彩筆下的府城美食──侯文欽的小吃筆記

國立成功大學歷史系所美術史教授
蕭瓊瑞

2000 年元月，台南市政府文化局成立，成立後的第一個政策，便是推廣美食文化，並籌劃第一屆台南美食節；利用春節時間，帶領將近三、四十個攤位，在前司法部長城仲模先生的大力支持下，前往台北，公開展售品嚐。一開始，許多店家猶豫，不願前往，但三天之後，創下了將近三千多萬的業績，使得第二年的舉辦，便出現那一項美食該由那一家代表前往的爭執場面。

即使展售成功，打開台南美食的知名度，甚至 2001 年的總統府國宴，即以台南小吃為主菜，但仍有一些人懷疑：小吃是文化嗎？文化局該費心去辦理美食節嗎？這似乎是觀光局的工作？

當然，美食節該由那個局處辦理？只是一種行政上的權宜措施，但小吃作為文化的一個重要面向，則是不必置疑的事。台南小吃之豐富多樣，是這個城市的驕傲，也映照著這個城市歷史文化的多元變化。

侯文欽是典型的府城人，世居府城，且深諳府城文化況味。在家族的企業之外，他酷愛美術，成功大學企管系畢業後，便前往美國田納西州曼菲斯大學美術系研究美術，尤擅油畫。

多年來，他以彩筆描繪台灣，從花蓮的好山好水著手、鳥語花香 30 年，因為花蓮是他夫人呂惠華小姐的故鄉，他甚至在 2010 年奪得花蓮地方美展──洄瀾美展的最大獎「洄瀾獎」。接著，他也環遊世界各地，聘瞻寰宇、包羅萬象。2012 年亦個展於台南永都藝術館。

近年來，侯文欽將關注的視角，集中在台南的小吃，尤其是藏身在大街小巷中的小吃店面。傳統的小吃，不講究豪華的裝潢，一切就像從城市的生活縫隙中自然生長出來一樣，那是一種奇異的文化景觀。

侯文欽從小生活在這些環境中，在環繞地球一周之後，回到故鄉，童年的生活記憶，一下子全被打開，於是他扛著畫架、拿著畫具，前往這些大街小巷中的小吃店，先品嚐小吃，接著現場寫生。在畫面中，呈現的，不只是眼前的景緻，更有美食的滋味，以及童年生活滿滿的記憶；這不僅是侯文欽的小吃筆記，也是記憶回溯的生命筆記。

侯文欽的繪畫，充滿自由且豐富的色彩，加上帶著速度感的筆調，讓人感受到他生命中不羈的熱情。他喜歡在畫面上納入許多現場的文字，這些文字，既是街頭的招牌，也是小吃的賣點，更構成和在地觀眾互動的重要橋樑。作為一位具有美術系畢業背景的創作者，侯文欽卻沒有學院的桎梏。他的運筆、用色，總是來自自我直覺的掌握、強力的爆發。這批具有文化景觀意義的府城美食系列，是他個人生命記憶的捕捉，也是城市文化的提煉，更可以構成遊客手中品嚐小吃的最佳指引。

畫中白居易

何其有幸身為台南人，在我繞遍地球一周後，回到家鄉，景物依舊，鄉音無改鬢毛催，離家久矣，重新打開記憶的扉頁，我決定用我的畫筆走入大街小巷，以台南的老滋味，通向靈魂深處，畫下我深愛的台南…

我從小愛畫畫，家裡開布行，民權路是所有逛媽祖、國慶遊行…必經之地，我常拿著布行的粉筆在騎樓地上做畫，這塊畫布很大，阿媽說那時候厝邊頭尾都被我畫滿了，遊行隊伍有多長，我的畫就有多長。

民權路巷弄的美食，也是我認識台南的第一步，從後門出來就是永福路，往民族路、新美街…家裡方圓不遠處，到處都是好吃的：記憶最深是父親常常晚上從石精臼帶回幾卷炸蝦卷，那時候的蝦卷，不像現在這麼流行，卷子較小，炸得火候很足，深咖啡色，吃在嘴裡，酥皮立即脆化，內裡的蝦子不大，卻清甜無比，這個口味在我夢裡繚繞，走遍世界，都沒有記憶中的味道。

那個時候，武廟的山門下有一擔陽春麵，就在目前的香火處，一碗陽春麵2元，正值我餓狼般的初中高中時期，常常跟疼我的阿媽要錢，直奔武廟；民權路口也有一家「來興飯桌」，如果晚上菜色不夠，阿媽就會叫我提個長型的木盒子到來興買個雜菜湯。

唸大學的時候，正是民族路夜市最鼎盛之際，烏龍麵、鼎邊趖、蚵仔煎、剉冰…香味似乎越過車站，把我從成大校園呼喚出來，尤其期中期末考過後，一定需要大大慰藉一番；從台北來唸書的同學們，放暑假跟本不想回家，就在民族路大溝邊，從中山路吃到西門路，我在當時隱約知道台南美味冠全台。

大學畢業之後，到國外求學，協助家族企業，進美術學校，繞了地球一週，真正畫畫的時間不多，夢中的畫筆卻沒有放下來，直到年過半百，我告訴自己，未來的生命屬於我自己；回到台灣後，我像補足上半生沒有畫夠的缺憾，在台灣東部好山好水中，我邊玩邊畫，用兩隻腳和有顏色的筆，認識台灣風光，完成 1000 多幅畫作；2013 年起，我邊吃邊畫，用我的胃和我的筆，重新認識我的老台南，我矢志畫下 365 個台南美食。

台南是每個人舌尖上的鄉愁，庶民美食遍地，我尋著了記憶中的老滋味，透過味蕾，也重新認識這個城市，和這個城市生活的人們：台南的擔仔麵、台南的虱目魚丸、台南的肉粽、鹹粥…不管是百年老店或是沒有名號，都有可能傳承了五代、六代…，台南人這麼專心一致做出一道好料理，真令人肅然起敬。

在邊吃邊畫的過程，經常為鍋鏟下跳動的火光目眩神迷，為五顏六色的糕餅蔬果驚心，為加一把蔥花俐落手法讚嘆，更每每為專注料理的廚師動容，他們對食物的堅持，延續了美食之名，也見證他們的盛情款待，每每在我轉頭繪畫之際，我的桌上已經擺好多道好吃的，唯有好客熱情，才會近悅遠來吧。

每個嘴刁的台南人都懷有一本私房經典美食錄，我對美食的理解或挑剔，也不足以推薦或月旦，我只願做畫中白居易，用顏料彩筆畫下我的鄉土，我的情感。

2015

沈哲哉 序

總是有人這樣說：要成為一個京都人，起碼要住上三代才學得來。

京都的獨特文化得到許多人的青睞，但是真正要成為「就像住在那裡」的人，沒有經過幾世代的浸潤恐怕還是辦不到的。

我的家鄉台南，也是一個如此讓人羨慕嚮往的好所在，有密集的古蹟，可愛迷人的街道和享譽世界的美味吃食……，對一個長久居住此處的人而言，這些存在都像是空氣一般理所當然，但是對於廣大的台南粉絲而言，那可是羨慕得不得了的心情。

文欽很幸運，他的老家就在府城有名的布街 - 民權路上，日本時代又叫「本町」，古早以來就是城裡很重要的街區。他從小在那個富足的街上追來跑去，一路吸吮府城的日月菁華而成長，練就出一身府城人特有的悠遊自在於生活的本事。

不過，他的本事可不只如此，對於長久以來最熱愛的繪畫藝術，所投入的心力，早已經達到專業的水準，這些紮實的底子，有一部分來自於他周遊列國無處不畫的耕耘努力。

文欽的個性隨和開朗，但他的內心裡卻總有崇高的理想和細膩的實踐計畫。這點也是我非常佩服的。這一次，他把創作的想法和成長的記憶相聯結，在多得數不清的台南小吃之中，畫出幾百攤好吃有料又充滿故事的店家，依我看來，這又是一件他挑戰自我的「浩大」工程，決心達成之前要鉅細靡遺的準備功課，還要嘗遍所有的料理，更重要的是一顆真正了解台南底細的心，才能下筆畫出店家和人和食物這當中的感動。

書名是『邊吃邊畫』聽起來好似輕鬆，其實真正呈現的繪畫功力，就如同那些好吃的小吃一般，絕對是翹著大拇指讚不絕口的。

這是一本充滿藝術的書，品嘗滋味的藝術，欣賞畫作的藝術，以及每一個店家用心料理的藝術，在文欽的書中展開，處處更見真滋味啊！

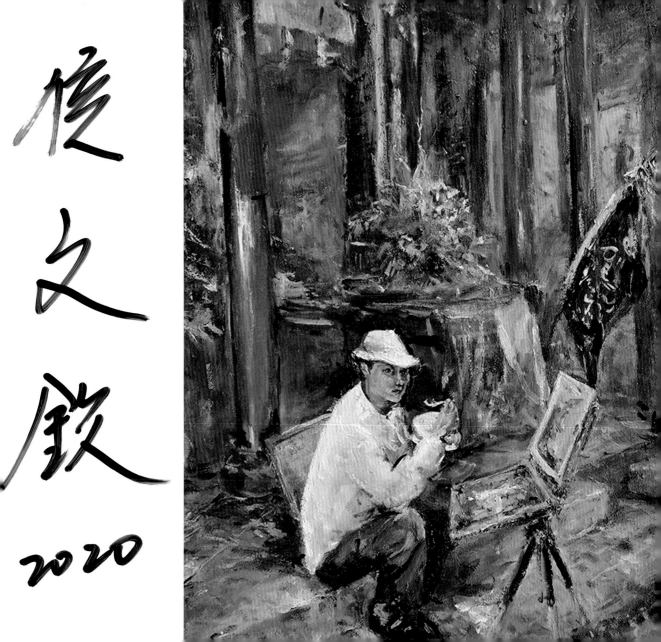

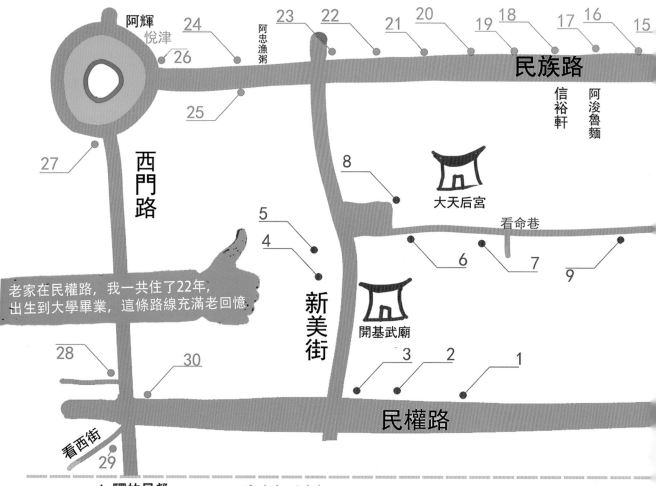

民族路

阿輝
悅津

24

26

25

27

阿忠漁粥

23 22 21 20 19 18 17 16 15

信裕軒 阿浚魯麵

西門路

8

大天后宮

看命巷

5

4

新美街

6 7 9

老家在民權路,我一共住了22年,
出生到大學畢業,這條路線充滿老回憶

開基武廟

3 2 1

28

30

看西街

29

民權路

1. 驛的早餐
2. 陸拾家
3. 穀倉炭烤驛站
4. 禾和私塾
5. 金德春茶鋪
6. 兩角銀冬瓜茶

7. 寶來冬瓜意麵
8. 豬肉鋪
9. 炭烤三明治
10. 武聖肉丸
11. 台灣畫糖
12. 山根壽司

13. 無名豆花
14. 阿三哥
15. 石精臼棺材板
16. 蔡米糕肉燥飯
17. 石精臼八寶冰
18. 石精臼擔仔麵

19. 小南米糕, 福泰
20. 石精臼牛肉湯
21. 清子香腸
22. 意麵米糕/馬來峰肉骨茶
23. 白糖粿
24. 明卿

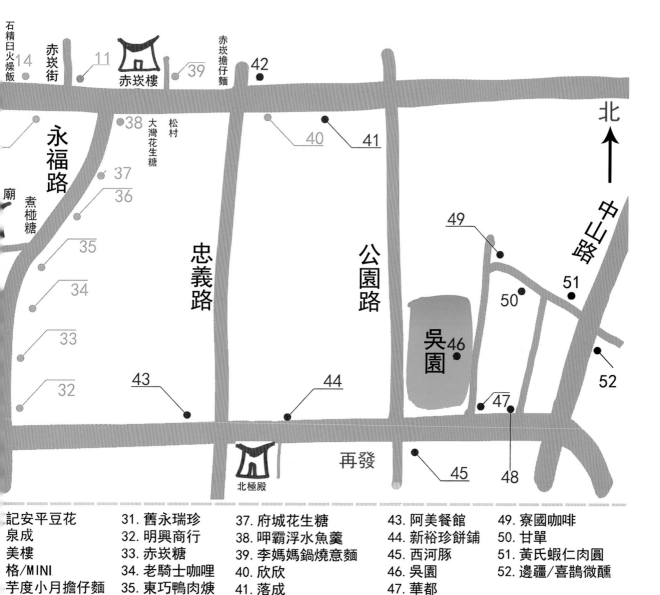

石精臼火燒飯
14
赤崁街
11
赤崁樓
39
赤崁擔仔麵
42
永福路
38
大灣花生糖
松村
40
41
廟
煮椪糖
37
36
忠義路
公園路
35
34
北
中山路
49
33
50
51
吳園
46
32
43
44
47
52
北極殿
再發
45
48

記安平豆花	31. 舊永瑞珍	37. 府城花生糖	43. 阿美餐館	49. 寮國咖啡
泉成	32. 明興商行	38. 呷霸浮水魚羹	44. 新裕珍餅鋪	50. 甘單
美樓	33. 赤崁糖	39. 李媽媽鍋燒意麵	45. 西河豚	51. 黃氏蝦仁肉圓
格/MINI	34. 老騎士咖哩	40. 欣欣	46. 吳園	52. 邊疆/喜鵲微醺
芋度小月擔仔麵	35. 東巧鴨肉焿	41. 落成	47. 華都	
銘牛肉麵	36. 凍伯	42. 八三鱔魚意麵	48. 胡記大煎餃	

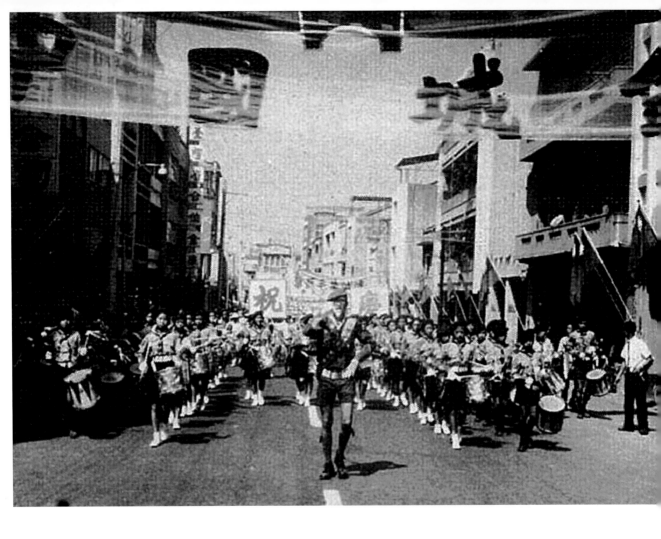

1969

民權路是早年台南的十字大街，彼時遊行、逛媽祖…
都要從民權路開始，這是 1969 年，我母校金城國中雄壯威武的國慶遊行隊伍

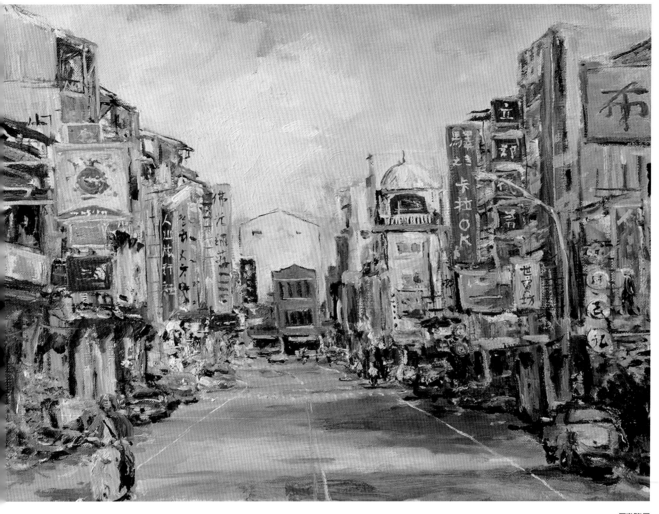

2015

驛的早餐
中西區民權路二段 250 號

1

民權大街，景色依舊，人事已非
民權路的騎樓地曾是我的大畫布，店裡粉筆就是我的彩筆，遊行隊伍有多長，我的畫就有多長 ————————

陸拾家
民權路二段 240 號

餐廳很新，房子很舊
中庭那一汪水柱
活絡了整個空間

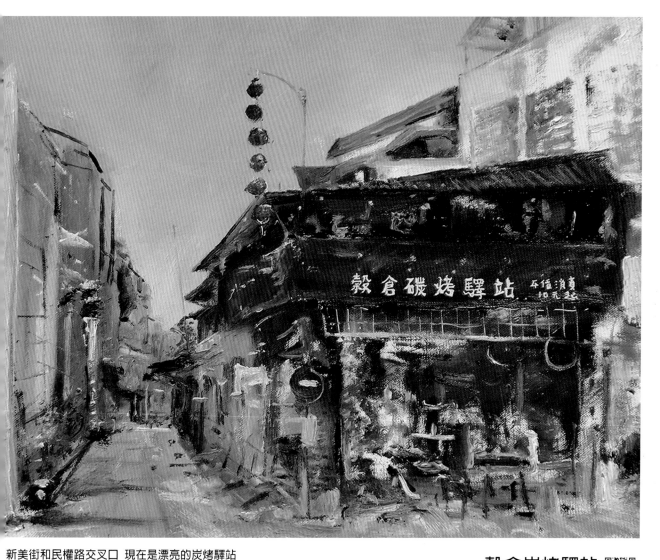

新美街和民權路交叉口　現在是漂亮的炭烤驛站
在我小時候是一家冰果室
三月逛媽祖長長的隊伍都從這個巷口出來
我們都等在巷口等媽祖
大熱天的時候，叔叔們都會差遣我去買 2 罐黑松沙士回家解渴

穀倉炭烤驛站
中西區民權路二段 250 號

3

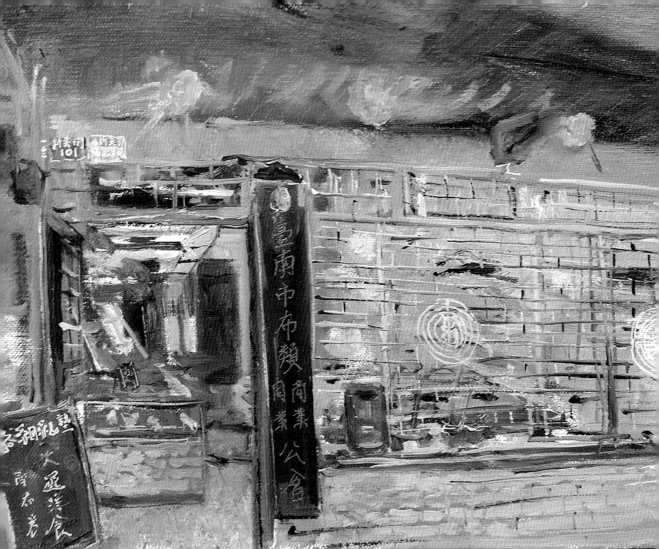

禾和私塾
民權路二段 240 號

4

歷史悠久的台南布商標誌　嵌在花窗裡
曾是布商聚集的居所　現在賣洋食
老房子裡的擺設
訴說老台南布商的過去

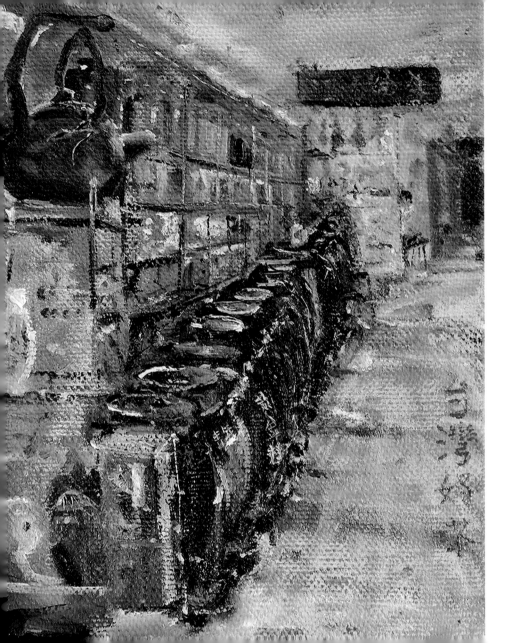

金德春茶行

中西區民權路二段 250 號

自從陸羽生人間，人間相學事春茶
五代傳承的金德春，古意盎然
排排站著的大茶甕不用言語就有典故
新美街後就是台江內海，
300 年前金德香賣茶兼營客棧呢！

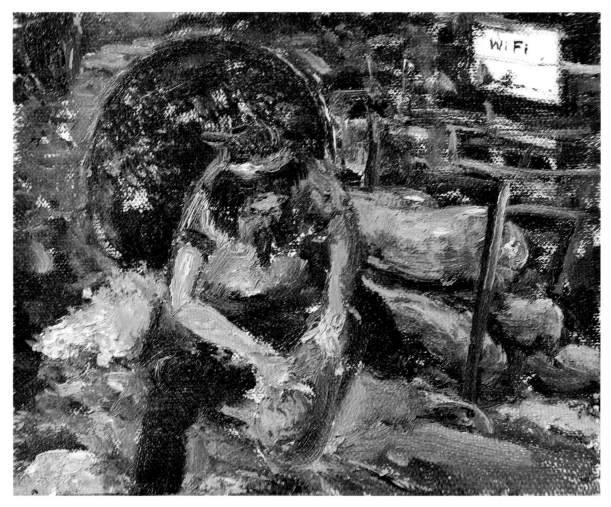

兩角銀冬瓜茶
永福路二段 227 巷 51 號

6

脆綠肥碩而多汁的冬瓜
究竟如何熬成甜滋滋咖啡色澤的冬瓜塊
一直是我心中的疑惑
兩角銀店後的大鼎和古灶，讓我有一些聯想
必然是大鼎，溫水，慢熬，才得熬出台南的老滋味吧

寶來冬瓜茶意麵
永福路二段 227 巷 21 號

7

好心用心做好茶，香醇冬瓜飄香味
武廟和大天后宮之牌的巷內，舊稱抽籤巷
人文意味濃厚
接連幾家專賣冬瓜茶，四時飄著甜蜜香味

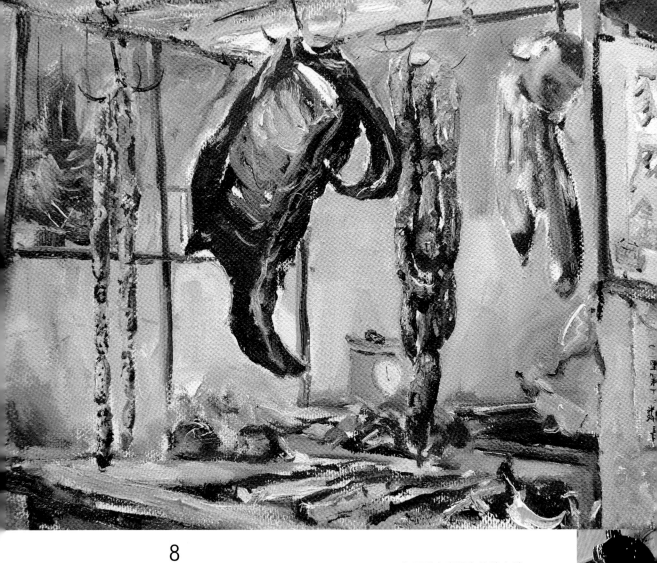

8

豬肉舖

中西區永福路二段 227 巷 51 號

大天后宮廟埕上的豬肉舖
林林總總，環肥燕瘦

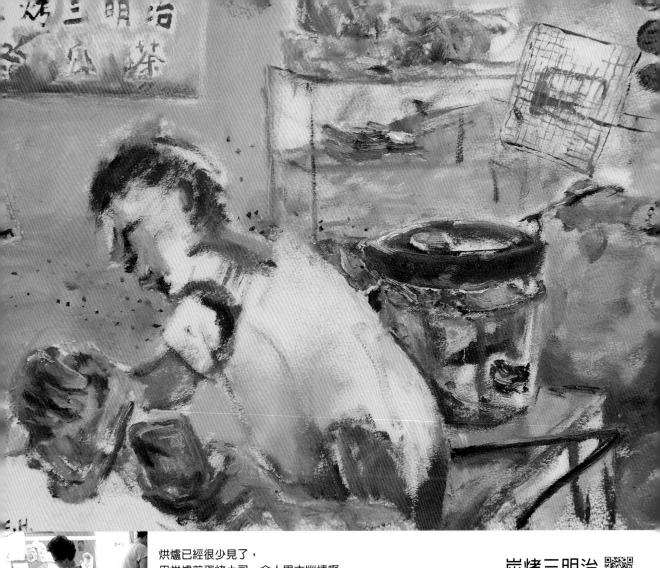

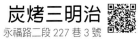

烘爐已經很少見了，
用烘爐煎蛋烤土司，令人思古幽情啊
看著跳躍在烘爐上的星火
這片土司從古代走到現代
能不美味嗎？

炭烤三明治
永福路二段 227 巷 3 號

9

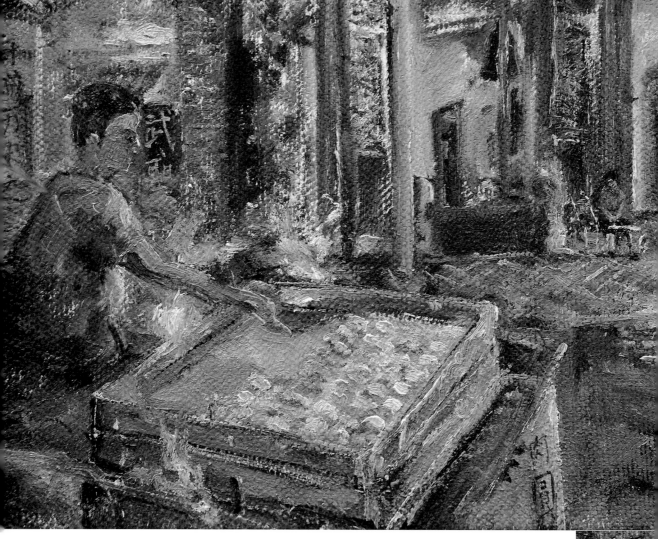

武廟前肉丸
永福路二段 225 號

超過 300 年歷史的祀典武廟，廟前曾聚集過不計其數美食
蝦仁肉圓從山門前的階梯，到對面的騎樓
只做下午時分，是台南人最美味的下午茶

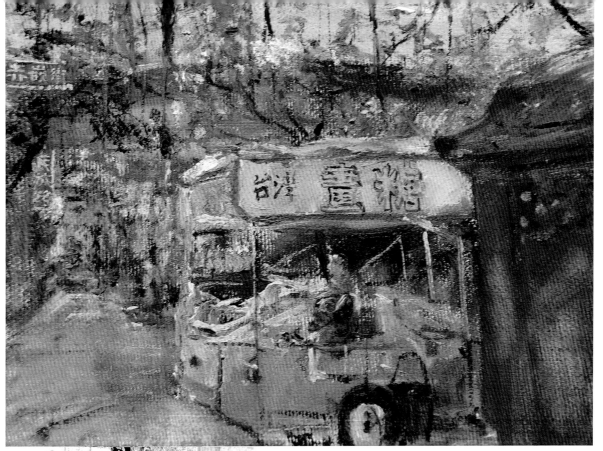

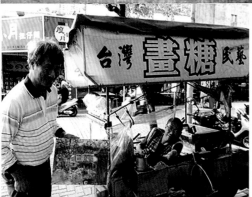

一個小攤子，一位挑戰身體極限的勇士
用煮熟的紅糖打開童年夢想
孫悟空、大烏龜、小魚兒、哆啦Ａ夢…
他和我一樣向夢中靈魂探索

台灣畫糖
中西區民權路二段 250 號

11

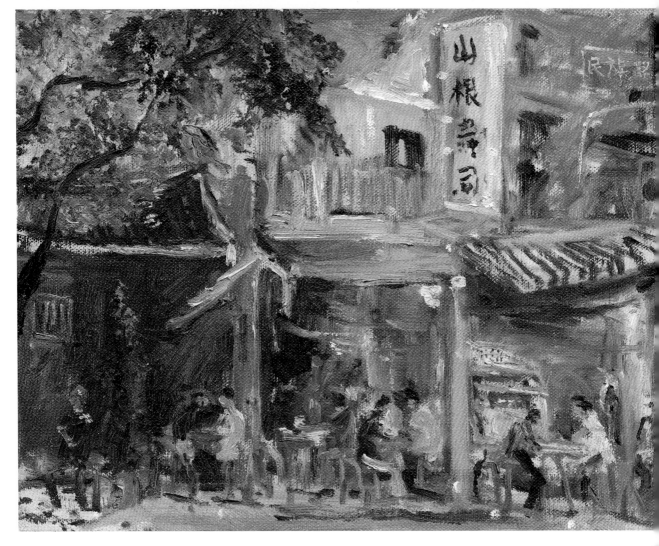

山根壽司
民族路二段 357 號

前是赤崁樓，後有武廟
倚著紅牆，美食特別香

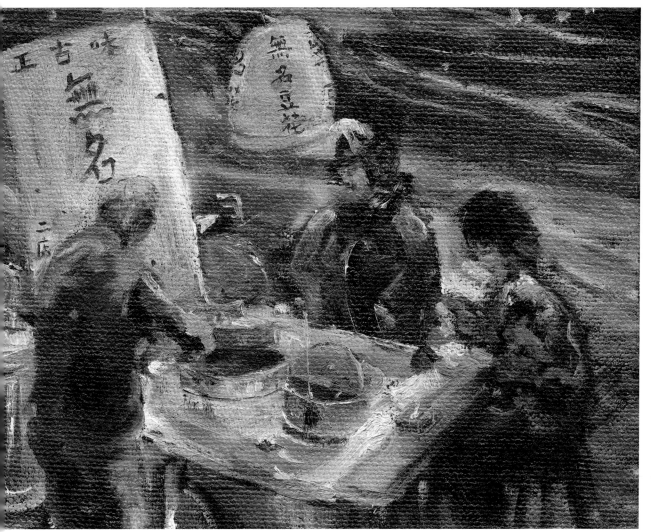

蔗漿和就甘於蜜，侵曉街頭賣豆花
小時候豆花是推著擔子叫賣
赤崁樓前無名豆花
擔前吃一碗，口味是古早的，氛圍也是古早的

無名豆花
民族路二段 361 號

13

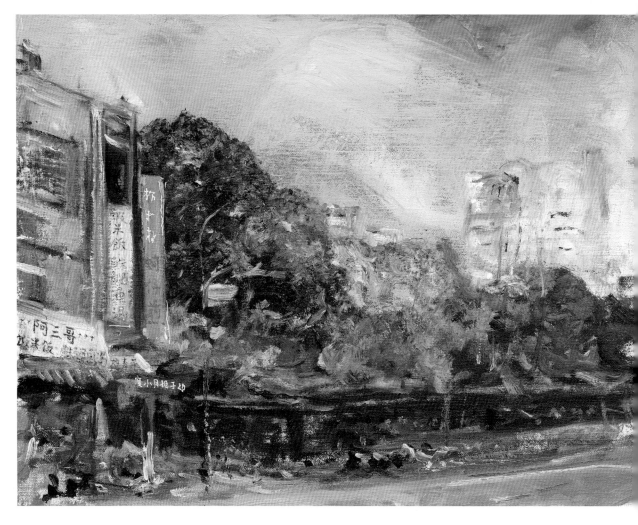

阿三哥蝦米飯 / 張蚵仔煎 / 度小月担子麵
民族路二段 220 號 /218 號 /216 號

我愛的是眼前這片古牆
牆上老樹的綠意
但是若無美食伴隨，人生也少了一味

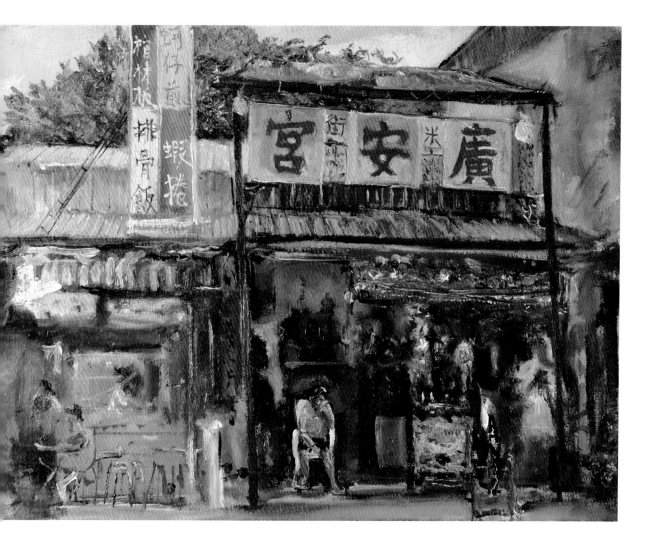

廣安宮旁的石精臼是美食聚寶盆
從廟埕廣場到小吃集散地
曾經溫暖多少遊子的胃
也是我幼時最深的記憶

虎頭蝦捲、冬瓜排骨酥湯
民族路二段廣安宮（旁）

15

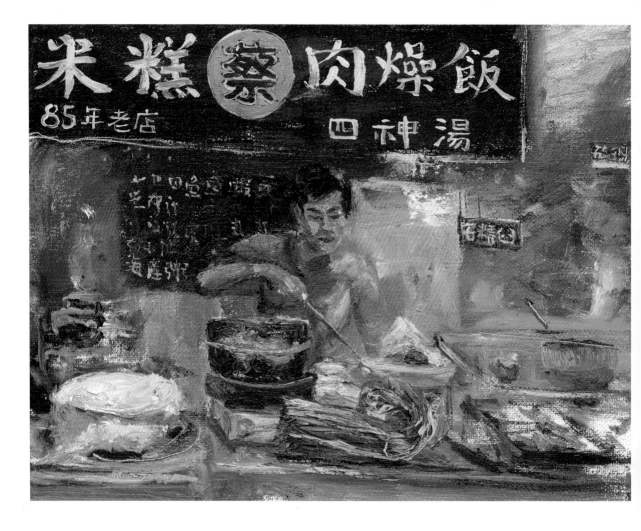

蔡米糕肉燥飯
民族路二段 (旁)

台南的米糕就這一碗最小巧
傳承三代的滋味，也是我從小到大懷念的味道

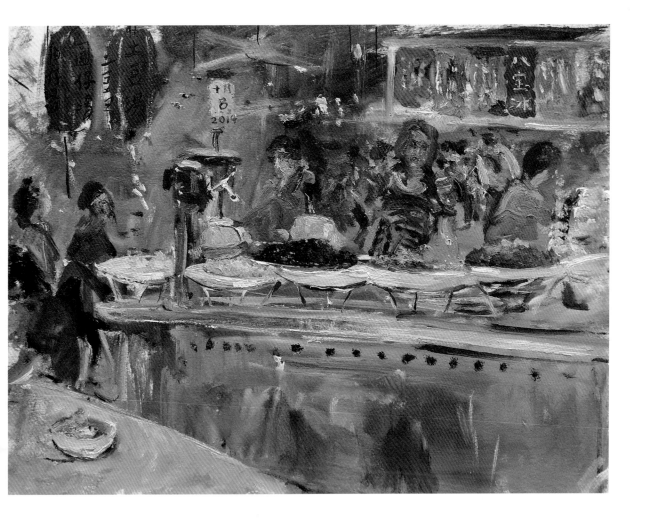

石精臼八寶冰四時都供應熱的圓仔湯
不管寒暑，隨時隨刻來一碗「燒冷冰」
圓仔湯加上各式冰品，成了大絕招

石精臼八寶冰
民族路二段 236 號

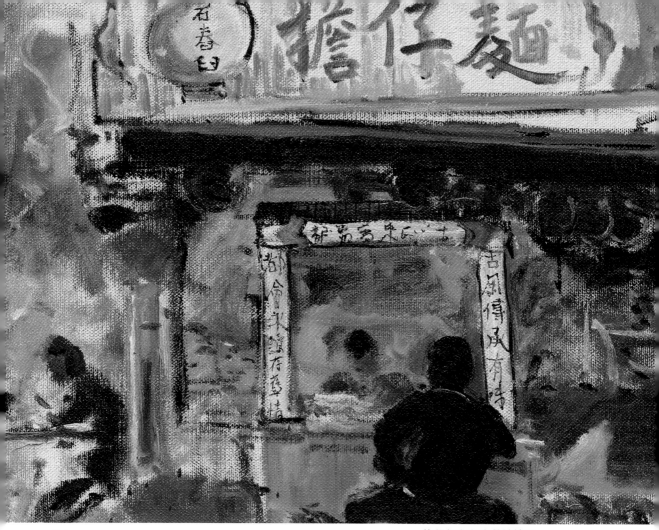

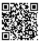

石精臼擔仔麵
民族路二段 240 號

擔仔麵在台南各勝擂場
石精臼前的擔仔麵只有一個小攤子
卻也是兩代傳承
我的父親當年最愛這一擔口味
尋思為我老爸留下這個畫面

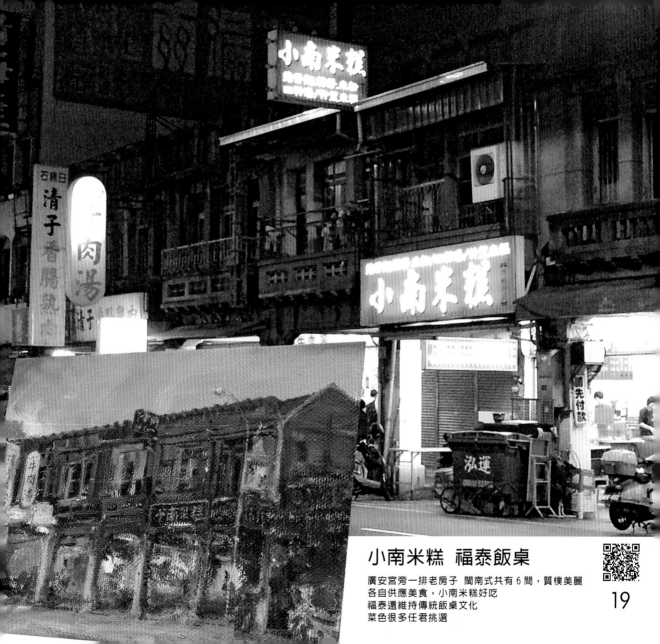

小南米糕 福泰飯桌

廣安宮旁一排老房子 閩南式共有6間，質樸美麗
各自供應美食，小南米糕好吃
福泰還維持傳統飯桌文化
菜色很多任君挑選

19

石精臼牛肉湯

民族路二段 246 號

詩仙說「烹羊宰牛且為樂，會須一飲三百杯」
台南的牛肉湯，趁鮮！

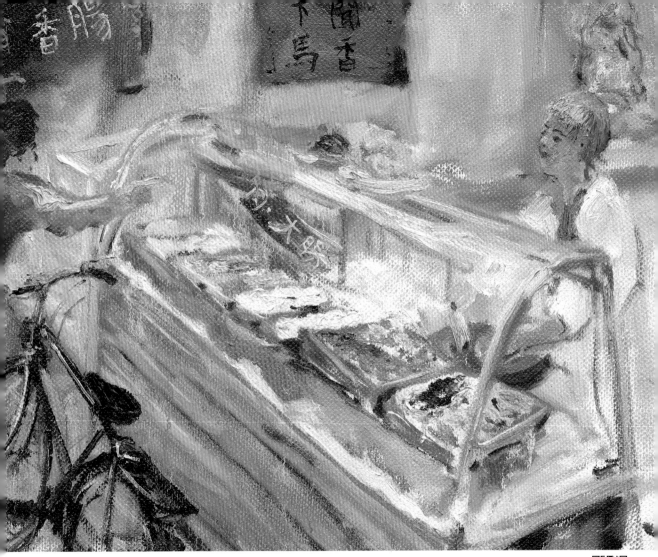

人說黑白切，我們稱香腸熟肉
甜美味，老店老朋友老滋味
香下馬，聞香下（鐵馬）

清子香腸熟肉
民族路二段 248 號

 民族路 無名意麵、米糕
民族路二段 250 號

沒有特別的名號
米糕意麵加魯味
永遠不會退流行的常民小吃

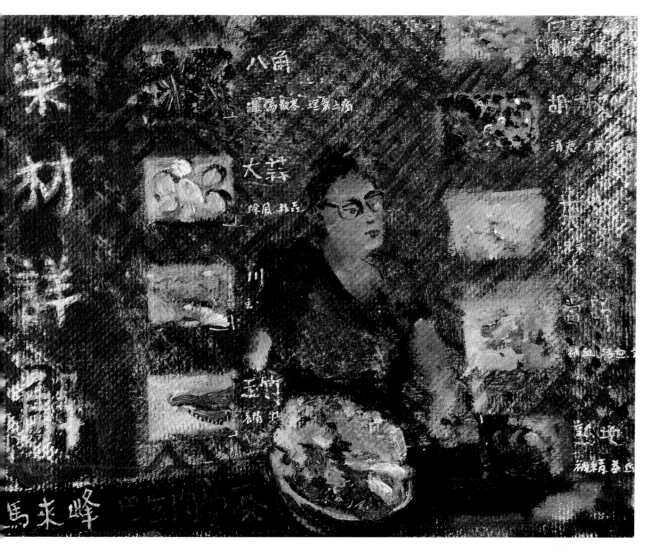

八角
溫陽散寒 理氣止痛

胡椒
消炎 丁家常

大蒜
除風 科喜

川芎

玉竹

馬來峰

馬來西亞華僑烹煮祖傳料理
肉骨茶香氣滿溢
當歸川芎八角熟地胡椒大蒜
滿滿地燜成一鍋家鄉味

馬來峰巴生肉骨茶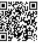
民族路二段 250 號

22

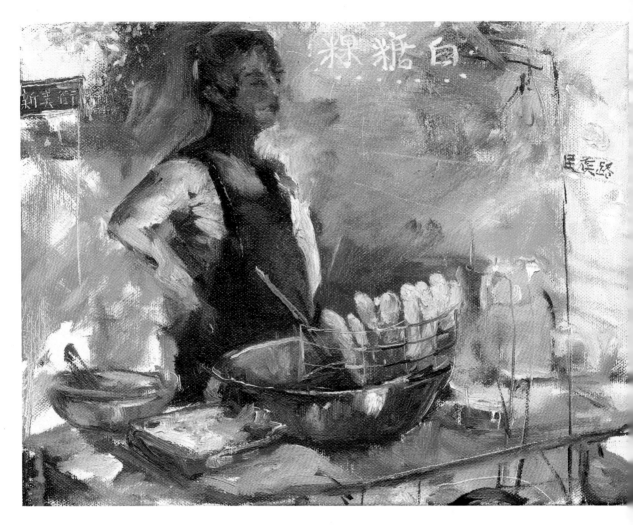

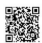 **趙家白糖粿**
民族路二段 260 號，近新美街口

街頭重現兒時的口味
記憶的芬芳和白糖的甜蜜
忍不住，一定要畫下來

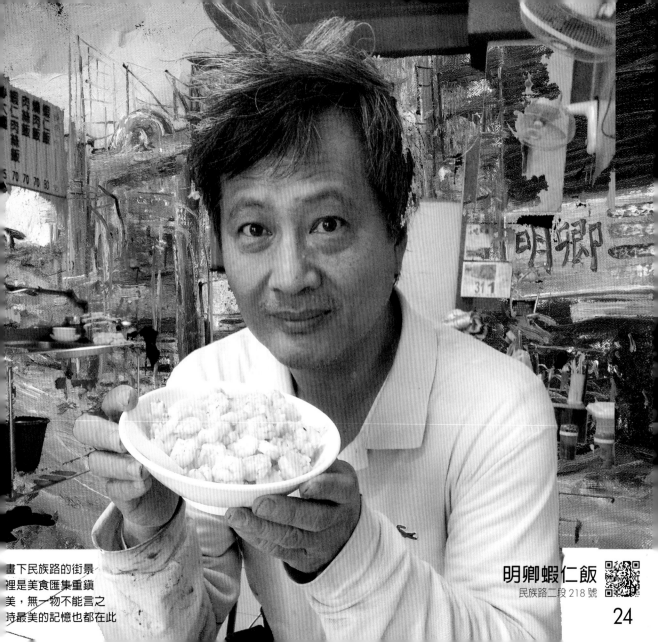

畫下民族路的街景
裡是美食匯集重鎮
美，無一物不能言之
持最美的記憶也都在此

明卿蝦仁飯
民族路二段 218 號

24

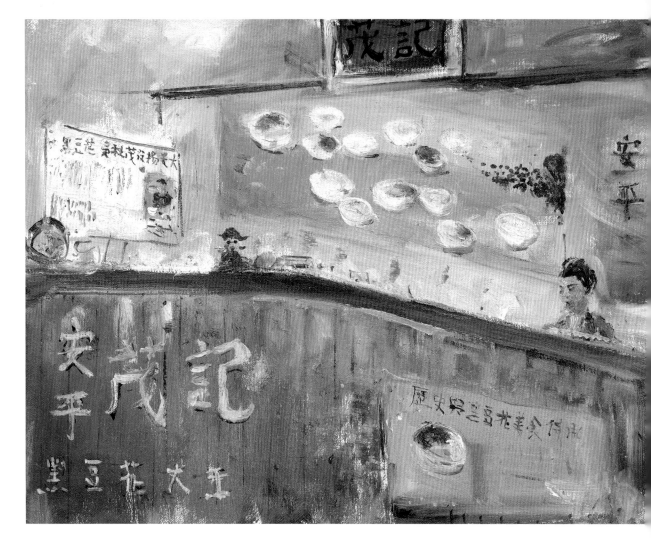

茂記安平豆花
民族路分店

吹彈可破的嫩豆花，花樣很多
黃豆黑豆紅豆粉圓愛玉
加在一起都是夏日最美的涼品

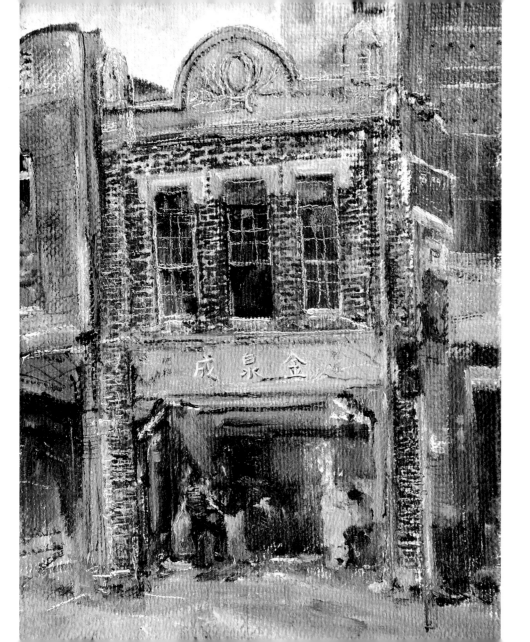

金泉成雜糧行

民族路二段 284 號

五穀不分的我畫了金泉成風華的老建築

買了一包一斤的薏仁，說好便宜

回到家秀給畫僮老婆看，

哇咧！原來是麥片！

26

寶美樓

西門路二段 309 號

北有江山樓，南有寶美樓
寶美樓曾經是台南最大酒樓
鶯聲燕語，燈紅酒綠，風光無限旖旎
曾幾何時酒樓不再，搖身做婚紗
一樣賣的都是幸福和美麗的夢想
而第一大酒樓的身影，還留存在建築最高之處，瞧見了嗎？

金格小洋樓銘記府城風雅
西門路轉角的老字號
優雅坐看眾生相

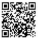

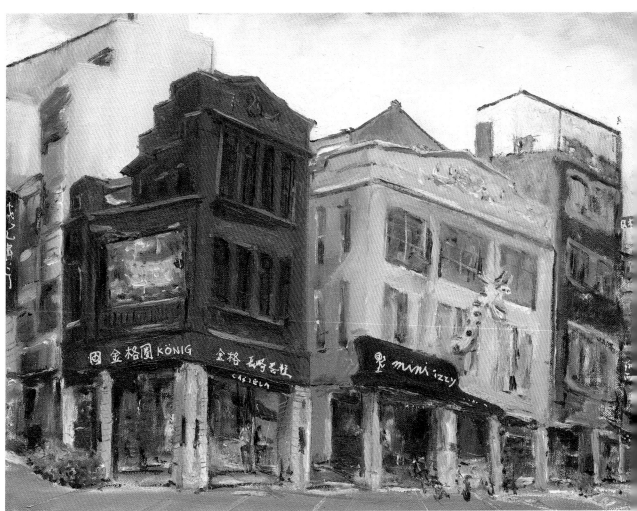

度小月也是台南的代名詞
從擺渡船夫為了度小月的小麵擔
傳承成百年好味道

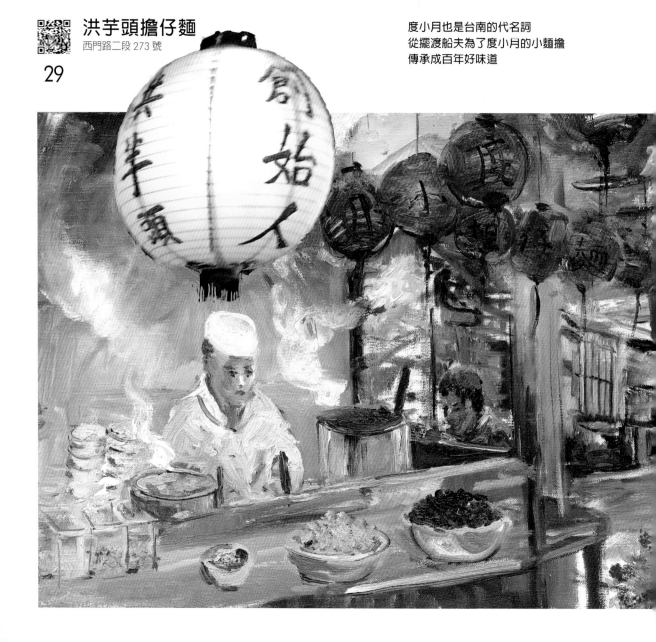

阿銘牛肉麵隔鄰長窗優雅老屋，
至今仍保存非常完好
到阿銘享受美食，總不忘來重溫老房子的溫暖

阿銘牛肉麵
西門路二段 270 號

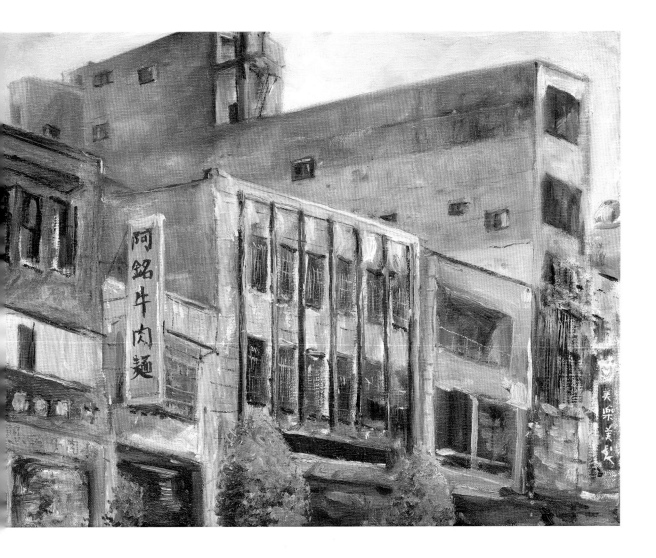

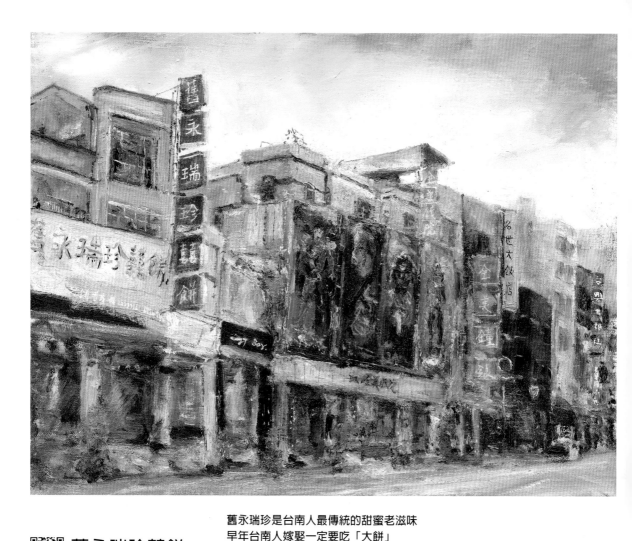

舊永瑞珍囍餅
永福路二段 179/181 號

舊永瑞珍是台南人最傳統的甜蜜老滋味
早年台南人嫁娶一定要吃「大餅」
烏豆沙、魯肉餅、鴛鴦餅、鳳梨酥、腰果伍仁、綠豆椪組成的大餅
顯現台南人在婚姻的慎重和面子
我訂婚時，租了一輛遊覽車，載了親友和一車子大餅，浩浩蕩蕩向花蓮出發
我親愛的太太到現在仍津津樂道她花蓮親友如何驚詫於一盒盒隆重大餅
這味甜蜜老滋味，維繫我一生的幸福…

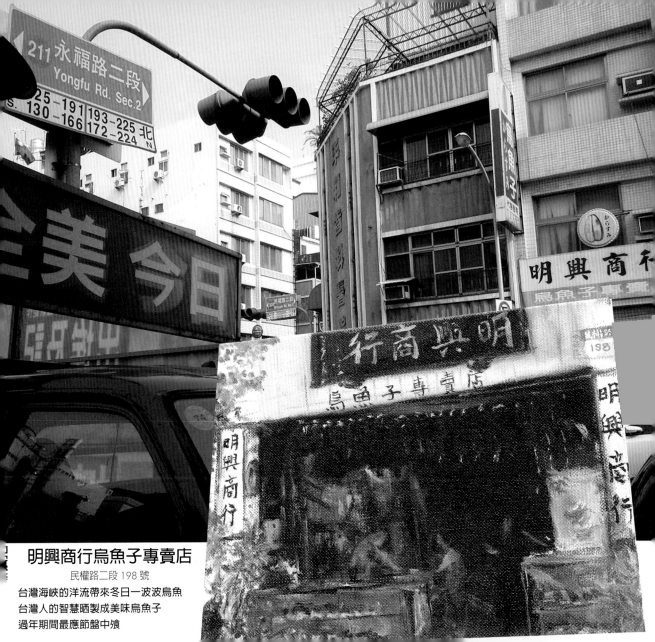

明興商行烏魚子專賣店

民權路二段 198 號

台灣海峽的洋流帶來冬日一波波烏魚
台灣人的智慧晒製成美味烏魚子
過年期間最應節盤中殽

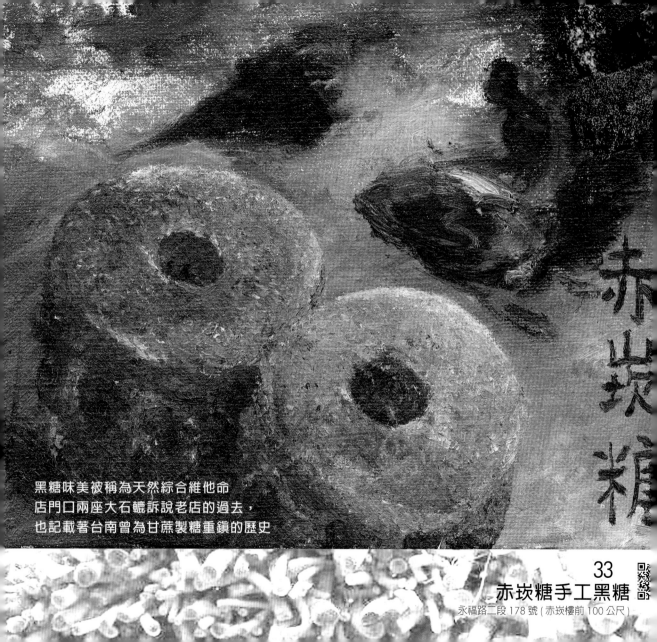

黑糖味美被稱為天然綜合維他命
店門口兩座大石轆訴說老店的過去，
也記載著台南曾為甘蔗製糖重鎮的歷史

赤崁糖

赤崁糖手工黑糖
永福路二段 178 號 (赤崁樓前 100 公尺)

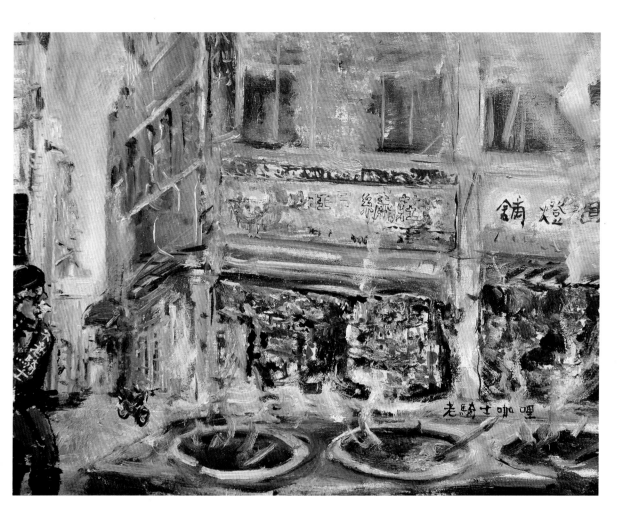

對面的小巷就是老家後門
小時後都從小巷出入，這一帶就是我童年生活圈
看著不老騎士騎重機來吃咖哩飯，偉哉！不老騎士
吃咖哩，可防老！

老騎士咖哩專賣店
永福路二段 180 號

34

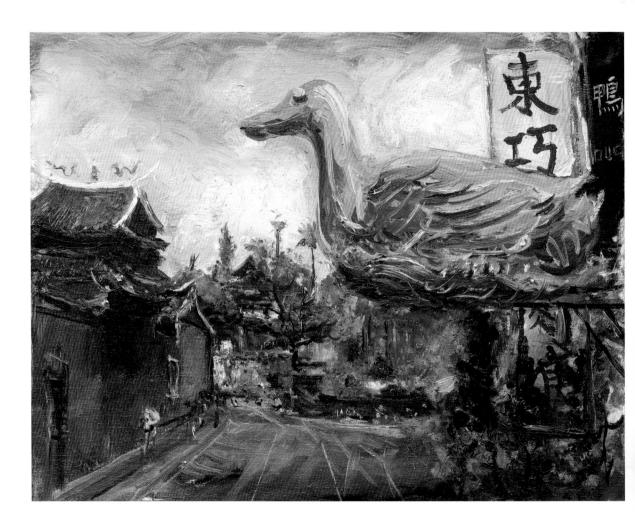

 東巧鴨肉羹專賣店
永福路二段 194 號

35

竹外桃花三兩枝，春江水暖鴨先知
美味的鴨肉羹，也是我最深的記憶

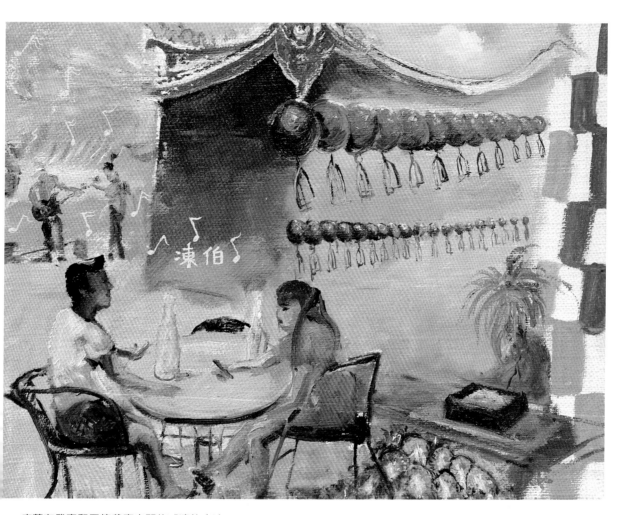

座落在武廟和馬使爺廟之間的『凍伯水冰』，
來自於人稱「當伯」的蔡銀當先生，從 1958 年開始，
為了生計承接日本人製作水冰的技術。半個世紀以來，
堅持維持不變的配方，以真材實料表現食物的原味。
古早味水冰喚醒舌尖的記憶，也成為年輕世代的味蕾新滋味。
Old is New 早就是台南的一門顯學。

凍伯古早味水冰
永福路二段 206 號

36

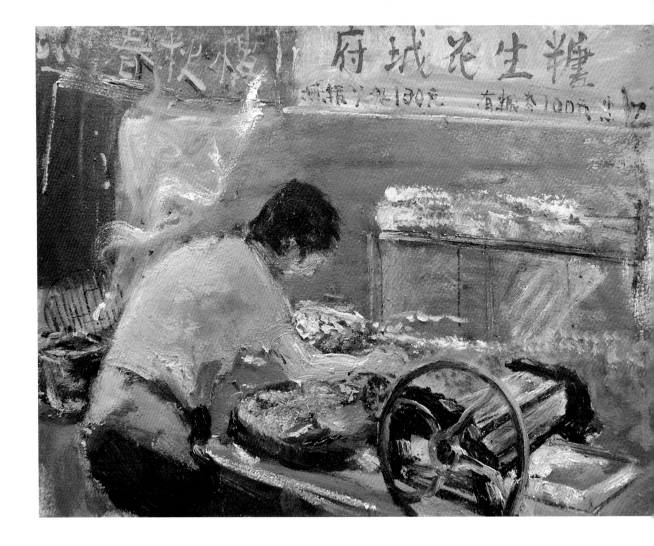

 府城花生糖
永福路二段，祀典武廟前廣場

現輾熟烤花生糖，包一枝香香芫荽
土豆伯在武廟前已經超過 60 年
古老的味道仍然傳香不絕

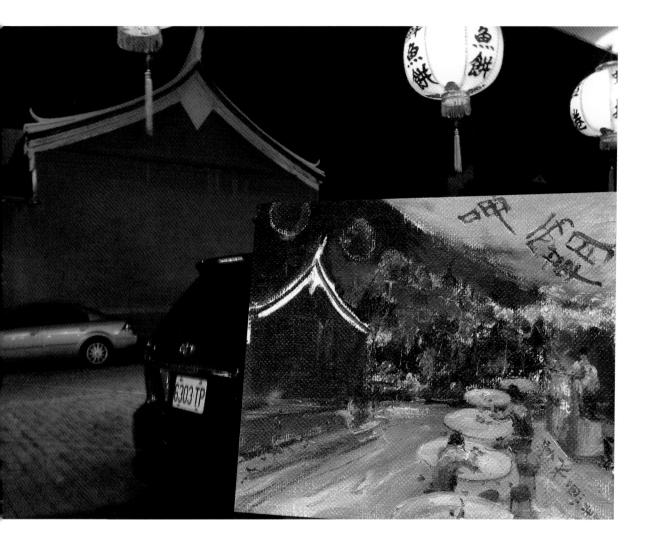

武廟這一片山牆
是台灣最美的風光之一
山牆對面的浮水魚羹，來一碗，呷霸未？

呷霸白北浮水魚羹
民族路二段 343 號

38

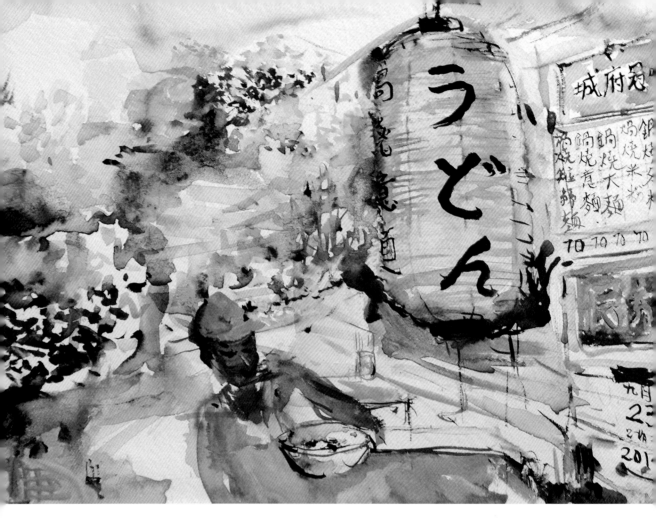

李媽媽民族鍋燒意麵
赤崁東街 2 號

1963 年代李媽媽在民族夜市已經開賣
民族夜市是許多台南人共同的記憶
唸大學時期也是我覓食重鎮
從當時小小的老店到現在日式餐廳

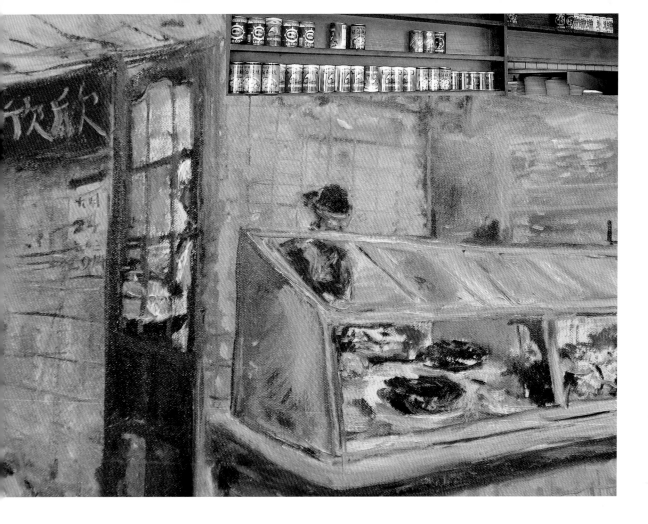

有時光歷史的餐廳，總令我肅然起敬
台南的可貴在於尊重歷史，
保留舊時美好，是生活在這個城市，我們的共識
欣欣保留昔日風華，做大菜的氣魄數十年沒有走味
我且敬且謝的畫下這個老餐廳

 欣欣餐廳
西區民族路二段 241 號

40

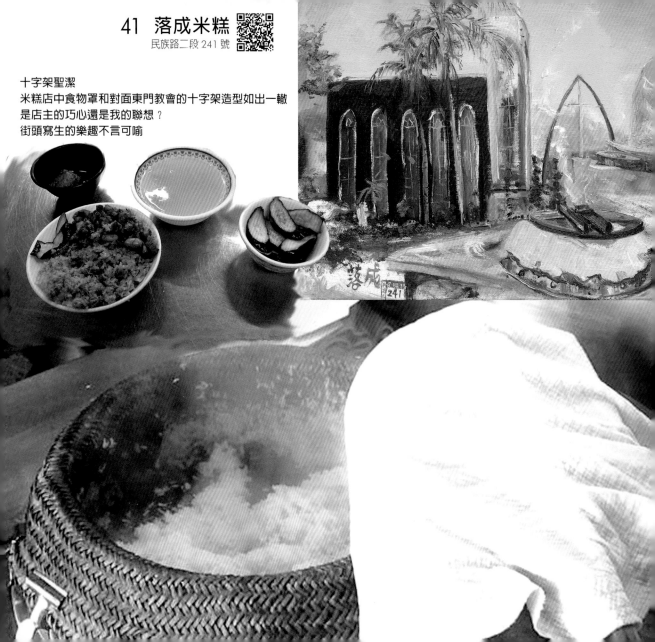

41 落成米糕

民族路二段 241 號

十字架聖潔
米糕店中食物罩和對面東門教會的十字架造型如出一轍
是店主的巧心還是我的聯想？
街頭寫生的樂趣不言可喻

落成
241

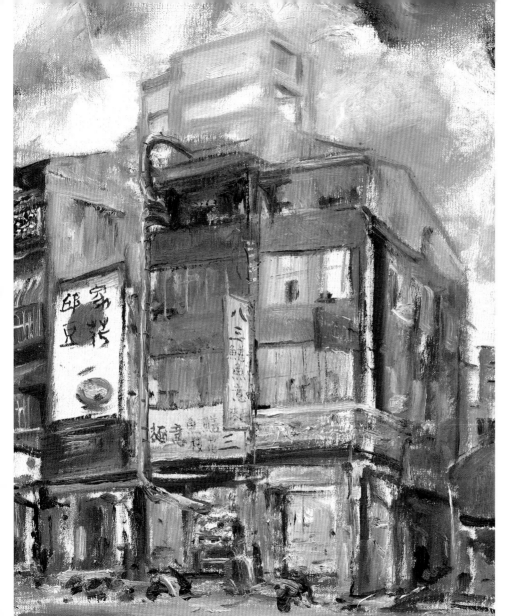

民族路一段 136/138 號

八三鱔魚意麵・邱家豆花

怎麼樣的大火，可以讓鱔魚炒麵又熱又甜

八三鱔魚意麵屋前直上雲霄的大煙囪也許可以解答這個疑惑

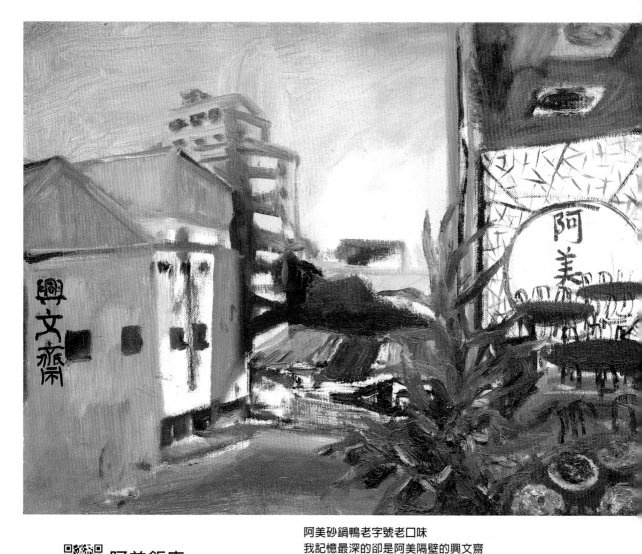

阿美飯店
民權路二段 138 號

阿美砂鍋鴨老字號老口味
我記憶最深的卻是阿美隔壁的興文齋
興文齋現在是著名的幼兒園
日治時期興文齋書局是台灣文化協會的大本營
在我熱衷集郵的青年時期是我買賣老郵票的重鎮
也是我回憶最深之處

民權路二段
83巷

44

新裕珍餅舖

民權路二段 60 號

「我們賣的不是商品而是回憶」
紅豆一口酥、椰子酥、開口笑…
我的兒時回憶好深，你的呢？

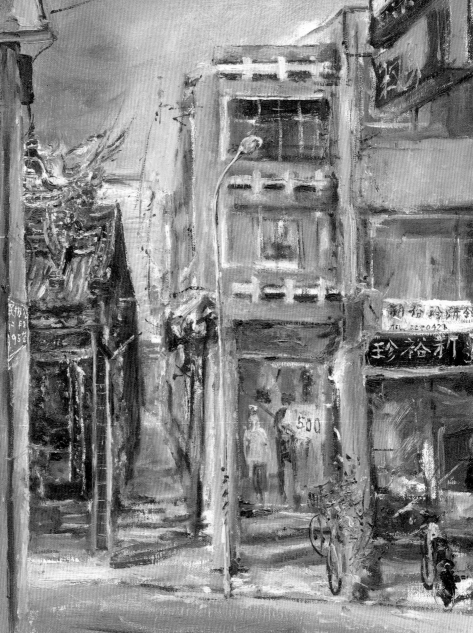

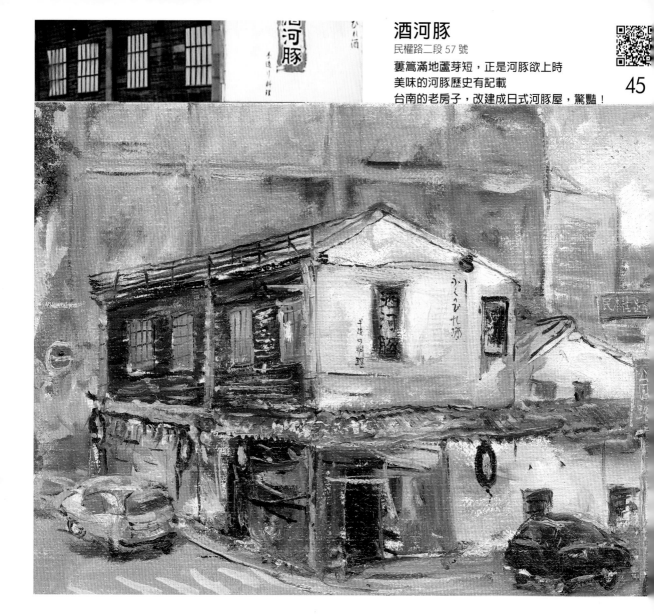

酒河豚
民權路二段 57 號

蔞篙滿地蘆芽短，正是河豚欲上時
美味的河豚歷史有記載
台南的老房子，改建成日式河豚屋，驚豔！

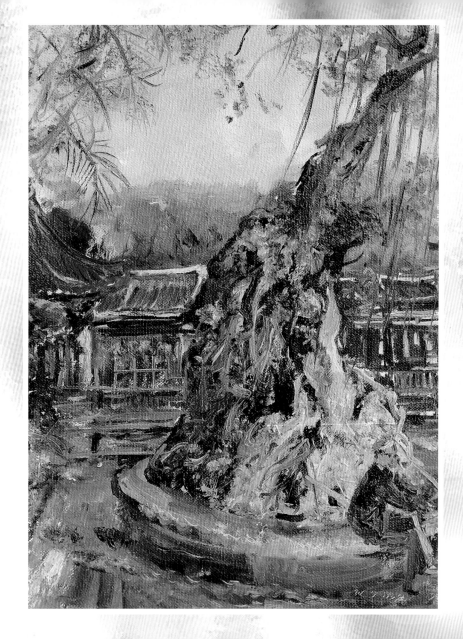

十八卯茶屋

民權路二段 30 號（公會堂內）

有樓仔內的富，也有樓仔內的厝

形容年吳園的富足華麗

亭台樓閣都已老去，卻仍典雅

沈哲哉老師悠閒坐在大榕樹下

與吳園風華融為一體

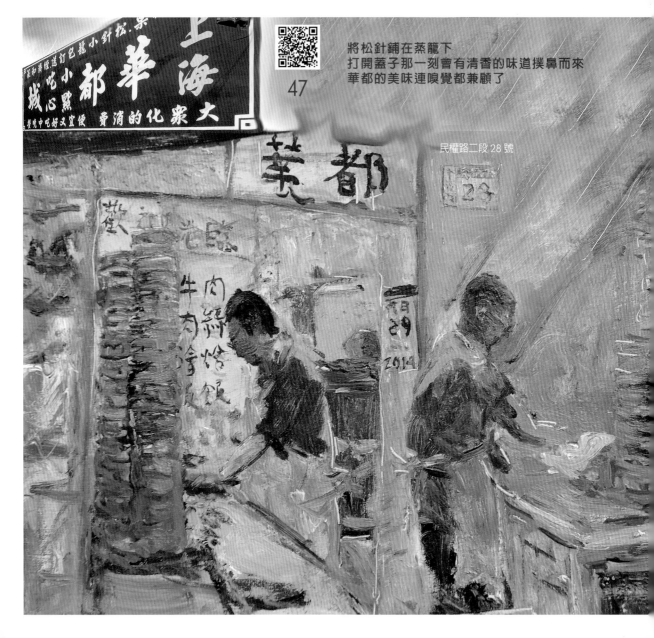

將松針鋪在蒸籠下
打開蓋子那一刻會有清香的味道撲鼻而來
華都的美味連嗅覺都兼顧了

民權路二段 28 號

48

胡記大煎餃

民權路二段 10 號

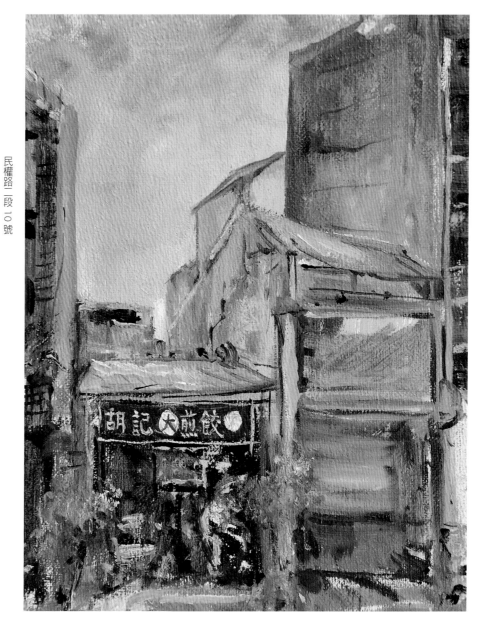

老口味老價格，
和我畫中白居易脾性很合
凡走過必留下香氣

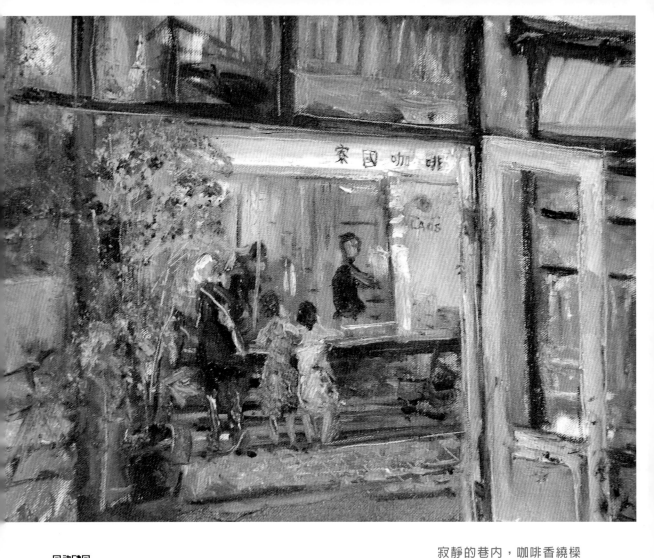

寮國咖啡
中山路 79 巷 60 號

49

寂靜的巷內，咖啡香繞樑
對門是推動老屋欣力的古都文教基金會
再往前走就是魏峨公會堂
寮國的堅持是不賣假日人潮洶湧的觀光客
而是懂得一杯好味道的老朋友們

甘單咖啡

甘單前的開隆宮是台南做十六歲傳統老廟

開隆宮的七娘媽庇佑我們兒童時期

十六歲成年了，要踮桌腳向七娘媽感謝

民權路二段 4 巷 13 號

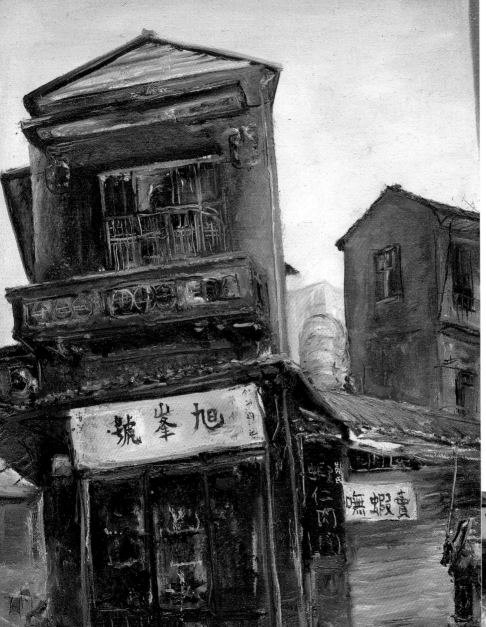

黃氏蝦仁肉圓

中山路 79 巷 2 弄一號

嘸蝦賣？！

沒有開店不是老闆偷懶，是沒有新鮮食材

無上好的鮮蝦，蝦仁肉圓不甜美

小招牌透露老闆的堅持

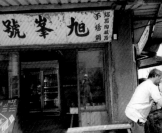

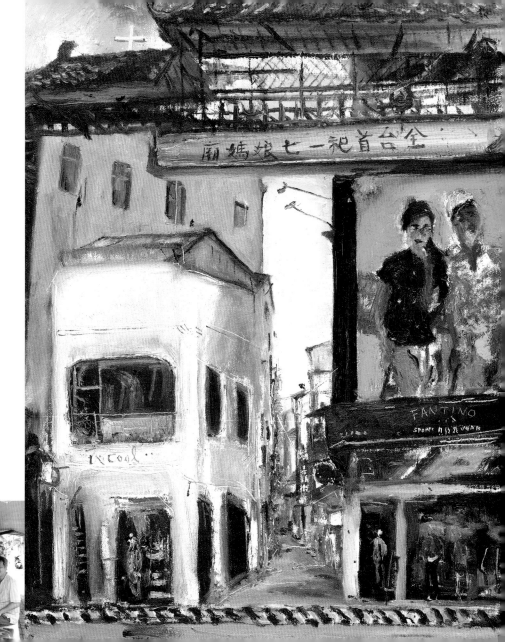

52

喜鵲微醺／邊疆

中山路 82 巷 6 號 /2 號

一杯咖啡，沁開的不只是香氣
還有那⋯單純的快樂
隱在巷弄內的咖啡香和肉香啊

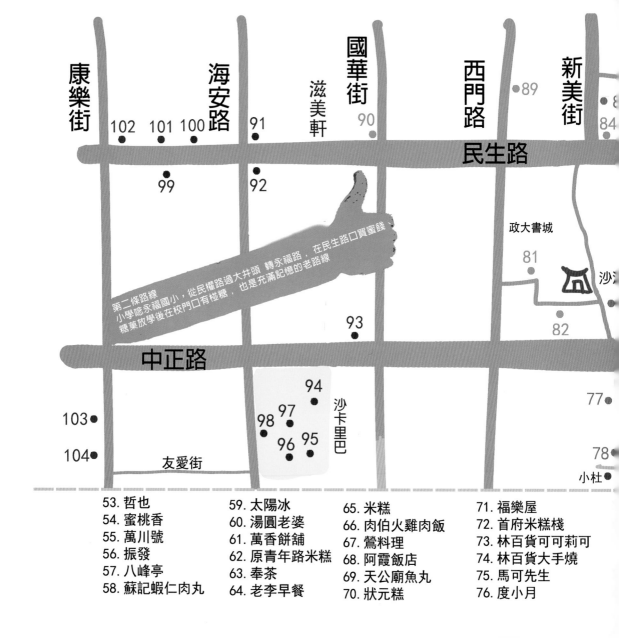

康樂街

海安路

國華街

滋美軒

西門路

新美街

•89

102 101 100 91 90 •8
 84

民生路

 99 92

政大書城

•81
 沙
 鳥居

中正路 82

 94

 98 97 沙卡里巴
 77•
 103•
 96 95
 104• 78•
 友愛街 小杜

53. 哲也 59. 太陽冰 65. 米糕 71. 福樂屋
54. 蜜桃香 60. 湯圓老婆 66. 肉伯火雞肉飯 72. 首府米糕棧
55. 萬川號 61. 萬香餅舖 67. 鶯料理 73. 林百貨可可莉可
56. 振發 62. 原青年路米糕 68. 阿霞飯店 74. 林百貨大手燒
57. 八峰亭 63. 奉茶 69. 天公廟魚丸 75. 馬可先生
58. 蘇記蝦仁肉丸 64. 老李早餐 70. 狀元糕 76. 度小月

第二條路線
小學唸永福國小，從民權路過大井頭 轉永福路，在民生路口買蜜餞、
糖菓放學後在校門口有桃糖，也是充滿記憶的老路線

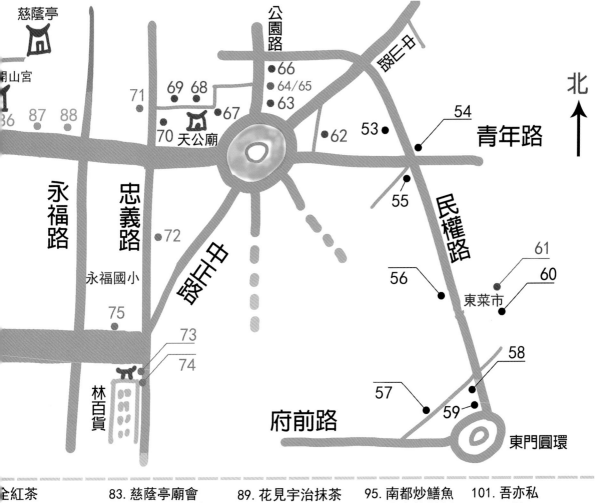

北 ↑

慈蔭亭

開山宮

公園路

民仁中

青年路

民權路

永福路

忠義路

民仁中

永福國小

林百貨

府前路

東門圓環

東菜市

天公廟

66
64/65
63
62
53
54
55
56
61
60
58
57
59
71
69 68
67
70
72
75
73
74
87 88
86

仝紅茶　　　　83. 慈蔭亭廟會　　　89. 花見宇治抹茶　　　95. 南都炒鱔魚　　　101. 吾亦私
尌下　　　　　84. 阿田木瓜牛奶　　90. 三塊六饅頭　　　　96. 赤崁棺材板　　　102. 一緒二
利　　　　　　85. 卓家汕頭魚麵　　91. 莊子土豆仁湯　　　97. 榮盛米糕　　　　103. 候夜擔仔麵
子意麵　　　　86. 松竹當歸鴨　　　92. 名東現烤蛋糕　　　98. 阿川粉圓　　　　104. 南都烤玉米
陶宮菜粽　　　87. 裕成水果　　　　93. 黑橋牌　　　　　　99. 宣福居紅茶
豪洲沙茶爐　　88. 義成水果　　　　94. 羊城　　　　　　　100.民生路意麵

哲也日本料理

民權路一段 239 號

帝王蟹的尊貴饗宴，是哲也大推的台南獨賣！
鮮甜肥美的滋味，海洋的呼喚都聽到了，真過癮！
豪華版的沙西米用船裝滿滿，真澎湃！
山珍海味任你點餐，真歡喜！

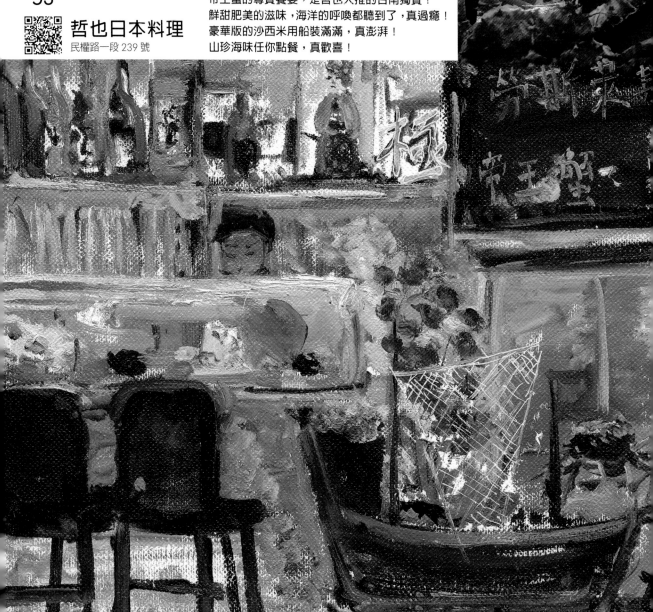

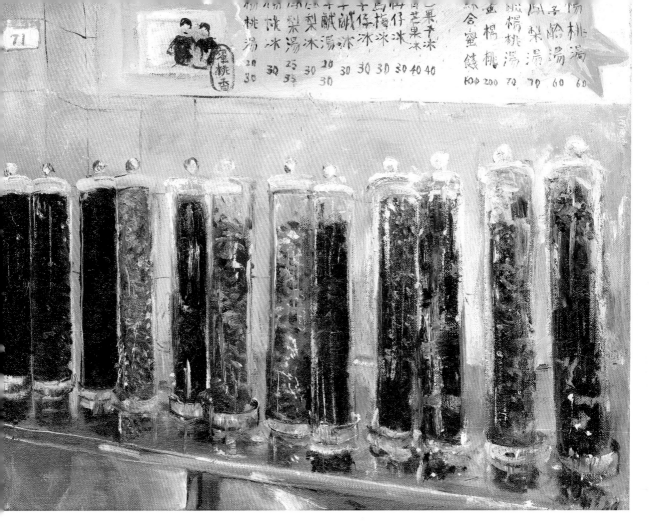

台南人的堅持手工釀
人生滋味酸甘甜
都裝進一罐罐的玻璃瓶子裡
讓你嘗鮮

蜜桃香

中西區青年路 71 號

54

萬川號餅舖

民權路一段 205 號

糕餅包裝上寫的是「願天下有情人終成眷屬」
拿到喜餅，新人們都心心相印吧
店裡有隻麵龜，你猜多重？
16 斤，台南敬神的心意！

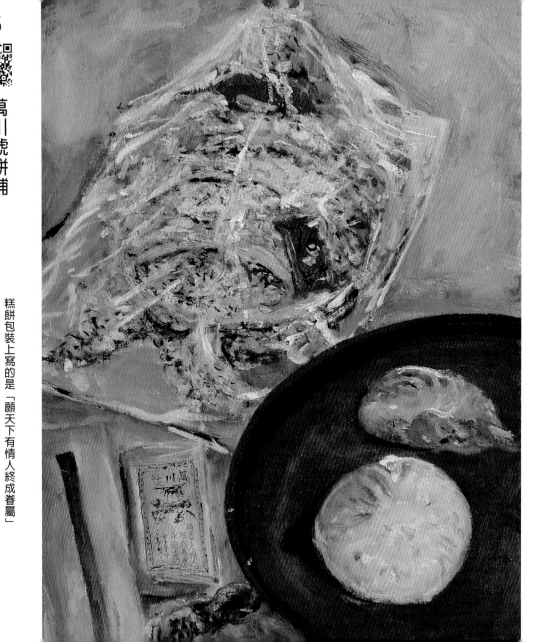

五代傳承的振發，古意盎然
時光累積的茶桶說著老故事
茶包上那方方正正的紅印，故事永遠說不完

振發茶行
民權路一段 137 號

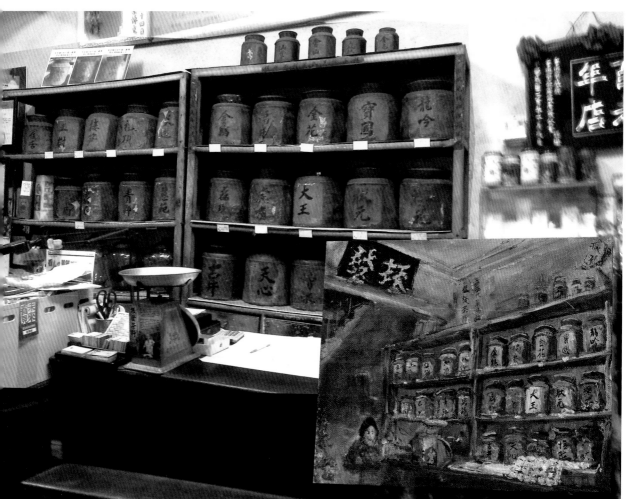

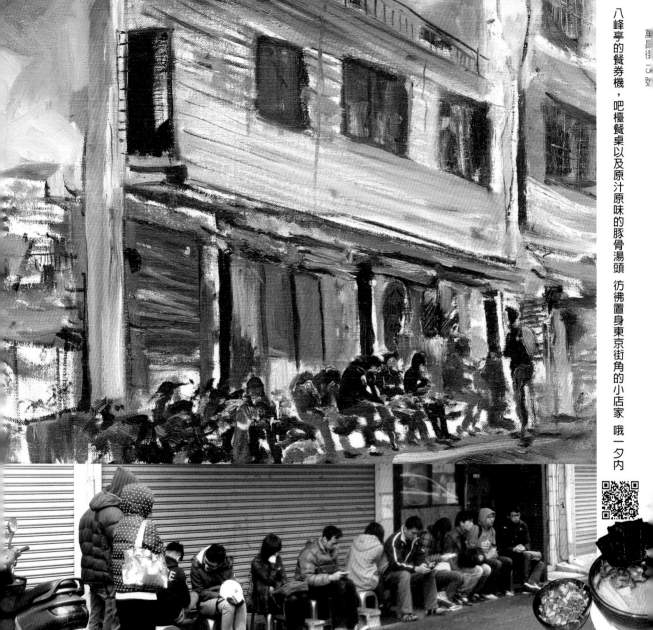

八峰亭的餐券機，吧檯餐桌以及原汁原味的豚骨湯頭 彷彿置身東京街角的小店家 哦一夕內

肉焿麵 45
碗粿 30
芋粿 25
肉焿 2?
魚丸湯 20
紅茶 10
酸梅湯 10

蝦仁肉圓 45

86年老店
僅此一家

建國戲院旁的蝦仁肉圓
也是小時候的味道
滑嫩彈牙的外皮包住餡
一口咬下,清香四溢

蘇 · 建國蝦仁肉圓
民權路一段 45 號

58

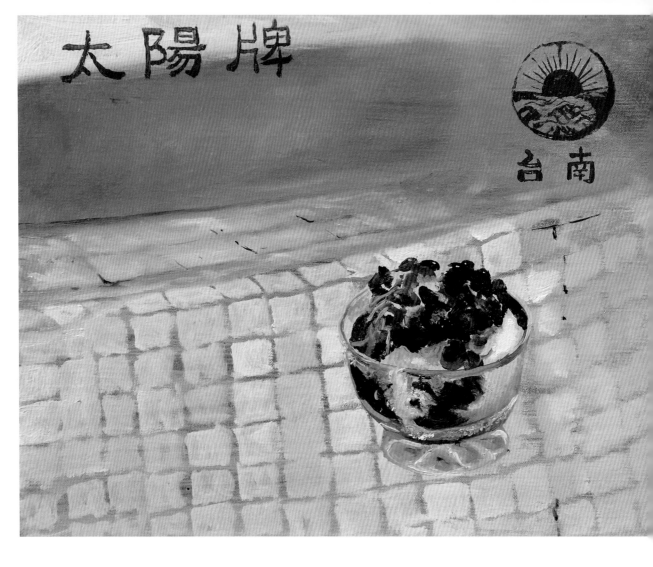

太陽牌

台南

 太陽牌冰品
民權路一段 41 號

日頭赤焰焰的太陽冰
清涼透心牌

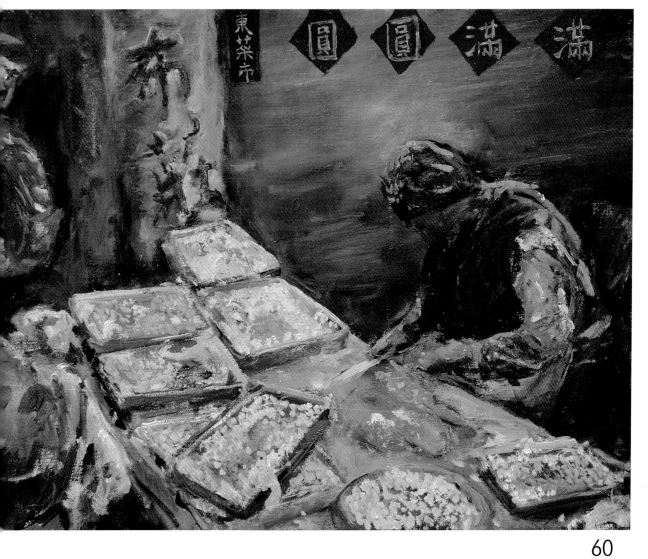

東菜市的湯圓婆婆
安靜緩慢切圓仔粹
湯圓慢慢搓，搓出圓圓滿滿

60

湯圓阿婆
東菜市內

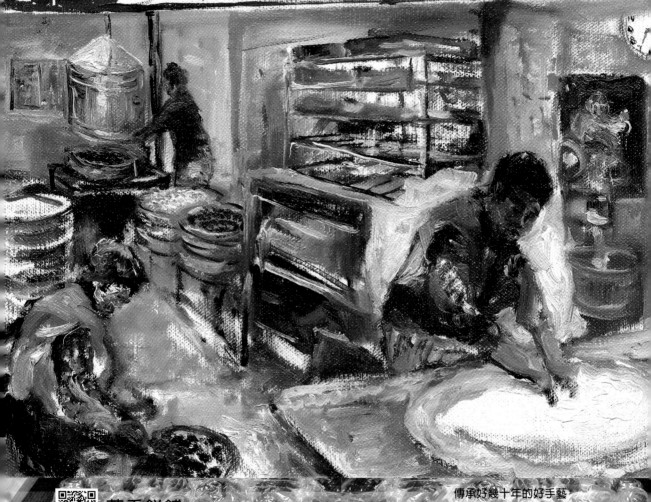

萬香餅鋪
民權路一段 90 巷 31 號

61

傳承好幾十年的好手藝
三代一齊打拼
好麵有嚼勁
肉燥香氣十足
有古味有新意

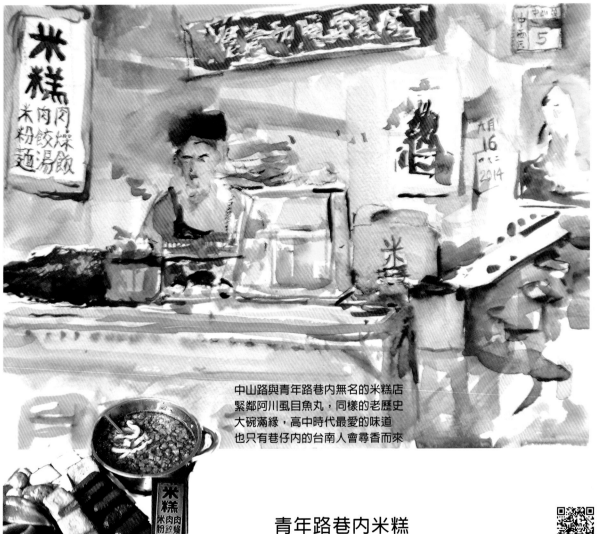

中山路與青年路巷內無名的米糕店
緊鄰阿川虱目魚丸，同樣的老歷史
大碗滿緣，高中時代最愛的味道
也只有巷仔內的台南人會尋香而來

青年路巷內米糕
中山路 8 巷 5 號

奉茶
中西區公園路 8 號

窗外，格子木窗說著老建築的身世
窗內，茶香緩緩，人情暖暖
奉茶永遠迴盪著台南人的濃情厚意

63

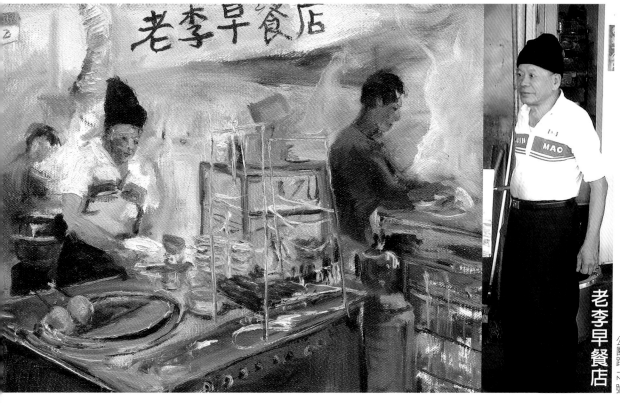

老李早餐店

台南的古蹟美食，獨冠全台
氣象站前的老李早餐佔了好地利
博物館的胡椒管老建築
是全國唯二留存古蹟
館前洋紅風鈴木每年
三月份開花荼靡至極
在此用餐，風光無限

64

老李過了午餐時間
香噴噴的米糕上場了

轉個方向就是太平境馬雅各紀念教會
1902 年落成時，是全台最早的基督教會
夜晚時分，屋頂十字架閃著亮潔光芒
聖誕夜時，這兒會洋溢更寧靜平安夜氛圍

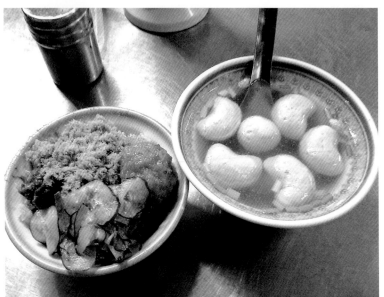

公園路 10 號（台南市氣象局斜對面）

65 公園路米糕

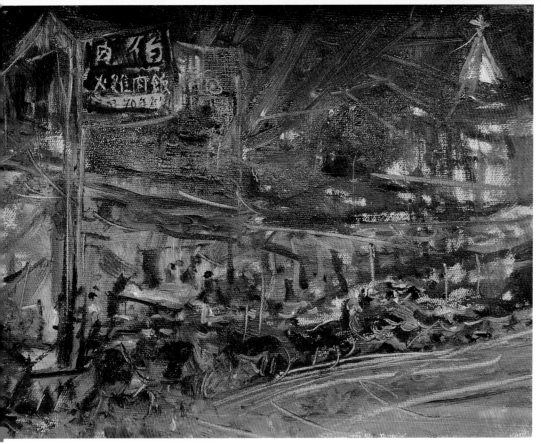

鶯料理
忠義路二段 84 巷 18 號

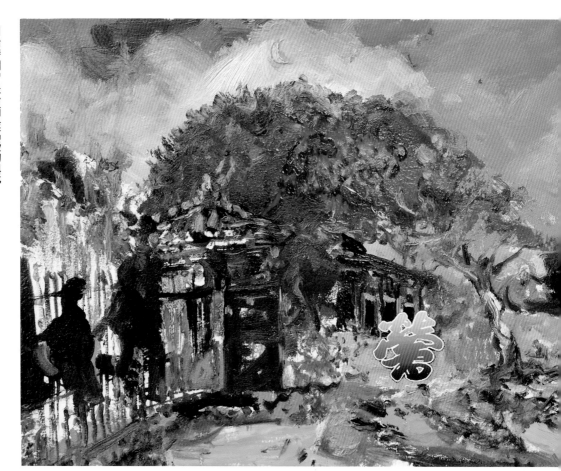

日治時期曾是台南最高級的料亭
名流與藝妓穿梭，鶯飛鳳舞
2013 年改為公共廣場
夜晚時分燈光明滅，窗櫺上剪影林立
彷彿過去風流再現

67

酒香不管深巷遠
阿霞飯店從飯桌仔成為聲名遠播的美味餐廳
深處巷內仍寫下美食料理的傳奇
也成為台南的另一個代名詞

阿霞飯店
忠義路二段 84 巷 7 號

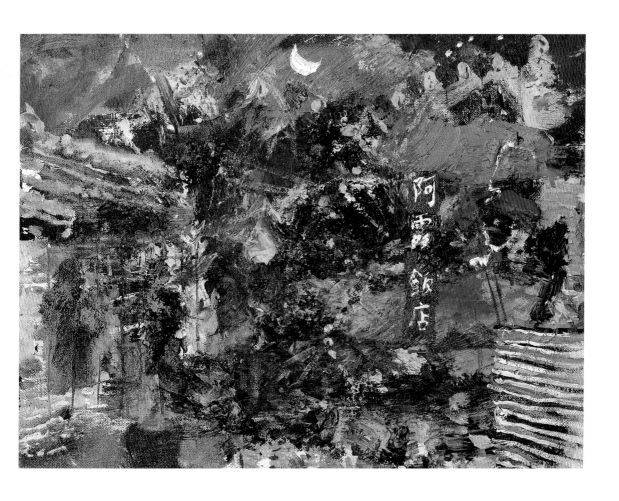

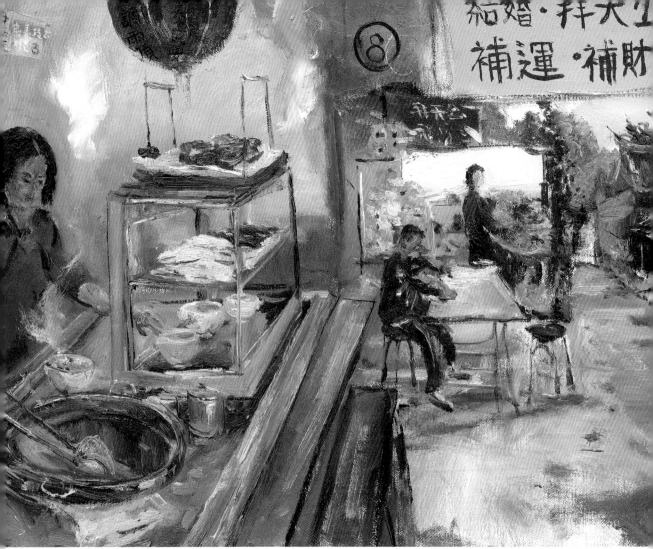

天公廟魚丸
忠義路二段 84 巷 3 號

清早天公廟　來碗魚丸湯
是許多老台南的習慣
台南的這碗魚丸湯
講究呀

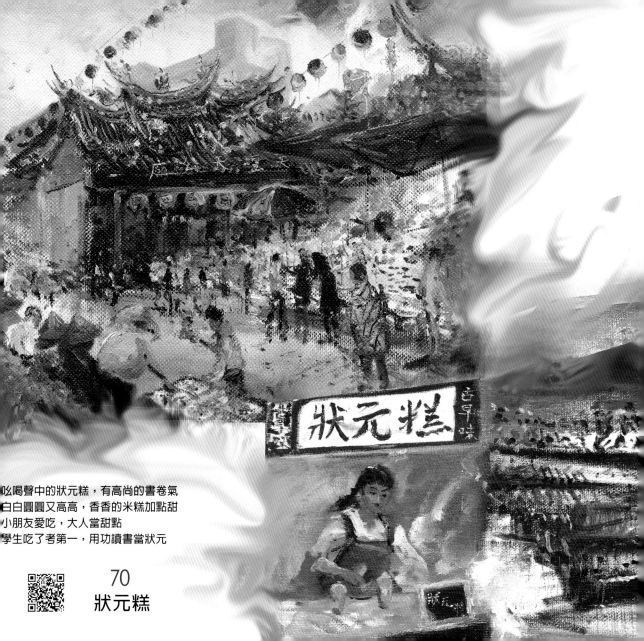

吆喝聲中的狀元糕，有高尚的書卷氣
白白圓圓又高高，香香的米糕加點甜
小朋友愛吃，大人當甜點
學生吃了考第一，用功讀書當狀元

70
狀元糕

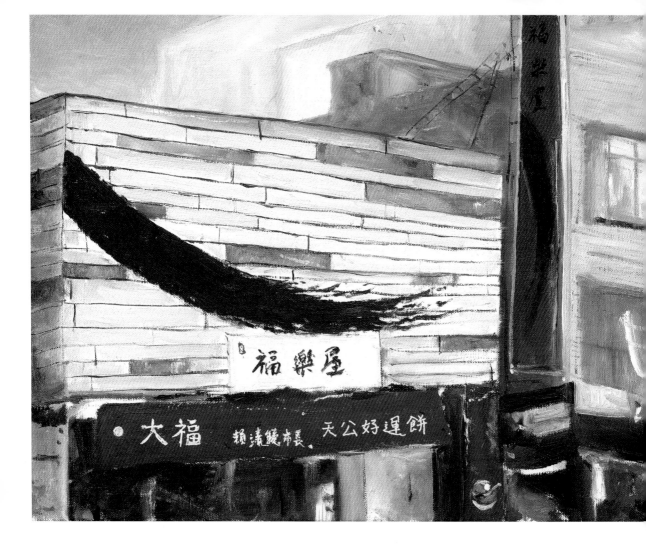

福樂屋

大福 　賴清鬆市長　天公好運餅

福樂屋

71 福樂屋
忠義路二段 113 號

店招上的一撇，瀟灑快意
中國書法之美，墨色與線條
顯露福樂屋的心意

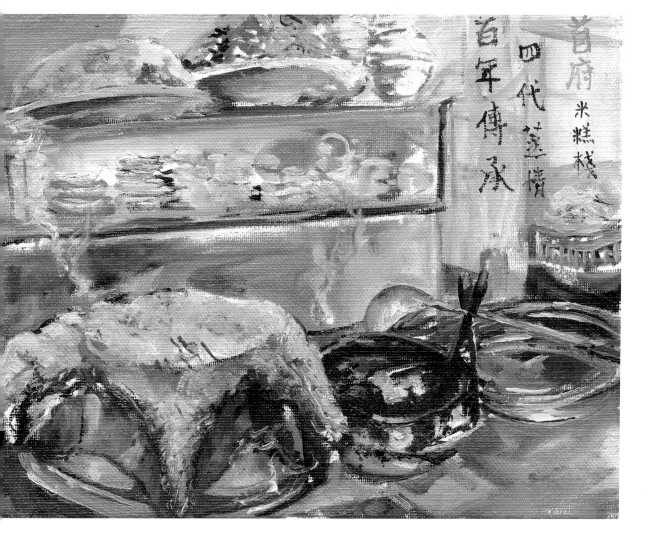

首府米糕棧，四代傳承
至今依然是永福國小畢業生最懷念的古早味

首府米糕棧
忠義路二段 42 號

72

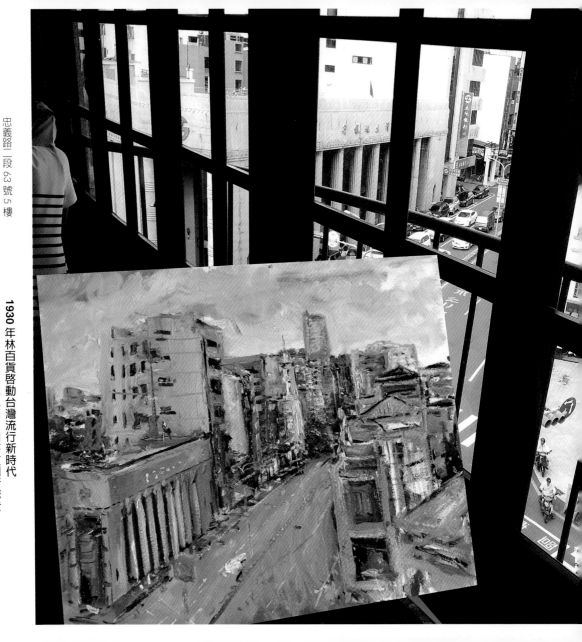

林百貨－可可莉可

忠義路二段 63 號 5 樓

1930 年林百貨啓動台灣流行新時代
2014 年林百貨再現風華，開啓文創新摩登
遠眺中正路街景
一時記憶回湧
想當年呀

73

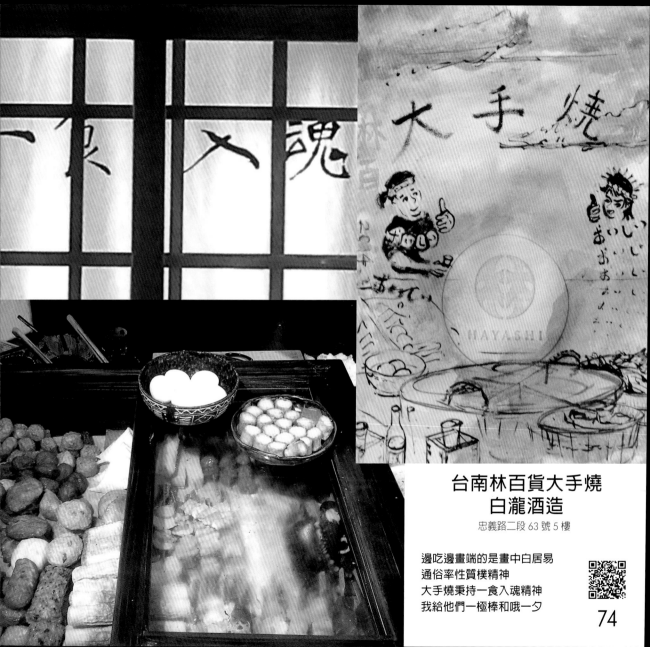

台南林百貨大手燒
白瀧酒造

忠義路二段 63 號 5 樓

邊吃邊畫端的是畫中白居易
通俗率性質樸精神
大手燒秉持一食入魂精神
我給他們一極棒和哦一夕

74

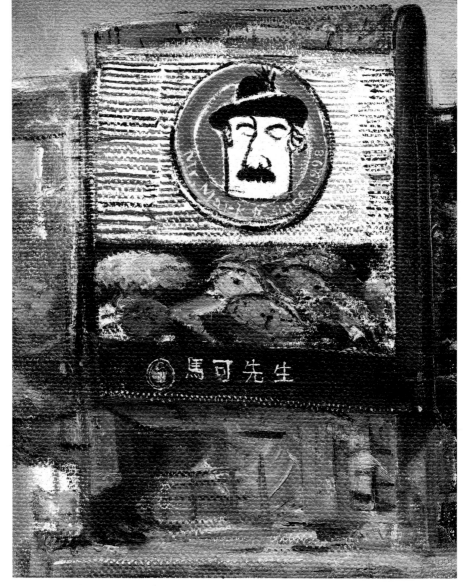

馬可先生

德國來的馬可先生翹鬍子戴高帽
在台南市的街上賣麵包
黑麥做的德國傳統家鄉味
人來車往好時光
彩繪光影好開心

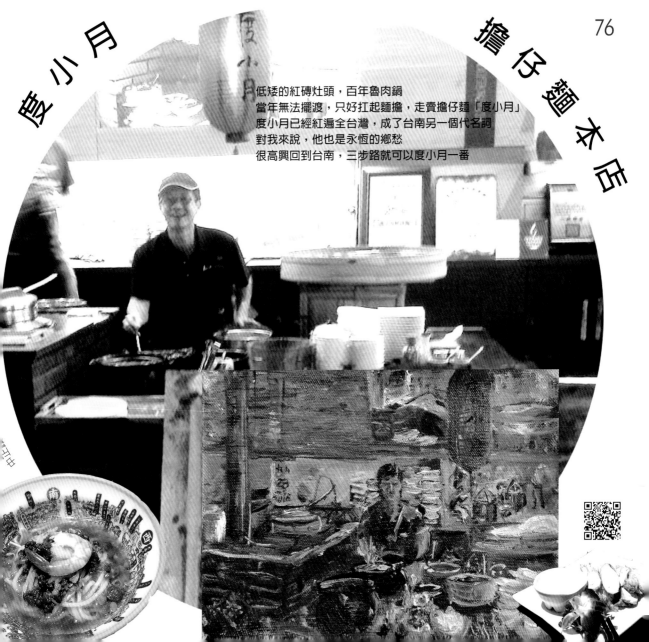

度小月擔仔麵本店

低矮的紅磚灶頭，百年魯肉鍋
當年無法擺渡，只好扛起麵擔，走賣擔仔麵「度小月」
度小月已經紅遍全台灣，成了台南另一個代名詞
對我來說，他也是永恆的鄉愁
很高興回到台南，三步路就可以度小月一番

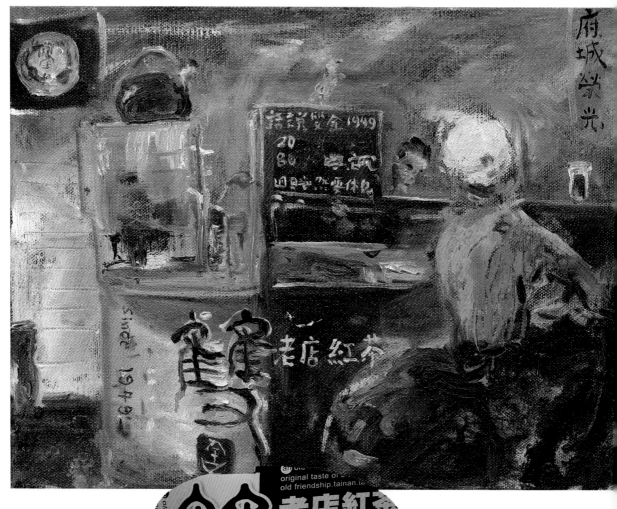

府城榮光

活訣雙全 1949
20
80
回目................

Since 1949

雙全老店紅茶

 歡迎光臨！
雙全紅茶

老店紅茶

「紅茶的芳味，是上婿的記智」
雙全紅茶的茶香和每年過年時的紅茶
都是台南上婿的風光

中正路 131 巷 2 號

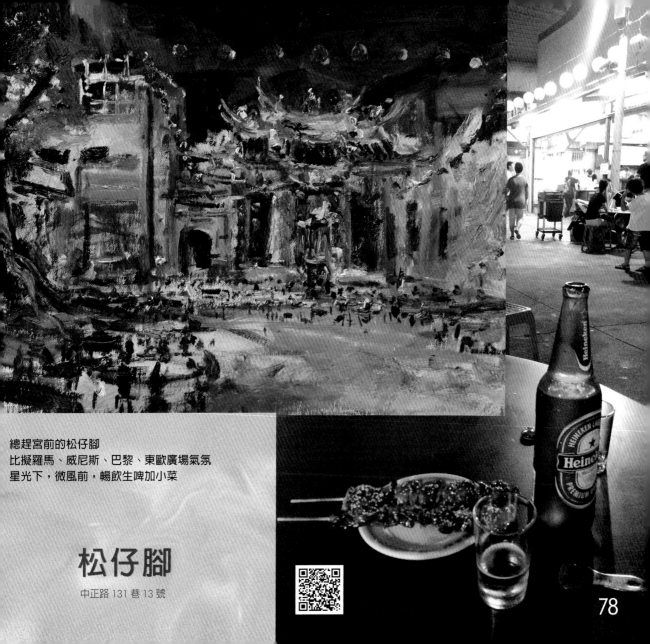

總趕宮前的松仔腳
比擬羅馬、威尼斯、巴黎、東歐廣場氣氛
星光下，微風前，暢飲生啤加小菜

松仔腳

中正路 131 巷 13 號

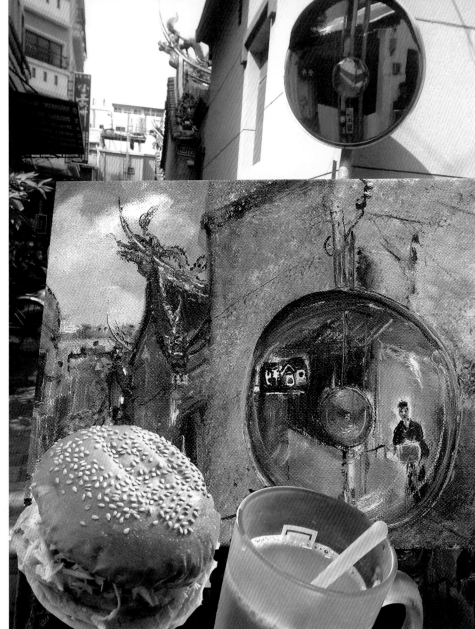

哈利速食

哈囉請來坐，利見貴人吉
速速來一盤，食者知味美

中正路 138 巷 8 號

79

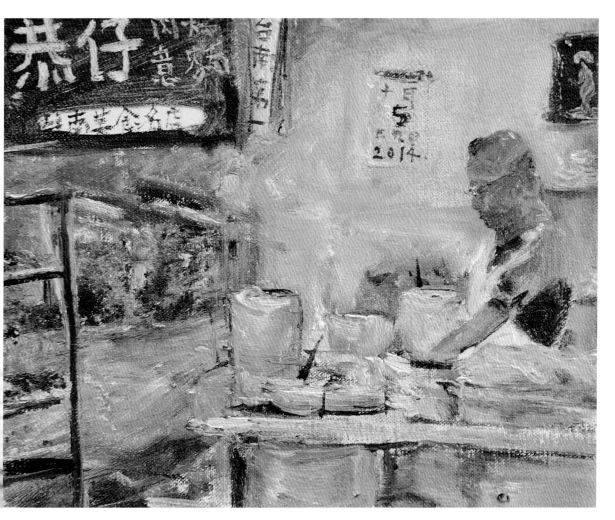

恭仔是老老闆的名字，
兒子老闆不僅店名稱做恭仔，也把名字穿在圍兜上
應是不忘老爸精神，不忘老爸的口味
老店不斷擴張，推出眩目高檔魚翅鮑魚水餃

恭仔肉燥意麵
新美街 32 號

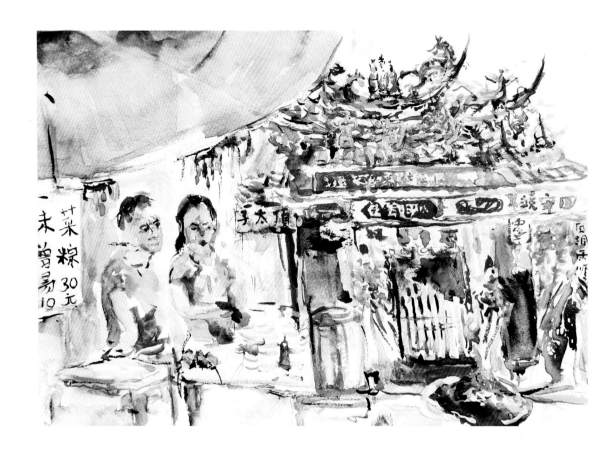

沙淘宮菜粽
西門路二段 116 巷

81

沙淘宮的太子爺有保佑
鄭家菜粽只賣菜粽和味噌湯
好吃搶手曾被稱為台南最難買到的菜粽

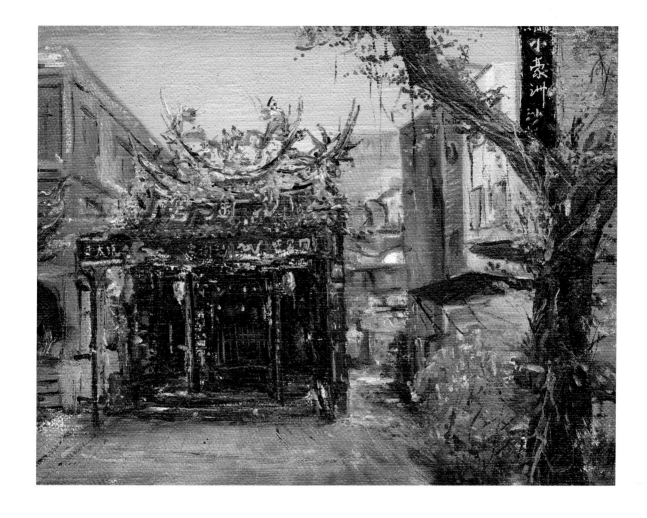

廟埕既是人口聚集之地也是美食匯聚之地
300 多年的沙淘宮前就有 2 個著名美食
小豪洲火鍋店和鄭家菜粽
火鍋強強滾，吃太飽剛好繞廟堂

小豪洲沙茶爐
中正路 138 巷 11 號

82

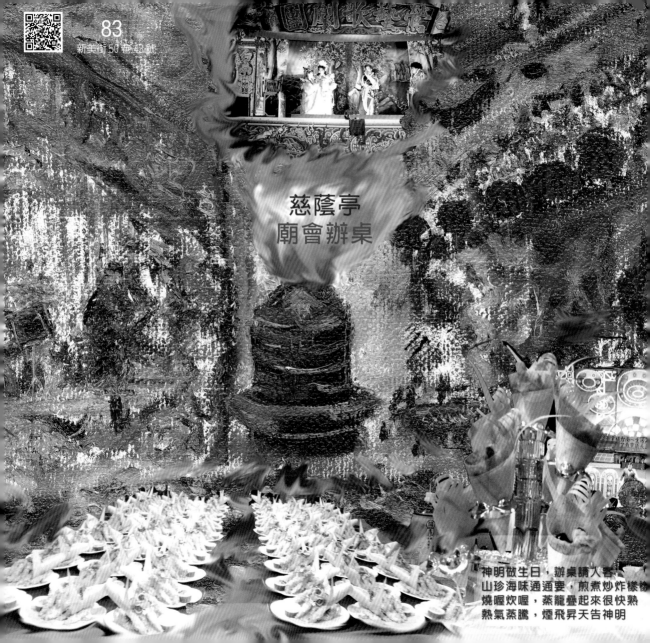

慈蔭亭
廟會辦桌

神明做生日，辦桌請人客
山珍海味通通要，煎煮炒炸樣樣
燒喔炊喔，蒸籠疊起來很快熟
熱氣蒸騰，煙飛昇天告神明

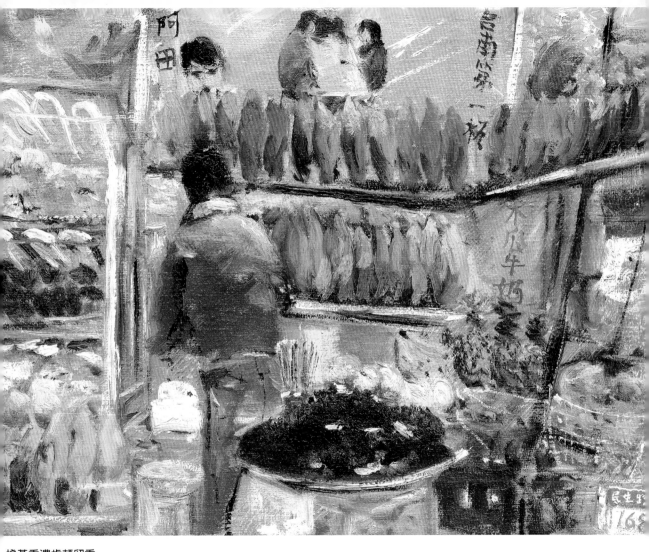

橙黃香濃齒頰留香，
冰果室裡的老台南
木瓜蘋果檸檬西瓜還有紅蘿蔔
整齊排好
任君挑

阿田木瓜牛奶

民生路一段168號

84

卓家汕頭魚麵

民生路一段 158 號

小時候，母親會帶著我們
人手一碗魚麵
坐在開山宮廟埕前
體驗家鄉的好味道

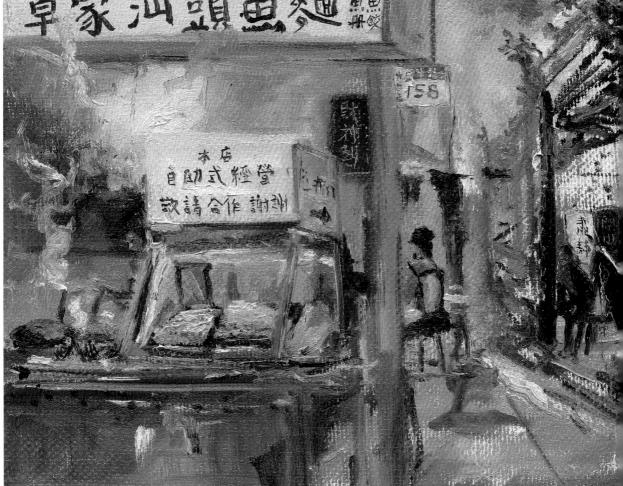

松竹當歸鴨

民生路一段 152 號

老字號的松竹當歸鴨
不論是手工鴨血還是藥膳湯頭
都是府城街頭令人難以忘懷的好滋味

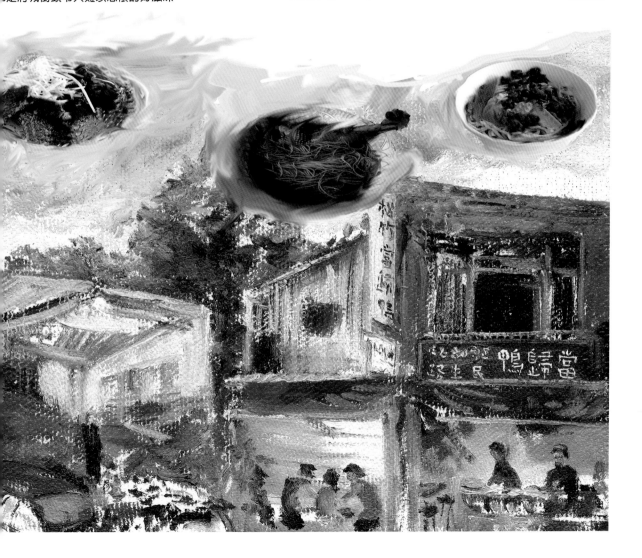

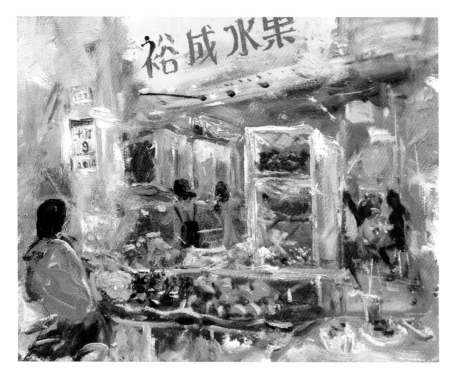

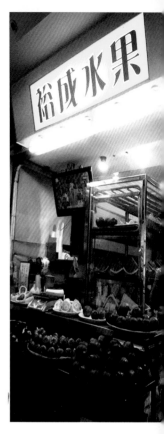

87

裕成水果店
民生路一段 122 號

日啖荔枝三百顆，不辭長作嶺南
愛吃的蘇東坡看到台灣水果五彩
應將詩句改為「不悔長作台灣

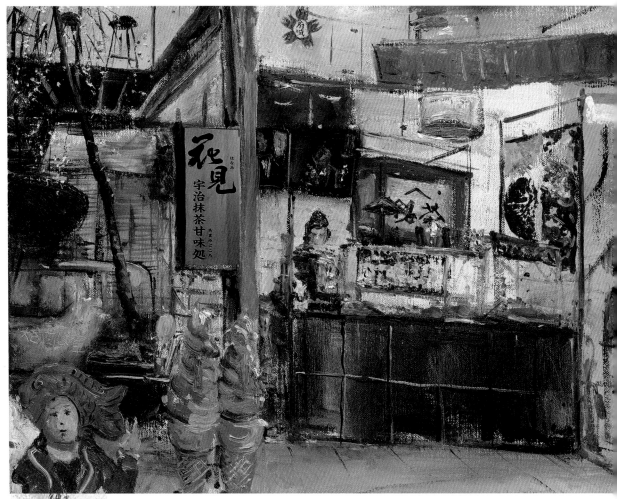

 花見宇治抹茶甘味処

西門路二段 222 號

89

在台南遇見京都的花見小路
小巧精緻而優雅
飽滿渾圓的金時，搭配香醇的宇治抹茶
不到京都，卻可同賞美味
旁邊載著鯛魚燒帽子，是我可愛的太太
她陪我品嚐美食，也為畫面增添一抹色

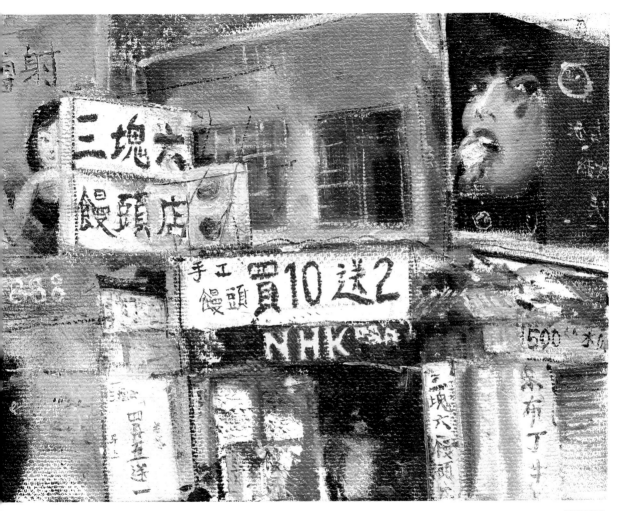

東一塊西一幅的廣告招牌擠一起
逼得饅頭店喘不過氣
老饕們也能鑽進小店裡
只為一口記憶中的好味道

三塊六饅頭店

民生路二段 52 號

90

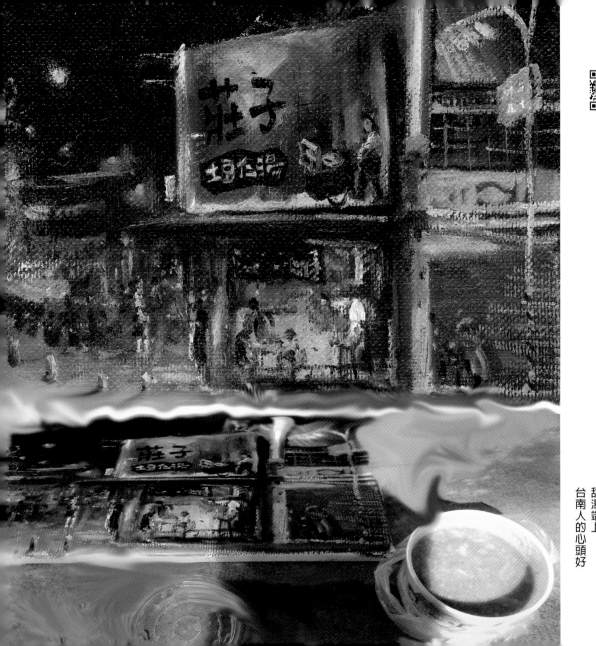

莊子土豆仁湯

民生路二段 86 號

街角燈火通明的小店舖
一顆顆的土豆硬邦邦
大火熬煮軟酥鬆
甜湯端上
台南人的心頭好

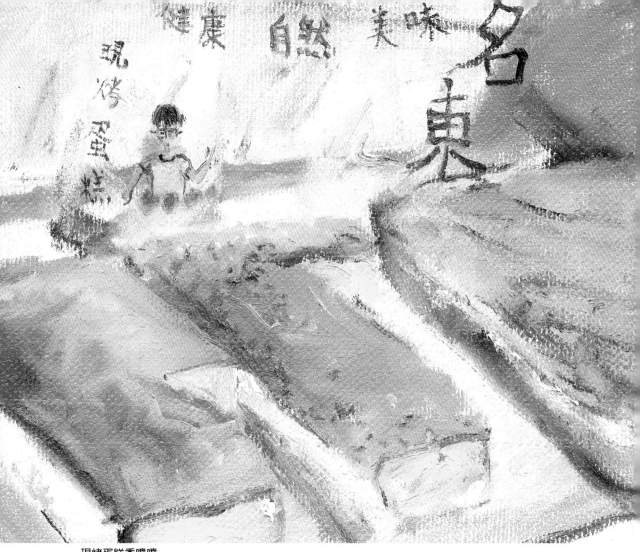

現烤蛋糕香噴噴
大排長龍的人客等不及
咕嚕咕嚕肚子餓
切了一大片蛋糕
簡單滿足的台南小確幸

名東蛋糕
民生路二段 95 號

92

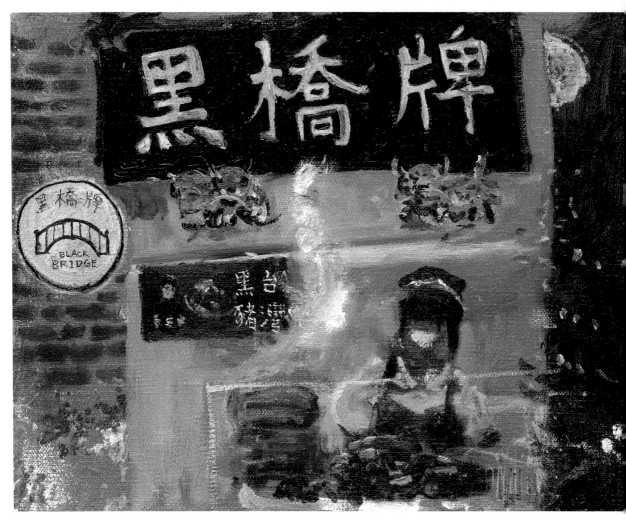

 黑橋牌
中正路 220 號

台南人口味偏甜
黑橋牌香腸是經典代表
我吃遍世界各國慕尼黑、法蘭克福香腸⋯
來自故鄉黑橋牌的味道最甜美

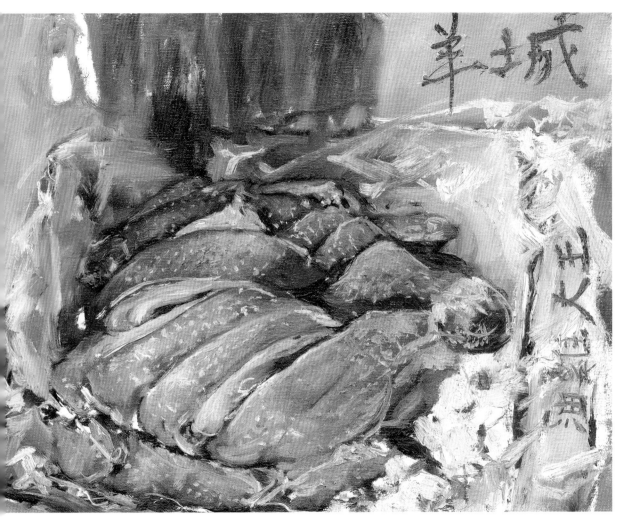

羊城是油雞的代名詞，也是台南的另一個代名詞了吧
過了 **70** 多年了，謝謝老天還有油油亮亮的美味雞

羊城小食
中正路 199 巷 5 號

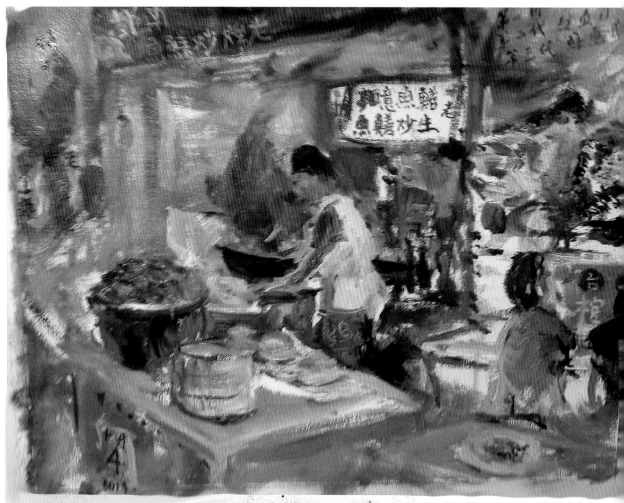

廖記老牌鱔魚意麵
康樂市場沙卡里巴內第 113 號

沙卡里巴老口味,導演吳念真的台南友人
作畫之際,愛上他家傳承數十年的老盤子
承諾用畫換盤子
缺角盤子我珍藏了
畫展之後,要兌現諾言

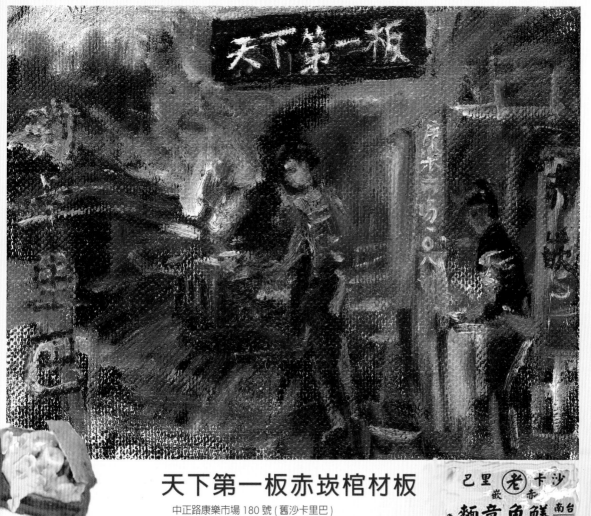

天下第一板赤崁棺材板

中正路康樂市場 180 號 (舊沙卡里巴)

台南獨特棺材板創始店
天下第一板，仍維續沙卡里巴榮光

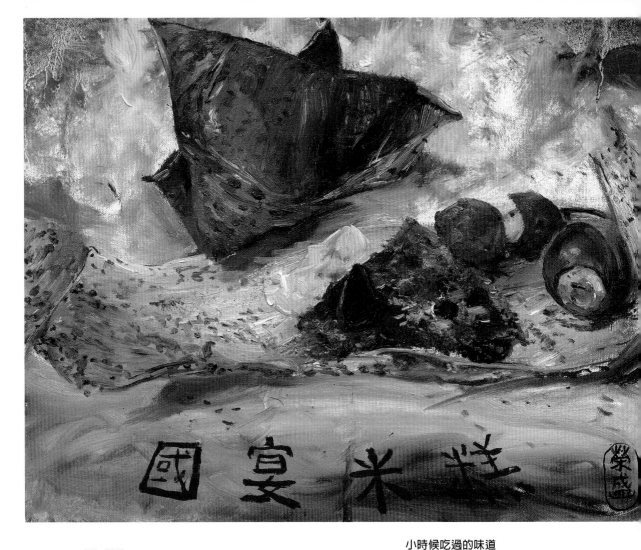

國宴米糕

榮盛米糕
中正路康樂市場

小時候吃過的味道
會像身體裡的記憶鎖碼跟著你長大
米糕是最尋常的生活料理
國宴米糕的名氣響噹噹
在老台南的市場裡也可以一飽口福

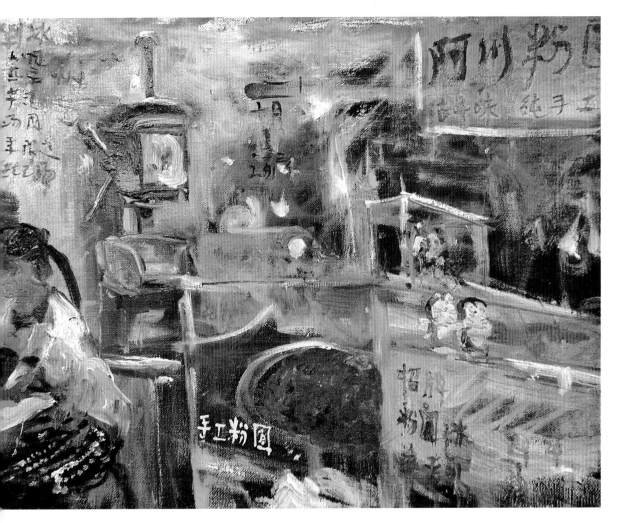

一碗粉圓冰可以賣 60 多年
只有古早手工製粉圓，
才能從一擔小車賣成一個店面
吸引近悅遠來的食客

阿川古早味粉圓

海安路二段與民權路三段路口

宣福居紅茶
民生路二段 125 號

民生路上的宣福居
大熱天的綠意盎然
紅茶的香甜帶有淡淡的古早味
加點鮮奶更滑順

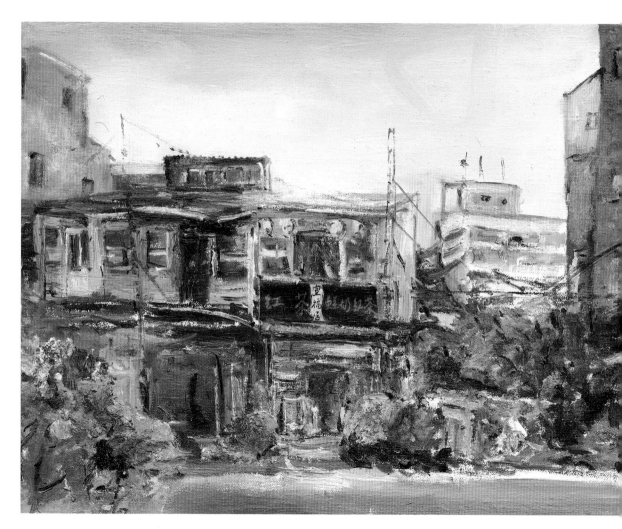

有什麼，就是一碗意麵
看台南市街景
力攪拌碗中的老滋味

民生路意麵魯味

民生路二段 112、114 號

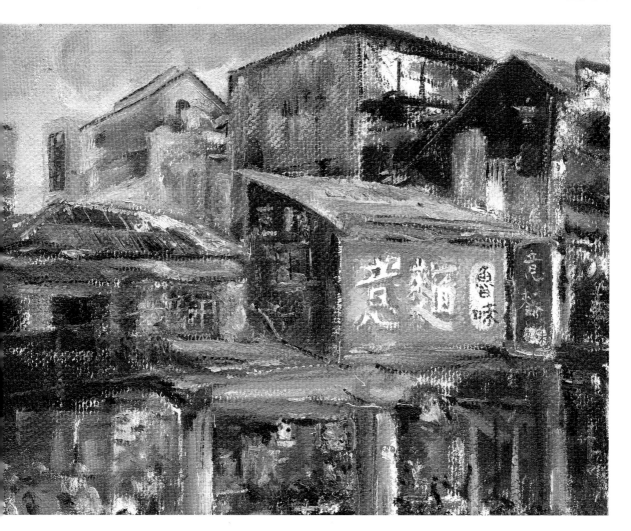

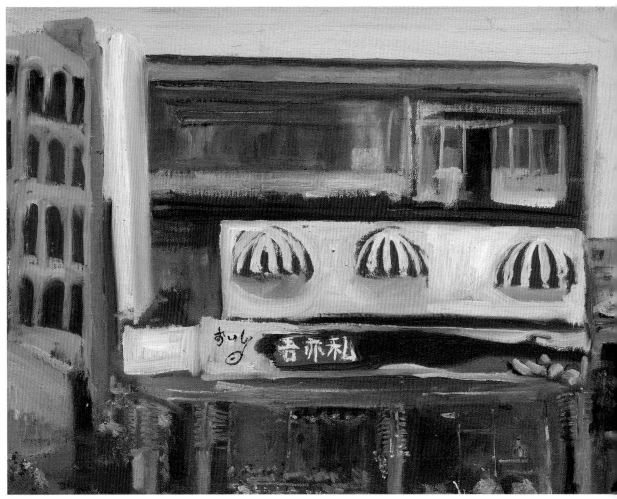

那天跟沈老師一起去吃吾亦私
私房料理很對味
美食共享人生快意
吃飽了就作畫吧
看著招牌上的三個陽傘造型很有趣
紅白相間的圓滾滾
是我畫裡最佳女配角

吾亦私餐廳
民生路二段 120 號

小洋房的春天，花花綠綠
庭院裡一隅，安坐作畫

一緒二咖啡
康樂街 160 號

候夜擔仔麵
康樂街 129 號

候夜？候夜？
名字不重要，口味卡重要

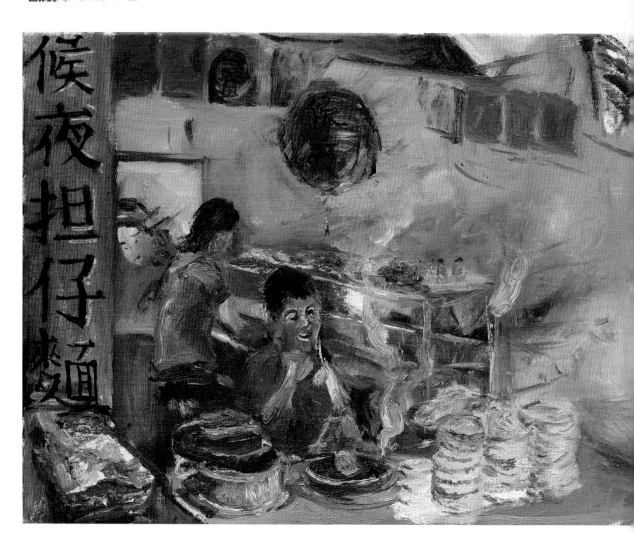

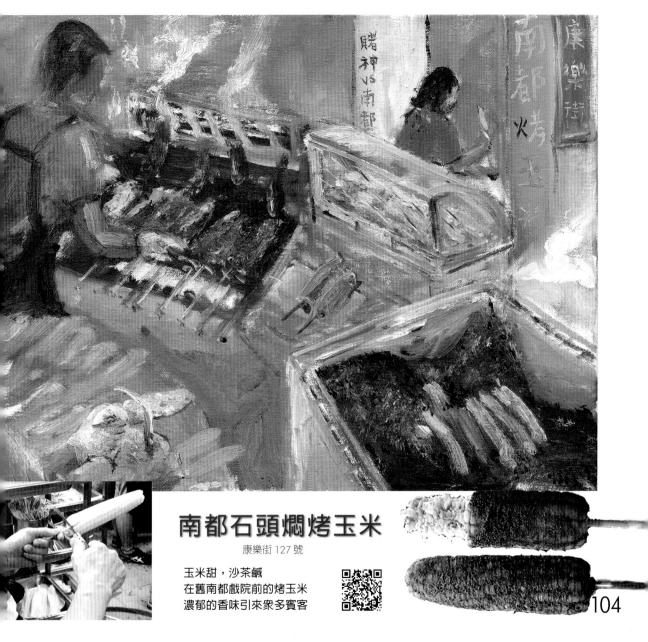

南都石頭燜烤玉米

康樂街 127 號

玉米甜，沙茶鹹
在舊南都戲院前的烤玉米
濃郁的香味引來眾多賓客

104

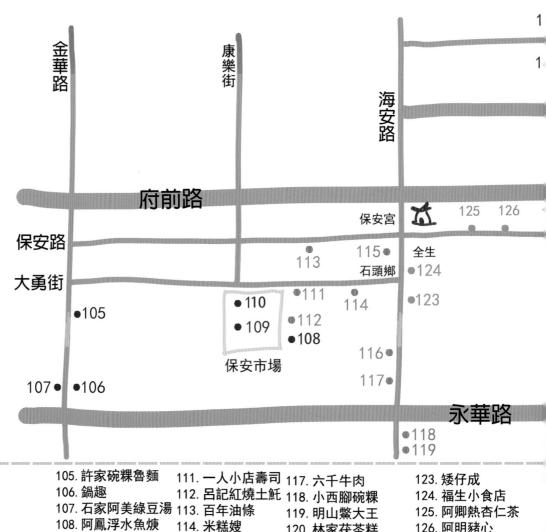

105. 許家碗粿魯麵	111. 一人小店壽司	117. 六千牛肉	123. 矮仔成
106. 鍋趣	112. 呂記紅燒土魠	118. 小西腳碗粿	124. 福生小食店
107. 石家阿美綠豆湯	113. 百年油條	119. 明山鱉大王	125. 阿卿熱杏仁茶
108. 阿鳳浮水魚羹	114. 米糕嫂	120. 林家茯苓糕	126. 阿明豬心
109. 陳春捲	115. 集品蝦仁飯	121. 三福香腸	127. 古早味海味/林楊
110. 阿華碗粿	116. 阿魯香腸熟肉	122. 鄉野碳燒羊肉	128. 米糕城

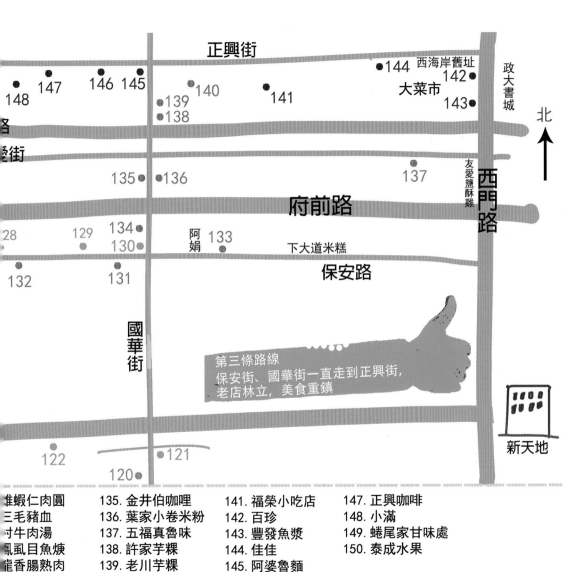

正興街

西海岸舊址
144
142 政大書城
大菜市 143

北 →

友愛鹽酥雞
137

西門路

府前路

135 136

阿娟 133
下大道米糕

保安路

國華街

第三條路線
保安街、國華街一直走到正興街，
老店林立，美食重鎮

新天地

122 121
120

隹蝦仁肉圓	135. 金井伯咖哩	141. 福榮小吃店	147. 正興咖啡
三毛豬血	136. 葉家小卷米粉	142. 百珍	148. 小滿
寸牛肉湯	137. 五福真魯味	143. 豐發魚漿	149. 蜷尾家甘味處
剽虱目魚煍	138. 許家芋粿	144. 佳佳	150. 泰成水果
龍香腸熟肉	139. 老川芋粿	145. 阿婆魯麵	
子惠八寶彬	140. 鄭記土魠魚煍	146. 布萊恩咖啡	

許家碗粿・魯麵

北門路二段214號

頭髮花白略顯老態
切起菜來熟練自在
賣了一輩子魯麵
滷出人生滋味百態
端到你面前
請品嘗

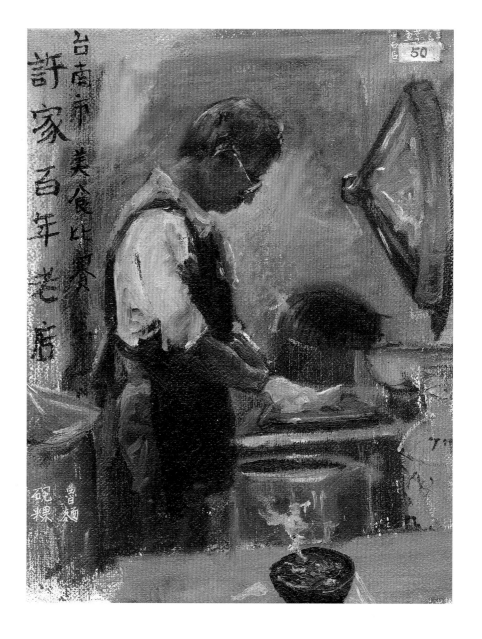

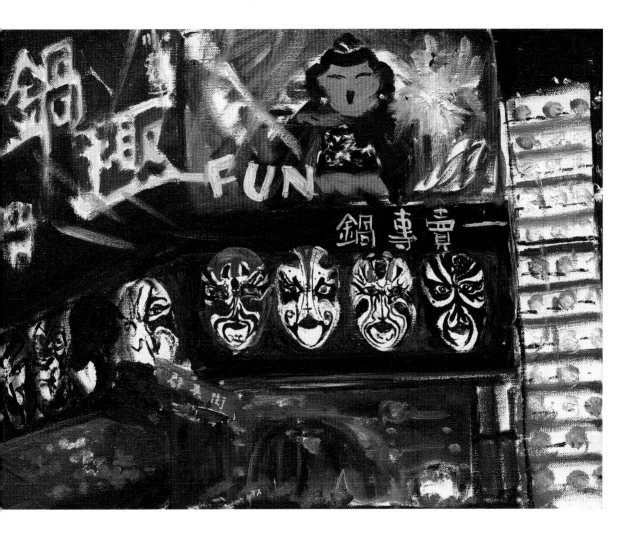

型國劇臉譜,看盡眾生相
客進門嚐鮮味
味火鍋新料理

川丸子鍋趣 FUN 鍋專賣
金華路三段 36 號

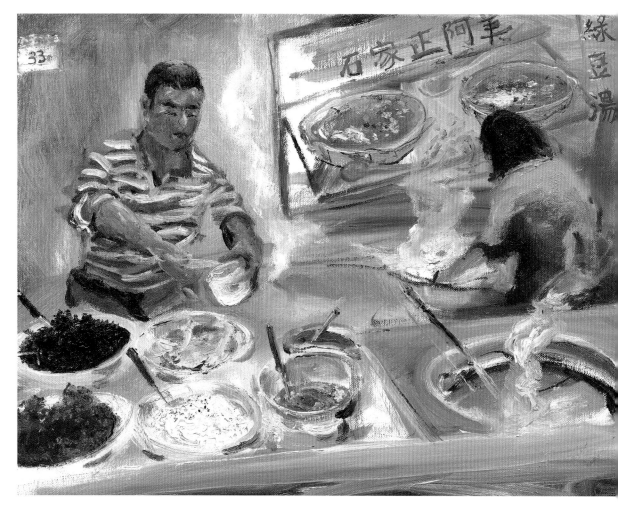

石家正阿美綠豆湯
西門路三段 64 號

老闆手腳俐落，馬上包好兩碗綠豆湯給客人
台南的綠豆湯，香甜軟，有北部人吃不到的透心涼
要喝綠豆湯還是綠豆汁，加料還是不加料，都想要，很難下決定
綠豆湯裡綠豆粒粒分明，加入粉角 **QQ** 嚼勁，**25** 元一碗很划算
綠豆汁一杯豆香滿滿，咕嚕到底，馬上火氣全消

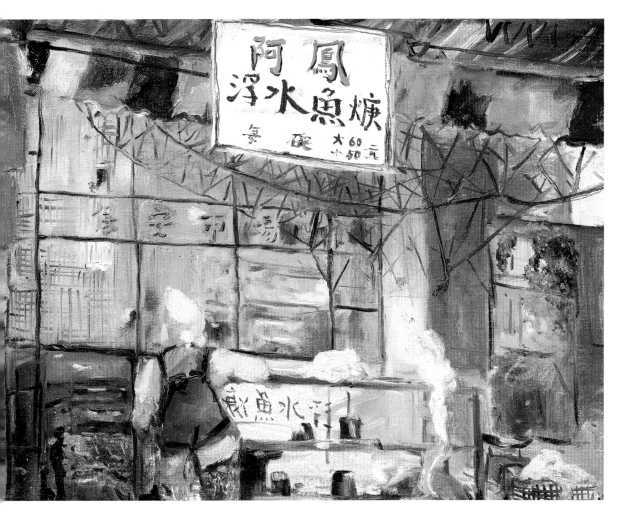

鮮上加鮮，魚丸不失魚肉味
麵米粉參半，來一碗

阿鳳浮水魚焿
保安市場前

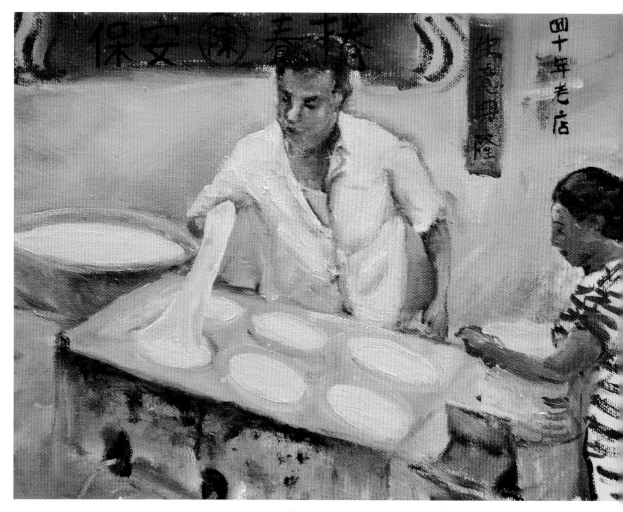

保安市場 陳春捲皮の圖中文字：《 保安 陳 春捲 》 四十年老店 客家興隆

保安市場　陳春捲皮
保安市場 2 樓

吃春捲的時節可以三月節或是清明節
陳春捲皮不分季節，一年到頭都「拭餅」
不停歇旋著麵糰，保持濕潤和柔軟
輕輕的烙在大鍋，讓餅皮又薄又 Q
這種獨門功夫，不是一朝一夕可以練就
總是令我敬佩三分

阿華粿鋪

食向來是台灣人最愛,在來米糯米磨成的粿,體現米食的另一種風華,阿華傳承三代,堅持古早味的精神令人動容

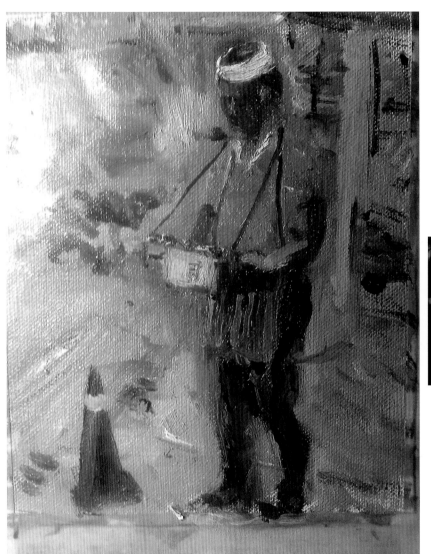

一人小吃

保安市場

站在街口戴白帽
剛做好的壽司新鮮
人來人往一人獨賣

金黃酥脆的土魠魚塊
麵衣包裹住海洋鮮味
之平漁港海風徐徐
魚獲滿滿

呂記土魠魚羹

郡西路 47 號

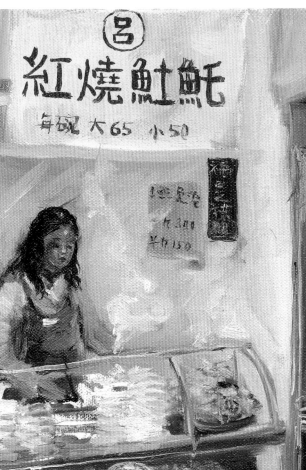

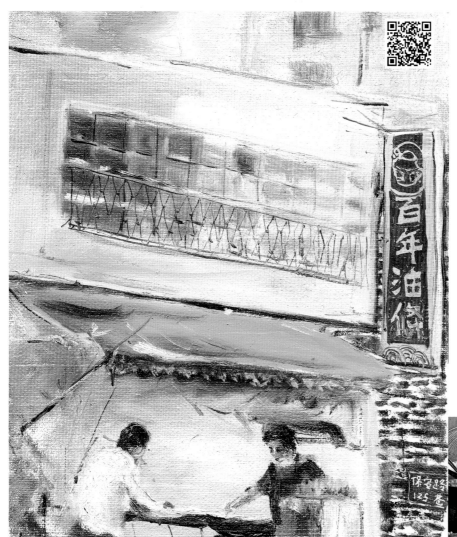

113

百年油條

老麵手感的麻花油條
手藝家傳就是三代人
台南人愛吃油條出了名
不止早點必點
鹹粥加油條也是必備
魚丸湯沒加油條更是不對味

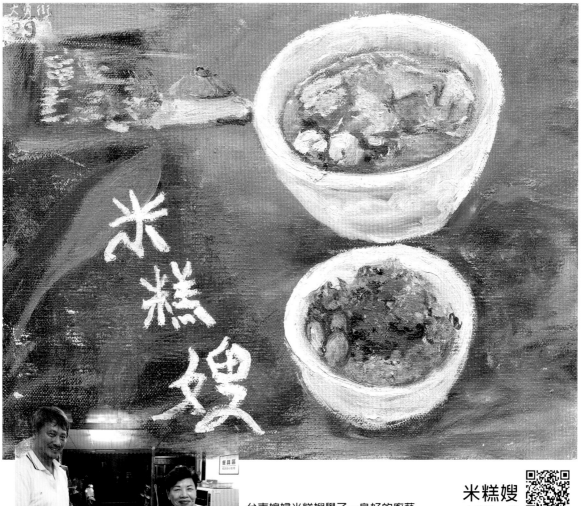

台南媳婦米糕嫂學了一身好的廚藝
開店賣起米糕，一做就是十幾年
伊講米糕真正好吃，是台南的傳統做法
再加一碗綜合魚丸湯，好速配

米糕嫂
大勇街 23 號

114

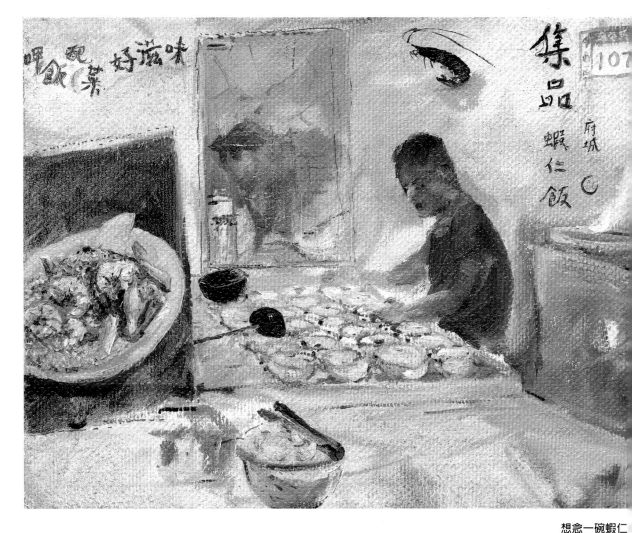

喂飯配菜 好滋味

集品 蝦仁飯

府城

集品蝦仁飯
海安路一段 107 號

115

想念一碗蝦仁
等了好久
我邊畫邊等待
看老闆忙進忙
彩筆快意揮灑
蝦仁飯也上桌

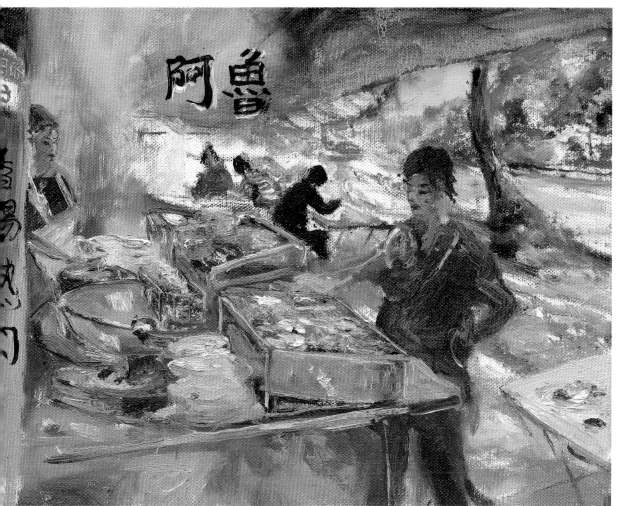

辦桌菜的重要小食
個個講功夫
我眼睜睜看著
砧板上菜刀飛快
滷肉香腸米腸菜卷
還有菜頭筍子韭菜
三兩下切好擺盤上桌

阿魯香腸熟肉
海安路一段 65 號

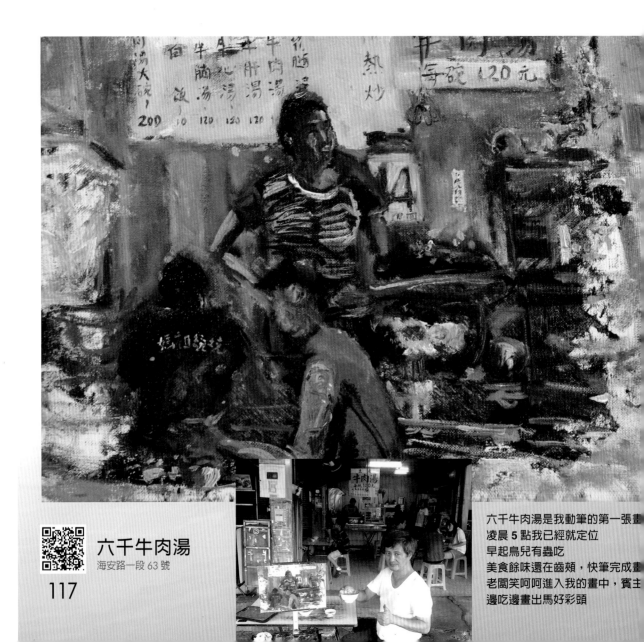

六千牛肉湯

海安路一段 63 號

六千牛肉湯是我動筆的第一張畫
凌晨 5 點我已經就定位
早起鳥兒有蟲吃
美食餘味還在齒頰，快筆完成畫
老闆笑呵呵進入我的畫中，賓主
邊吃邊畫出馬好彩頭

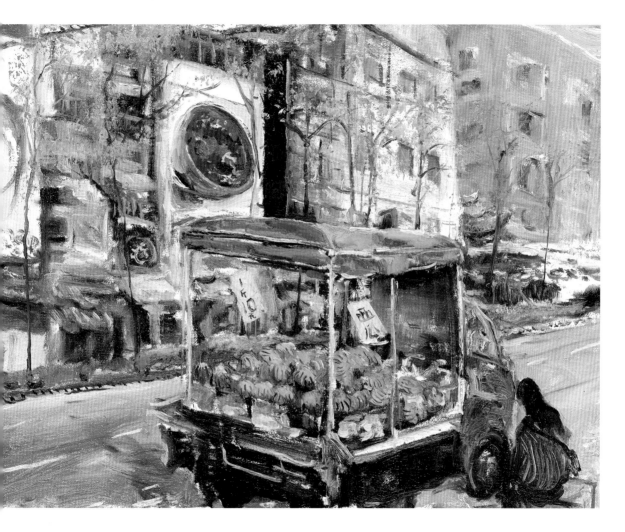

粿色緻那黃金，肉燥有浮面，香菇個歸朵，
鴨軟仁有夠香，蝦仁紅紅那咧點胭脂
西腳碗粿從過去的逢甲路搬到夏林路
一代的經營，老闆寫詩表達炊粿的頂真

 小西腳碗粿
夏林路 1 之 29 號

118

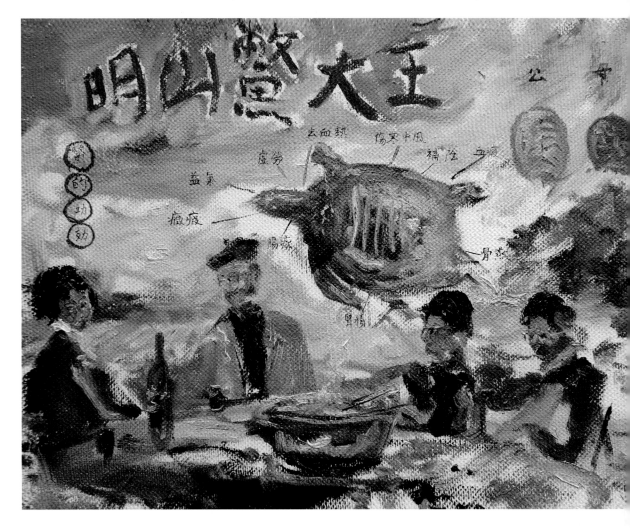

明山鱉大王

明山鱉大王
夏林路 57 號

我的老師沈哲哉最愛吃鱉
畫面上帶呢帽的紳士就是沈老師
沒錯，他還會解析鱉的美味和強大補身功能
老師可以畫到 90 歲，彩筆絢爛無比
我想也許正是鱉的威力！

林家茯苓糕

茯苓糕一直呼喚我童年記憶，民權路的老家，每天下午都會有擔子美食一路呼著「茯苓糕」急急忙忙跑下樓來，夾著紅豆的茯苓糕小小一塊入口，微笑就掩不住，看到專賣茯苓糕的林家，好大一塊，澎湃啊！

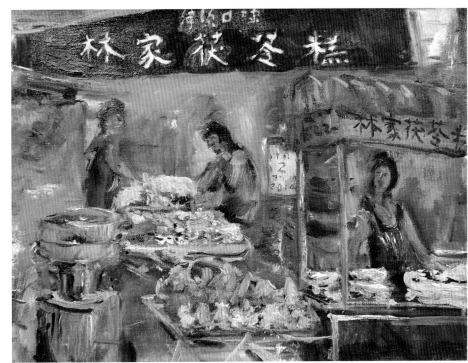

120

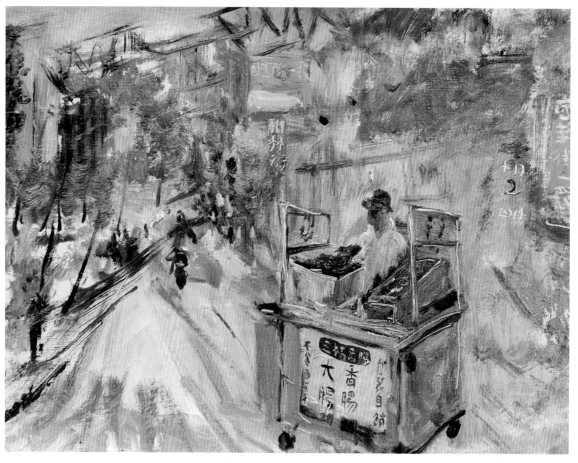

三福香腸

台南風味小吃隱匿小弄小巷
慢慢逛逛轉角有驚喜
台南的街道旁也專賣美味
小小香腸攤
小時候的回味

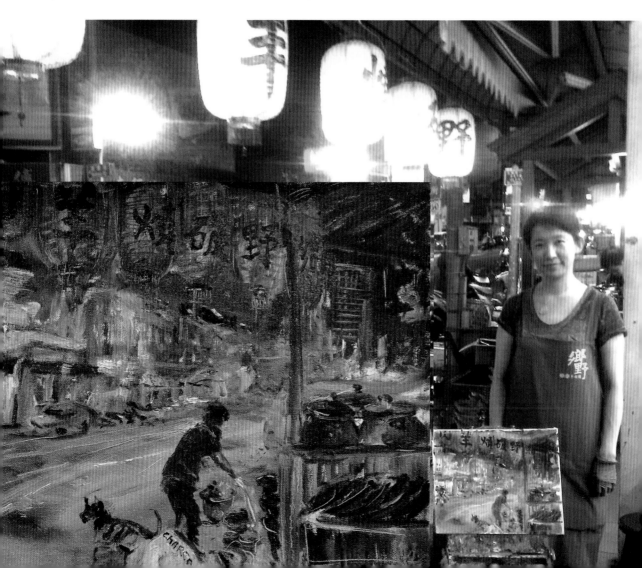

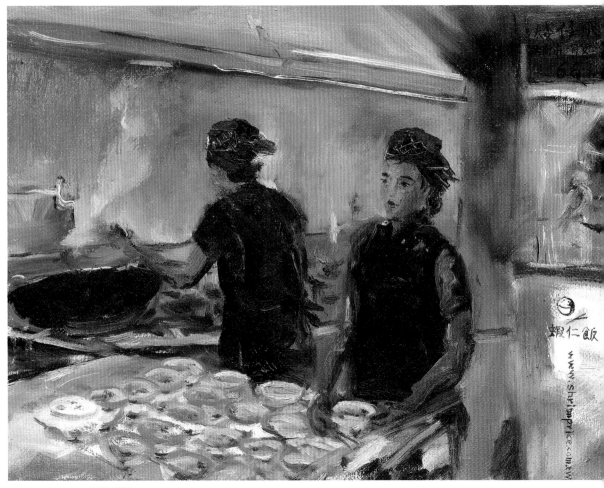

123 矮仔成蝦仁飯
海安路一段 66 號

塘裡無魚蝦自奇，也從葉底戲東西
齊白石以畫蝦最負盛名
矮仔成的蝦仁也是活靈活現呢

肉燥飯配魚丸湯，再加一碗扁魚白菜
這是台南傳統「飯桌仔」好料
和許多美食系出同門道理一樣
海安路上的福生小食是從隔壁全生小食店分支出來
既是同門又是對手，良性競爭讓兩個小食店與時俱進

福生小食店
海安路一段 100 號

124

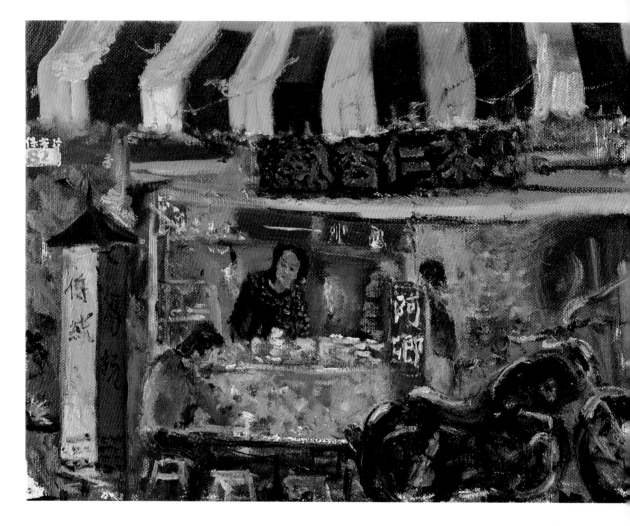

阿卿杏仁茶
保安路 82 號

台南街頭的杏仁茶香醇濃郁，
騎重機的男人聞香而來，高喊＂杏仁茶加油條＂
停在旁邊的哈雷機車很拉風 陽剛男人味配上柔順杏仁茶
阿卿輕聲細語的招呼 我順手拿起筆畫描繪這美好的時刻

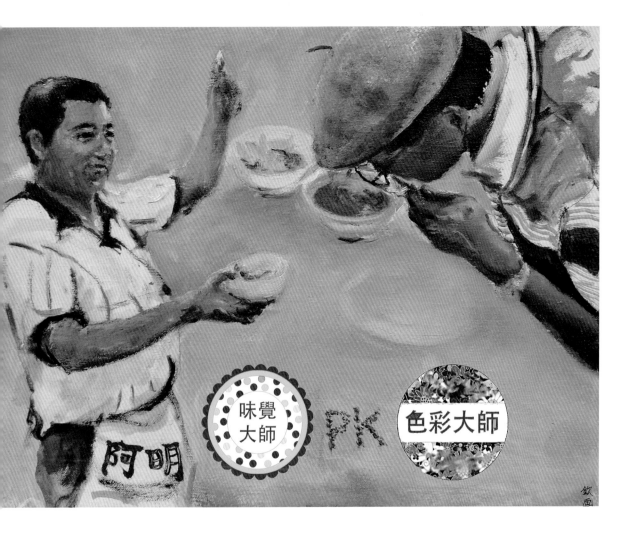

沈哲哉老師在阿明豬心
味覺大師 PK 色彩大師

阿明豬心冬粉
保安路 72 號

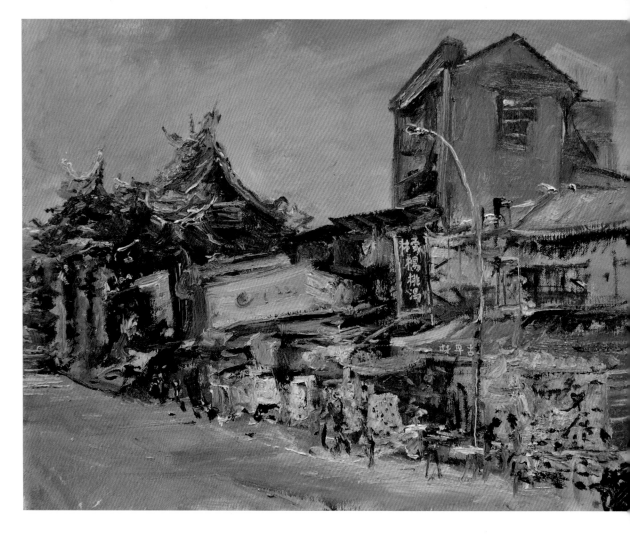

古早味海味 / 林家楊桃湯
保安路 76 號

保安街人潮即將湧進的傍晚時分
無名海產小店夾在阿明豬心跟林楊桃湯之間
生意大不如鄰居，老闆要求她的海產店一定要
問她店名，「古早味就可以了」！

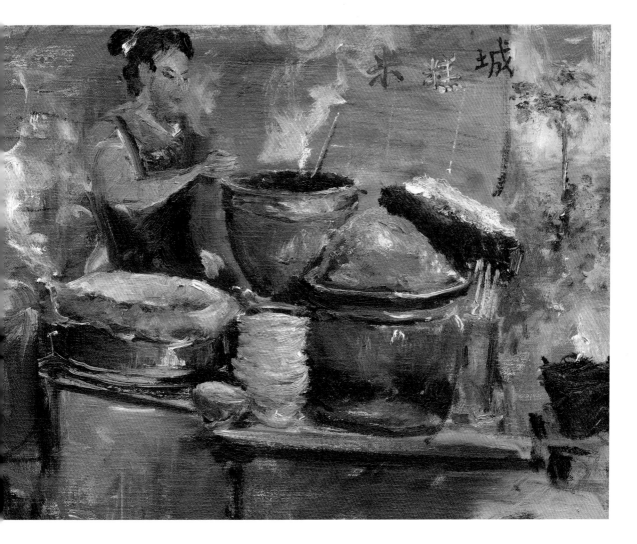

大菜市米糕城
代代相傳的古早味
小時候的那種滋味忘不了
米糕一碗簡單滿意

大菜市米糕城
保安路 68 號

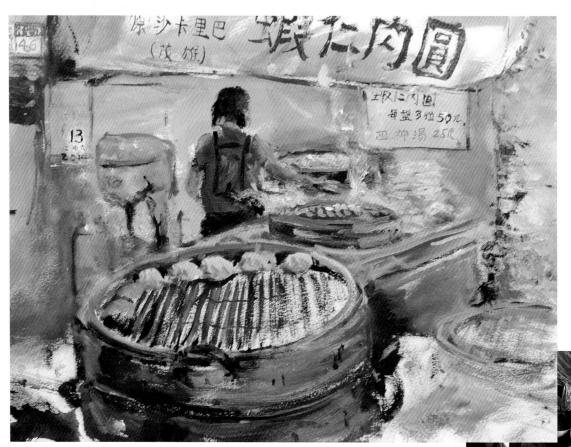

保安路 46 號

茂雄蝦仁肉圓

台南清蒸的肉圓獨步全台
竹編蒸籠，手捏肉圓
吃巧不吃飽

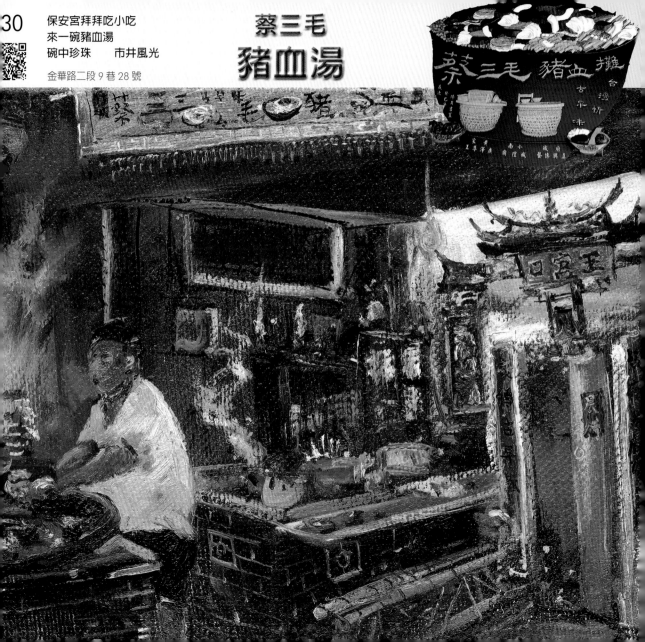

保安宮拜拜吃小吃
來一碗豬血湯
碗中珍珠　　市井風光

金華路二段 9 巷 28 號

蔡三毛
豬血湯

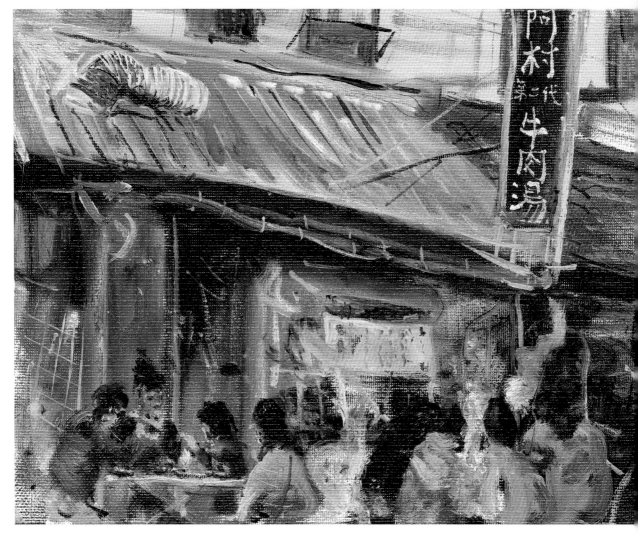

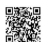

阿村第二代牛肉湯
保安路 41 號

131

台南的牛肉湯有名氣
產地直送的溫體牛
現切牛肉
湯頭獨特

阿鳳 浮水虱目魚焿

保安路 59 號

虱目魚的人情味說不完
虱目魚湯喝了心情舒爽
提筆作畫如神助

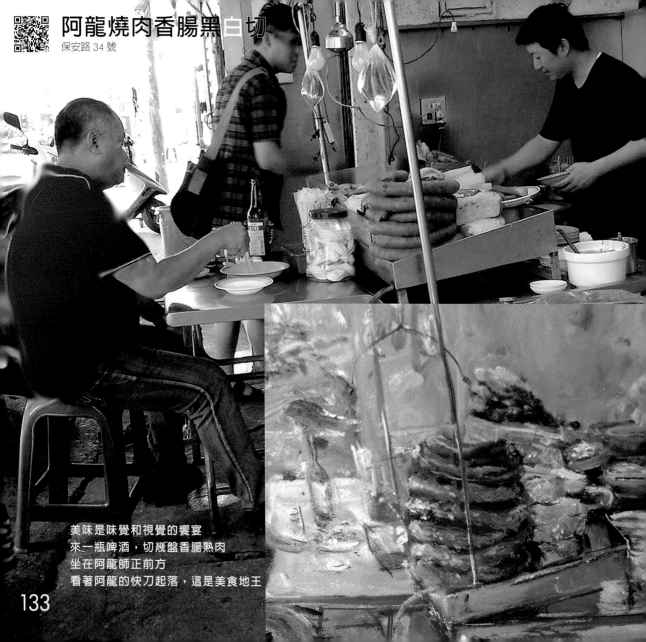

阿龍燒肉香腸黑白切

保安路 34 號

美味是味覺和視覺的饗宴
來一瓶啤酒，切幾盤香腸熟肉
坐在阿龍師正前方
看著阿龍的快刀起落，這是美食地王

133

八寶彬圓仔惠

國華街二段 99 號

我總佩服以姓氏為名的小吃店
以我為名保證我的美味
圓仔惠顧名思義,圓仔超美味,芋頭也無話可說

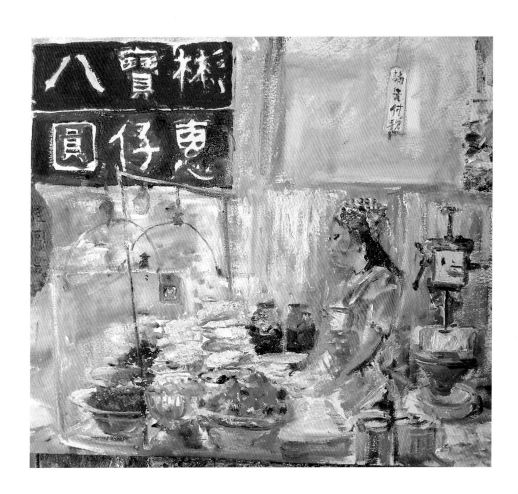

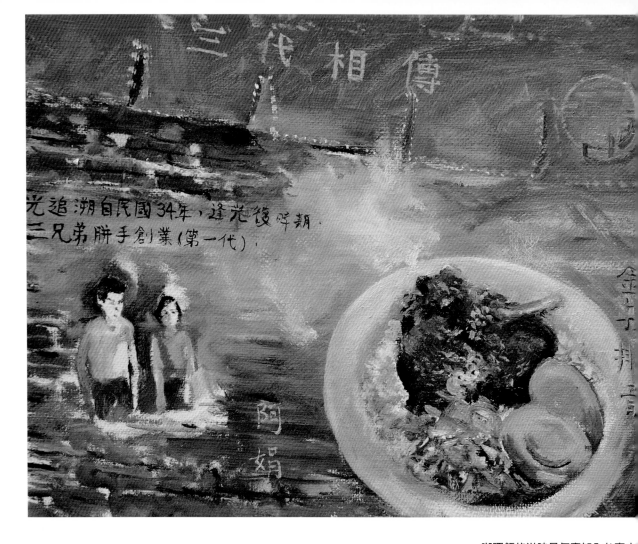

三代相傳

光追溯自民國34年，逢光復時期，
三兄弟胼手創業（第一代）。

金井丁料青

阿娟

 金井伯咖哩飯
保安路 36 號

咖哩飯的滋味是怎麼加入台南小吃
我不知道
我只知道金井伯的咖哩
有一股台南人的甘甜味

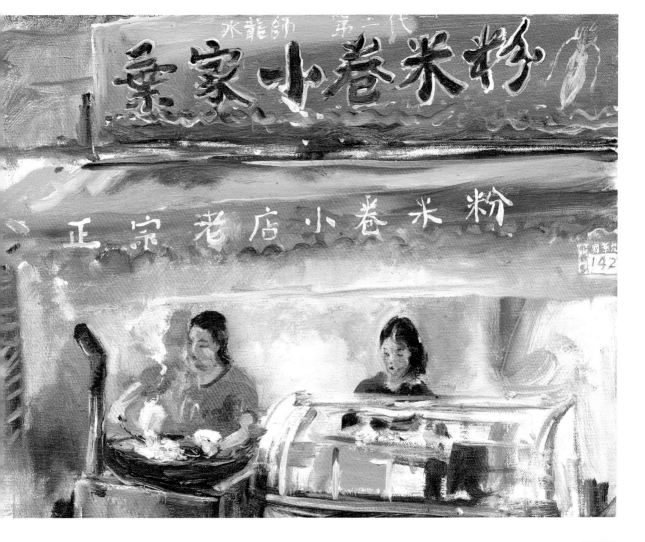

小卷米粉的鮮甜
遠近馳名
一開店桌椅才剛擺好
小卷米粉就一碗一碗上桌了

葉家小卷米粉
國華街二段 142 號

136

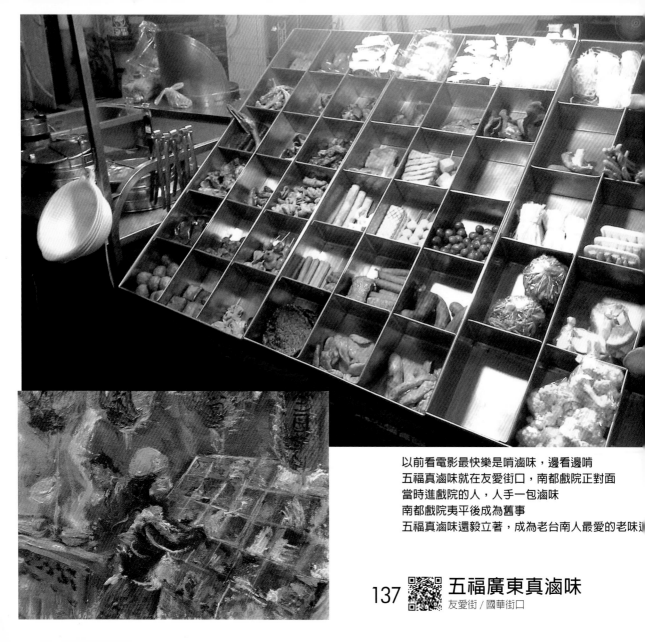

以前看電影最快樂是啃滷味，邊看邊啃
五福真滷味就在友愛街口，南都戲院正對面
當時進戲院的人，人手一包滷味
南都戲院夷平後成為舊事
五福真滷味還毅立著，成為老台南人最愛的老味道

137 五福廣東真滷味
友愛街 / 國華街口

是蝦仁肉圓的好朋友
分享肉燥與醬汁
市內許家和老川
芋粿幾步之遙，各領風騷

許家芋粿
國華街三段 8 號

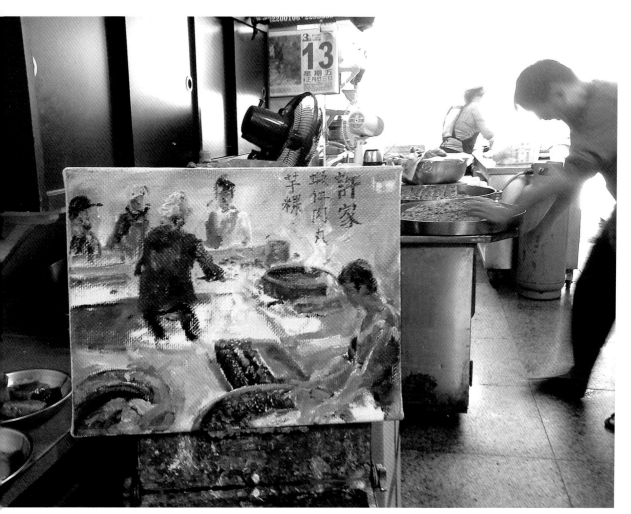

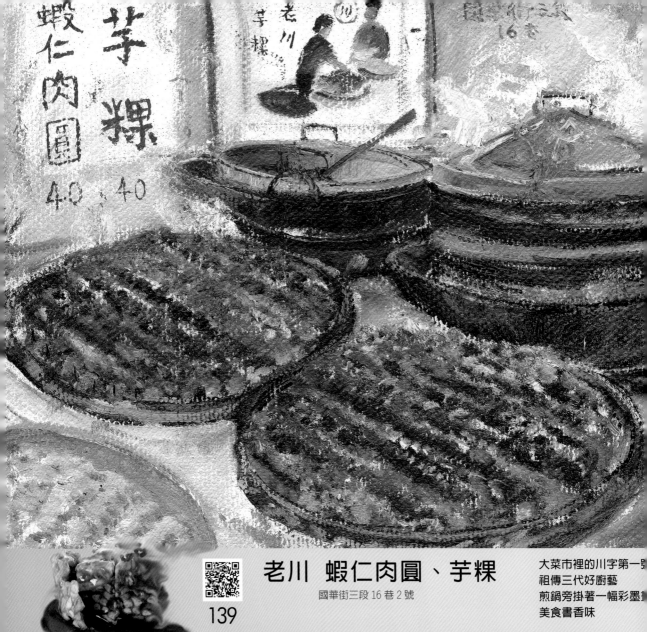

老川 蝦仁肉圓、芋粿

國華街三段 16 巷 2 號

大菜市裡的川字第一號
祖傳三代好廚藝
煎鍋旁掛著一幅彩墨畫
美食書香味

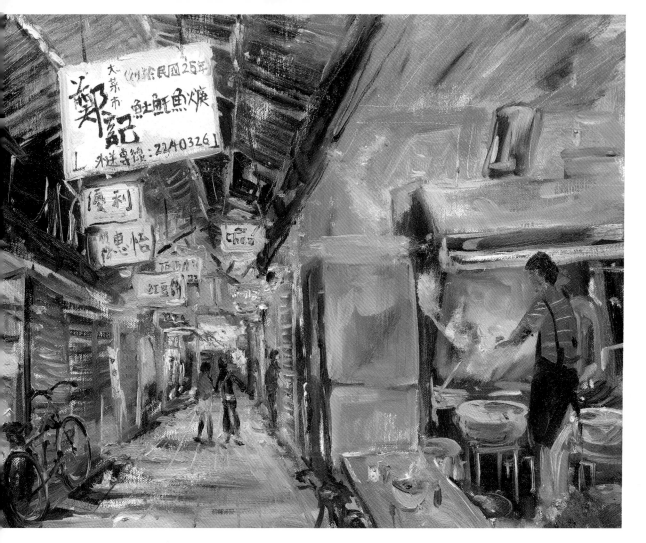

小吃的海滋味　蚵𩶴羹是代表
尔別處也吃得到　台南的歷史加進去
市裡的常民料理
就是幾代人

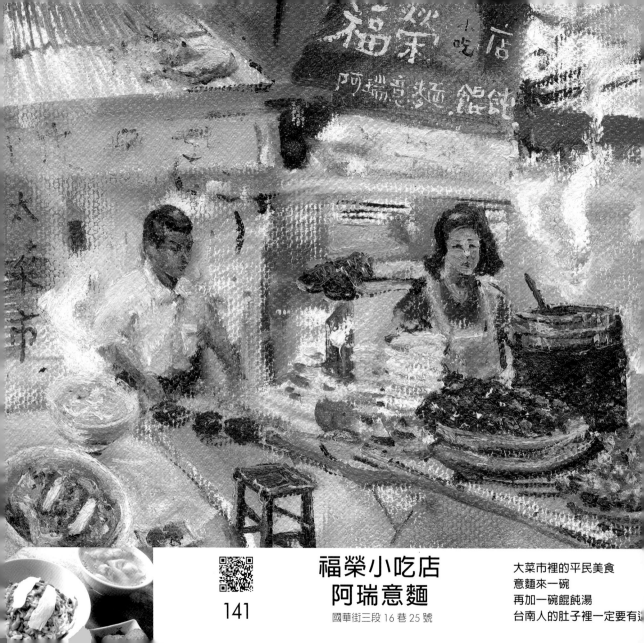

福榮小吃店
阿瑞意麵

國華街三段 16 巷 25 號

141

大菜市裡的平民美食
意麵來一碗
再加一碗餛飩湯
台南人的肚子裡一定要有這

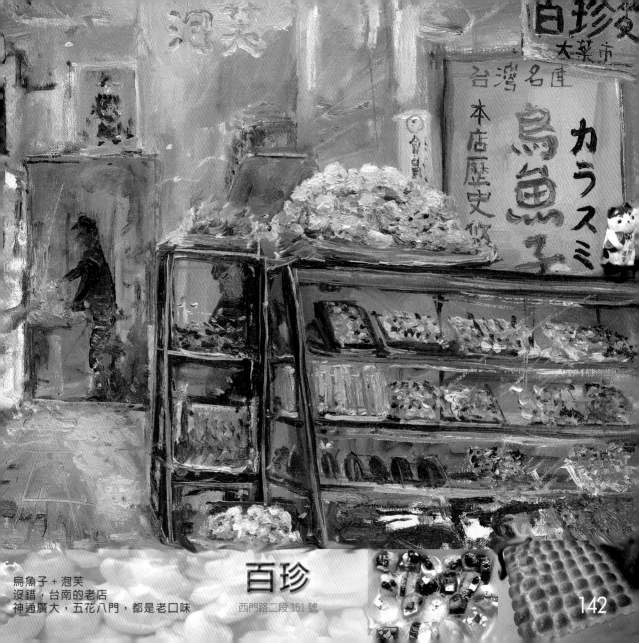

烏魚子 + 泡芙
沒錯，台南的老店
神通廣大，五花八門，都是老口味

百珍

西門路二段 151 號

142

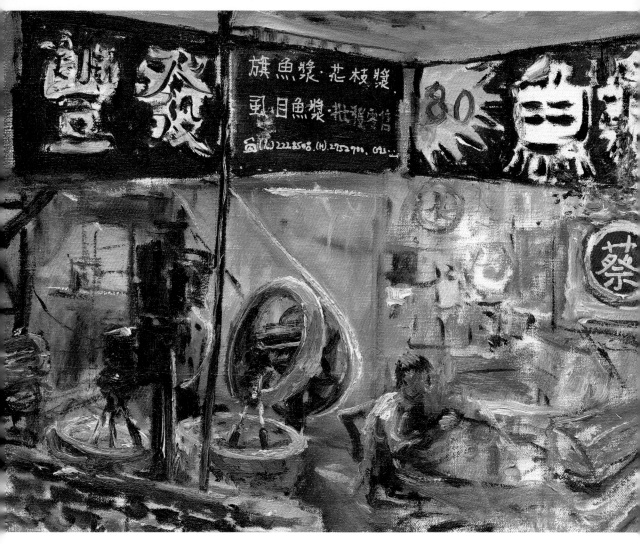

豐發黑輪
正興街 90 號

老字號仍堅持在發跡的大菜市
歷經歲月洗禮
淬鍊餘香

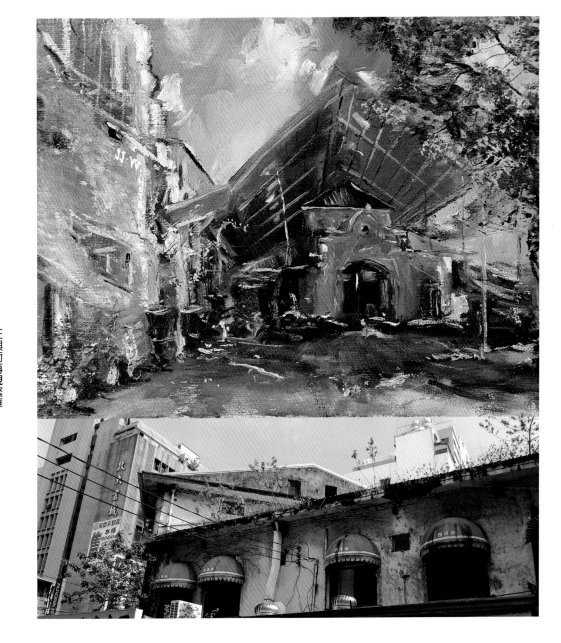

JJ-WW 佳佳

正興街11號

正興街再現繁華
來自佳佳西市場老飯店的變身
一旁的香蕉倉庫安靜的等待重生
附近有趣的地標、政大書城、西海岸西餐廳舊址

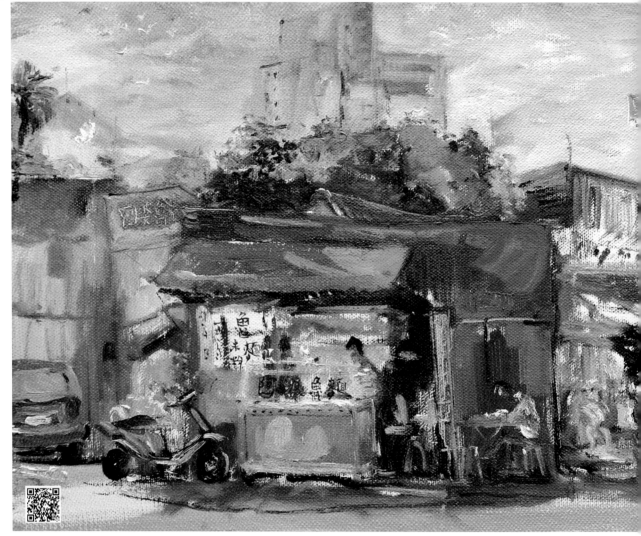

阿婆魯麵
國華街三段 51 之 2 號

145

台南人嫁娶必備打魯麵
濃濃情意的古早味
不起眼的一家小店
賣的是阿婆一甲子的好手藝

濃厚
是台南人的熱情

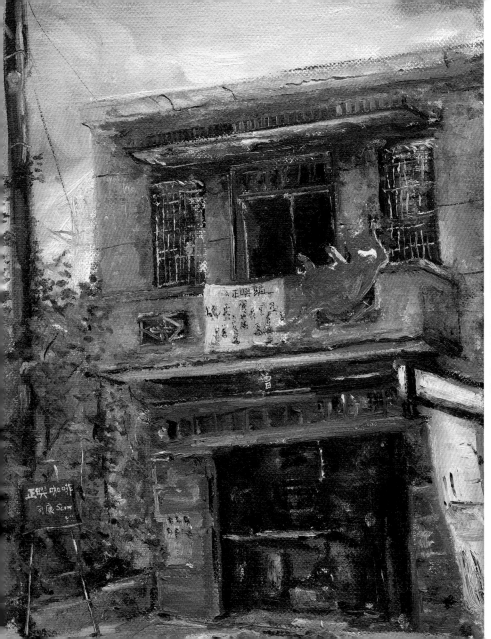

147

正興咖啡館

國華街三段 43 號

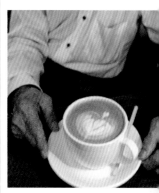

正興街上的老房子
文青最愛出沒喝咖啡
古香迷情
連貓咪都想爬上露台
探究竟

正興咖啡
可康 Scon

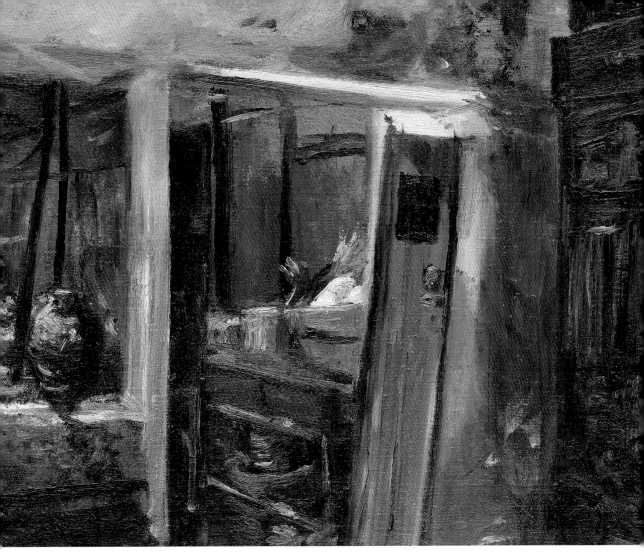

小滿梅雨在本島，種植花木皆成寶
廿四節氣中，物至於此，小得盈滿
立夏小滿，雨水相趕
台南一種自給自足的生活快樂

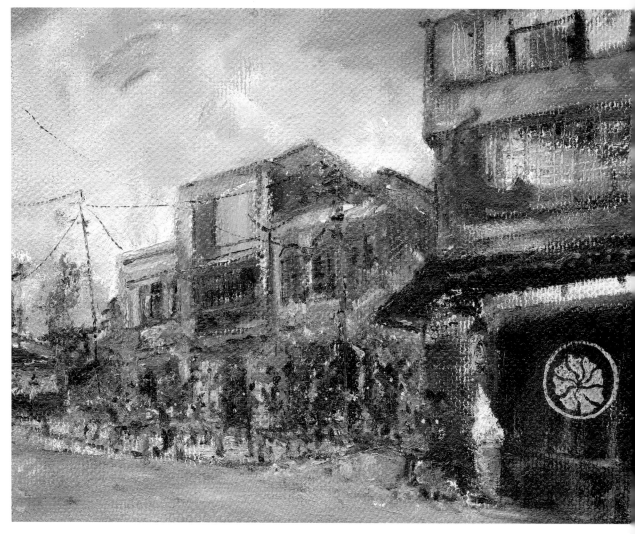

蜷尾家甘味処
正興街 92 號

正興街復古風情現正夯
蜷尾加散步甜食遠近馳名
大排長龍只為手上能有一支日式霜淇淋
蜷尾到手，趕緊舔一口

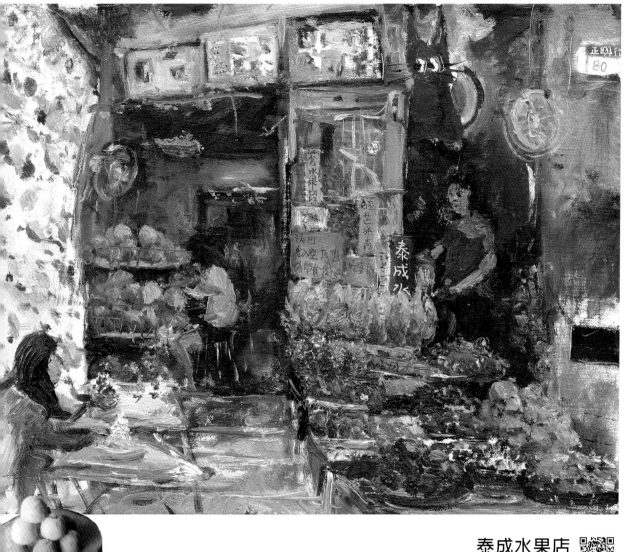

一騎紅塵妃子笑，無人知是荔枝來
楊貴妃愛吃荔枝，千里快騎驛送
楊貴妃如生在台灣，半夜都能笑著入睡

泰成水果店
正興街 80 號

150

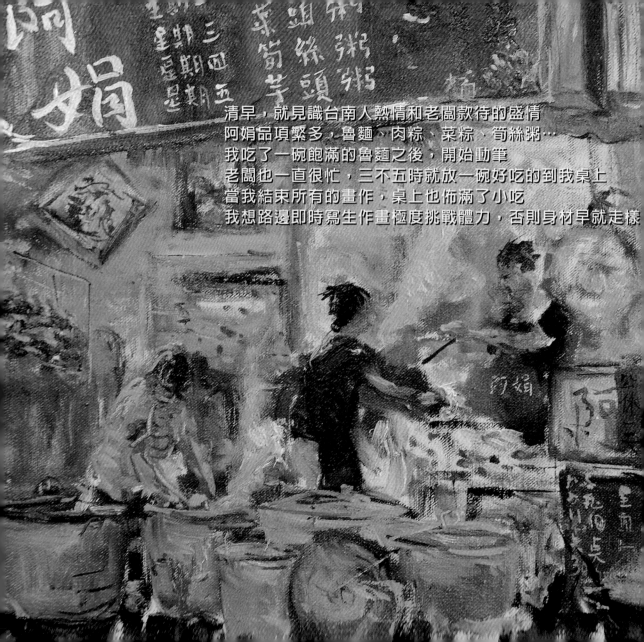

阿
娟

星期三　　菜頭粥
星期四　　筍絲粥
星期五　　芋頭粥

清早，就見識台南人熱情和老闆款待的盛情
阿娟品項繁多，魯麵、肉粽、菜粽、筍絲粥…
我吃了一碗飽滿的魯麵之後，開始動筆
老闆也一直很忙，三不五時就放一碗好吃的到我桌上
當我結束所有的畫作，桌上也佈滿了小吃
我想路邊即時寫生作畫極度挑戰體力，否則身材早就走樣

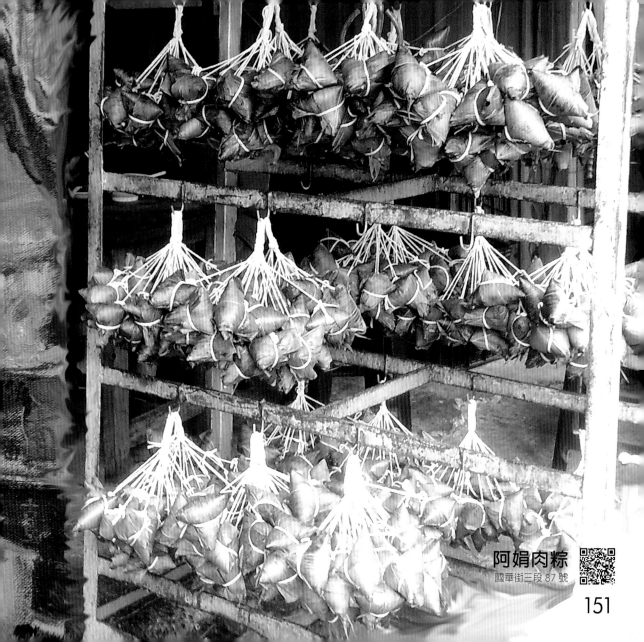

阿娟肉粽
國華街三段 87 號

151

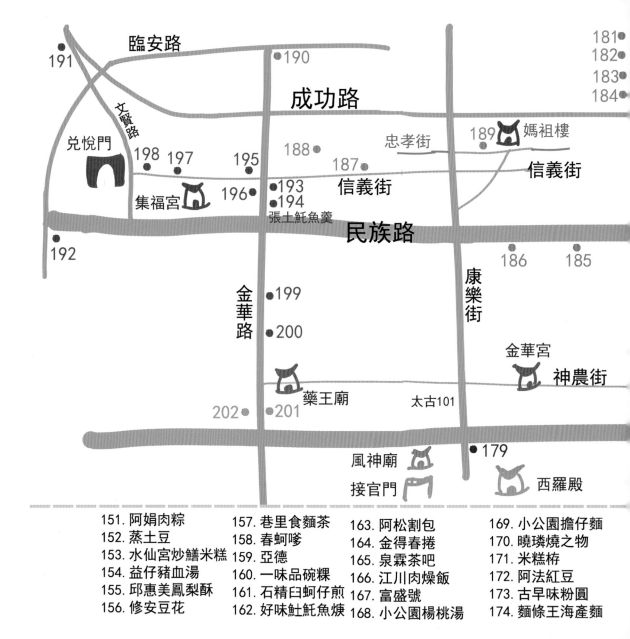

臨安路
191
成功路
190
181
182
183
184
文賢路
兌悅門
忠孝街
189 媽祖樓
198 197
195
188
187
信義街
信義街
集福宮
196
193
194
張土魠魚羹
民族路
192
金華路
199
200
康樂街
186
185
金華宮
神農街
藥王廟
太古101
202
201
風神廟
179
接官門
西羅殿

151. 阿娟肉粽
152. 蒸土豆
153. 水仙宮炒鱔米糕
154. 益仔豬血湯
155. 邱惠美鳳梨酥
156. 修安豆花
157. 巷里食麵茶
158. 春蚵嗲
159. 亞德
160. 一味品碗粿
161. 石精臼蚵仔煎
162. 好味魠魠魚焿
163. 阿松割包
164. 金得春捲
165. 泉霖茶吧
166. 江川肉燥飯
167. 富盛號
168. 小公園楊桃湯
169. 小公園擔仔麵
170. 曉璘燒之物
171. 米糕栫
172. 阿法紅豆
173. 古早味粉圓
174. 麵條王海產麵

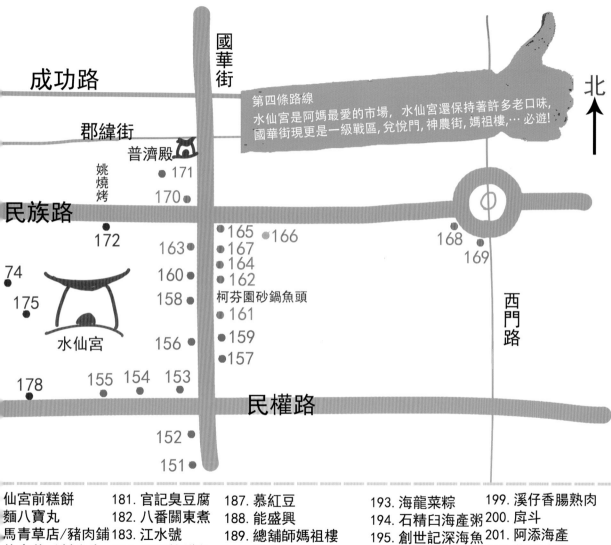

成功路

國華街

北

第四條路線
水仙宮是阿媽最愛的市場，水仙宮還保持著許多老口味，
國華街現更是一級戰區, 兌悅門, 神農街, 媽祖樓,… 必遊!

郡緯街

姚燒烤

普濟殿

171

170

民族路

172

163

165
167
166

160

164
162

158

柯芬園砂鍋魚頭

161

74

175

156

159

157

水仙宮

168

169

西門路

178

155 154 153

民權路

152

151

仙宮前糕餅　　　　　181. 官記臭豆腐　　　187. 慕紅豆　　　　　193. 海龍菜粽　　　　199. 溪仔香腸熟肉
麵八寶丸　　　　　　182. 八番關東煮　　　188. 能盛興　　　　　194. 石精臼海產粥　　200. 庰斗
馬青草店/豬肉鋪183. 江水號　　　　　189. 總舖師媽祖樓　　195. 創世記深海魚　　201. 阿添海產
仙宮苦瓜封先生184. 二哥炒鱔魚　　　190. 塩串燒　　　　　196. 筑馨居　　　　　202. 龍興冰品
板　　　　　　　　　185. 阿江炒鱔魚　　　191. 古早味豬血湯　　197. 烹書
口味沙茶爐　　　　　186. 鬍鬚忠牛肉　　　192. 阿星虱目魚粥　　198. FAT CAT

蒸土豆

冒著熱氣的土豆和燒酒螺
忍不住讓人想要乾一杯

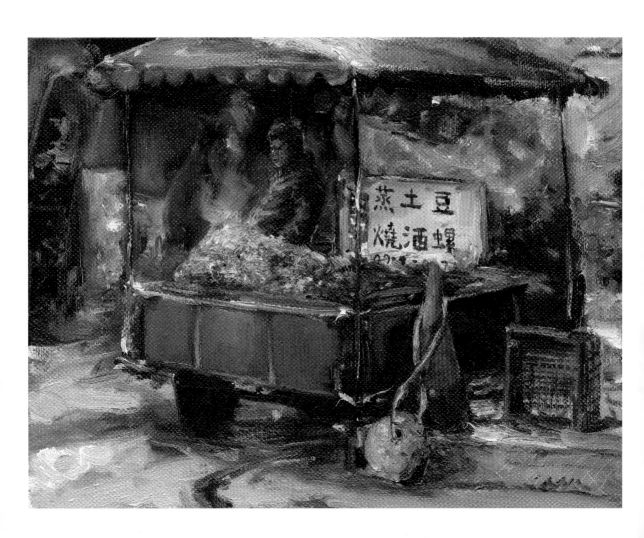

仙宮黃家炒鱔魚 + 米糕

民權路三段 46 號

三百多年歷史的水仙宮
到今天仍是台南人最愛覓食的好地方
街坊鄰居閒話家常
人情味細熬慢燉
府城歲月
老味道永存

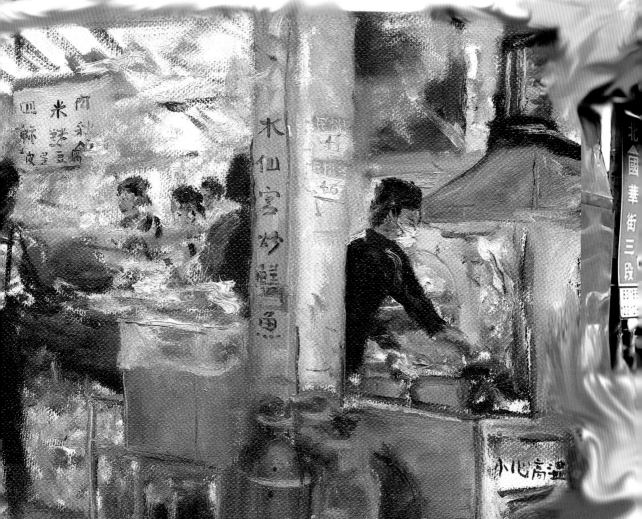

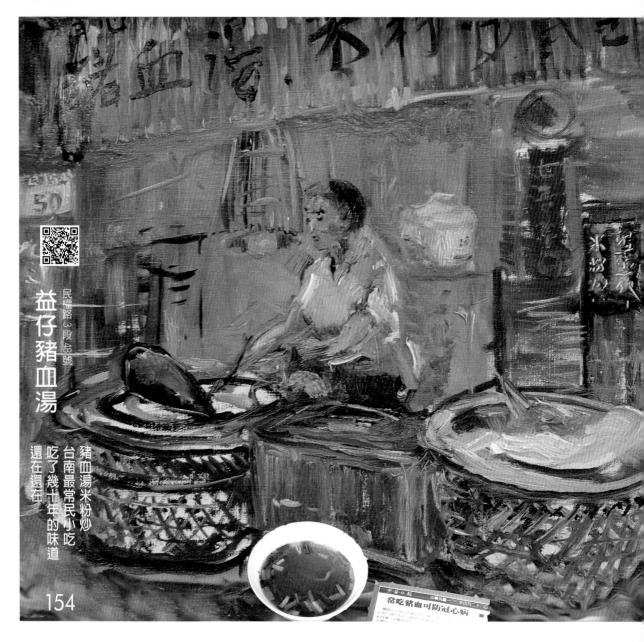

益仔豬血湯

民權路 3 段 48 號

豬血湯米粉炒

台南最常民小吃

吃了幾十年的味道

還在還在

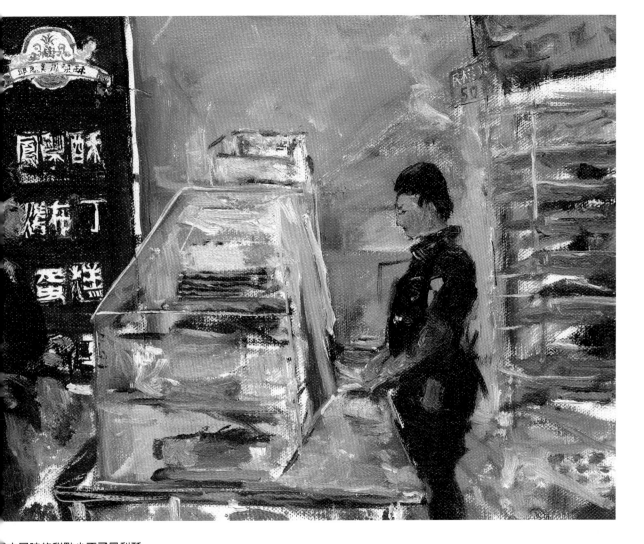

古早味的甜點少不了鳳梨酥
果香濃密
畫的時候
人聞香而來
邱惠美特製的鳳梨酥

邱惠美鳳梨酥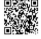
民權路一段 88 號

155

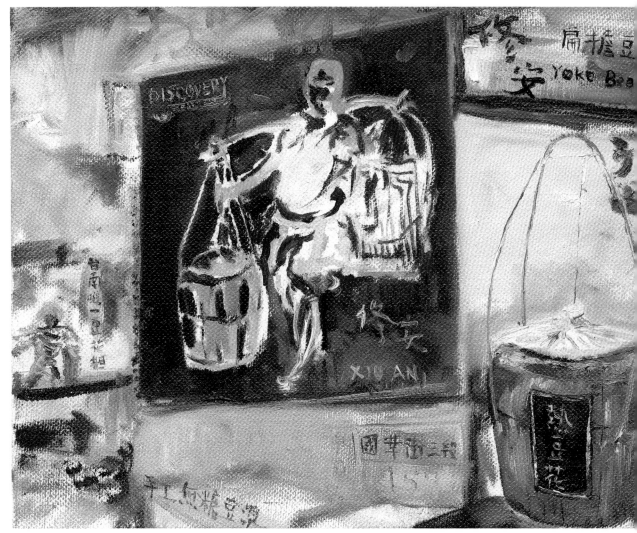

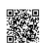

修安扁擔豆花
國華街三段 157 號

一根扁擔挑起木桶
沿街叫賣豆花
圍著攤位喝了一碗涼爽
是早期台灣的街道即景
我也來修安吃豆花
邊吃邊畫

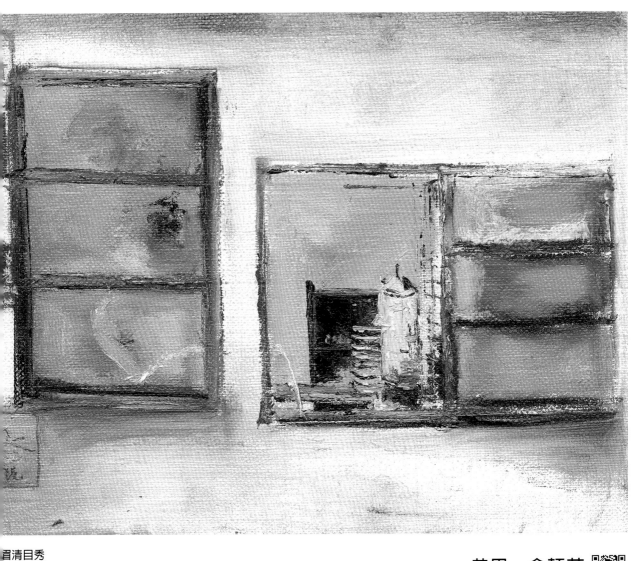

眉清目秀
一家日式風格的簡約小店
早麵茶新吃法
精神不馬虎

巷里。食麵茶

國華街三段 172 號

春蚵嗲

國華街三段 169 號

人潮熙攘的國華街，路邊一攤春蚵嗲，鍋裡吱吱作響
大家圍著一鍋油湯，眼睜睜看著鹹糕、番薯、
蚵嗲一一下油鍋
等一會兒，輪番上陣
熱氣蒸騰之中，他們一個個都穿上金黃酥脆的外衣
眾人驚呼，美味登台

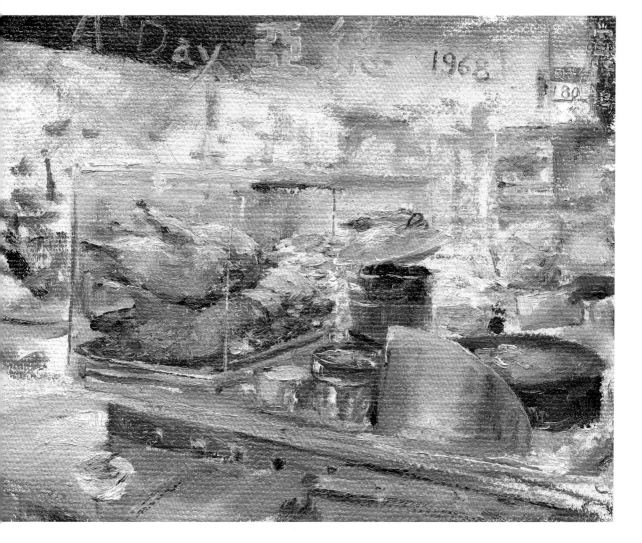

國華街的美味料理說不完
不只台南當地人愛吃
外來的觀光客也是不放過
當歸鴨的溫補
看那客人一口一口喝下去

亞德當歸鴨
國華街三段 180 號

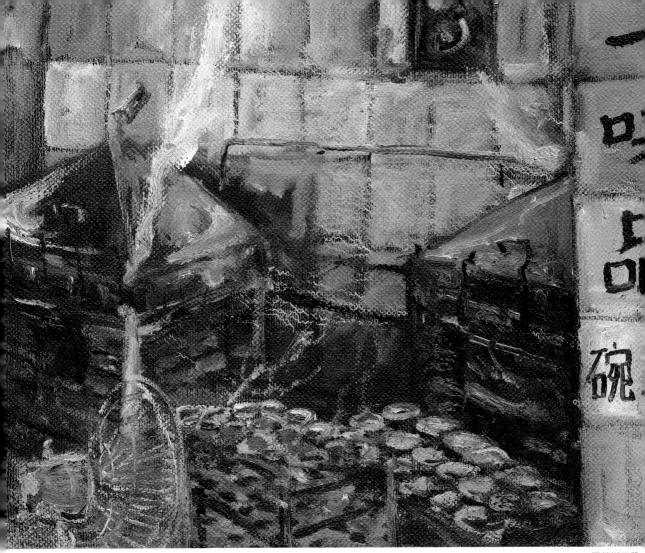

一味品碗粿

石精臼蚵仔煎

161

安平沿海盛產蚵仔
成就了台南路邊小吃蚵仔煎的鮮味
勾芡蛋汁相和的完美比例
煎到甘脆的好口感

台南的碗糕，在地人的心頭好
巷子裡的一味品正在做碗糕，
米香飄呀飄，
煮好的米漿，一碗一碗，
送進蒸籠裡蒸熟，熱氣翻騰
蒸好的碗糕，排排站，
擺進一格一格的架子上面，
電風扇吹，吹乎涼等人客來

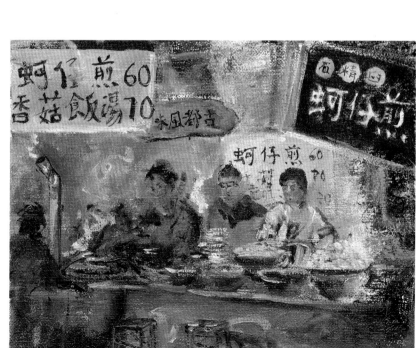

國華街三段 182 號

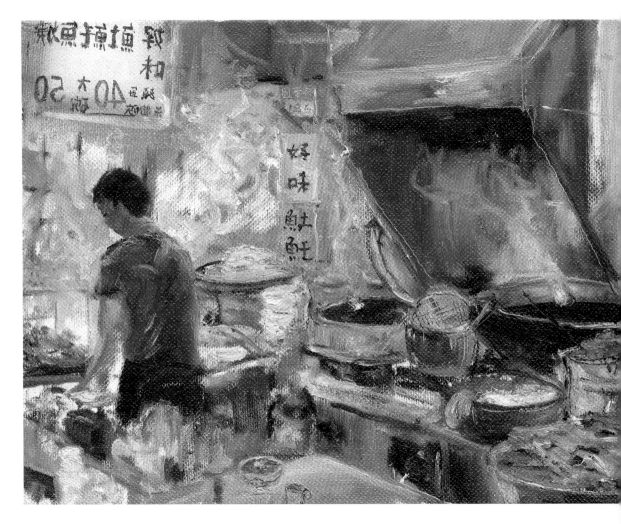

 好味紅燒魠魠魚羹
國華街三段 186 號

魚塊裹粉入鍋炸得酥脆
淋上鹹酸甜的羹湯
再灑上一搓香菜與白胡椒
這就是台南口味的紅燒魠魠魚羹

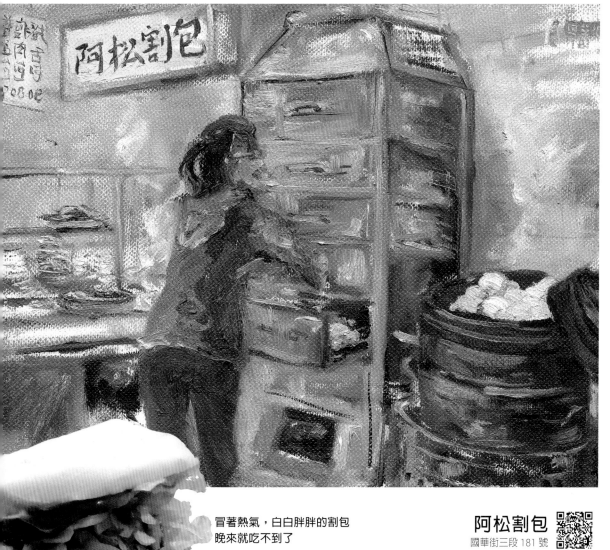

冒著熱氣，白白胖胖的割包
晚來就吃不到了

阿松割包
國華街三段 181 號

民族路三段 19 號

金得春捲

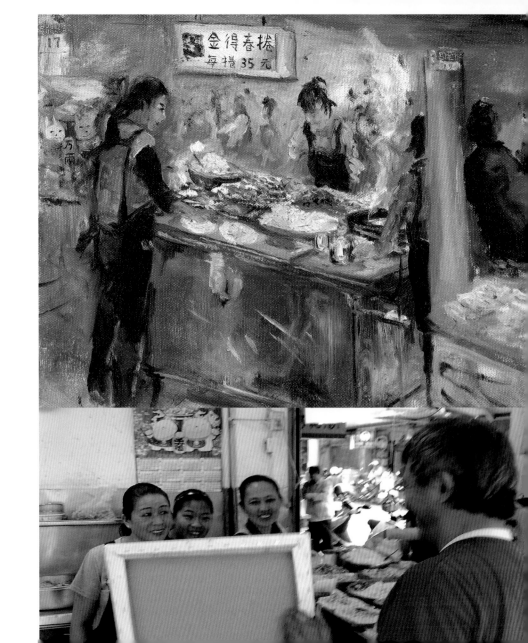

春日春盤細生菜，忽憶兩京梅發時
春捲古時候稱春盤
薄皮包裹春天的芽菜時蔬
咬一口稱為「咬春」
金得春捲幫我們一起留住春天

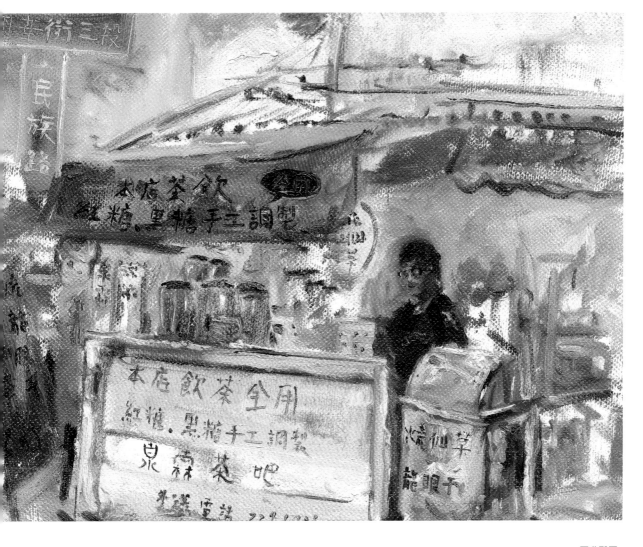

繽紛小茶吧
冷熱湯任君選

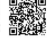

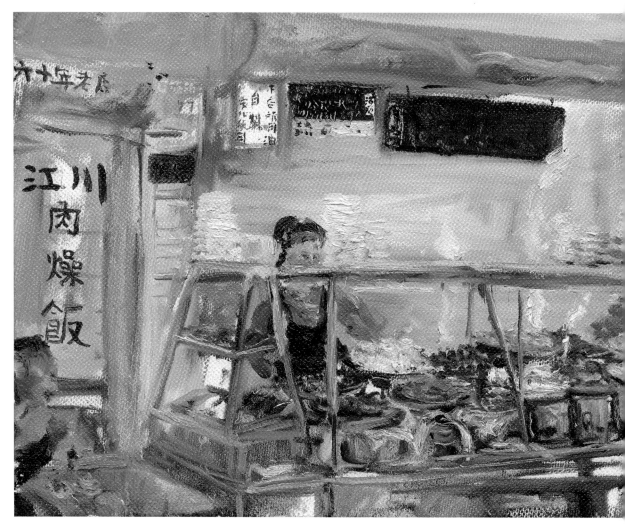

江川肉燥飯
民族路三段 19 號

166

肥美誘人香噴噴的肉燥
凡人無法擋
60 年老店有媽媽的味道

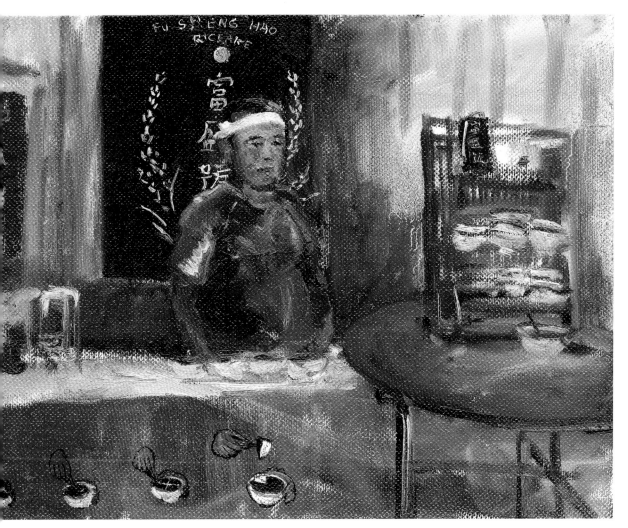

最道地的吃法，是用竹片劃上兩刀，讓醬油膏滲進去
著陶碗邊劃一圈，插起來吃
富盛號教我們的

富盛號碗粿
西門路二段 333 巷 8 號

綠楊桃黃鳳梨紅李鹹⋯
罐罐透出色澤與香味
比我的調色盤還多彩

小公園楊桃湯

西門路二段 331 號

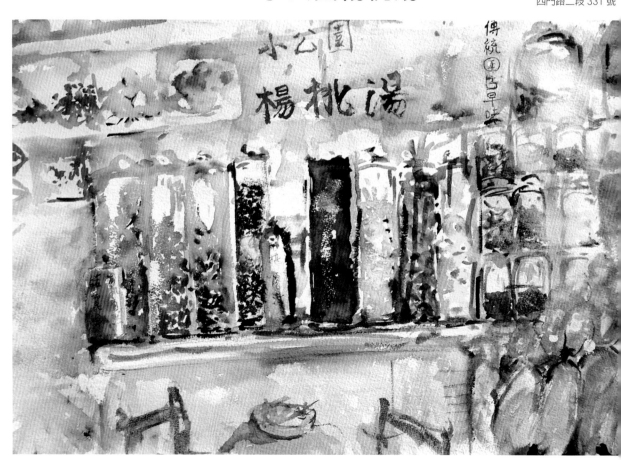

小公園擔子麵

華燈初上時，
小公園擔仔麵的燈籠也亮起來
小小一碗麵溫暖了寒夜，溫暖了胃

西門路二段 317 號

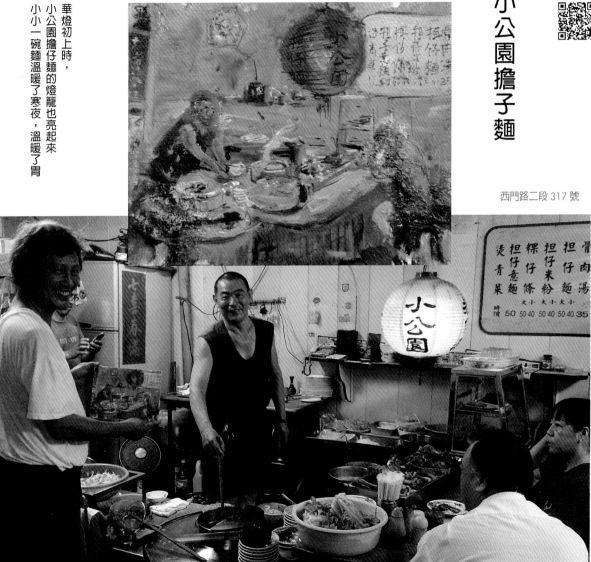

骨 担 担 担
肉 仔 仔 仔
湯 米 意 粿
燙 麵 粉 麵 條
青
菜 大 小 大 小 大 小 大 小
時 50 50 40 50 40 50 40 35
價

木炭燒旺火紅眼
鐵網上的山珍海味一直跳
醬汁淋灘香味四溢

曉璘海產燒烤

國華街二段203號

曉璘

見過幾尺高甜米糕？這是台南普濟殿普渡的獨門絕活 費時３天才做成的米糕栫，米香嬝嬝視覺味覺都是震撼 已經列名文化資產保存

米糕栫

普濟殿

阿法紅豆
民族路永樂市場騎樓下

紅豆生南國，春來發幾枝，勸君多採擷，此物最相思
永樂市場前　紅豆
是下午茶甜點
是盛夏消暑盛品

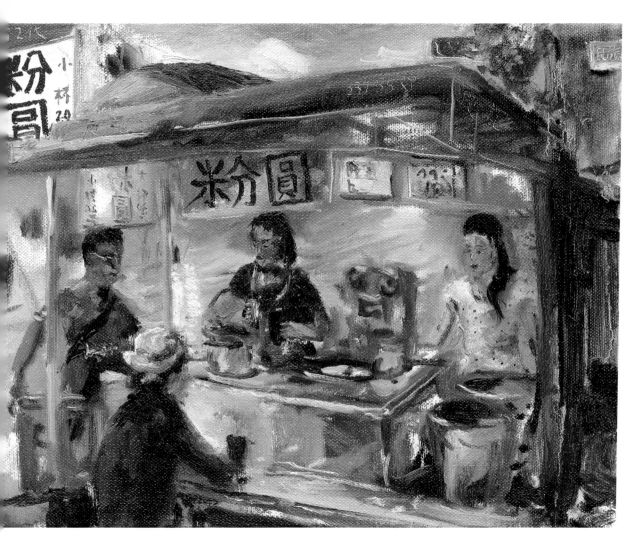

粉圓順口回甘

小一台發財車

是傳承了 **60** 年，好口味總是不寂寞

正宗古早味粉圓
民族路三段 64 號

173

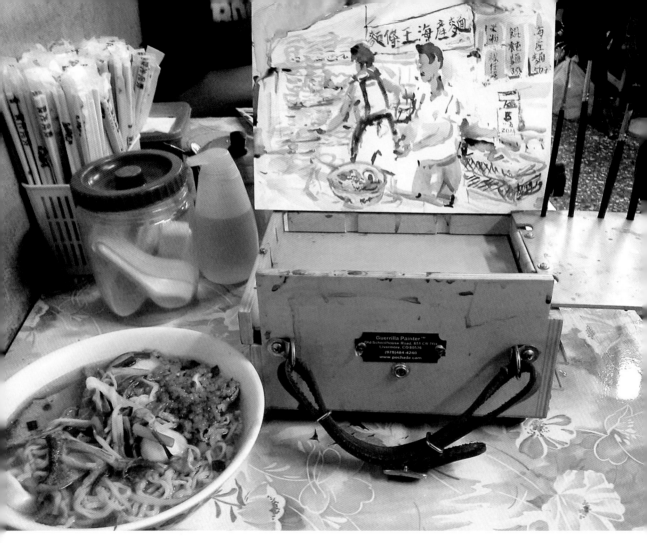

 ## 麵條王海產麵
神農街 6 號

水仙宮曾是五條港時代三郊會集重鎮
至今仍是海鮮極美之地
麵條王取材便利，加料不手軟
留下了豪氣的名號

廟前啊，美味永恆據點
水仙宮前的糕餅，歷史久遠到難以記載
椪餅、發粿、紅龜圓…不用等到拜拜時節，隨時都可以吃到

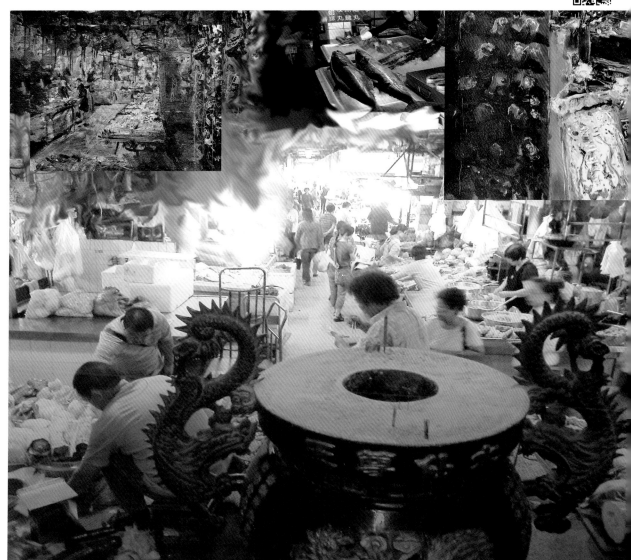

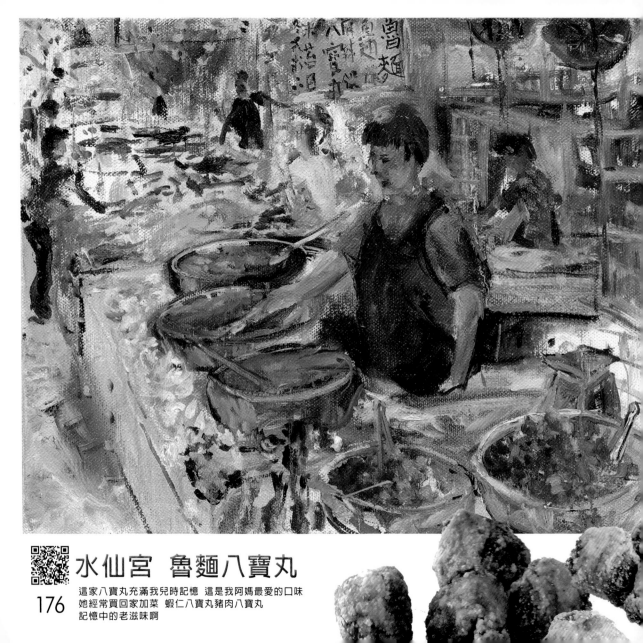

水仙宮 魯麵八寶丸

176

這家八寶丸充滿我兒時記憶 這是我阿媽最愛的口味
她經常買回家加菜 蝦仁八寶丸豬肉八寶丸
記憶中的老滋味啊

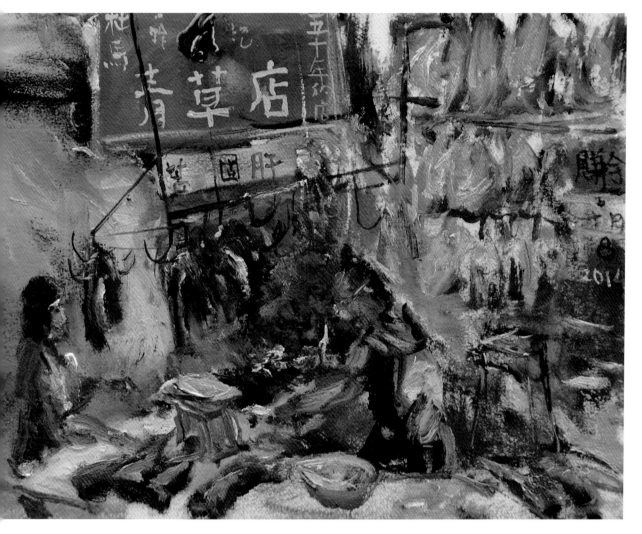

青草茶清涼退火
水仙宮青草茶有好幾家
青綠綠的百草齊放與一旁環肥燕瘦豬肉攤恰成對比色

水仙宮
杜馬青草茶 + 豬肉攤

177

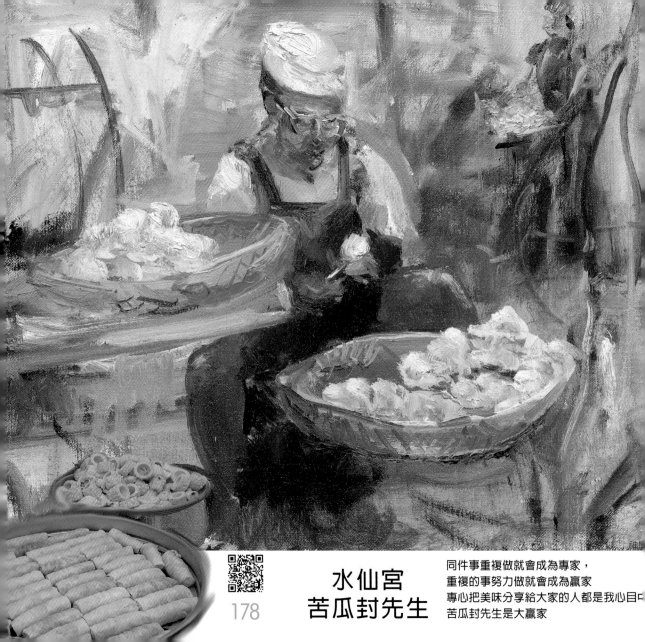

水仙宮
苦瓜封先生

同件事重複做就會成為專家，
重複的事努力做就會成為贏家
專心把美味分享給大家的人都是我心目中
苦瓜封先生是大贏家

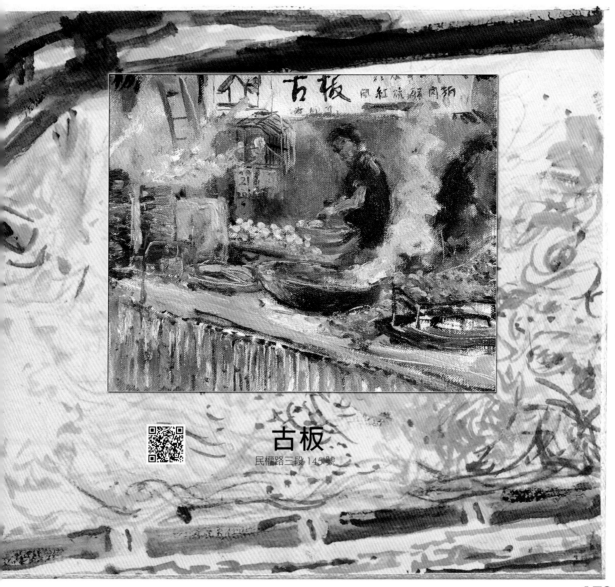

古板

民權路三段 145 號

從牛肉麵到菜頭粿、豆沙包 母子聯手做出大食小菜數十種

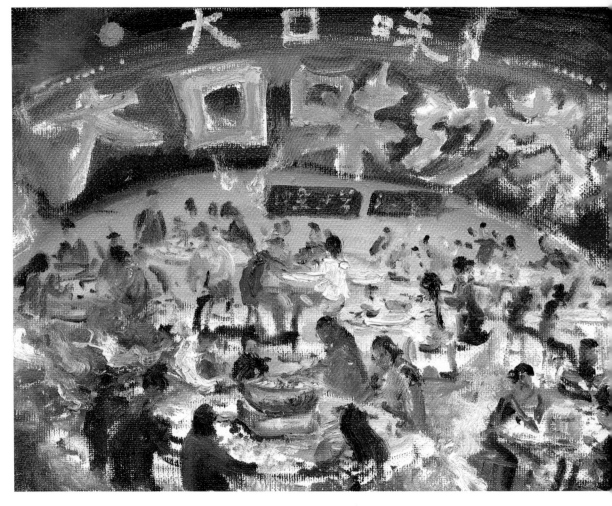

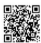

大口味沙茶爐
海安路三段 26 號

180

強強滾的老牌火鍋店
沙茶火鍋還有火烤兩吃
親朋好友圍爐笑顏開
吃出台灣八零年代經濟奇蹟的火鍋

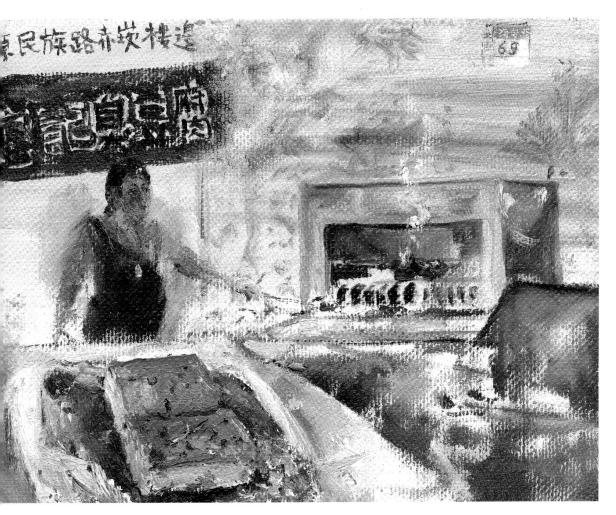

款臭豆腐能有幾種吃法？問官記最清楚
火碳烤的臭豆腐
兩方方正正的豆腐塊
脆心軟
一口臭香香

官記臭豆腐
海安路三段 69 號

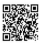

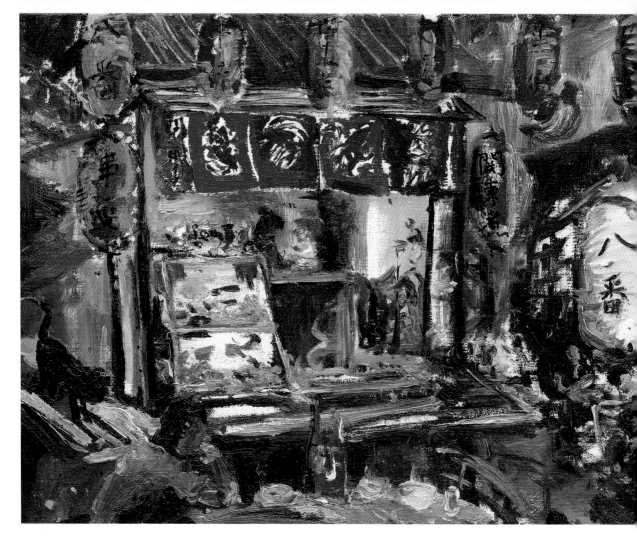

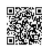 八番日式關東煮串燒
海安路三段 59-1 號

海安路的日式餐車賣燒烤
太陽還沒下山吆喝聲就上　客人點餐隨意坐
畫筆一沾隨性繪　紅燈籠藍布掛　黑貓也來湊熱鬧

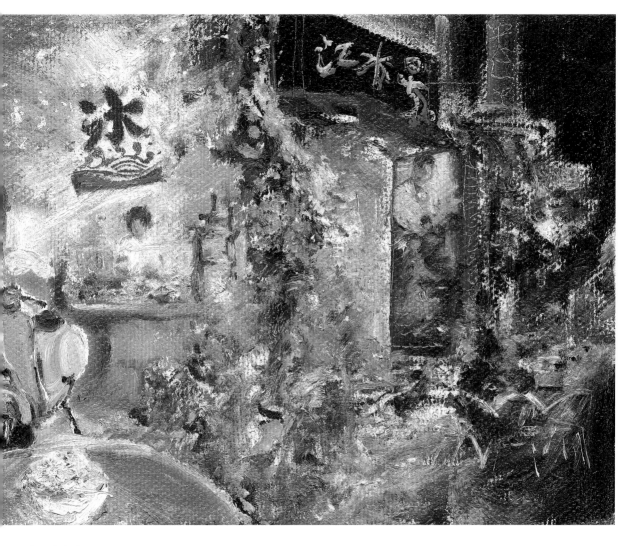

年開賣的老字號
到海安路上
闊的玉照證明血統純正
的 Vespa 則訴說年代

江水號
海安路三段 34 號

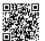

183

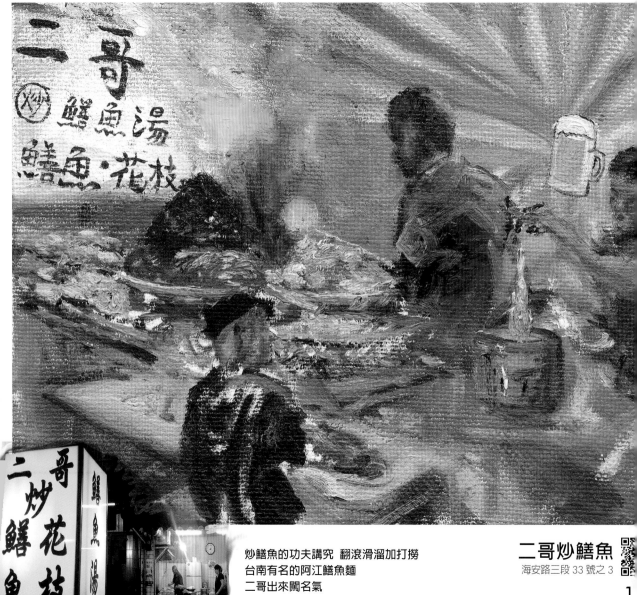

炒鱔魚的功夫講究　翻滾滑溜加打撈
台南有名的阿江鱔魚麵
二哥出來闖名氣

二哥炒鱔魚
海安路三段 33 號之 3

1

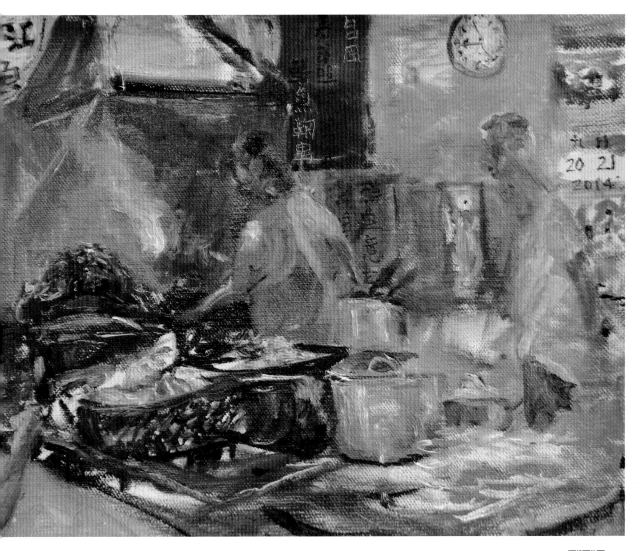

美食，鱔魚意麵一定排名在前
由快炒，鱔魚將熟那一刻立即起鍋是最大秘訣
嘗鱔魚意麵，跳動的火光總令我目眩神馳

阿江炒鱔魚

民族路三段 89 號

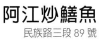

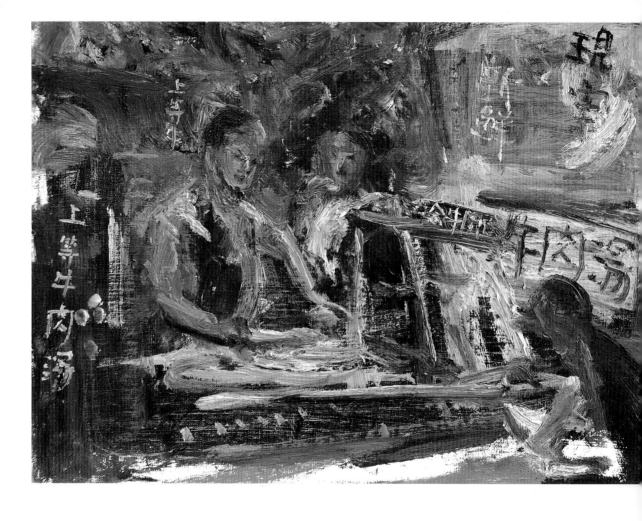

鬍鬚忠牛肉湯
民族路三段 91 號

台南人吃牛肉湯多在清晨當早餐
鬍鬚忠反道而行,夜間開店至隔天上午時分
橫跨晚餐和早餐,時間長供應的品項也很多
仍然以牛肉湯是王道

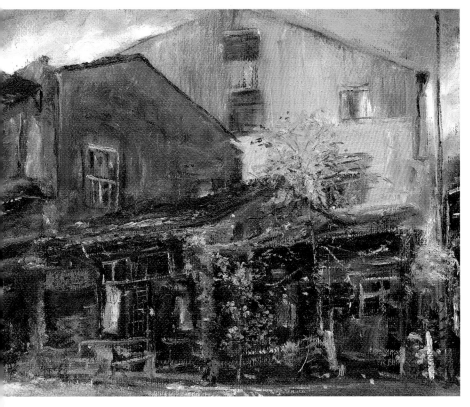

慕紅豆

民族路三段 148 巷 35 號

什麼樣的深情，可以煮紅豆到世界末日？
我也要吃紅豆到世界末日

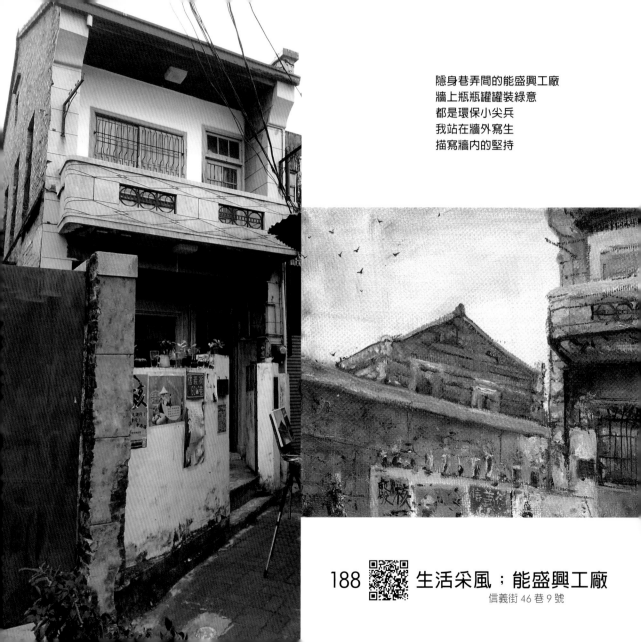

隱身巷弄間的能盛興工廠
牆上瓶瓶罐罐裝綠意
都是環保小尖兵
我站在牆外寫生
描寫牆內的堅持

188 生活采風；能盛興工廠
信義街 46 巷 9 號

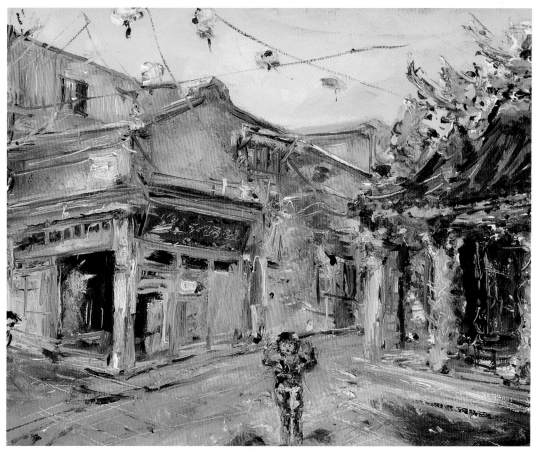

媽祖樓天后宮（總鋪師）

忠孝路 118 號

媽祖只有一人，但是祭祀媽祖廟宇數千家
庇佑萬民，各有顯靈
台南媽祖樓是一個香火發展成廟宇的神奇故事
2013 年電影「總鋪師」取景，使得媽祖樓一夕爆紅
電影的愛鳳小吃店成了追星族的大熱門
媽祖樓前愛鳳熱舞，成了經典畫面

189

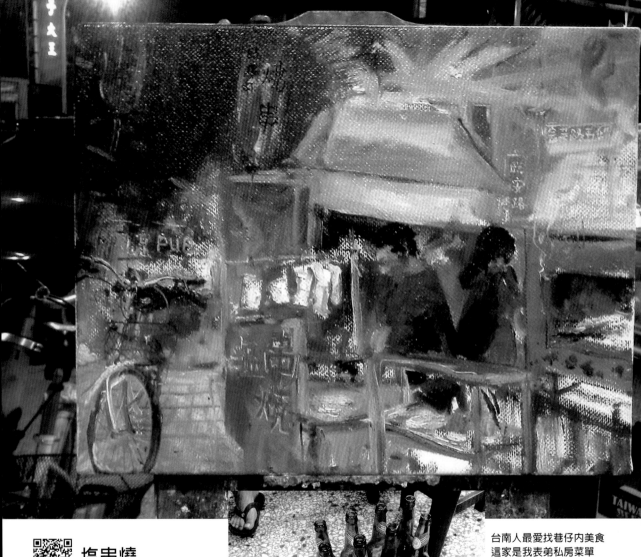

塩串燒
金華路五段 32 號

台南人最愛找巷仔內美食
這家是我表弟私房菜單
立在一旁的鐵馬是表弟聞香而來的
數數地上的空啤酒瓶，
就知道為什麼交通工具是腳踏車，
褲子是半短褲，腳穿的是人字拖了

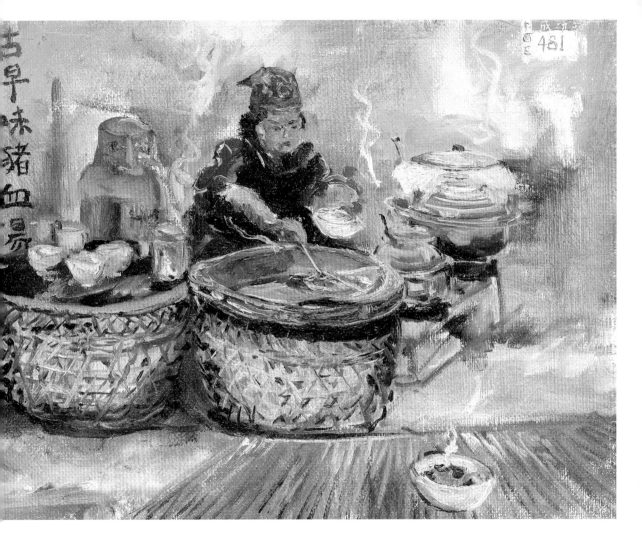

小市民的平凡點心，民俗美學經典呈現
色香味都在其中了

古早味豬血湯
成功路 481 號

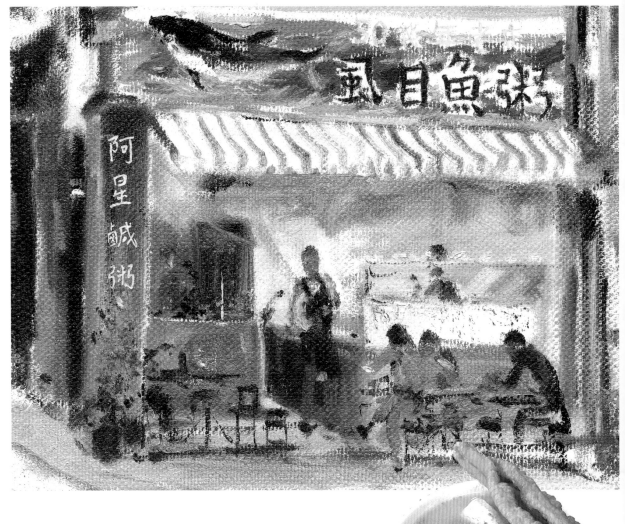

阿星虱目魚粥
中西區民族路三段 289 號

台南人愛吃虱目魚
有沒看到？老闆派頭十足的站在店頭招呼客人
自信滿滿，老闆自己都掛保證

肉粽 40

高菜粽 35

味噌湯 15

海龍創立於 1935 年，24 小時經營
店裡還保存著老老闆推車賣肉粽的老照片
歷經歲月，也歷經市場考驗

193

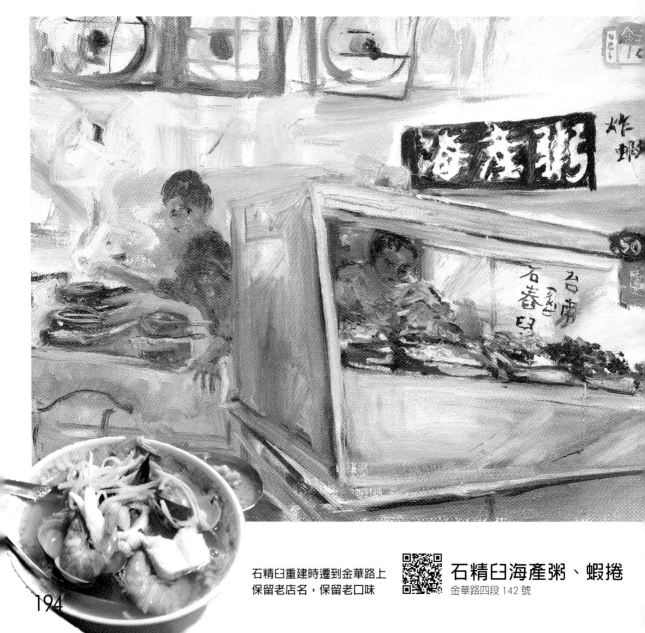

石精臼重建時遷到金華路上
保留老店名，保留老口味

石精臼海產粥、蝦捲
金華路四段 142 號

194

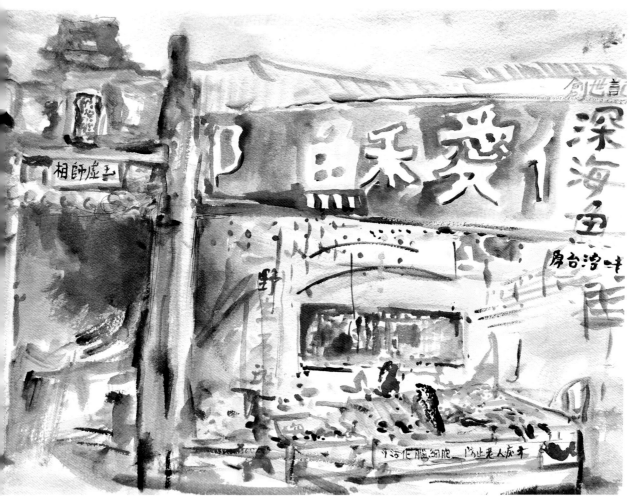

創世紀深海魚（耶穌愛你）

信義街 98 號

195

從店名就可以知道老闆的信仰
喝魚湯的時候抬頭一看「耶穌愛你」
耶穌肯定不是吃素

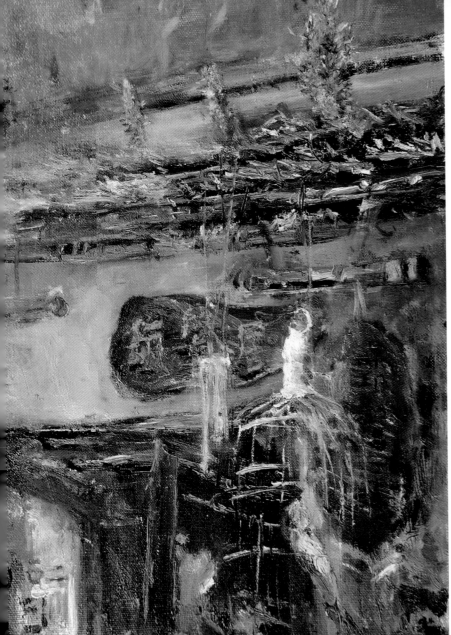

集福宮是台南府城四大廟之一也的西城門

穿過城門如同穿越時代

城門上的跑馬道完整，

可以登高望遠，

可以漫步

城前的信義街是台南最好的步行小街

筑馨居位在路中，

老房子的狹長細緻古意盎然

在老房子中品嘗老闆沒有菜單的隨意自然

與環境融為一體

筑馨君

信義街 69 號

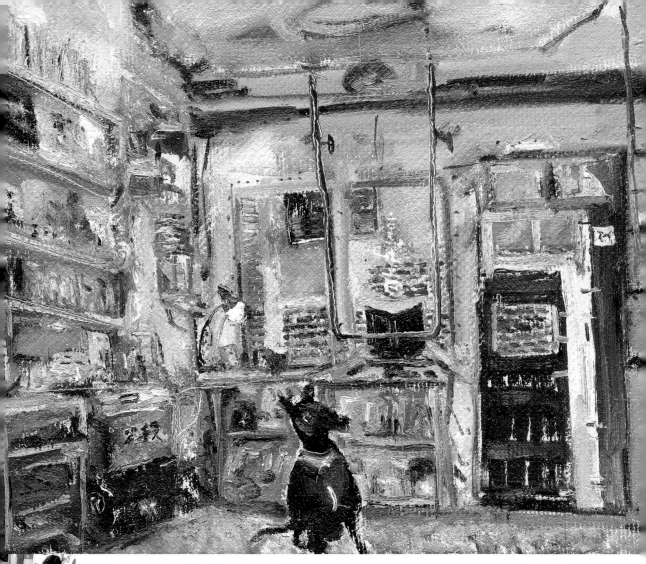

富家不用買良田，書中自有千鍾粟
打開狄更斯傳記，探索世界各地的美食
烹煮一卷詩書，配上一壺好酒
瞧，前面黑色的小伙伴可是林黛玉呢

烹書 bookeater
信義街 110 號

197

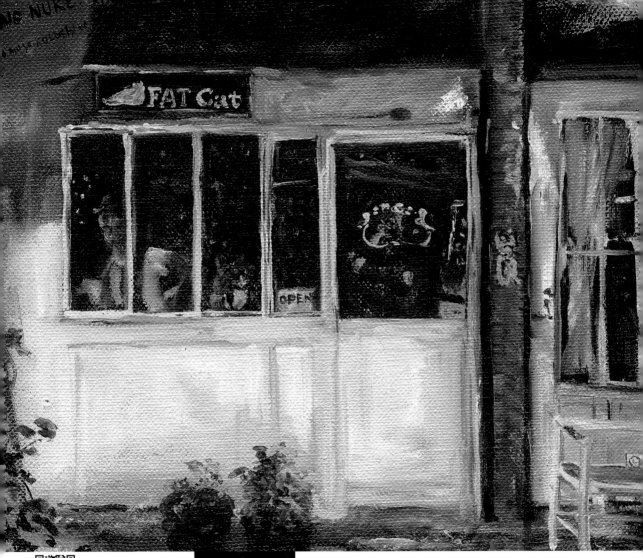

Fat Cat
信義街 114 號

有朋自遠方來
台南的好風光
吸引來自香港的年輕朋友落地生根
歡迎和我們一起做伴

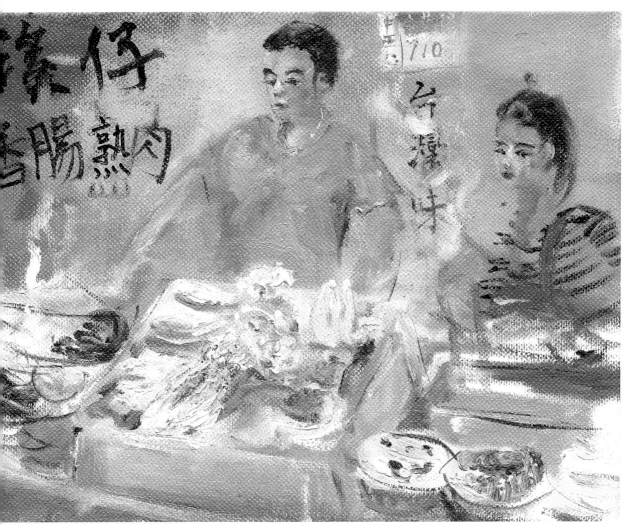

香腸熟肉大都是老店
溪仔是年輕人掌廚的新店，我特別表達了年輕人的神色
打著「有人情味的台灣料理」，
情不自禁在畫中畫蛇添足加上台灣味三字

溪仔香腸熟肉
金華路四段 110 號

199

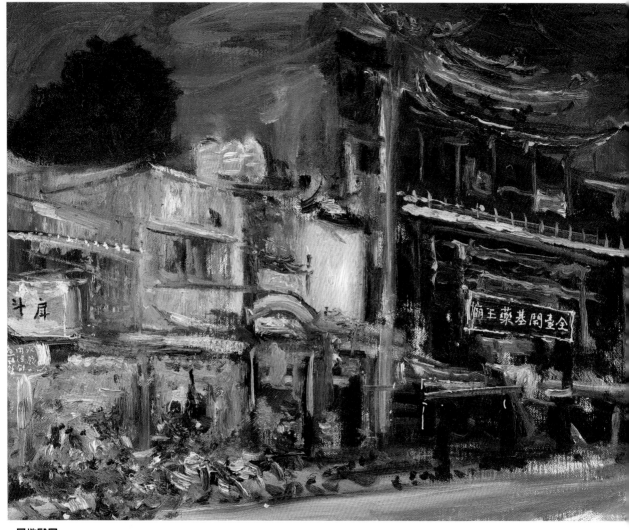

 戽斗米糕
金華路四段 98 號

200

戽斗米糕旁的藥王廟主祀神農大帝
寺廟多是坐北朝南，藥王廟坐西朝東
向東迎向太陽迎向生命
台南「五馬朝江一回頭」，指 6 間古廟
「一回頭」就是藥王廟，和其他古廟坐向不同

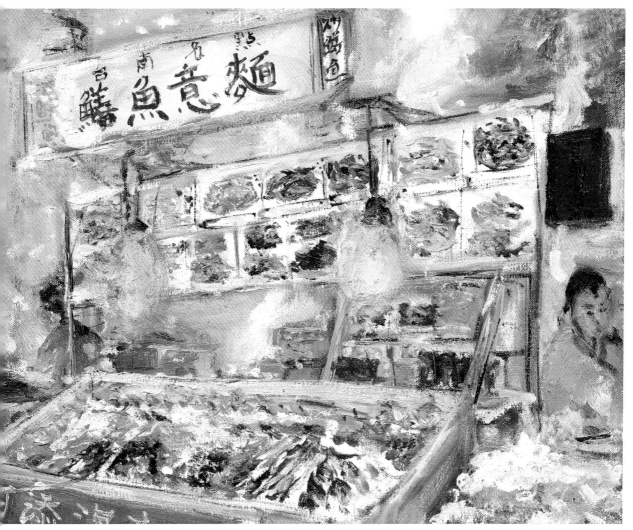

鱔魚意麵咀嚼酸甜甘
再三的好滋味
承台南人好幾代的舌尖記憶

阿添海產
金華路四段 78 號之 1

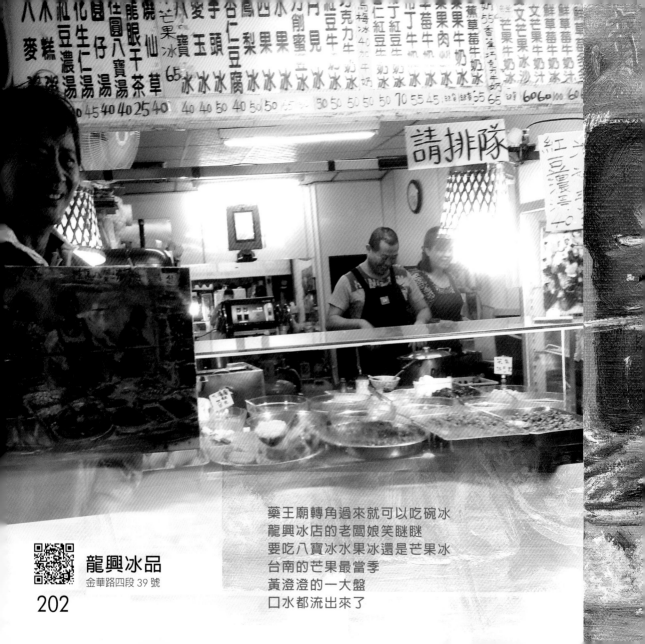

藥王廟轉角過來就可以吃碗冰
龍興冰店的老闆娘笑瞇瞇
要吃八寶冰水果冰還是芒果冰
台南的芒果最當季
黃澄澄的一大盤
口水都流出來了

龍興冰品
金華路四段 39 號

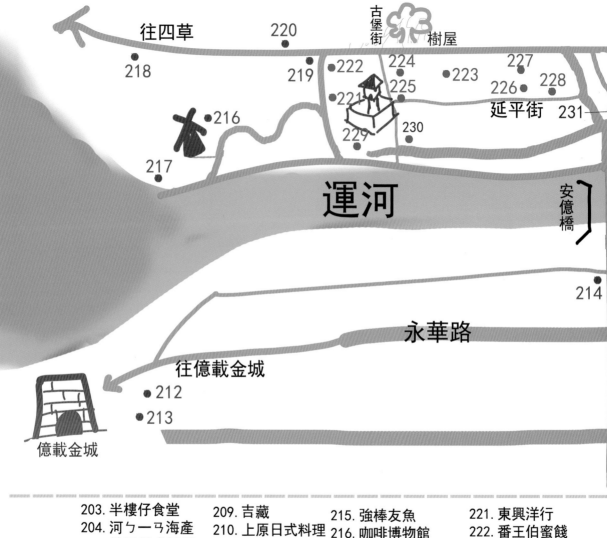

往四草

220

古堡街 茶 樹屋

218

219

222 224

223 227

221 225 226 228

216 延平街 231

229 230

217

運河

安億橋

214

永華路

往億載金城

212

213

億載金城

203. 半樓仔食堂
204. 河ㄅㄧㄇ海產
205. 神田日式料理
206. 京都卡拉OK
207. 桃山
208. 桃花紅

209. 吉藏
210. 上原日式料理
211. 旨味
212. 虱目魚主題館
213. 一代茶師
214. 慶平海產

215. 強棒友魚
216. 咖啡博物館
217. 碧海碼頭
218. 海之味海產
219. 安平豆花
220. 夕遊出張所

221. 東興洋行
222. 番王伯蜜餞
223. 春峰麵館
224. 古堡蚵仔煎
225. 伯龍坊
226. 舊烘爐

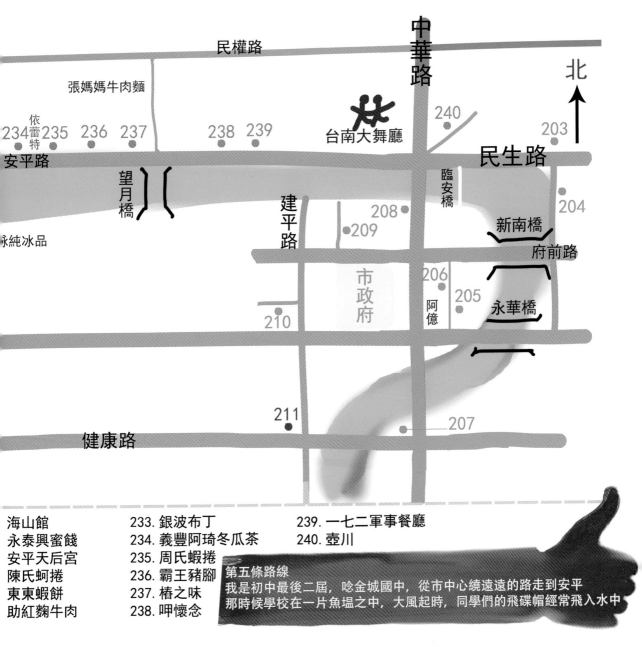

民權路

中華路

北

張媽媽牛肉麵

依蕾特 234　235　236　237　　238　239　台南大舞廳　240　　203

民生路

安平路

望月橋

建平路

臨安橋

新南橋

府前路

208
209

市政府

206
205
阿億

永華橋

永純冰品

210

211

207

健康路

海山館　　　　　　233. 銀波布丁　　　　　239. 一七二軍事餐廳
永泰興蜜餞　　　　234. 義豐阿琦冬瓜茶　　240. 壺川
安平天后宮　　　　235. 周氏蝦捲
陳氏蚵捲　　　　　236. 霸王豬腳
東東蝦餅　　　　　237. 椿之味　　第五條路線
助紅麴牛肉　　　　238. 呷懷念　　我是初中最後二屆，唸金城國中，從市中心繞遠遠的路走到安平
　　　　　　　　　　　　　　　　　那時候學校在一片魚塭之中，大風起時，同學們的飛碟帽經常飛入水中

半樓仔串燒食堂
民生路二段 208 號

台灣的老古董好好的收著
舊舊的老東西配燒烤
半樓仔烘托的是過去老記憶

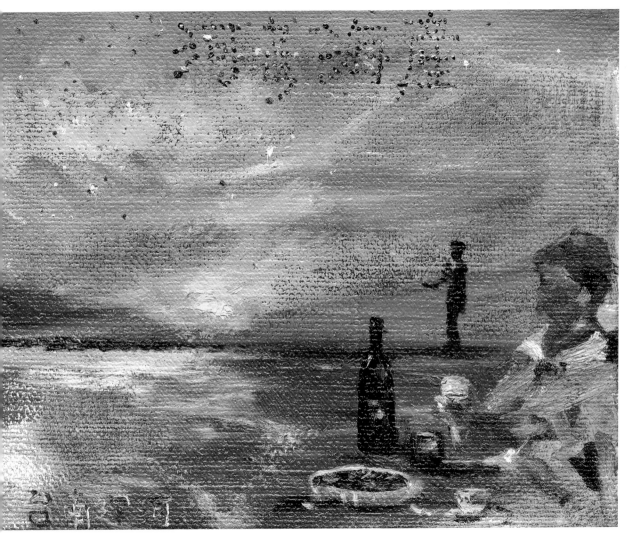

我老師坐在窗邊
台南運河的夕陽，啜飲一杯
喜歡和老師共此寧靜愉悅時刻

河邊海產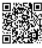

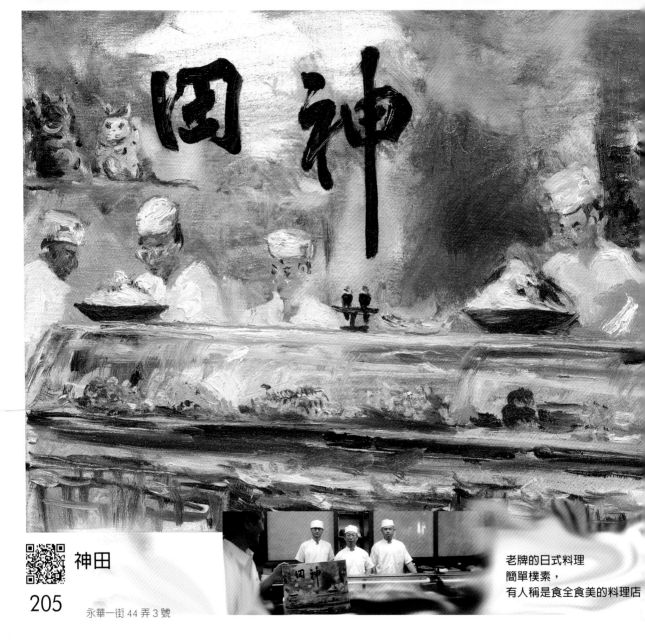

神田

205

永華一街 44 弄 3 號

老牌的日式料理
簡單樸素，
有人稱是食全食美的料理店

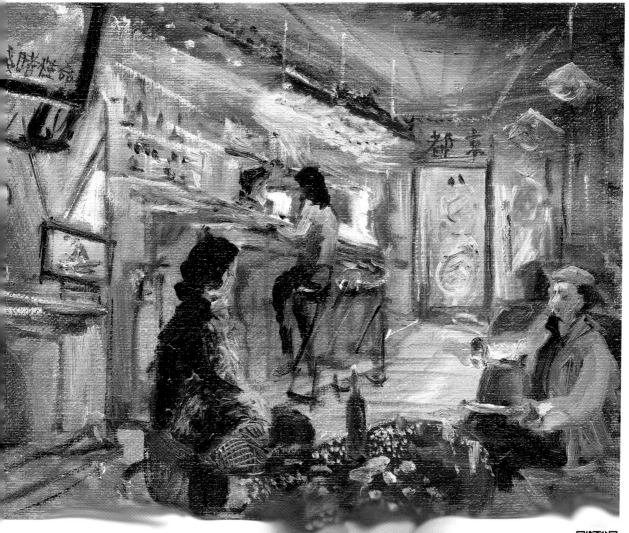

有畫

錢老師，熱愛唱歌及美食

之餘，情不自禁為老闆娘作畫速寫

足這一刻

京都卡拉 OK

206

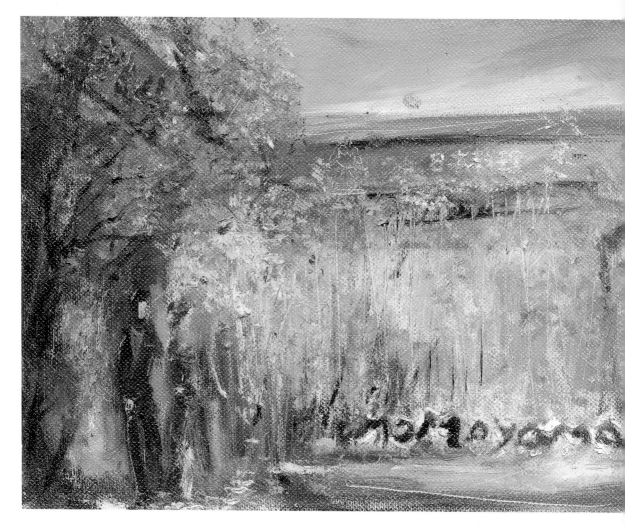

桃山日式餐廳
健康路二段 460 號

水泥叢林的都市裡難得有一方綠野
桃山有一排幽雅竹林
我想起白居易的句子「食飽窗間新睡后，腳輕林下獨行時」

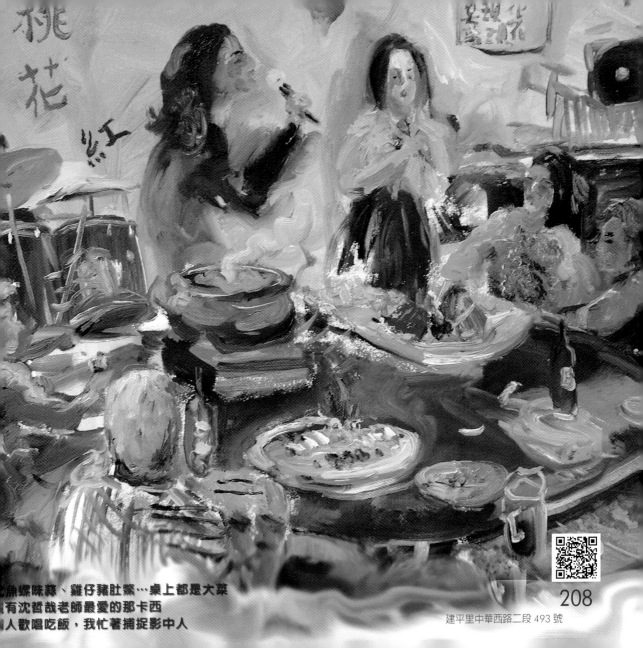

魚螺味蒜、雞仔豬肚鱉…桌上都是大菜
有沈哲哉老師最愛的那卡西
人歡唱吃飯，我忙著捕捉影中人

208

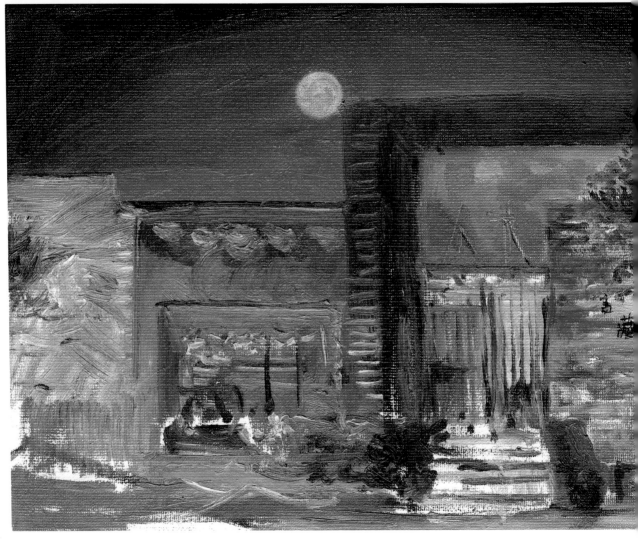

 吉藏日本料理
府前四街 112 號

門前的枯山水，道盡日本味
一輪明月伴著清酒淡飲

水游魚，預告餐廳優雅美好
了好幾張日式料理店
現，台南市府鄰近已經快成了日式料理特區了

上原日本料理
怡平路 39 號

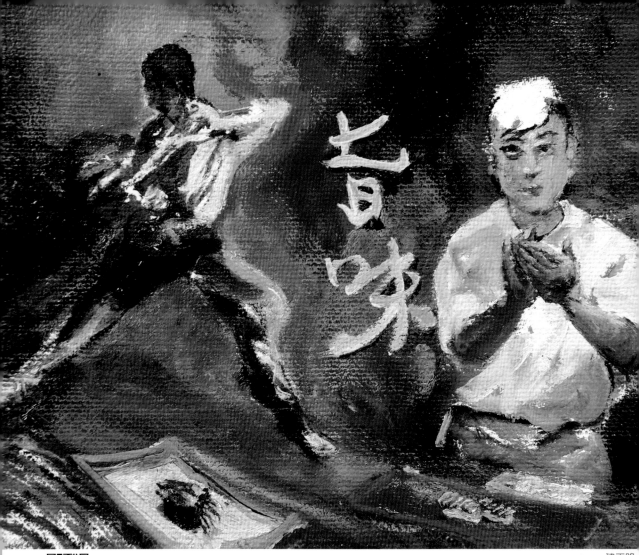

旨味日式料理 低調的日式餐廳 握壽司入口有著阿根廷探戈舞姿的狂美

建平路

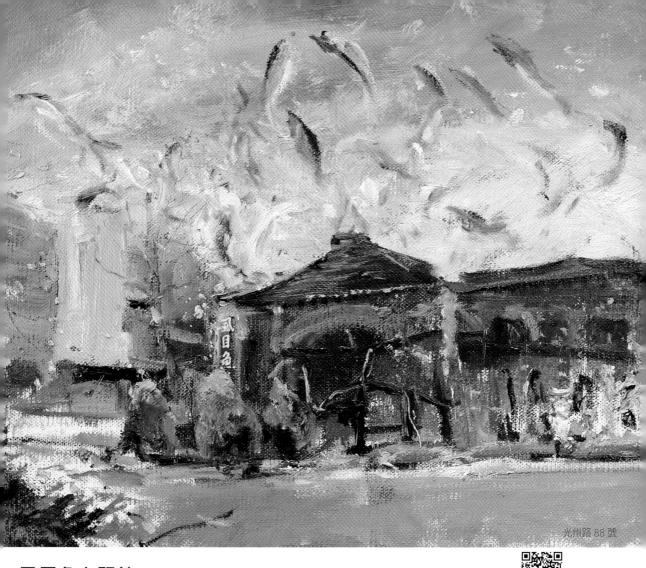

光州路 88 號

虱目魚主題館

虱目魚的故鄉是台南，鮮美的滋味，令人魂縈夢繞，跳躍在舌尖的滋味，讓我任性揮下彩筆

212

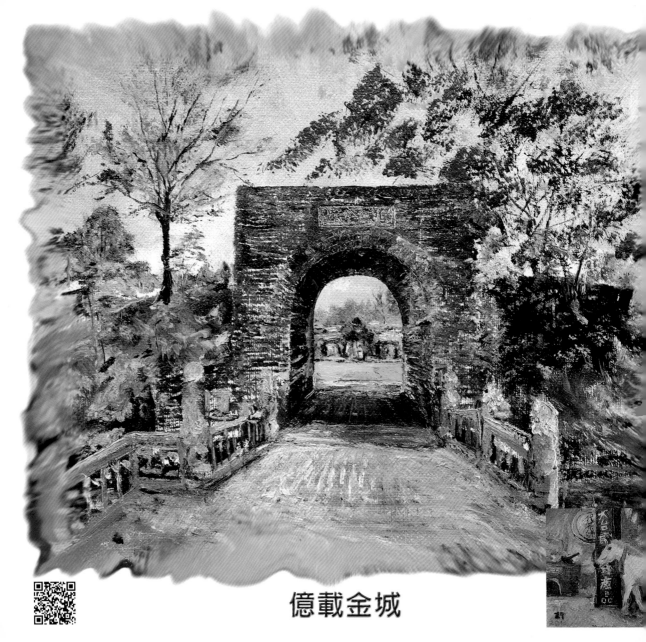

億載金城

一匹白馬！想必茶香遠颺
馬！

一代茶師

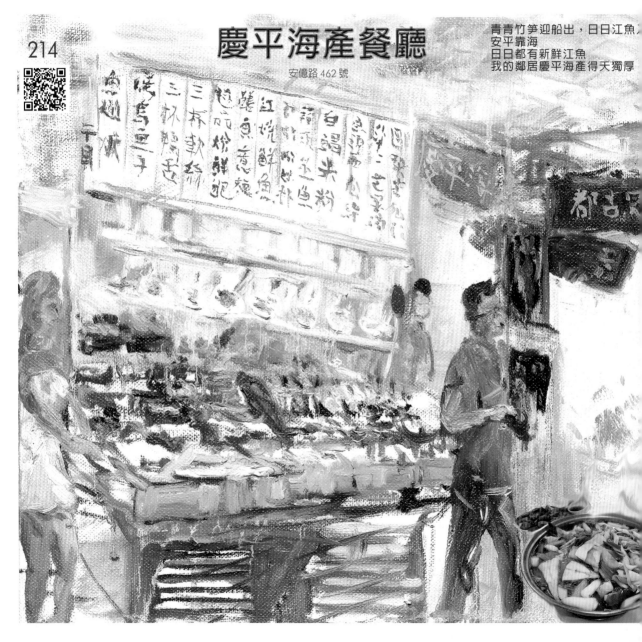

慶平海產餐廳

安億路 462 號

214

青青竹筍迎船出，日日江魚
安平靠海
日日都有新鮮江魚
我的鄰居慶平海產得天獨厚

棒球名城
魚的老闆有著棒球魂
求也愛海鮮
星都曾經是座上賓
棒球，也一起吃海鮮
兆跳，棒球打得更有勁

強棒友魚海鮮

平生路 2 號

215

臺灣咖啡文化館
同平路 127 巷 16 弄 1

咖啡來自異國　庭園中的風車強調了異國風

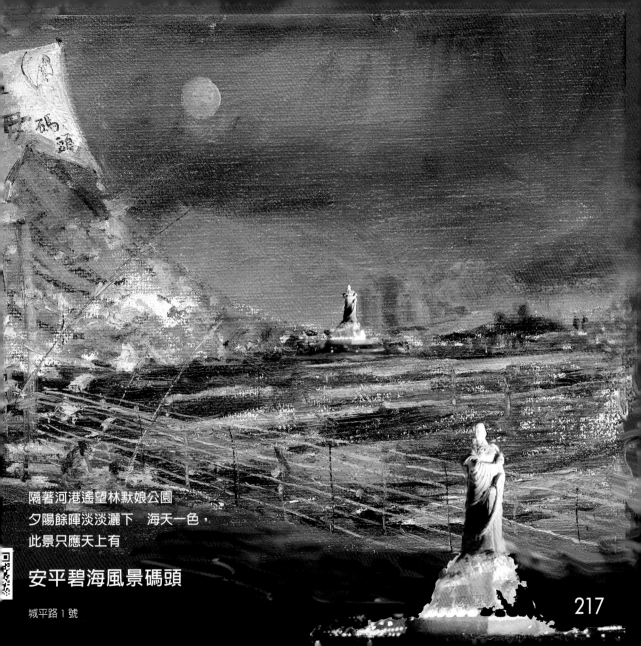

隔著河港遙望林默娘公園
夕陽餘暉淡淡灑下　海天一色，
此景只應天上有

安平碧海風景碼頭

城平路 1 號

217

同記安平豆花

安北路 433 號

豆花最早扛著擔子，「燒仔 燒仔」沿路叫賣，安平豆花今日也成了台南的另一個代名詞 小小一碗豆花，不僅入主摩登百貨公司，在發跡的老店，店面快速擴張，還有專門的停車場，好吃的美食在地生根，我也同感驕傲

尋之味

雨後透露的雙層彩虹

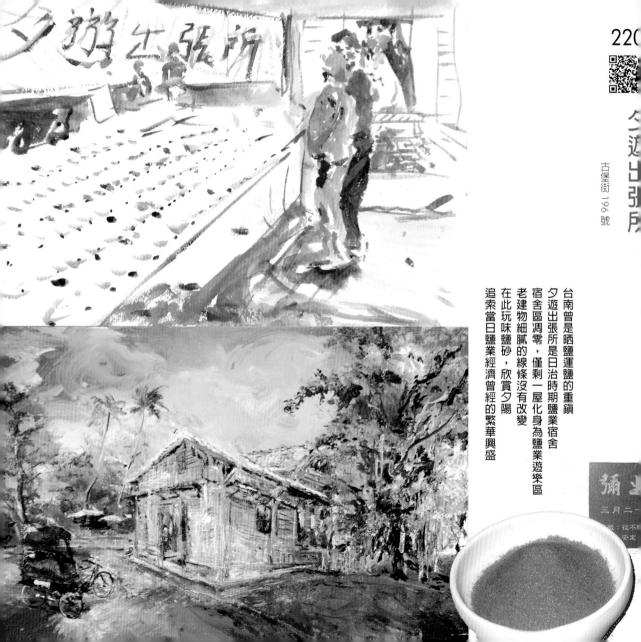

夕遊出張所

古堡街 196 號

台南曾是晒鹽運鹽的重鎮
夕遊出張所是日治時期鹽業宿舍
宿舍區凋零，僅剩一屋化身為鹽業遊樂區
老建物細膩的線條沒有改變
在此玩味鹽砂，欣賞夕陽
追索當日鹽業經濟曾經的繁華興盛

清末時期五大洋行留存下來的東興洋行
原來就是德國進口商
化身為德國庭園餐廳，
紅磚樓前，大榕樹蔭下喝著沁涼的黑麥啤酒
思古幽情

德商東興洋行
安北路 233 巷 3 號

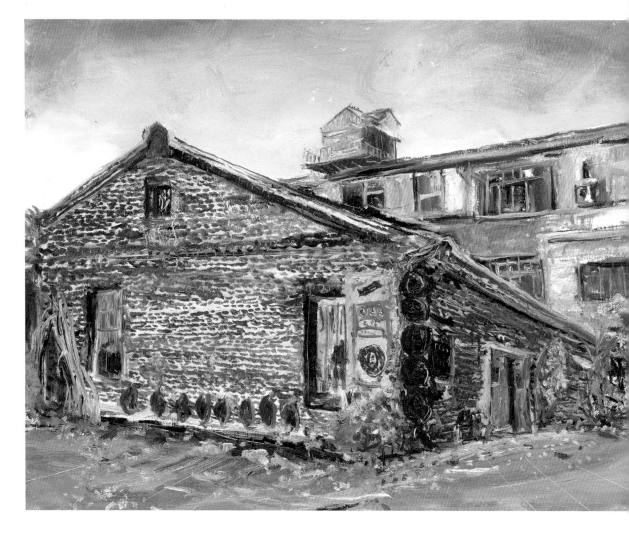

番王伯安平老街蜜餞
安平區國聖路 65 號

繁花盛開後結下纍纍果實
果實蜜漬就成了鹹酸甜
在安平古堡旁的番王伯
將蜜餞打造得如同繁花盛開一般

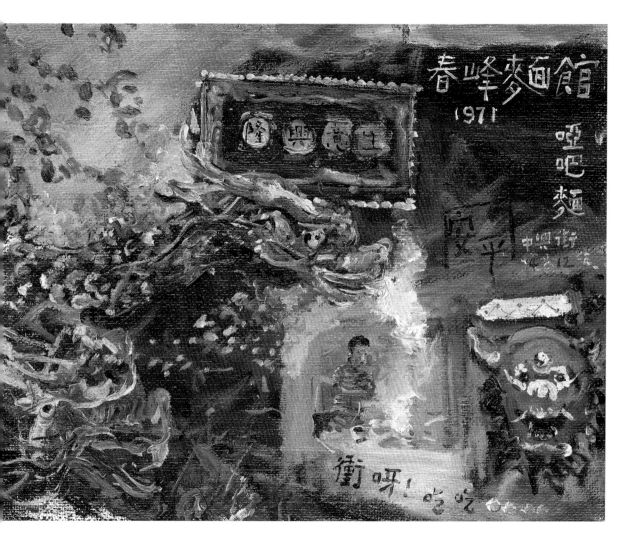

位在巷內的春峰，又名安平啞巴麵
啞的老闆，身手矯健又不凡
造出另一個安平特色

春峰麵館（啞巴麵店）
中興街 14 巷 12 號

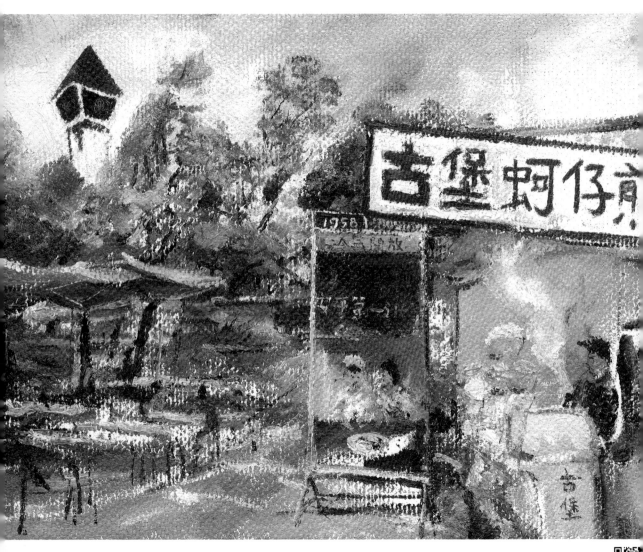

安平古堡思考幽情 街角遠觀瞭望塔 正好坐下來寫生 邊吃蚵仔煎邊畫圖

224 **古堡蚵仔煎**

效忠街 85 號

伯龍坊

延平街與古堡街交會伯龍坊　鼎邊銼必吃

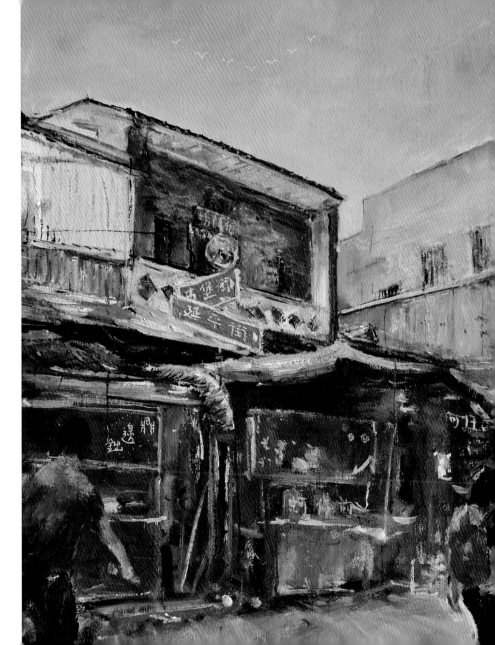

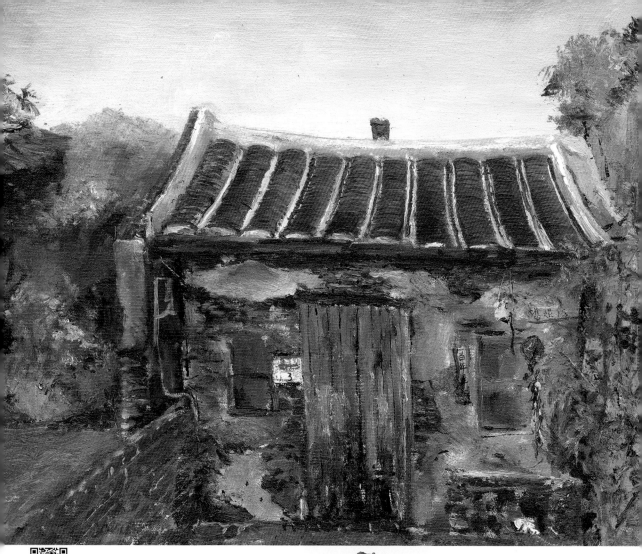

舊烘爐咖啡館
延平街 104 巷 3 號

老房子有幽靜的庭院
此種氛圍只存在百年老屋

海山館

效忠街 52 巷 3 號

海山館是過去鄭成功軍營
現在展示安平避邪劍獅
前門左近是幽香玉蘭花
右邊是蓮霧樹，數十年來結出甜美小巧的蓮霧
都是左鄰右舍的獎賞

出惕

入孝

海山館

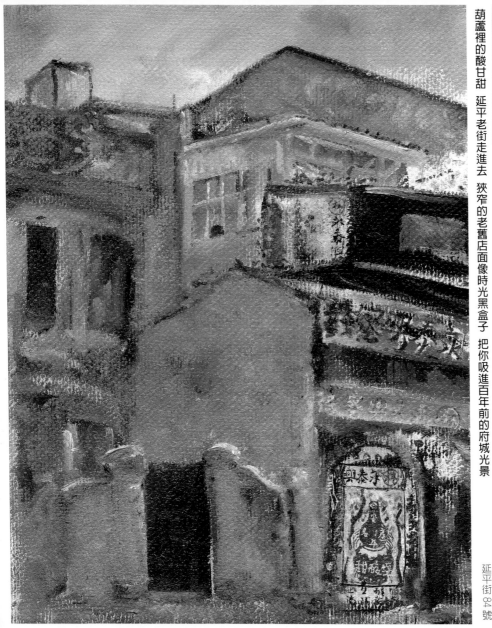

林永泰興蜜餞行

葫蘆裡的酸甘甜 延平老街走進去 狹窄的老舊店面像時光黑盒子 把你吸進百年前的府城光景

延平街84號

228

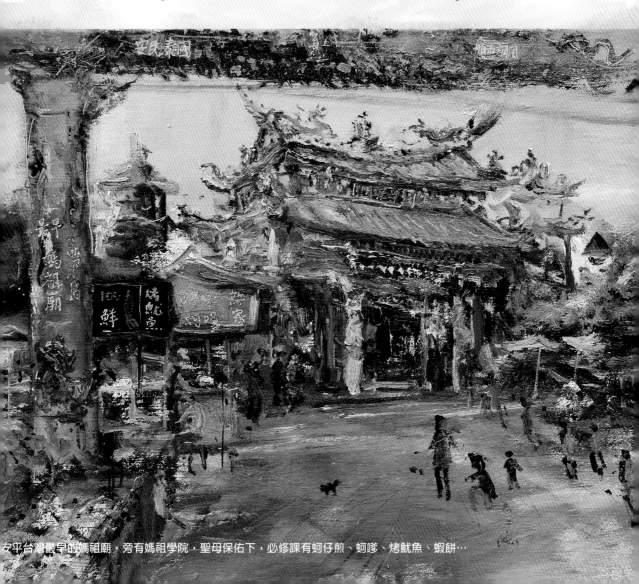

安平台灣最早的媽祖廟，旁有媽祖學院，聖母保佑下，必修課有蚵仔煎、蚵嗲、烤魷魚、蝦餅…

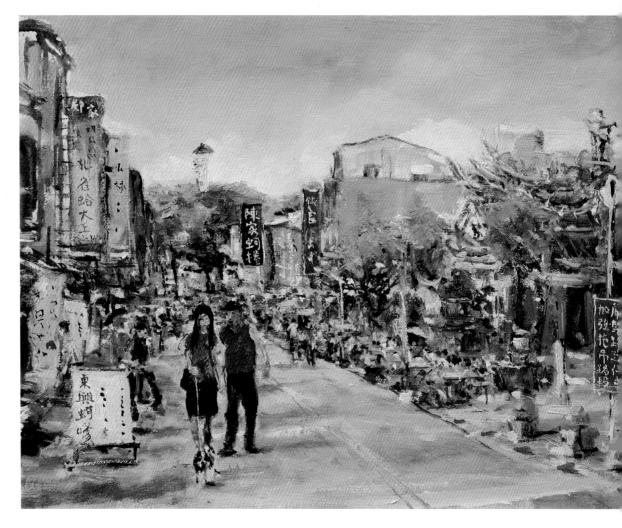

安平陳氏蚵捲
安平路 786 號

安平古堡街
午後一家一家美食登台了
陳氏蚵捲、東興蚵嗲、鄭家孔雀蛤大王…
美味美景，家鄉最美的街景

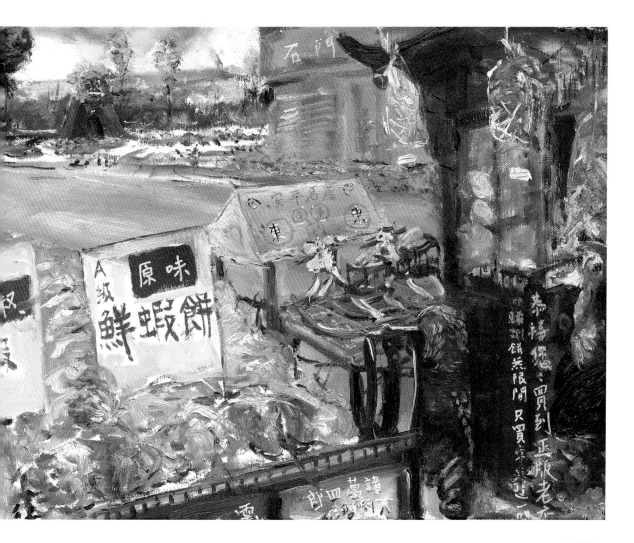

……海的鮮味，蝦餅也成了安平特色
……掛五花八門口味的蝦餅店
……旁有大劍獅靜靜守候著

東東鮮蝦餅
安平路 642 號

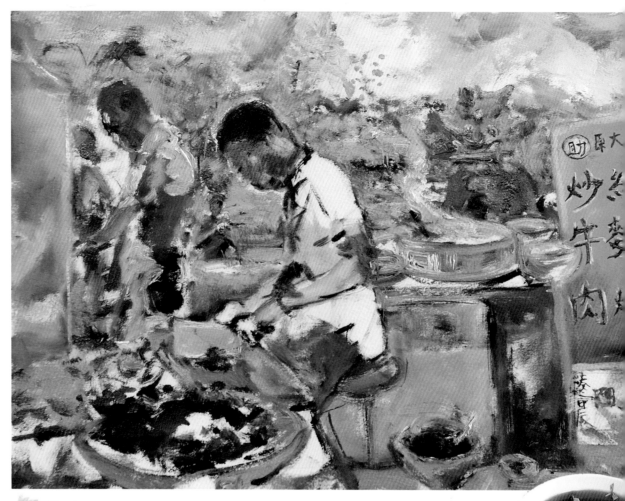

助仔紅麴牛肉
安平路 624 號

232

助仔牛肉湯從大菜市搬至安平路上
安平是劍獅的故鄉，
有一座偌大的劍獅公仔就在助仔對面
避邪祈福的安平劍獅念力無限
讓助仔現切現煮的快手停不下來
獨門紅麴是最特別手路菜

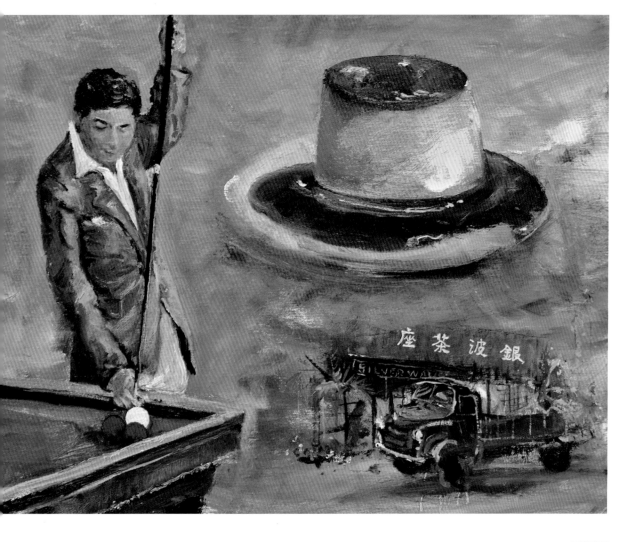

時飄配的創始元祖老頭家
要翩翩，搶眼綠夾克在銀波茶座打著司諾克
停著應是二手的六噸 HINO 脫拉庫
無限遙遠啊

銀波布丁
安平路 462 號

233

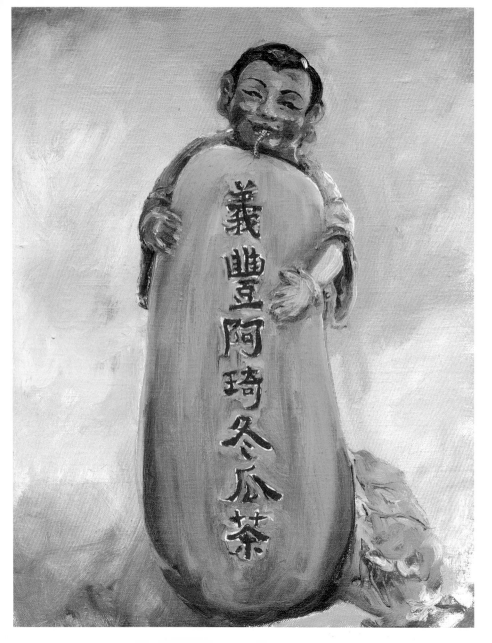

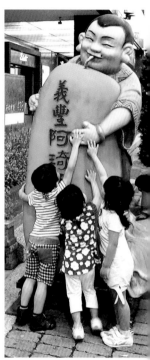

呵呵，這個大招牌有趣
可愛的娃兒抱著大冬瓜
我彷彿聽到咕嚕咕嚕的聲響了

23

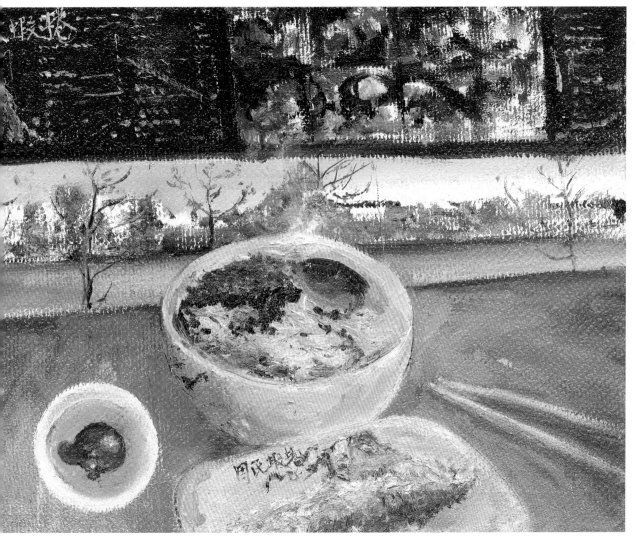

周氏蝦捲
安平路 408 號 -1

蝦捲新妝穿衣
映照台南運河好風情

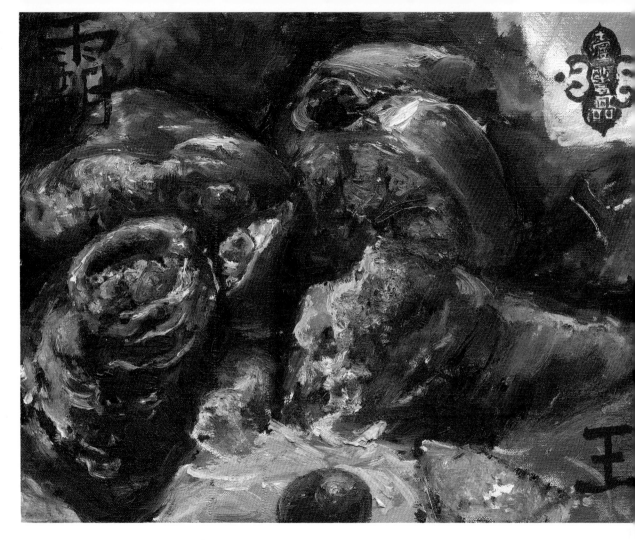

霸王豬腳

安平路 372-1 號

取名霸王已經夠豪邁了
還印上一個古樸的壹等品
果真架勢十足，霸氣到家

236

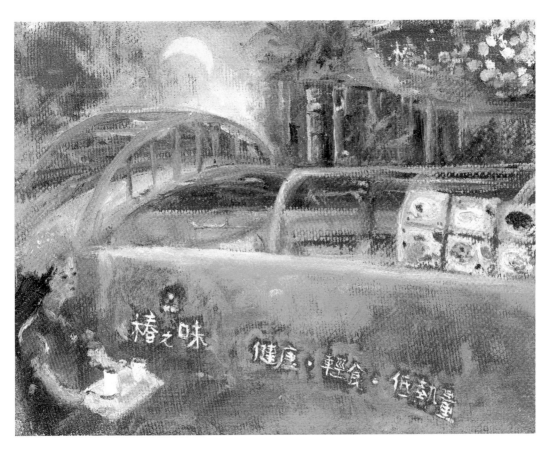

運河慢慢走
喝碗薏仁湯
爽
畫筆遠眺運河
嘴巴裡的清甜味

呷懷念

安平路 260 號（舊址）／南紡夢時代內（新址）

大大的舊時電影看板
老店供應令人懷念的豬油拌飯

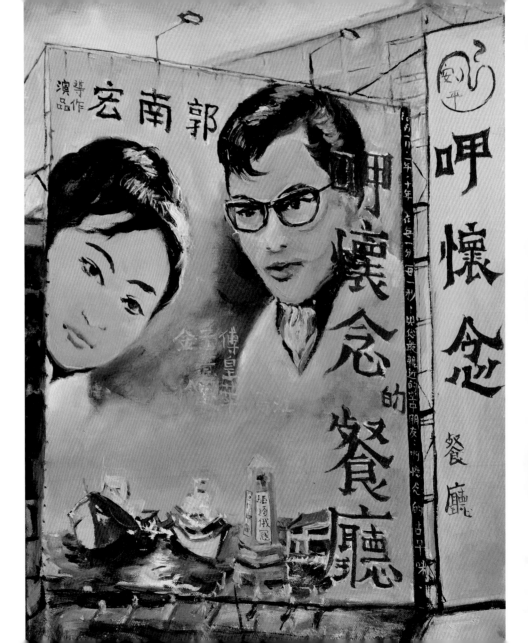

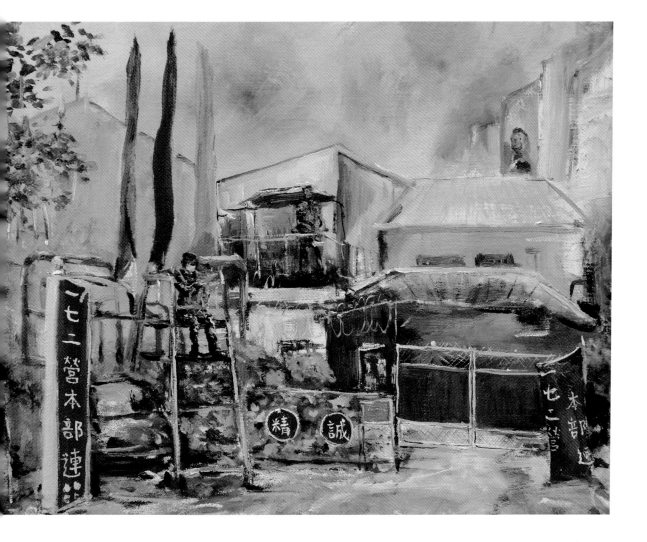

班長，吆拐兩報到
衛國還是要吃飯
乘菜，鋼杯乘飯
兵的來回味，沒當兵來玩味

一七二營本部連軍事主題餐廳

安平路 154 號

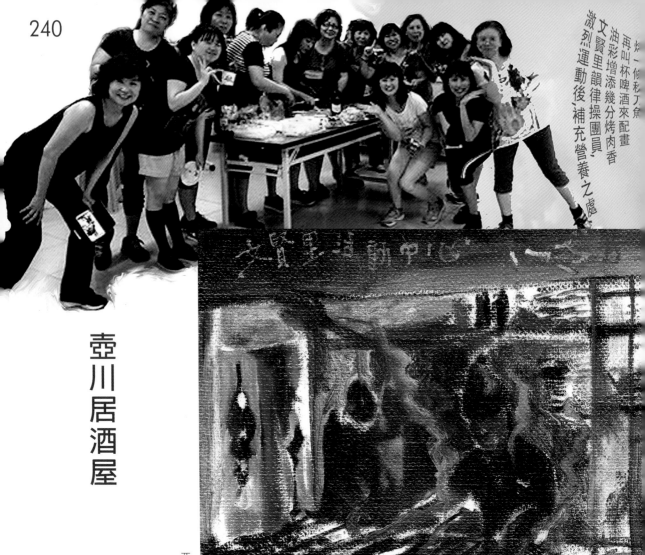

壺川居酒屋

西和路 26 號

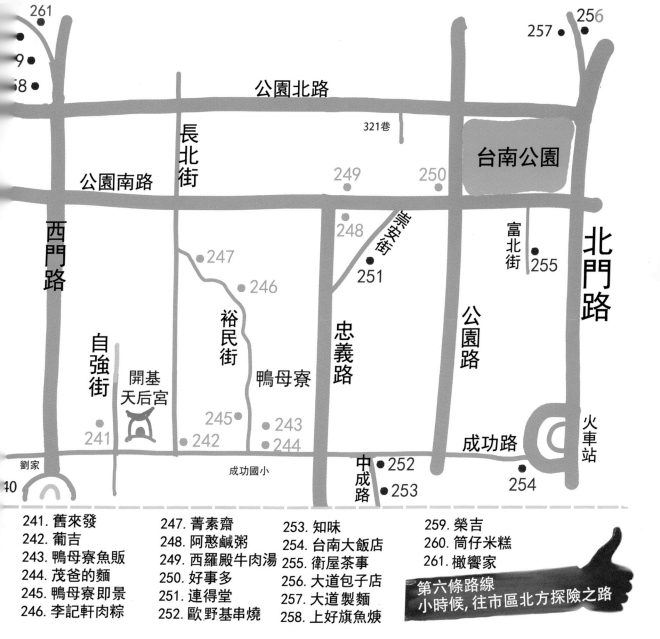

261
257 256
9
58

公園北路

長北街

321巷

台南公園

公園南路

249 250

西門路

248

富北街

255

247

246

北門路

裕民街

忠義路

公園路

自強街

開基天后宮

鴨母寮

245
241 242

243
244

成功路

火車站

劉家

成功國小

中成路

252

40

253

254

241. 舊來發
242. 葡吉
243. 鴨母寮魚販
244. 茂爸的麵
245. 鴨母寮即景
246. 李記軒肉粽

247. 菁素齋
248. 阿憨鹹粥
249. 西羅殿牛肉湯
250. 好事多
251. 連得堂
252. 歐野基串燒

253. 知味
254. 台南大飯店
255. 衛屋茶事
256. 大道包子店
257. 大道製麵
258. 上好旗魚焿

259. 榮吉
260. 筒仔米糕
261. 橄饗家

第六條路線
小時候, 往市區北方探險之路

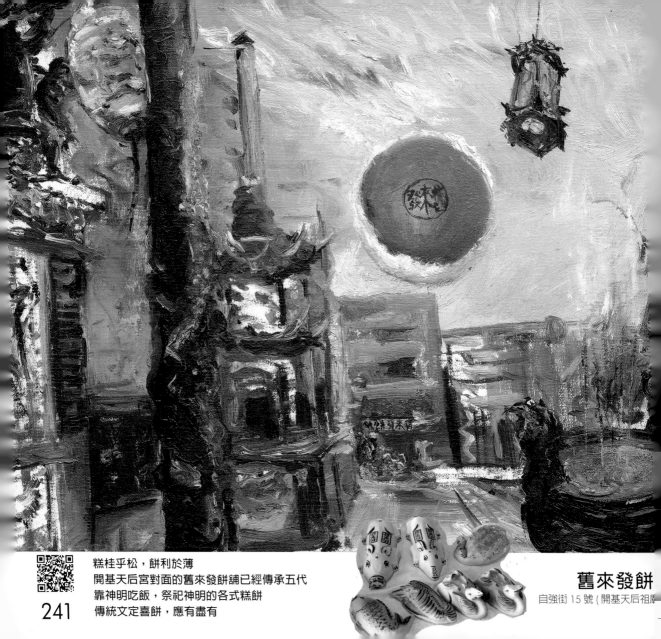

糕桂乎松，餅利於薄
開基天后宮對面的舊來發餅舖已經傳承五代
靠神明吃飯，祭祀神明的各式糕餅
傳統文定喜餅，應有盡有

舊來發餅
自強街 15 號 (開基天后祖廟

小小的烘焙坊，威力無窮
永遠人潮洶湧
要出動一個人力指揮交通，他的揮汗和賣力
足以說明美食的威力

葡吉
成功路 200 號 1 樓

242

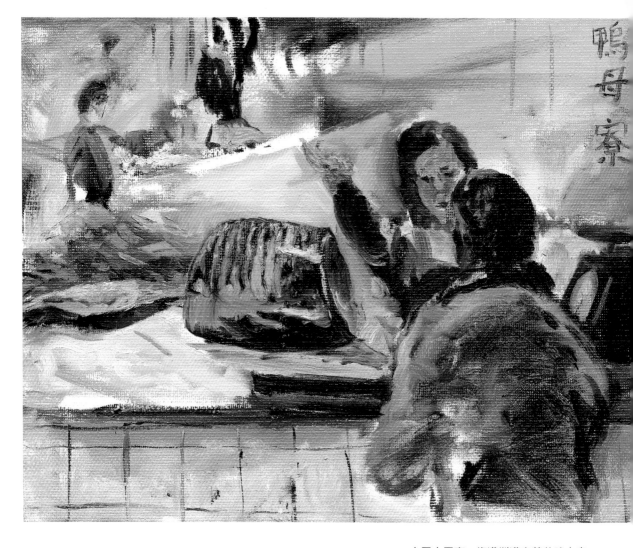

鴨母寮

鴨母寮魚販
成功路鴨母寮市場內攤位

古早古早有一條溝圳溝有著養鴨人家
鴨母寮因此得名，是台南老菜市場
有著庶民最深的情感和美味
魚砧上這隻大鮪魚說不出有多美味啊！

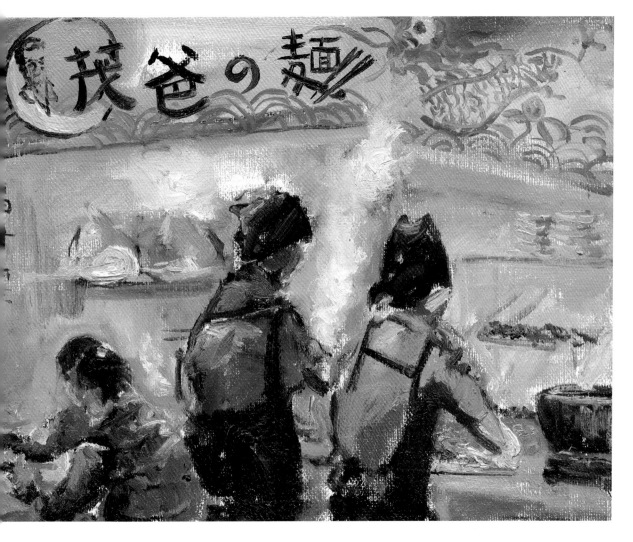

茂爸の麺（鴨母寮市場）

茂的麺過去稱為阿茂的店

傳千里，已經從鴨母寮擴展到安平

成功路鴨母寮市場內攤位

244

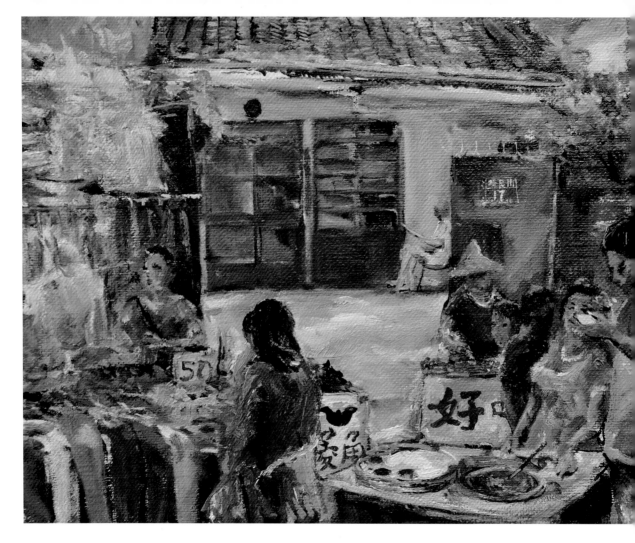

鴨母寮即景

鴨母寮即景，幸福洋溢
買菜的、賣菱角的、賣衣服的…
同學的爸爸（也姓侯）在自家老宅的院子裏看早報
那棵樹下就是高中時期，一夥在傍晚時分玩三國的地方

245

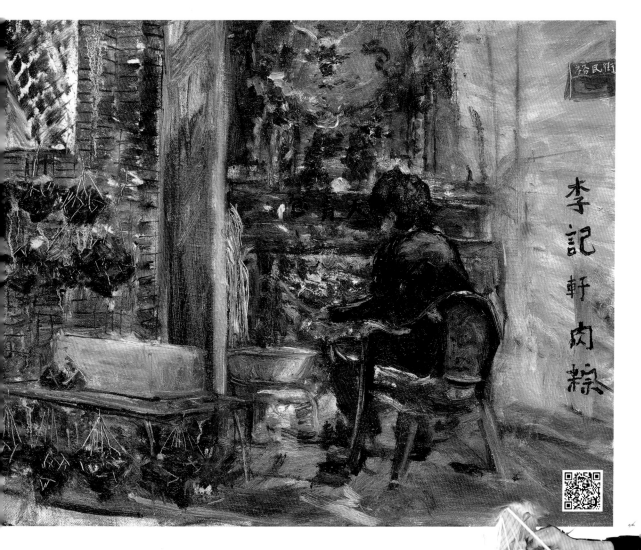

李記軒肉粽

女兒在巷口包青天廟前包粽子

的虔敬和承諾

我們一定無從置喙了

李記軒肉粽

裕民街 62 號

246

菁素齋

老饕蘇東坡曾說「蓼茸蒿筍試春盤，人間有味是清歡」
素食的美味不用魚肉五味，有自然之甘
隱在巷弄之間的菁素齋
吸引許多不喜魚肉熊掌的食客

247

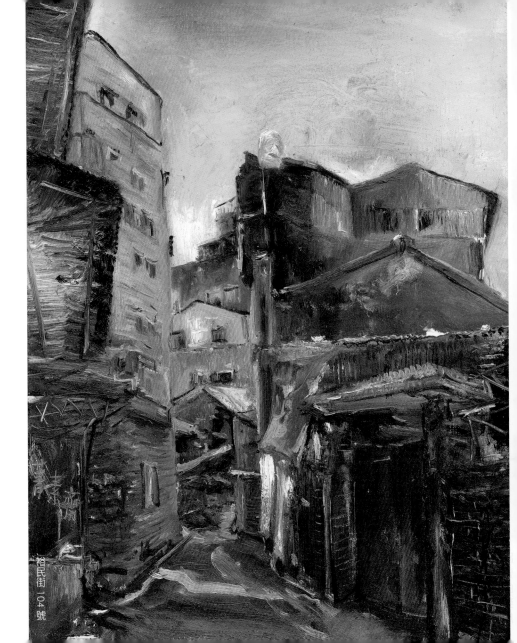

裕民街 104 號

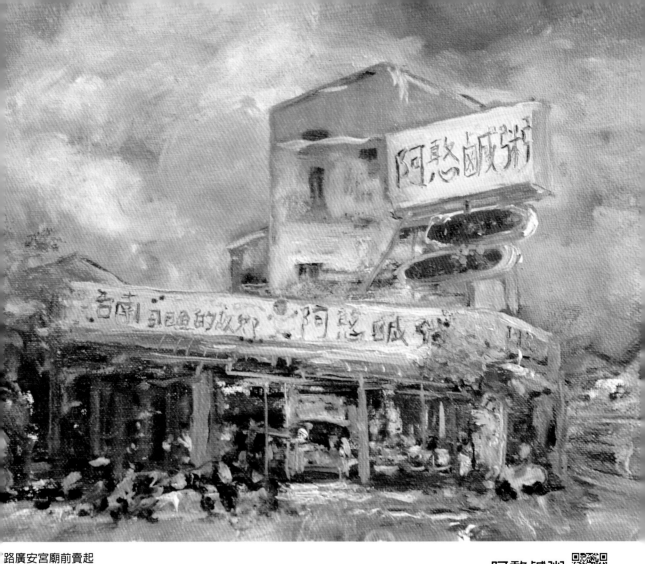

路廣安宮廟前賣起
賣後，遷移再擴大店面
的虱目魚料理個夠
到腹內，每一個部位都能入菜
用啊

阿憨鹹粥
園南路 169 號

248

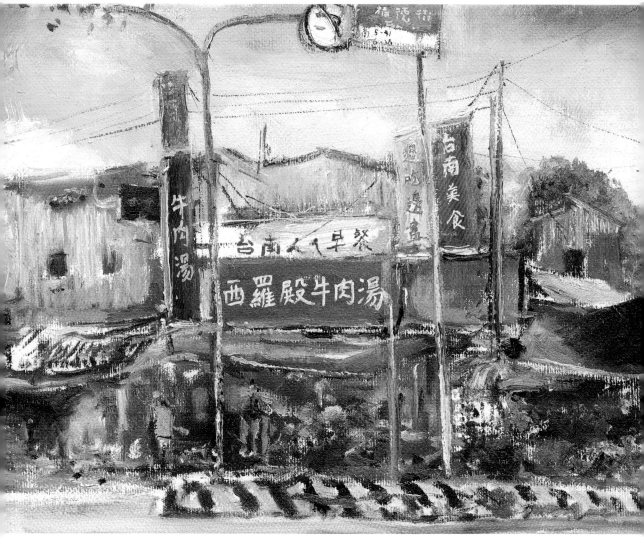

 西羅殿牛肉湯
公園南路 98 號

台南牛肉湯名聞遐邇　西羅殿牛肉湯是已故詩人葉笛最愛的早餐店

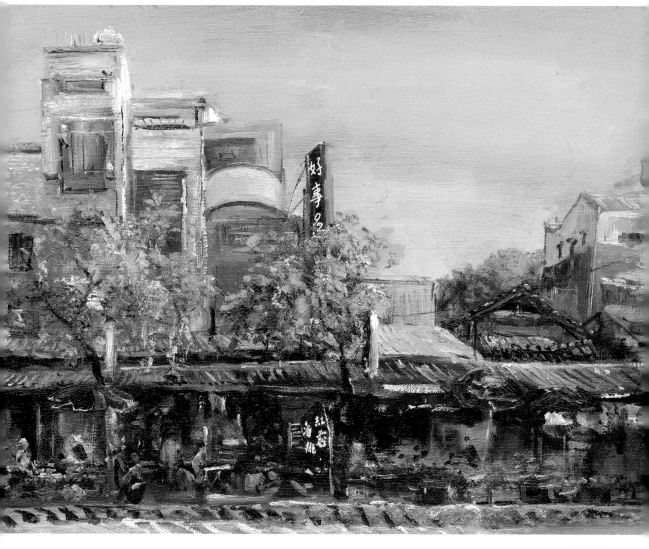

好事多餅舖

公園南路 46 號

宏榮餅舖，專賣壽桃、喜餅、紅龜粿 改名時髦的好事多 一樣有老口味

250

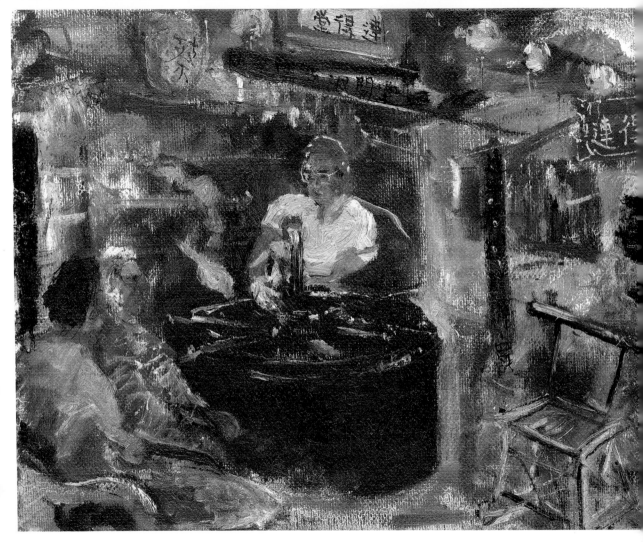

連得堂餅舖
崇安街 54 號

在總爺古街巷內裡的連得堂煎
大鼎奶油香滿溢古巷
手工限量生產，紅遍全台

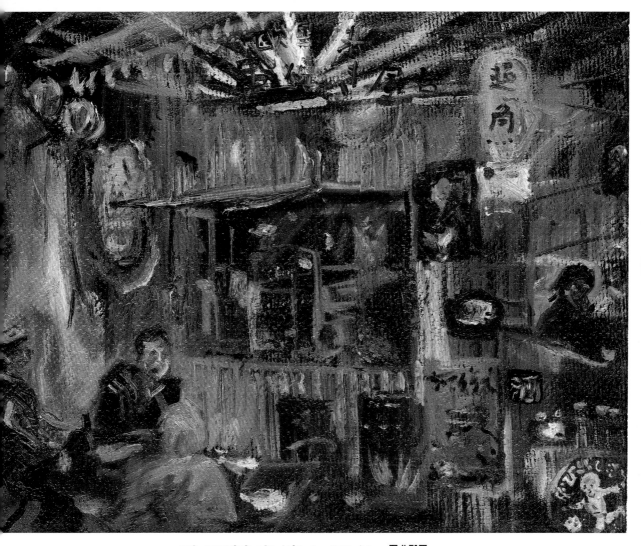

歐野基串燒き屋台

中成路 56 號

古早味十足的日式燒烤店
就稱「本格炭火燒肉」講就正統的原汁原味

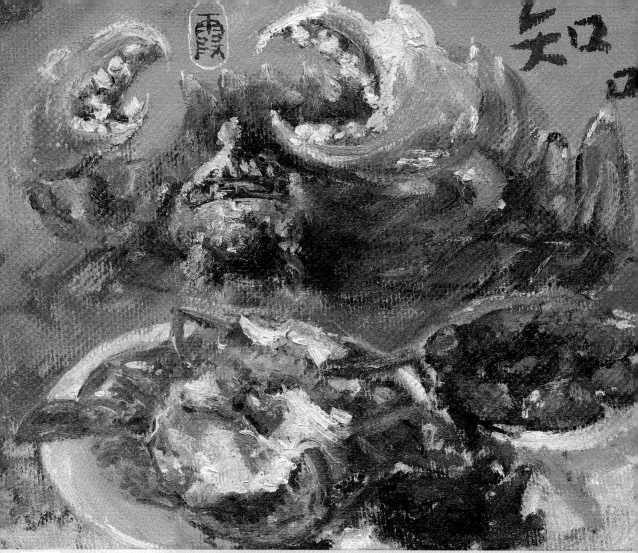

知味

253

中成路 28 號

佔據畫面一半的大螃蟹
做成最拿手的紅蟳米粉
肥美鮮味的手路菜，
總舖師大火炒炸樣樣來
阿霞傳統的台南味
來到知味更入味

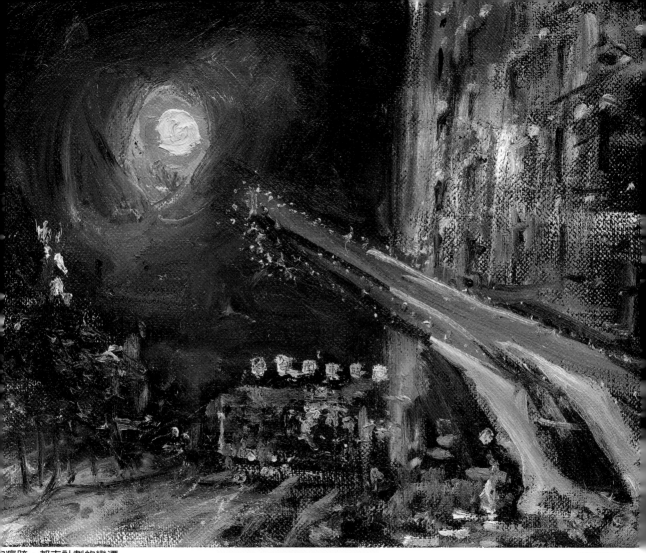

的痕跡，都市計劃的變遷
的改變都在台南大飯店映現
表的時代沒有歌舞秀
的表演，結婚最豪華的盛宴，
裏屬

台 南 大 飯 店
HOTEL TAINAN

成功路一號

254

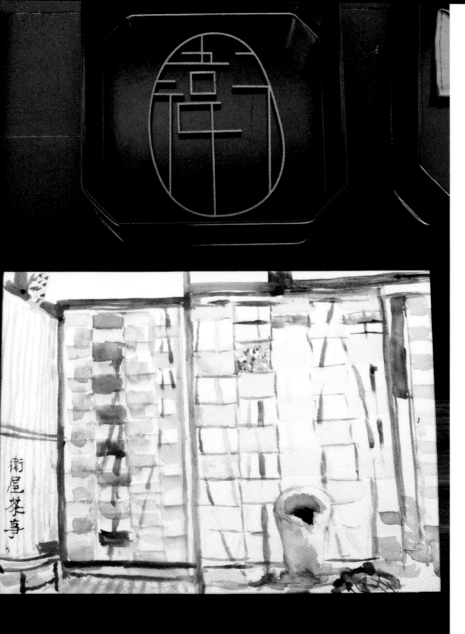

衞屋茶事

富北街74號

「我們之所以能擁有美，是因為舊時代曾經存在」

1920年代就存在的日式木造連棟宿舍

整修之後，化身為最時髦和果子茶屋

這個優雅的茶屋

「希望保留上個世紀在台南這塊土地上埋下的和文化種子」

引號中都是店主的理想和文字

我同聲讚嘆

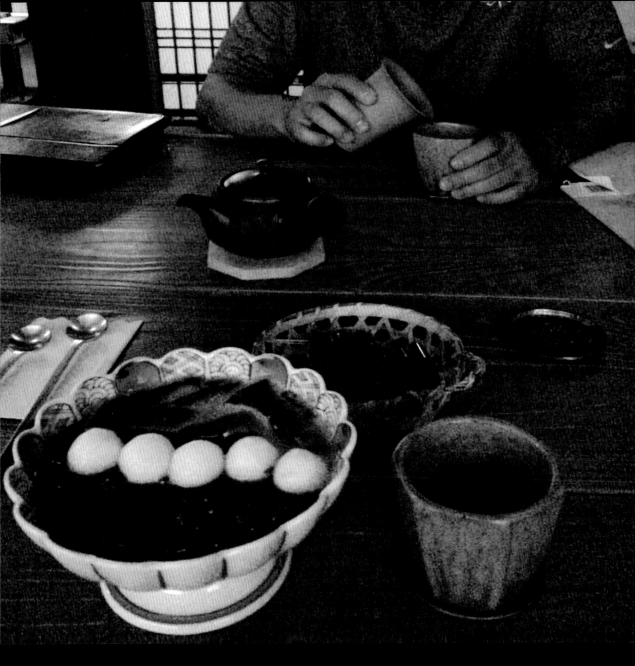

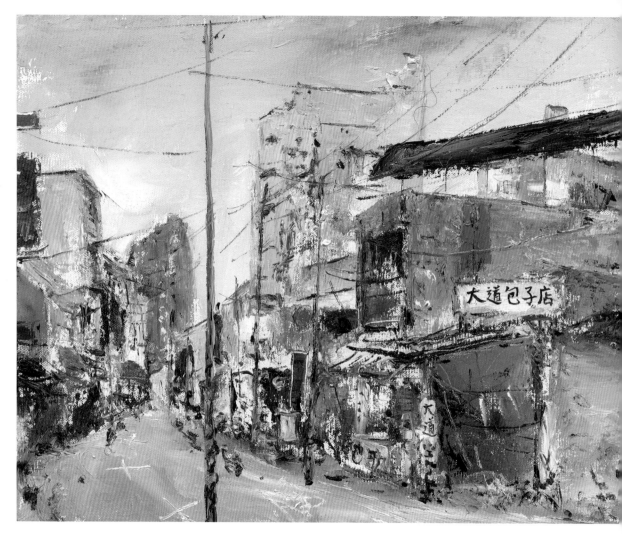

 大道包子店
北門路二段 312 號

大道新村窄窄的路上，平靜如ⓘ
下午時分，人群圍聚
沒錯，是大道包子出爐囉

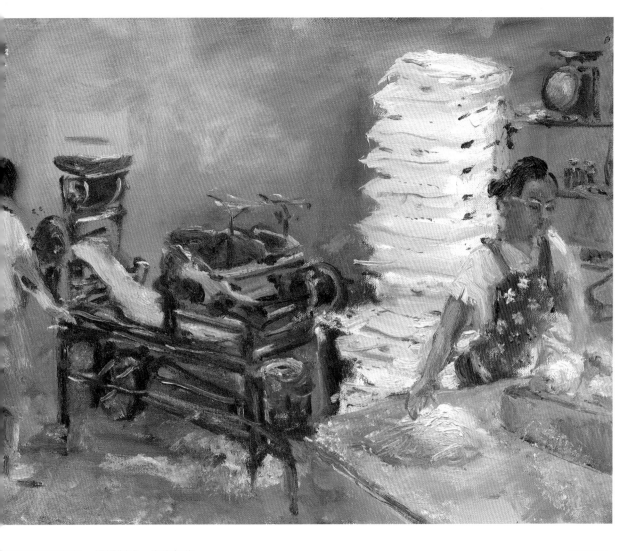

堆起的袋袋麵粉，慢慢製成一條條麵條
大道新城傳承的眷村老滋味
的老闆娘常渾身沾滿白麵粉
公主之名不脛而走

大道製麵
北門路二段 277 號

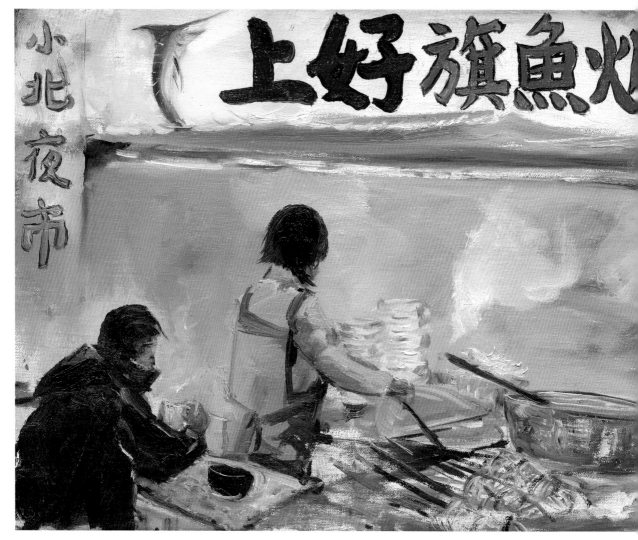

 上好旗魚羹
西門路四段 101 號 (小北觀光夜市)

258

台南民族夜市遷移到小北之後
時空置換，景況不再
但是好口味不會寂寞
上好旗魚羹，數十年堅持上好的味道

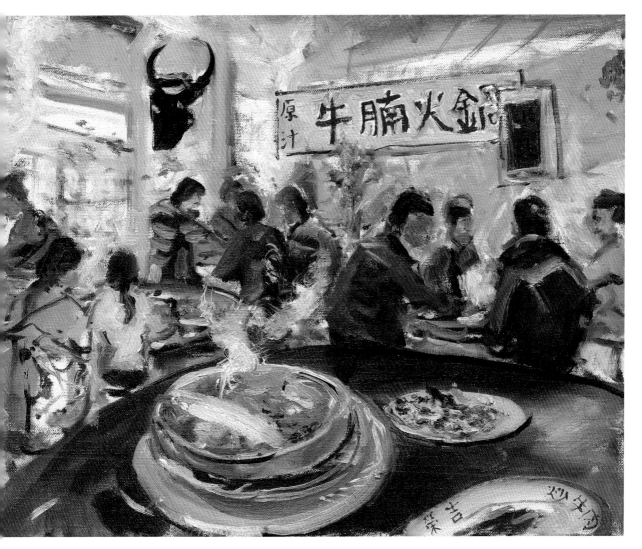

夜市逐漸凋零之際
而擴大店面
家的味蕾跟著美味移動

榮吉牛羊肉專賣店
西門路四段 101 號 (小北觀光夜市)

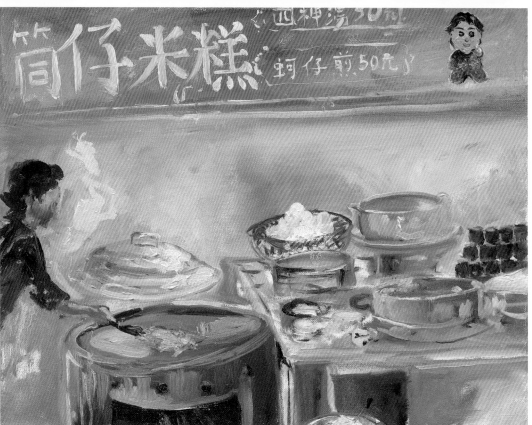

筒仔米糕

（原民族路

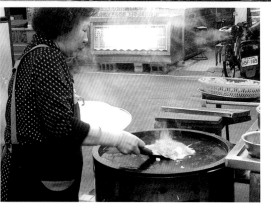

小時候吃過，民族夜市搬來的老店
至今仍屹立，檯面上放滿了傳統筒仔
呼喚著美味
是小北夜市所剩不多的老招牌

西門路四段 101 號（小北觀光夜市）

260

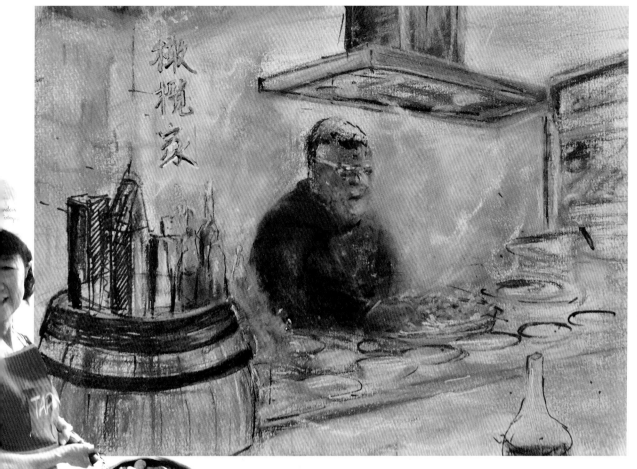

橄饗家西班牙私廚料理
Como en casa 安通三街 88 號

來自西班牙的台灣女婿海曼愛上台灣 就在自宅提供西班牙私房料理
全程開放，也有桌邊服務 最有趣的是餐後海曼會不斷拿出他的私房酒和大家共享
瞧，我親愛的老婆煮西班牙菜架式也不凡，不讓鬚眉

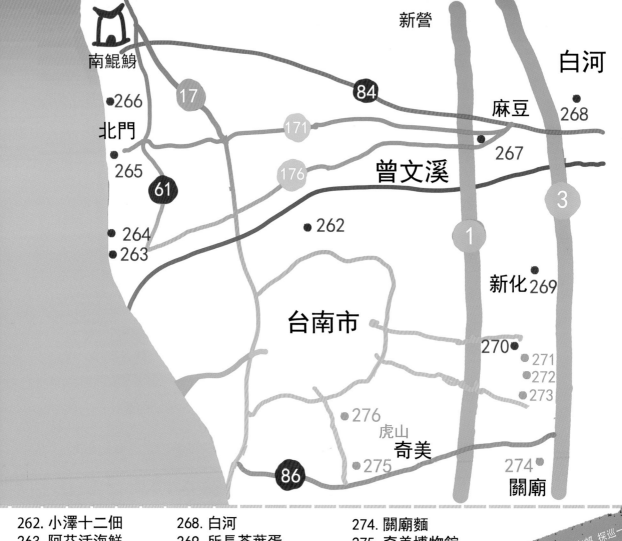

新營

南鯤鯓

白河

266
北門

17

84

麻豆

268

171

267

265

61

曾文溪

176

3

264
263

262

1

新化 269

台南市

270

271
272
273

276
虎山

奇美

275

86

274

關廟

262. 小澤十二佃
263. 阿芬活海鮮
264. 五嬸
265. 古早味蚵嗲
266. 井仔腳
267. 總爺

268. 白河
269. 所長茶葉蛋
270. 七甲大輝園藝
271. 歸仁公園古早冰
272. 歸仁公園小販
273. 米農莊排骨酥湯

274. 關廟麵
275. 奇美博物館
276. 虎山咖啡

第七張地圖
這一條路線從舊市區逡巡到台南市郊 探巡一路
當然也要回到北門 故鄉 鹽田的故鄉，
百子千孫，源綿流長, 孕育台灣之子的故鄉

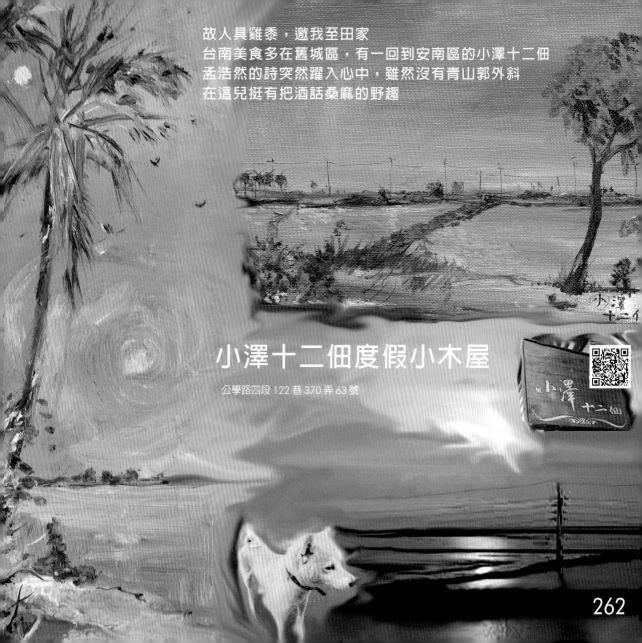

故人具雞黍，邀我至田家
台南美食多在舊城區，有一回到安南區的小澤十二佃
孟浩然的詩突然躍入心中，雖然沒有青山郭外斜
在這兒挺有把酒話桑麻的野趣

小澤十二佃度假小木屋

公學路四段 122 巷 370 弄 63 號

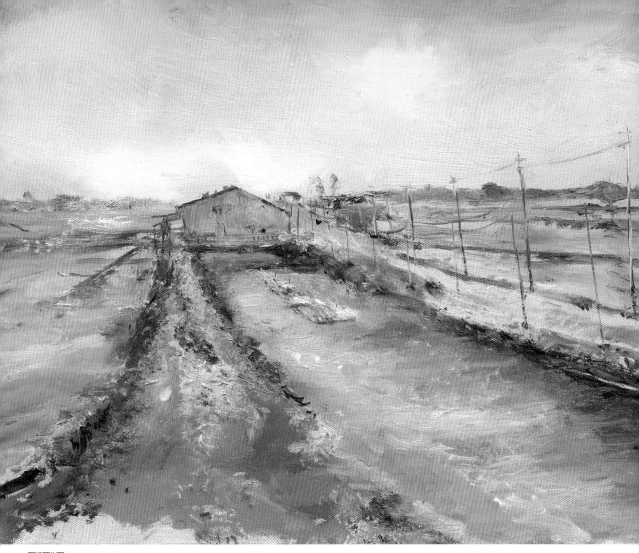

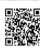

阿芬活海產餐廳
七股區十份里海埔地 29-1 號

「七股出名海產濟,大小吃甲笑嘎嘎」
這是阿芬海產的「七股讚歌」,一點都不誇張
七股就在海邊,海鮮生猛不說,阿芬就蓋小運河上
放眼河海一家,心闊胃也闊!

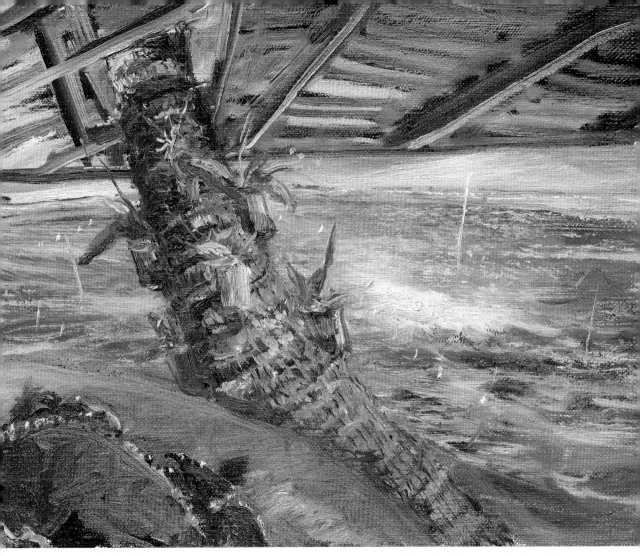

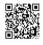

活海產不遠處也是聞名的五鯓

現上桌

的釣客都要在此租設備

奇美的許董

傳奇故事在此流傳

五鯓原味活海鮮

七股區三股里十份村海埔新生地 30-6 號

264

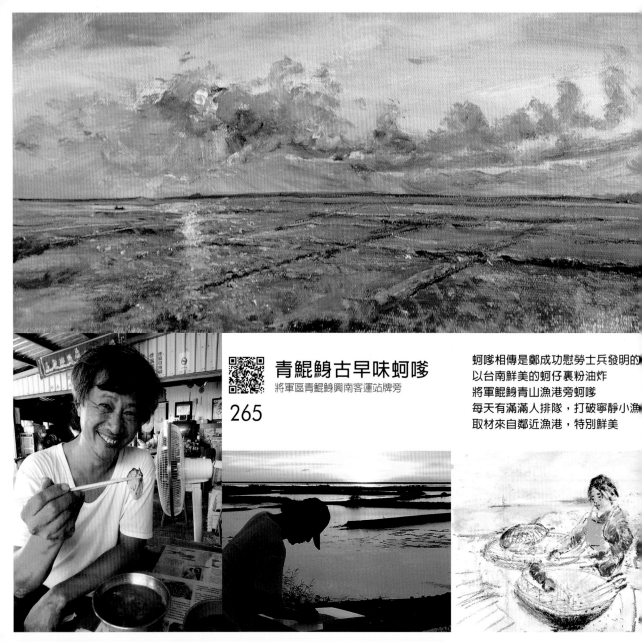

青鯤鯓古早味蚵嗲

將軍區青鯤鯓興南客運站牌旁

265

蚵嗲相傳是鄭成功慰勞士兵發明的
以台南鮮美的蚵仔裹粉油炸
將軍鯤鯓青山漁港旁蚵嗲
每天有滿滿人排隊，打破寧靜小漁
取材來自鄰近漁港，特別鮮美

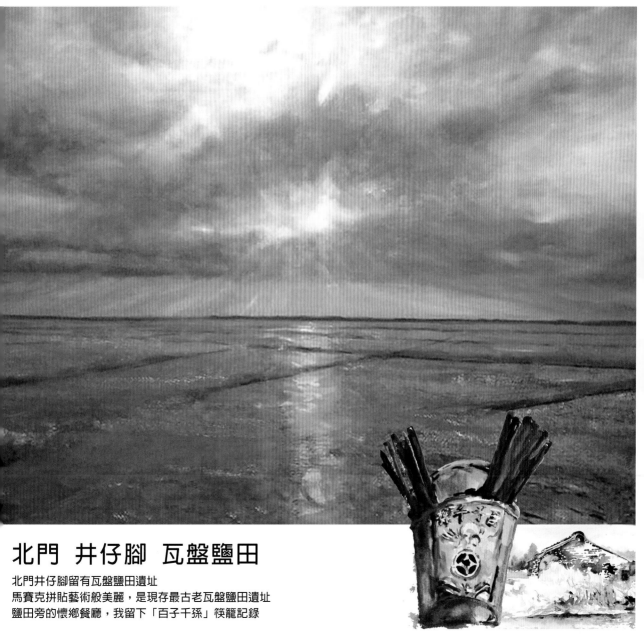

北門 井仔腳 瓦盤鹽田

北門井仔腳留有瓦盤鹽田遺址
馬賽克拼貼藝術般美麗，是現存最古老瓦盤鹽田遺址
鹽田旁的懷鄉餐廳，我留下「百子千孫」筷籠記錄

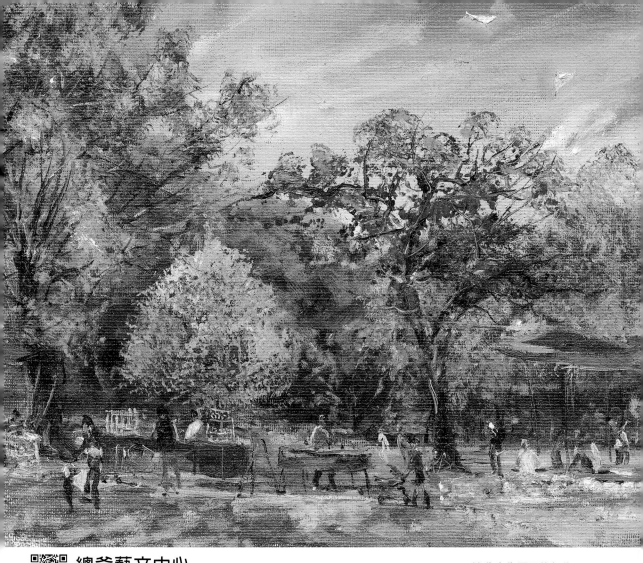

總爺藝文中心
麻豆區南勢里總爺 5 號

總爺文化園區的午後
和風 綠意 散步的人們和小吃攤

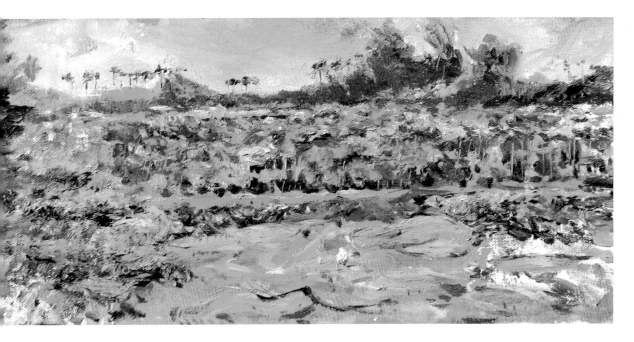

白河蓮子

可採蓮，蓮葉何田田
蓮花節，蓮海飄香
蓮、白蓮、香水蓮，蓮蓮到天邊

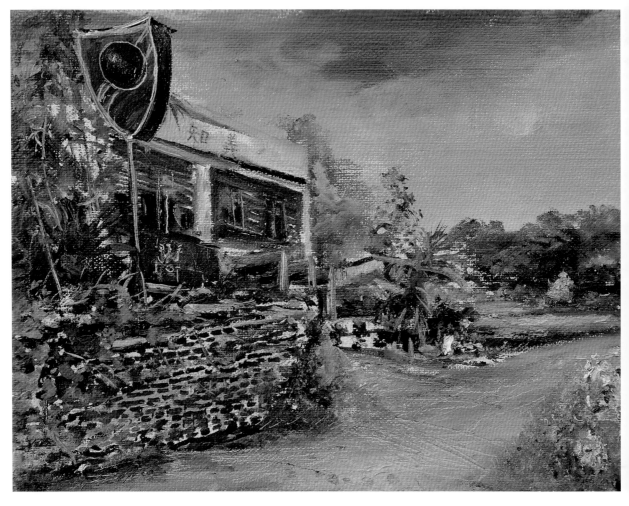

所長茶葉蛋的故鄉　知義派出所
新化區忠孝路 19 號

269

警察所長做茶葉蛋？
是的，只要有好手藝
讓人不停回味的美食
就會有故事，有市場

大輝園藝
歸仁區七甲五街 39 號

歸仁七甲花卉園區是拈花惹草好地方
奇珍異卉應有盡有
戴著草帽的親愛老婆園中看書，
剎那間風光旖旎，人景合一

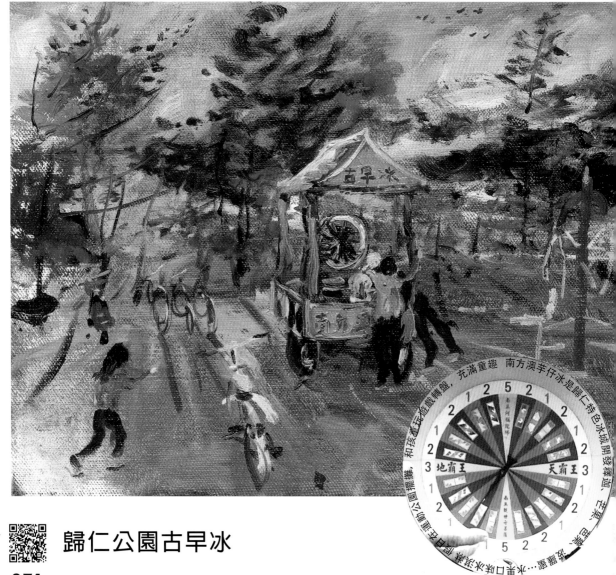

歸仁公園古早冰

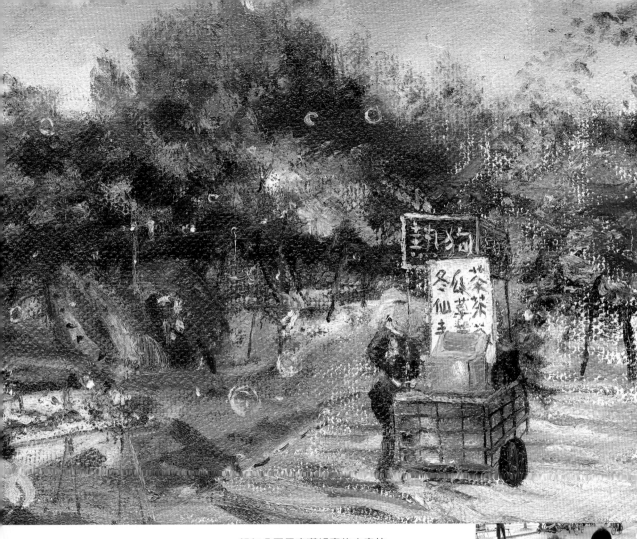

歸仁公園
台南市歸仁區

歸仁公園是充滿綠意的小森林
公園內遊樂設施、運動器材…
假日午後散步好去處
作畫時，身旁小朋友給我很多意見
在我畫作上留下他們的印記

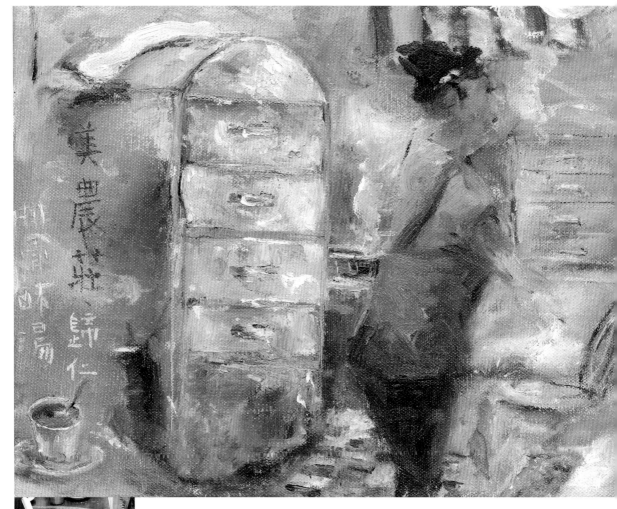

歸仁 米農莊排骨酥湯
台南市歸仁區復興路 62 號

273

老闆娘溫情招呼
捧在手裡熱呼呼的排骨酥湯
滿滿的，都是幸福

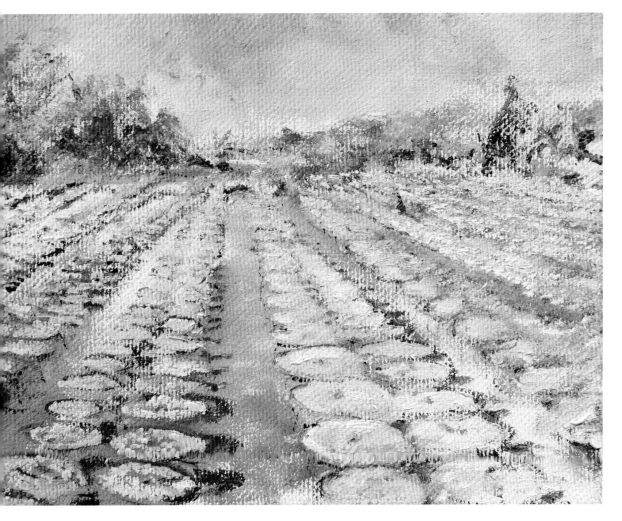

關廟麵

手工打麵，日光曝晒是關廟麵特色　艷陽高掛的台南　處處可見晒麵奇景，極為壯觀

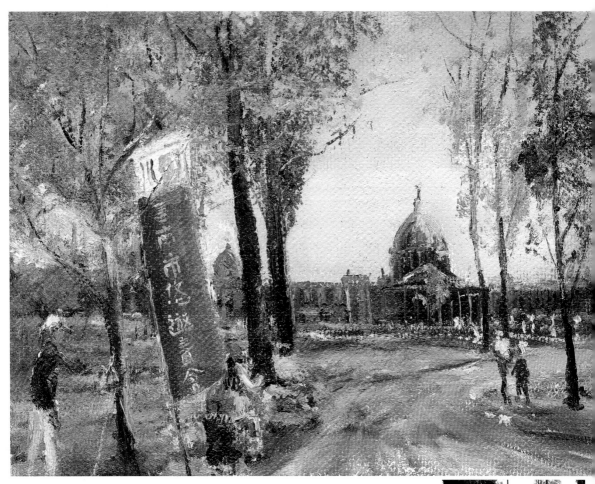

奇美以蒐藏西洋藝術為宗旨
龐大精深
庭園優雅綠意盎然
畫友相偕寫生畫中有畫

275

奇美博物館

美 的 饗 宴

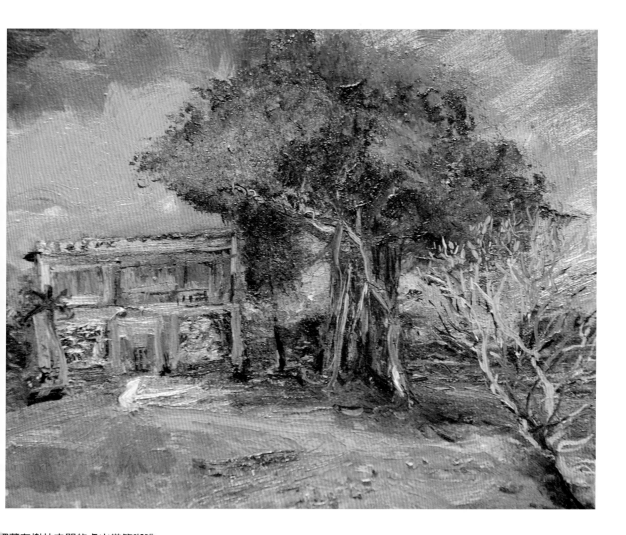

深藏在樹林之間的虎山微笑咖啡
是台糖早年員工宿舍，變身西式早午餐廳
老房子一樣絕代風華，讓人忘我的是老屋前那一大片庭園
屋前垂榕，就像龍貓裡有魔力的老榕樹
我想像無限啊

微笑虎山藝文咖啡館

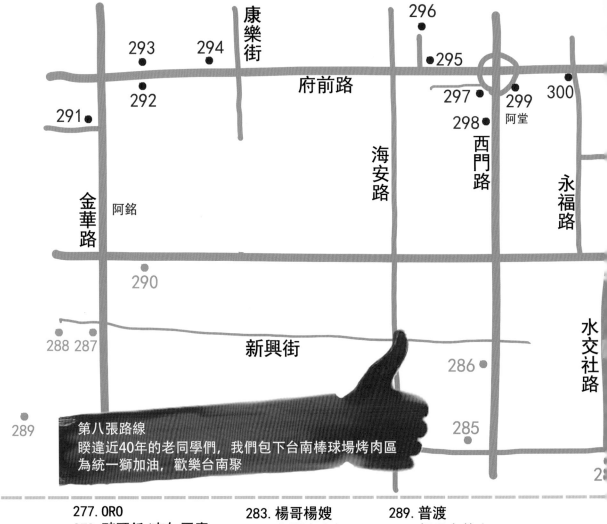

康樂街

296

293 294 295

府前路

292 297 299 300

291 298 阿堂

海安路 西門路 永福路

金華路

阿銘

290

水交社路

288 287 新興街 286

289 285

第八張路線
睽違近40年的老同學們，我們包下台南棒球場烤肉區
為統一獅加油，歡樂台南聚

277. ORO
278. 豬頭飯/杏仁豆腐
279. 統一獅烤肉區
280. 台南大學
281. 郭綠豆湯
282. 心心

283. 楊哥楊嫂
284. 老鄧牛肉麵
285. 蔡家豆漿
286. 趙家燒餅
287. 京華虱目魚
288 城隍堂碗粿

289. 普渡
290. 朝現宰羊肉
291. 井澤
292. 豆奶宗
293. 三鮮蒸餃
294. 小南碗粿

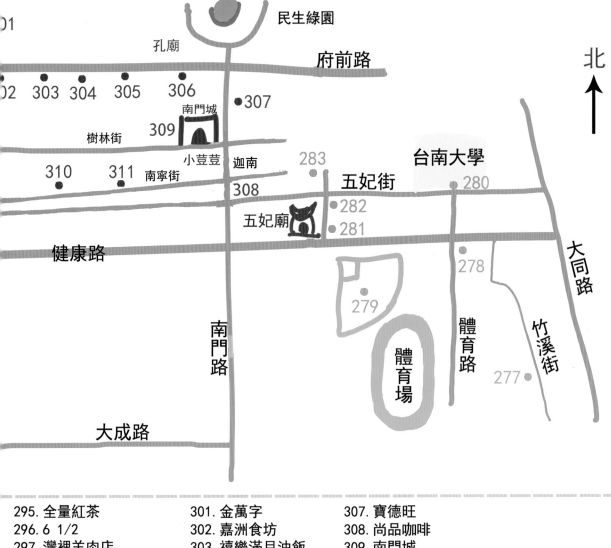

民生綠園

孔廟

府前路

北

302 303 304 305 306

307

南門城

309

樹林街

小荳荳 迦南

283

台南大學

310 311

南寧街

五妃街

308

280

五妃廟

282

281

健康路

278

南門路

279

體育場

體育路

大同路

竹溪街

277

大成路

295. 全量紅茶
296. 6 1/2
297. 灣裡羊肉店
298. 下大道青草茶
299. 包成羊肉
300. 古早味爆米香

301. 金萬字
302. 嘉洲食坊
303. 禧樂滿月油飯
304. 月亮起司
305. 福記
306. 莉莉

307. 寶德旺
308. 尚品咖啡
309. 南門城
310. 二聖美式早餐
311. 遠馨阿婆肉粽

ORO 咖啡屋

南區竹溪街 70 號

一杯咖啡，一抹綠影
午後安靜的時光在此流洩

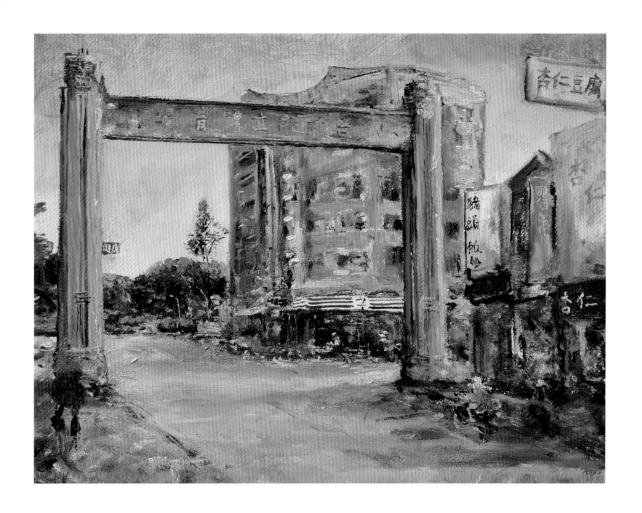

體育場牌樓是市區的老風光
甜的杏林豆腐，
鹹的豬頭皮飯
都群聚報到

那個年代 / 體育公園
杏仁豆腐冰

南區體育路 1 號

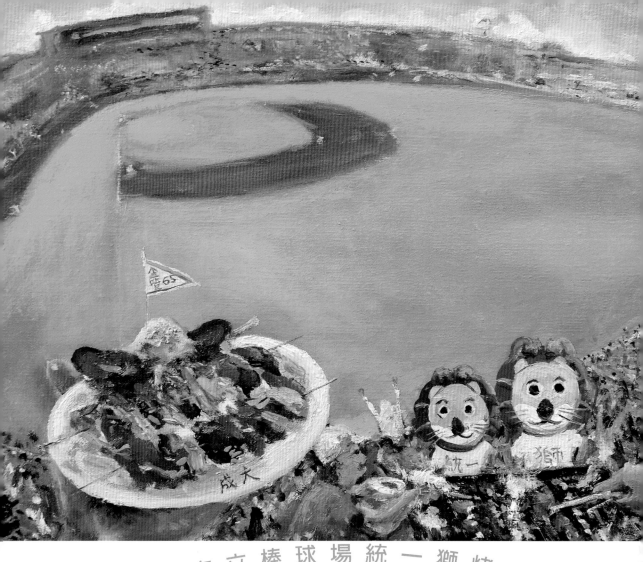

台南市立棒球場統一獅烤肉區

烤肉區插著我們的班旗 去年，我們在這辦成大企管六五級同學會 2015 年 8 月 29 日，我們在此再度歡樂相聚

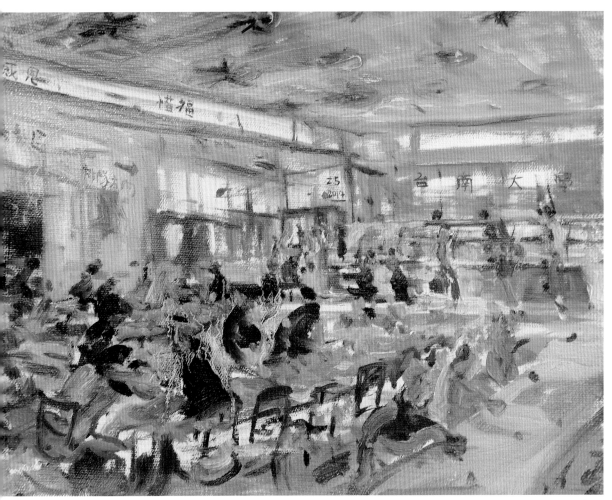

以學生為客的校園餐廳
臺南大學自助餐廳和學生氣質相仿，樸實無華
牆上「惜福，感恩」訴說料理精神

台南大學 學校餐廳
樹林街二段 33 號

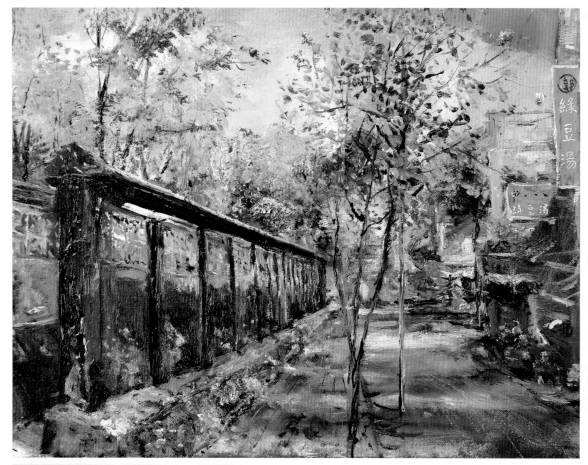

許多人問台南的顏色是什麼
我心目中，台南的顏色是紅
是古蹟沉沉穩穩的紅牆，砌起歷史的厚重
紅牆邊沁涼的綠豆湯
夏日最美涼飲

郭綠豆湯

慶中街 16 號

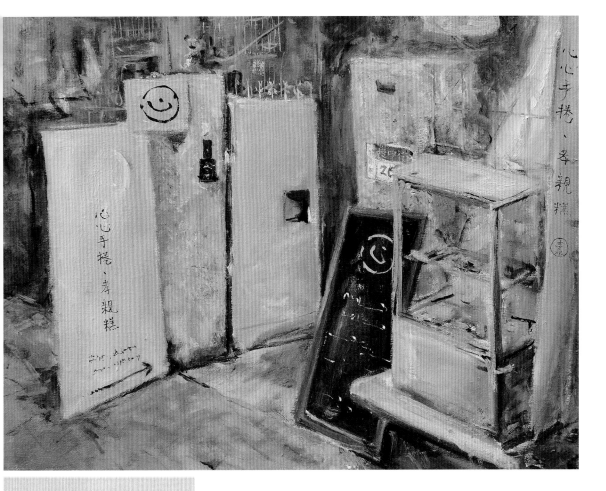

心心手捲、孝親糕

心心手捲 ‧ 有料實心
心心相連 ‧ 久久誠心
買賣良心 ‧ 共襄孝心
主人用心 ‧ 客人歡心

心心手捲　孝親糕
慶中街 26 號

隱在巷弄裡的小甜點
貼心的孝親糕，溫潤的相思糕
充滿媽媽的味道

282

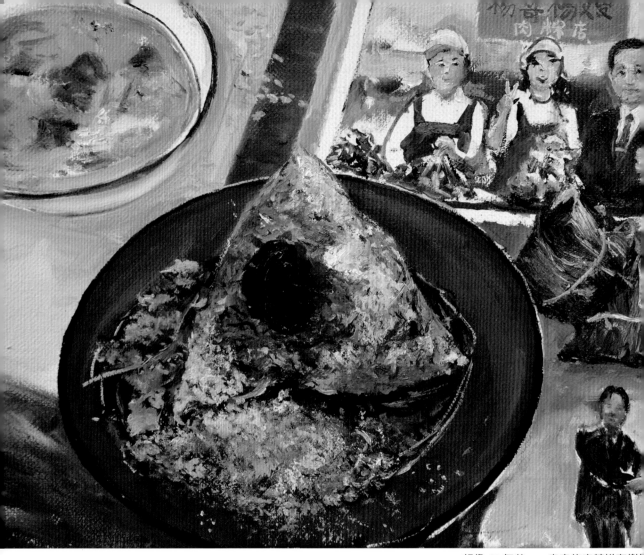

 楊哥楊嫂肉粽店
慶中街 41 號

283

想像 40 年前，一串串的肉粽掛在樹枝
香味遠揚，樹頭仔肉粽的美名也流傳
許添財、賴清德兩位市長都極力推薦
最喜歡小小的一口粽
楊哥楊嫂各一口其樂融融

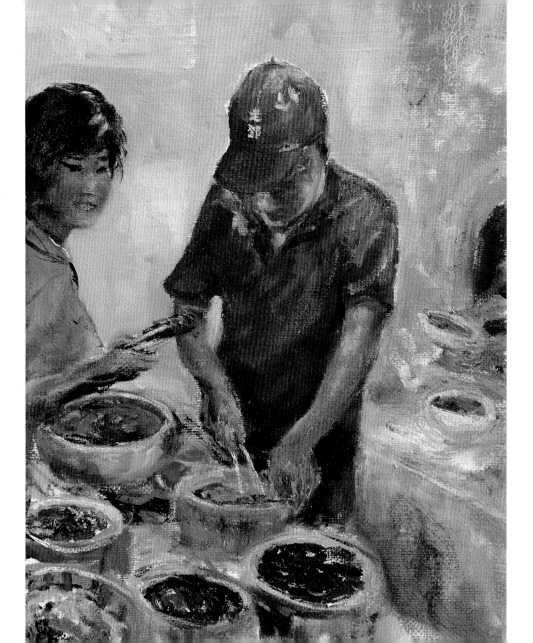

老鄧牛肉麵

大成路一段 79 號

水交社舊眷村已經夷平
還好美味沒有流失
牛肉麵、牛筋、牛肚…老味道一樣傳承著

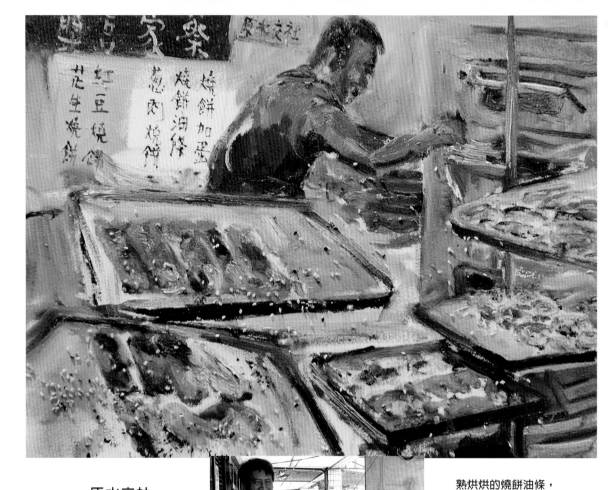

原水交社
蔡家豆漿

大成路二段 50 號

285

熟烘烘的燒餅油條，
滾燙燙的豆漿
從水交社到大成路
天涯海角都難忘的早點
作畫的時候，
老闆給了我一把芝麻
灑在畫上，
香味從畫裡走出來了

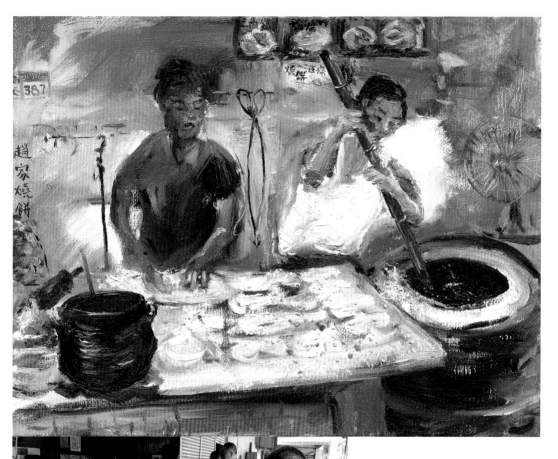

趙家燒餅
西門路一段 387 號

碳火燒紅著那一缸爐
年輕人攪動控制溫度
燒餅貼在爐火上
好溫暖的一塊餅！

286

京華虱目魚小吃店

金華路一段 523 號

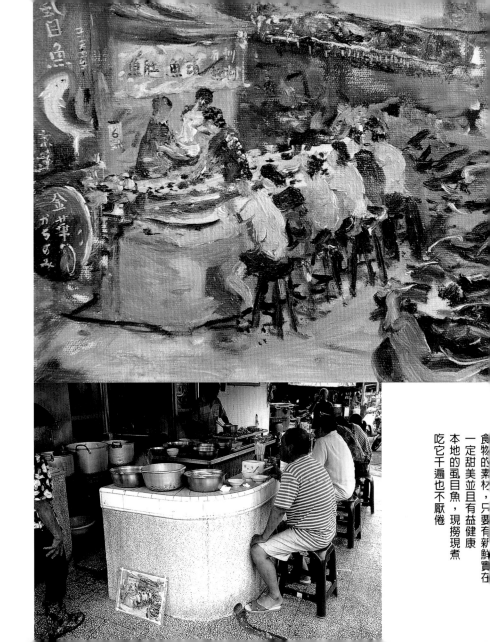

食物的素材，只要有新鮮實在
一定甜美並且有益健康
本地的虱目魚，現撈現煮
吃它千遍也不厭倦

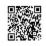

城隍堂碗粿

台南市南區新興路 419-1 號

小西腳碗粿老店的分支
在廟前重起爐灶
城隍爺保庇老滋味永留存

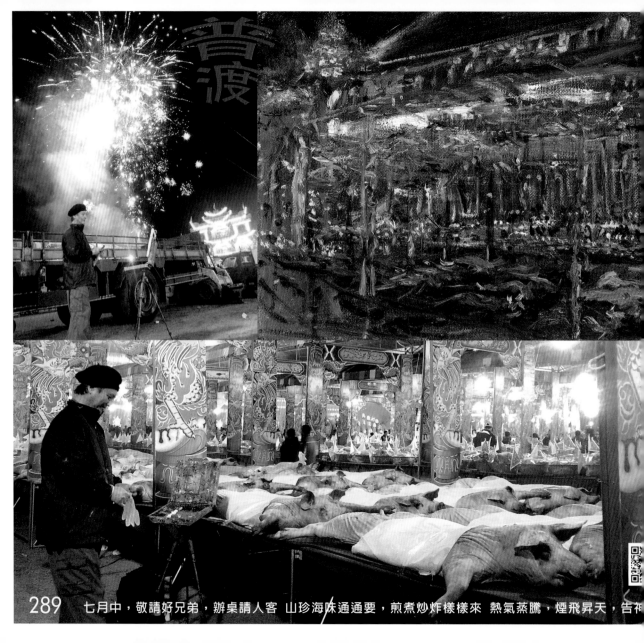

七月中，敬請好兄弟，辦桌請人客 山珍海味通通要，煎煮炒炸樣樣來 熱氣蒸騰，煙飛昇天，告祖

朝

晚風徐徐，街燈通明　晚餐吃羊肉，散步到對街　畫興來了　拿起畫筆　畫出今晚的燈紅酒綠

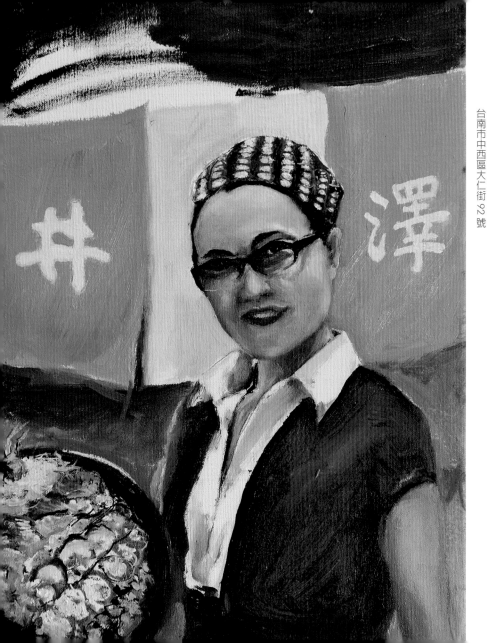

井澤屋

台南市中西區大仁街 92 號

在小巷弄的日本料理
簡單低調，如臨日本街頭

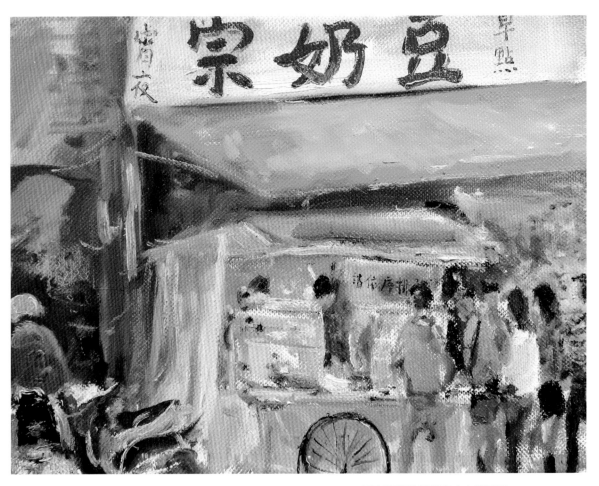

豆奶宗
府前路二段 175 號

半夜寧靜的街道有人大排長龍
不要懷疑，豆奶宗做宵夜和早點
人龍一直都很長

三鮮蒸餃 24H

府前路二段 190 號

豆奶宗對面，24 小時賣蒸餃
同樣有半夜的人龍
兩家店不寂寞的互相輝映

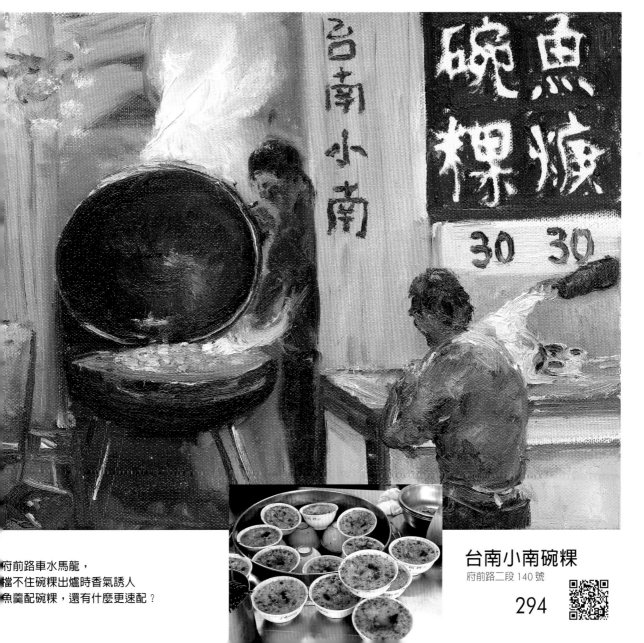

台南小南

魚瘨
碗粿

30 30

府前路車水馬龍，
擋不住碗粿出爐時香氣誘人
魚羹配碗粿，還有什麼更速配？

台南小南碗粿
府前路二段 140 號

294

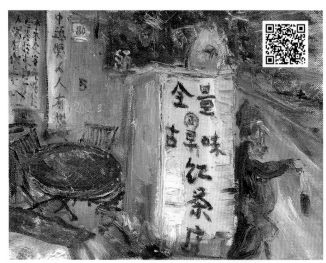

295 全量紅茶
府前路二段 80 號

用料龜毛揀上好，人客趣味會擱討
古早味的紅茶店，在店裡用詩句說明煮茶精神
龜毛的用料陪對龜毛的台南人

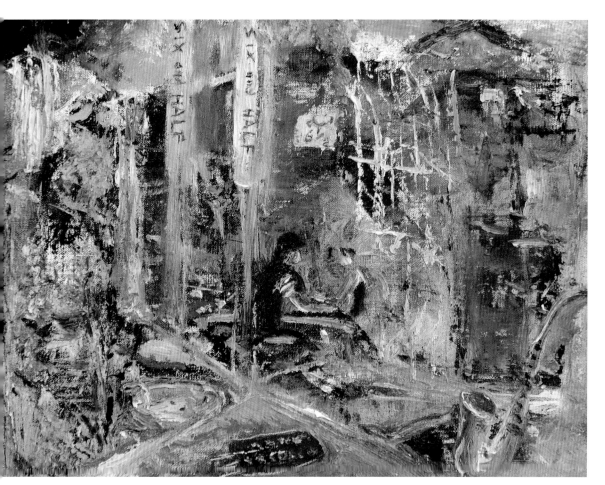

6 1/2　簡式料理廚房

巷弄裡老房子新餐廳風光
體現台南老屋欣力精神
也是男女約會好去處

府前路二段 84 巷 2 號

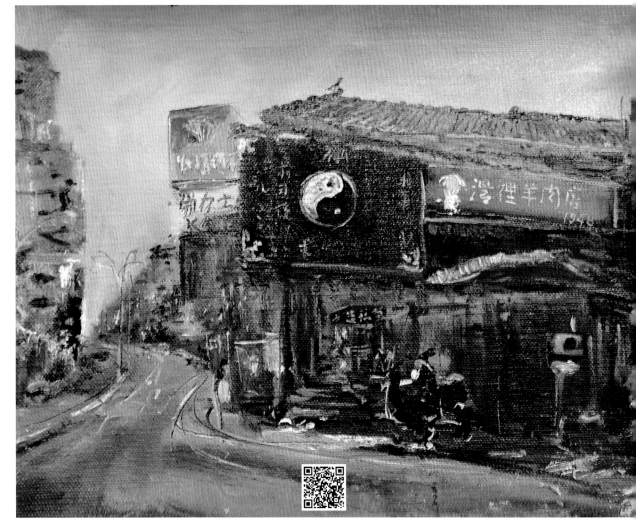

咩灣裡羊肉店

保安路 1 號

297

羊幾貫，帳難算，生折對半熟對半
羊肉煮熟後易縮，但是入腹後易有飽足感
因此羊肉湯都是小小一碗
小小一碗就勝過許多大魚大肉

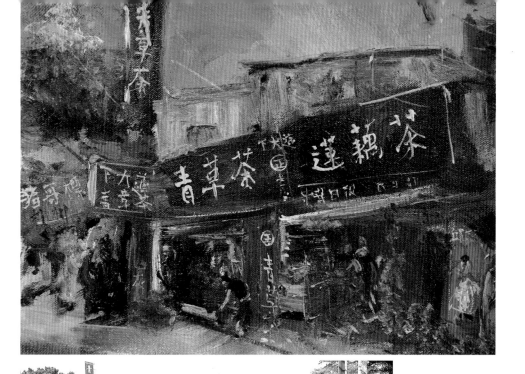

下大道的青草茶，從小喝到大
那一年反核遊行，老闆用青草茶在路邊奉茶
我的記憶又豐厚了一層

莉莉水果李文雄大哥入影推薦

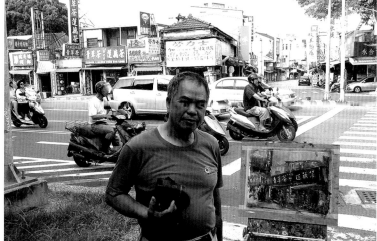

下大道青草茶

西門路一段 775 號

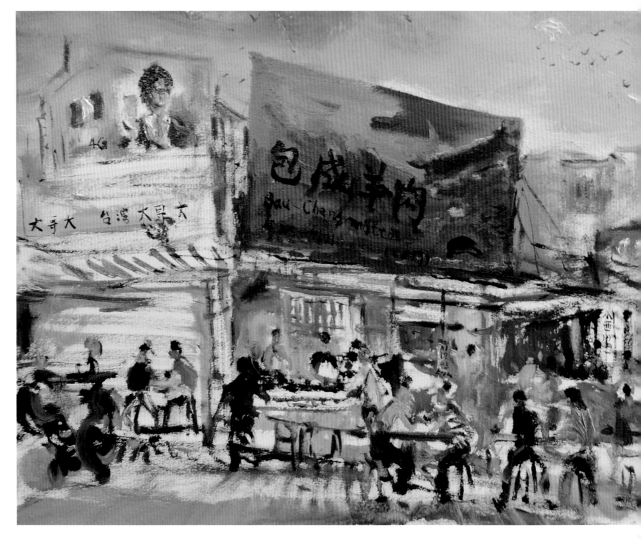

包成羊肉
府前路一段 425 號

小西門環古時候稱為「小西腳」也叫「下大道」
府前路沒打通前，是小吃雲集之處
至今仍有老店打著小西腳下大道稱號
包成羊肉曾因為市長賴清德颱風夜坐鎮，下班後吃一碗而聲名大噪

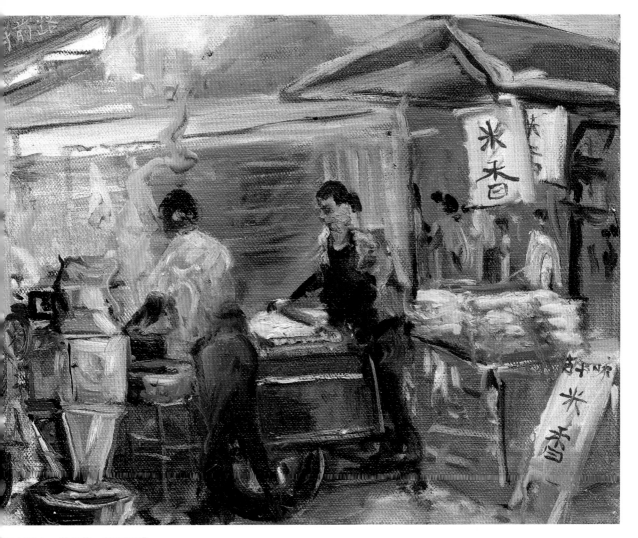

嘭！好大一聲爆炸，掩耳四逃
卻又被香氣全部拉攏回來，是每個人幼年共有的記憶吧
行走都市內的爆米香，神奇的從白米到入口即化的米香
到現在仍然吸引很多小朋友的目光
四溢的香氣是城市的另一種味道

古早味爆米香

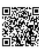

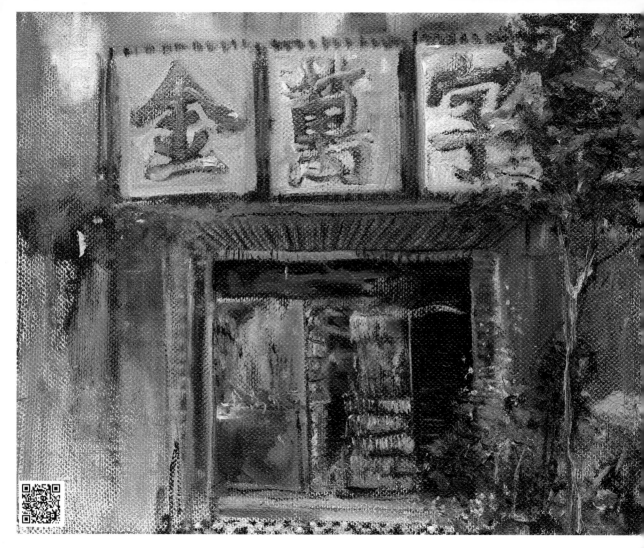

精神食糧

301

金萬字書店

忠義路二段 6 號

第一本日文字典是金萬字買的
少年時期佇立最久的地方
悠深的書店，層層又疊疊
和屋前的鳳凰花一樣，永恆鮮活在我心中

新加坡美食

來西亞住過幾年，回來台南對馬來口味念念不忘
香脆的咖哩魚丸，黃澄澄的一串排在碗裡頭
古嚕吃下肚，沙巴的夏天在舌尖迸開

嘉州食坊
府前路一段 257 號

302

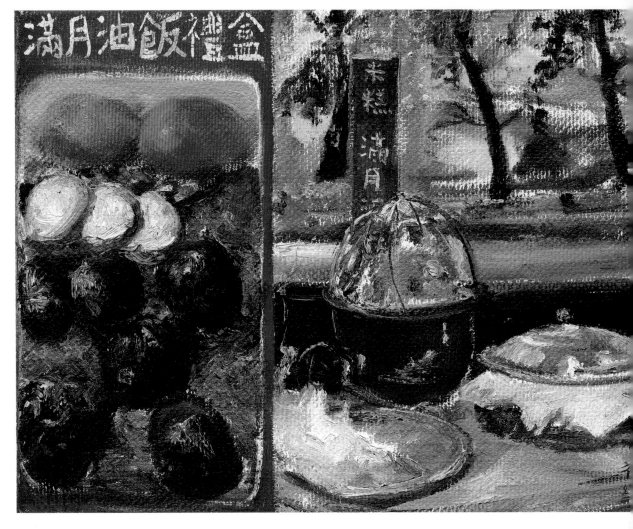

禧樂滿月油飯
府前路一段 251 號

油飯讓人聯想有子萬事足的喜悅
老字號的油飯已經由第二代接手並改名
在媽媽的時代，這是王建民最愛的口味

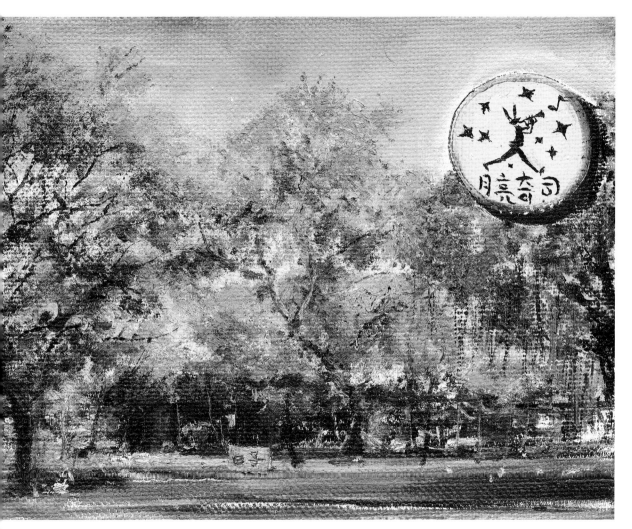

眼綠意和紅瓦
廟對面的月亮奇司，賣的是西方起司蛋糕
口甜到內心
愛起司的甜美，更愛古蹟的悠久沈穩
古蹟襯托美味，或是美味更彰顯古蹟
不想知道答案

月亮奇司
府前路一段 219 號

304

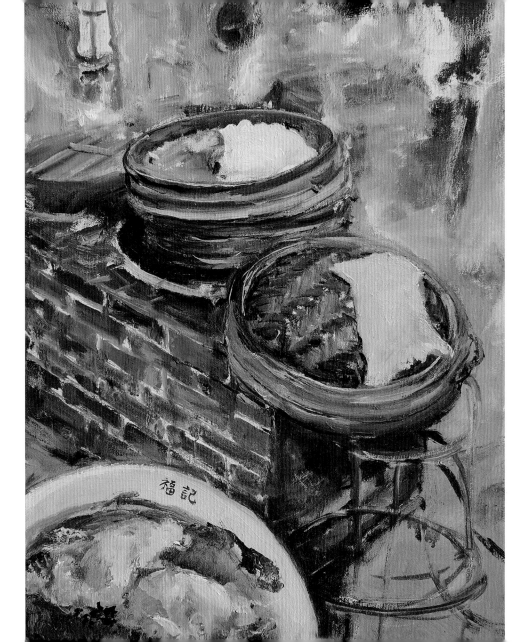

福記肉圓

府前路一段 299 號

我記得，在福記老窗前正對著孔廟吃肉圓

風光無限

車馬衣裘與朋友共，敝之而無憾

論語的句子就此上心頭

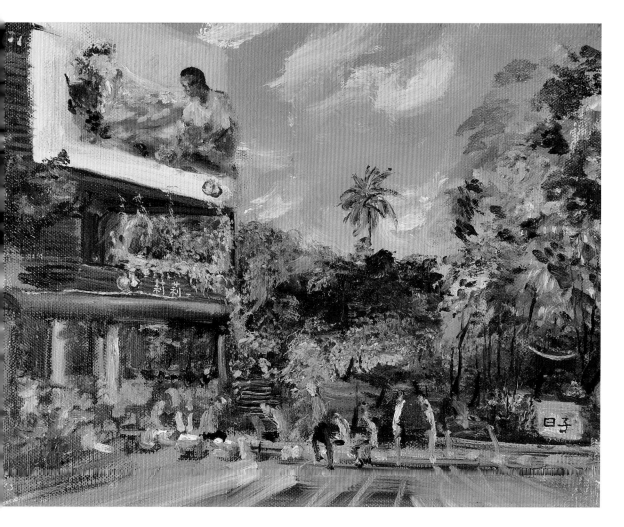

莉陪著許多人度過青春歲月
前一棵老葡萄樹，每到五月
滿綠葡萄，纍纍垂墜，襯著豐甜的五彩水果
想起聖經說的「流奶與蜜」之地，必是這兒了

莉莉水果店

府前路一段 199 號

306

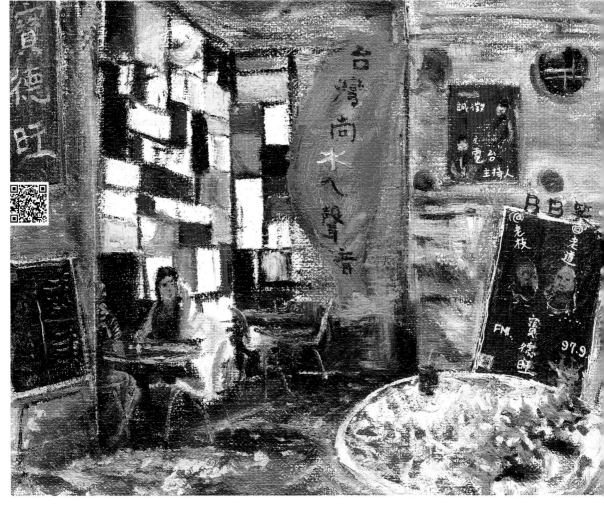

微微笑廣播電台咖啡店 台灣尚水聲音 入小店如進寶山，充滿探險樂趣

寶德旺
平價咖啡
南門路 99-6 號

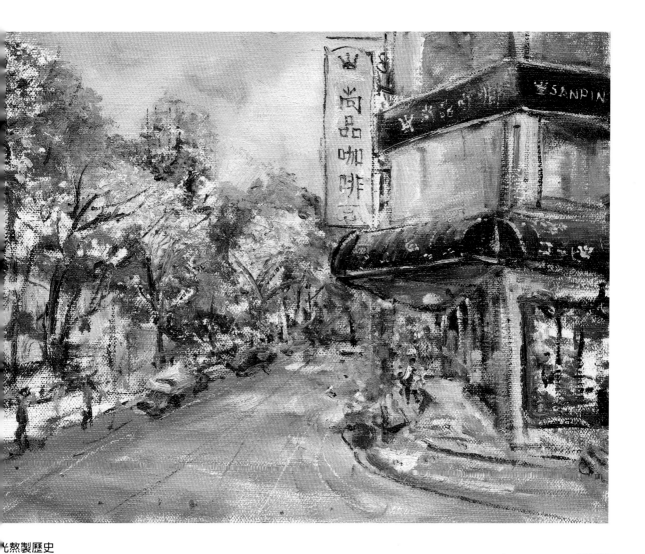

……熬製歷史
……正是最時髦的咖啡店
……經歲月，已經成了復古老店
……主的時候，正是黃花風鈴木盛開的季節
……邊的路樹，讓咖啡老店更有風光

尚品咖啡
南門路 233-6 號

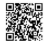

308

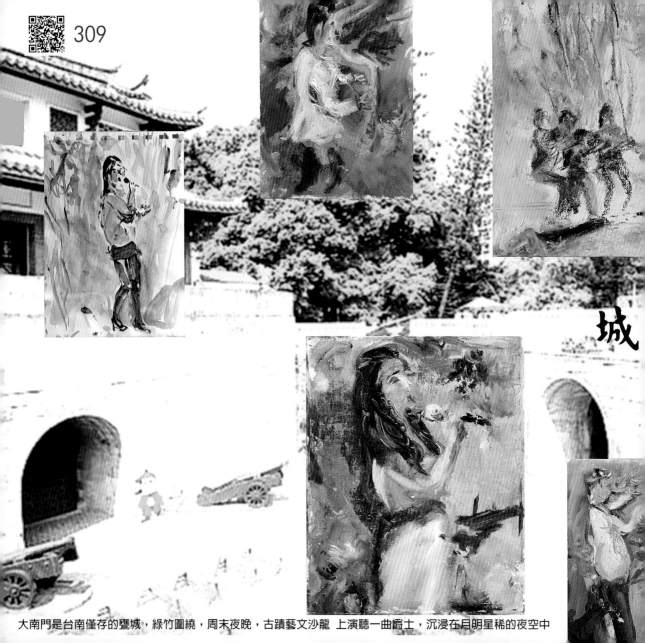

城

大南門是台南僅存的甕城，綠竹圍繞，周末夜晚，古蹟藝文沙龍 上演聽一曲爵士，沉浸在月明星稀的夜空中

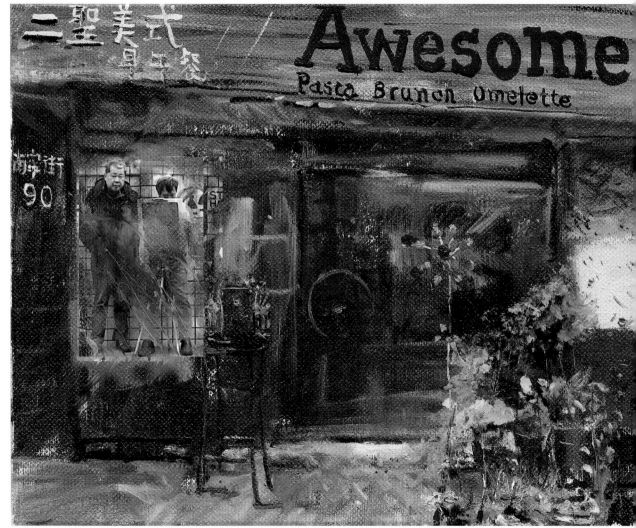

美麗是一種力量
色彩斑斕的店門口，綠意盎然
看著都可口

Awesome 二聖美式早午

南寧街

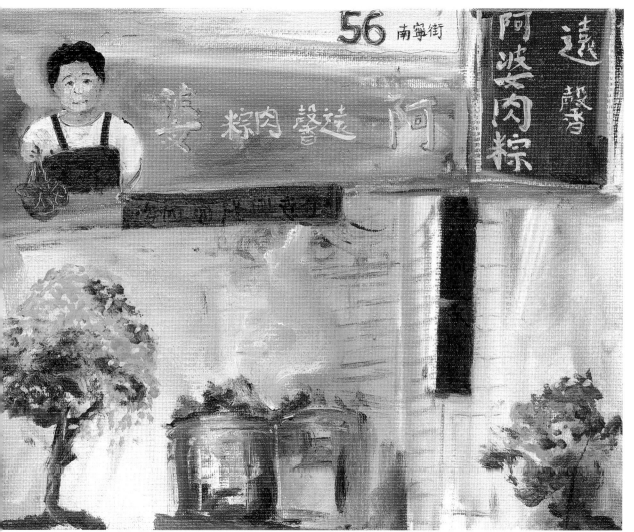

流長承粽藝，馨味飄香滿府城
阿婆粽府城人皆知
吃肉粽的阿婆已經作古
的形象仍可愛的存在許多人心中

遠馨阿婆肉粽
南寧街 56 號

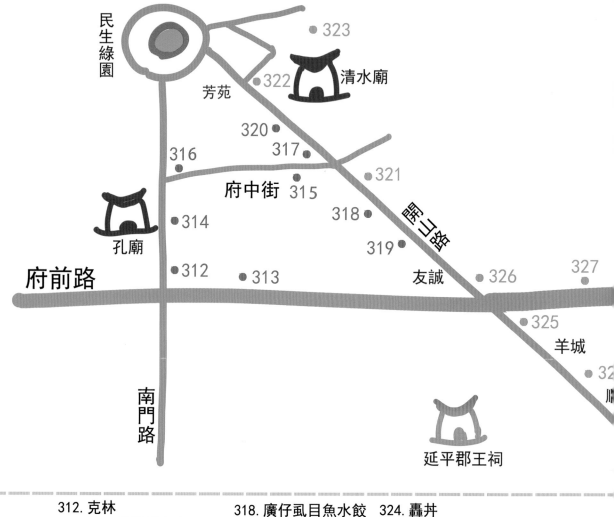

民生綠園

323

清水廟

322

芳苑

320

317

316

府中街 315

321

開山路

318

孔廟

314

319

府前路

312

313

友誠

326

327

325

南門路

羊城

32

延平郡王祠

312. 克林
313. 第三代虱目魚丸
314. 窄門
315. 原作杏仁茶
316. 府中街煮椪糖
317. 台灣黑輪

318. 廣仔虱目魚水餃
319. 永記
320. 臭豆腐
321. 竹居火鍋
322. 惠比壽壽司便當
323. 祿記肉包

324. 轟丼
325. 脆皮烤鴨
326. 山記魚仔店
327. 阿龍意麵
328. 黃香水果店
329. 進福炒鱔魚

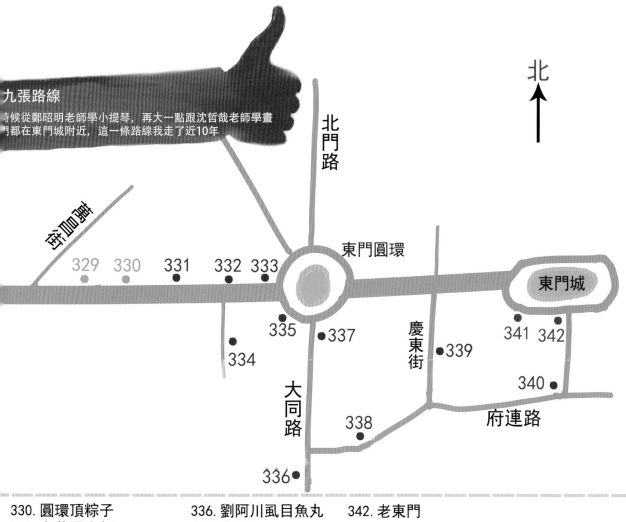

北

九張路線

時候從鄭昭明老師學小提琴，再大一點跟沈哲哉老師學畫
都在東門城附近，這一條路線我走了近10年

北門路

勝利路

東門圓環

東門城

329　330　331　332　333

335　337

334

慶東街

339

341　342

340

大同路

338

府連路

336

330. 圓環頂粽子　　　336. 劉阿川虱目魚丸　　342. 老東門
331. 老黃陽春麵　　　337. 復興
332. 阿和肉燥飯　　　338. 櫻卡拉OK
333. 三好一公道　　　339. 阿忠魚丸
334. 秋收　　　　　　340. 廟口牛肉麵
335. 魚壽司　　　　　341. 東門城蝦仁飯

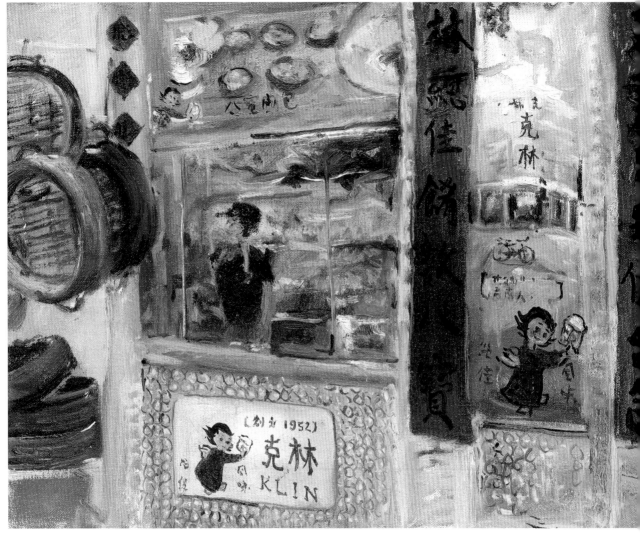

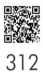

克林台包

府前路一段 218 號

「克盡良知做台包，林總佳餡數八寶」
從洋裡洋氣的洋商行，到傳統台式八寶包
可愛的小女孩賣麵包的招牌
已經陪台南人過了 50 多年了

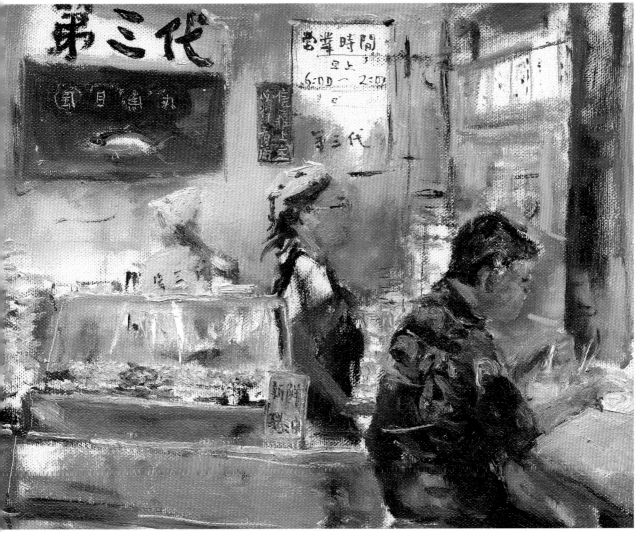

第三代虱目魚丸

府前路一段 210 號

老師傅虱目魚丸第三代
樣化更現代化

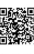

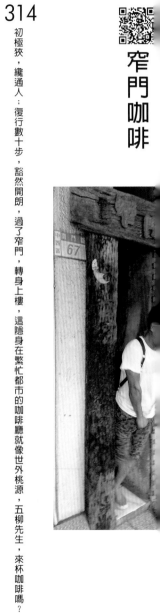

314

窄門咖啡

初極狹，纔通人；復行數十步，豁然開朗，過了窄門，轉身上樓，這隱身在繁忙都市中的咖啡廳就像世外桃源，五柳先生，來杯咖啡嗎？

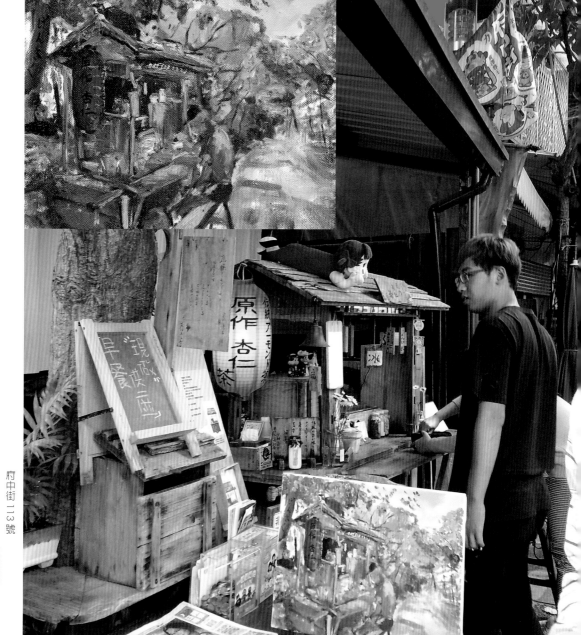

冷滋滋的冬夜 路邊一小碗杏仁茶加油條 暖到心窩裡

原作杏仁茶

府中街 113 號

315

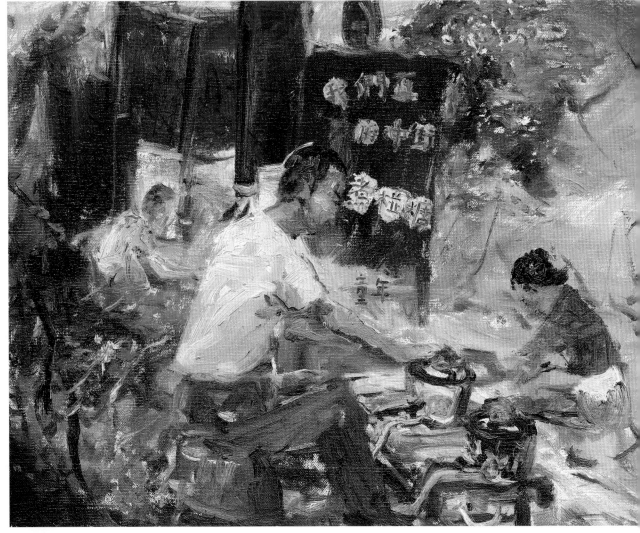

古早味煮椪糖

中西區府中街

黑糖和砂糖在小火中逐漸長大膨脹
像綠巨人般變形
香甜四溢
幾乎已經失傳的老美味，街頭重現
台南巷弄中總有許多驚奇

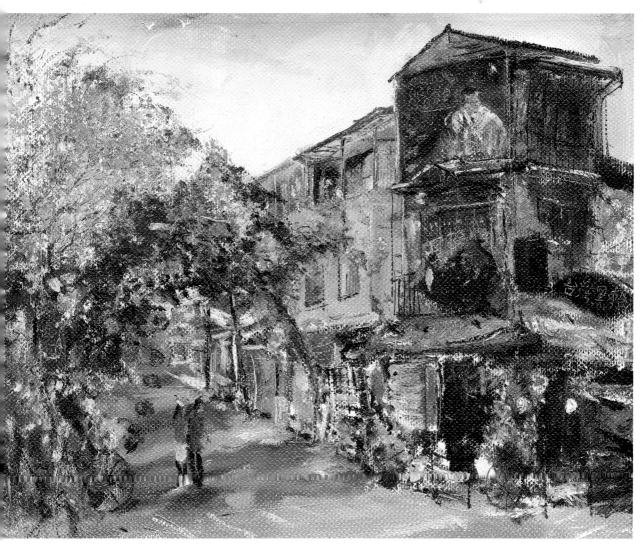

洋蹄甲盛開的街角
吃一碗 20 元台灣黑輪
忘了滋味，卻沉醉在怒放的花影中

府中街台灣黑輪

開山路 74 號 (開山路與府中街交叉口)

廣仔虱目魚丸

開山路 58 號

台南虱目魚料理滿街都是，
開山路上不遠之處兩家虱目魚丸名店並存
取材自台南本產的虱目魚，
做成的各式魚丸水餃
無懈可擊，美味各有軒輊

319

永記虱目魚丸

開山路82-1號

虱目魚丸「完美詮釋者」，招牌上大大寫著
中山路阿川魚丸開枝散葉分支的永記
保留上一代虱目魚丸原汁原味
不管是內用外帶都要「抽號碼牌」
吃飯像上醫院一樣掛號等待，
只此一家別無分號

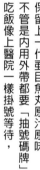

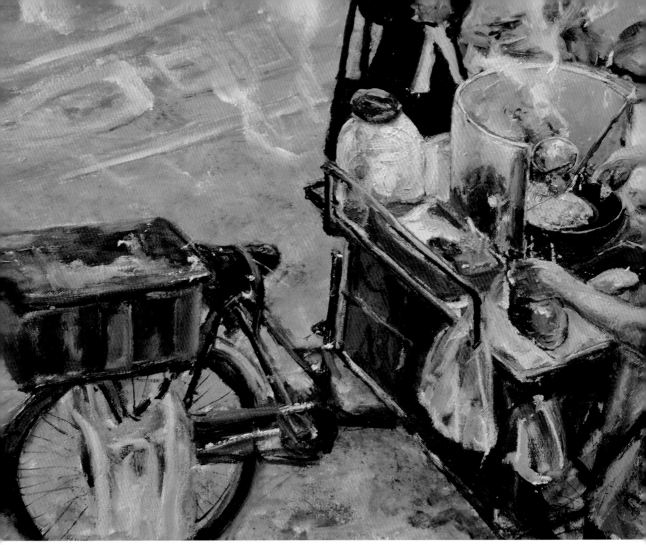

開山路無名臭豆腐

開山路上靠近友愛街路口

我在此吃了人生的第一盤臭豆腐
天下無雙，原味永存，享受美食同時欣賞車展
BMW、OOOO、BENZ、重機、V espa、還有 11 號的背包客
大家乖乖排隊，就如馬路上寫的慢字，慢慢等
只見有人不小心把臭豆腐掉到地上，撿起還著說：更香更香

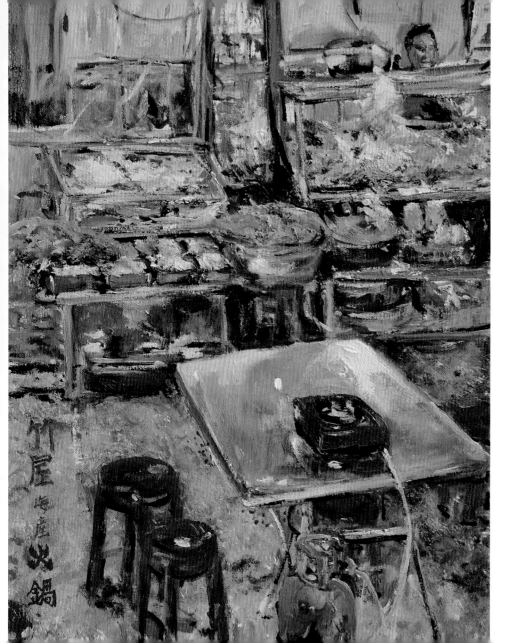

竹屋海產火鍋

開山路 81-2 號

路邊的美食也算是台南的特色
鮮跳的魚蝦，翠綠的青菜
現炒現上桌
新鮮全都看得見

321

開山路 5 號

惠比壽壽司便當

三角窗的三角形惠比壽壽司
稻禾壽司最好吃
塞滿醋飯加芝麻
哦一夕

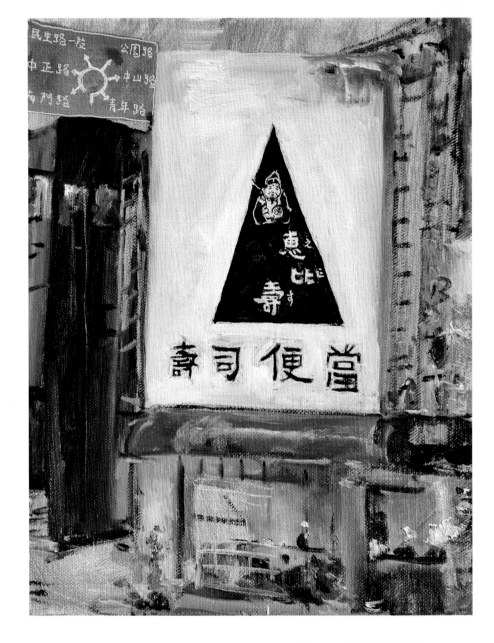

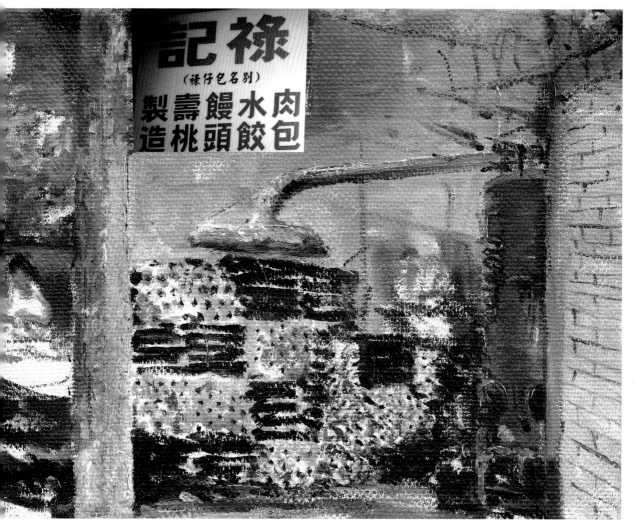

記祿
（祿仔包名別）
製壽饅水肉
造桃頭餃包

路幽靜的巷內是古廟清水寺
水流觀音和清水祖師
「包仔祿」數十年來堅持炭火焙烤的包子水餃
層層疊疊的木炭，奇觀

禄記包子（包子禄）
開山路 3 巷 27 號

323

轟丼

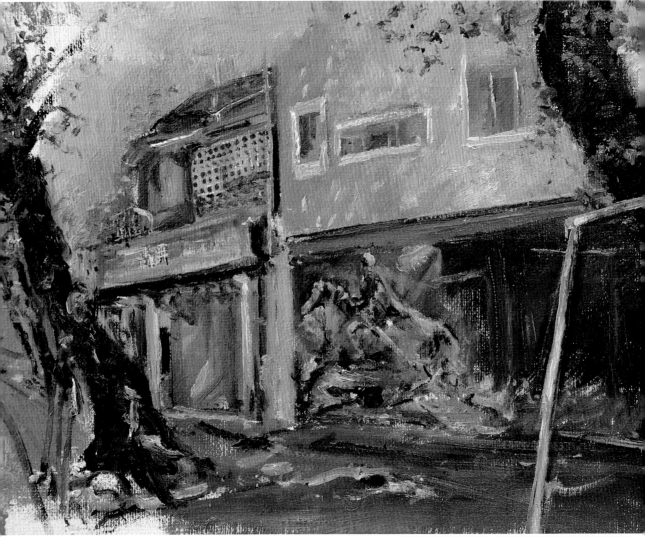

店前的成排金龜樹是當年參拜開山神社的表參道
延平郡王祠前鄭成功騎馬石雕
英姿映在玻璃窗上與老樹光影相映成趣

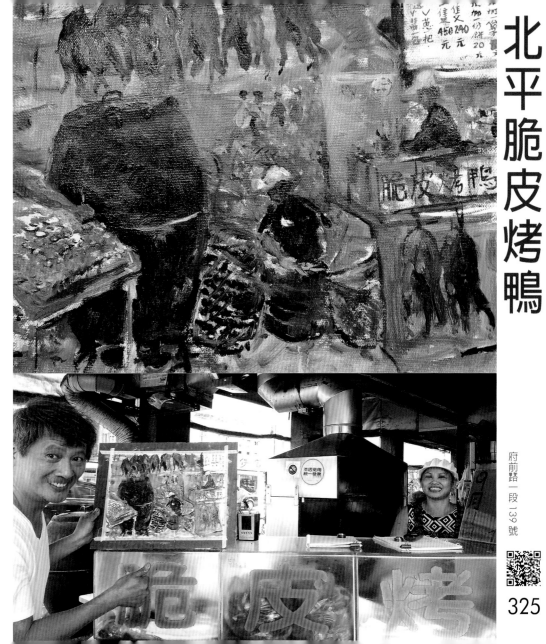

北平脆皮烤鴨

北平烤鴨聞名全世界 我們也特地到北京全聚德品味朝聖 菜是家鄉的好 光是肥美多汁，台灣鴨大勝北平鴨

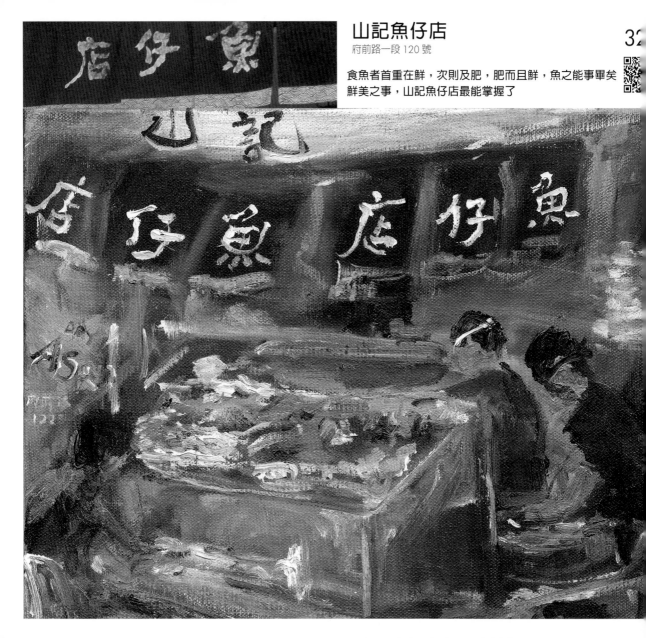

食魚者首重在鮮，次則及肥，肥而且鮮，魚之能事畢矣
鮮美之事，山記魚仔店最能掌握了

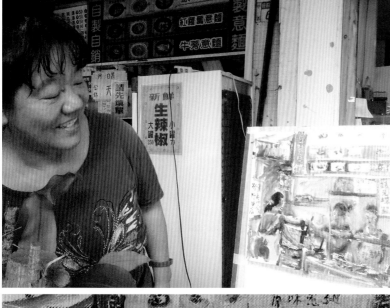

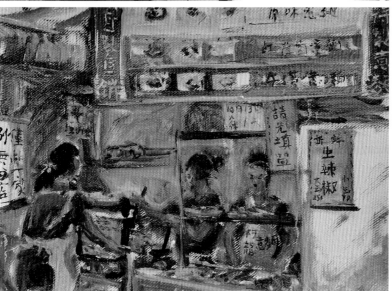

阿龍意麵

府前路一段 62 號

1950 年就開賣的阿龍意麵，年齡比我還高

麵條自製，自創多種口味

原味的白麵條，綠色的菠菜麵

紅色的紅蘿蔔麵，還有略咖啡色的牛蒡麵

簡直和我的調色盤有得比，

豐富的色彩還未入口就賞心悅目

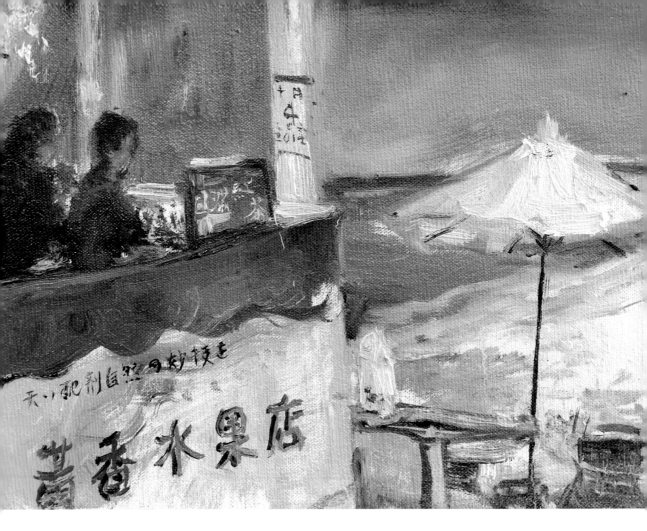

黃香水果店
府前路一段 60 號

喜歡廚藝的人，通常有自己的哲學
黃香的老闆說「料理是四 F，Food，Fun，Friend，Flavor」
他在廚房裡展開一場味覺與想像的世界旅行

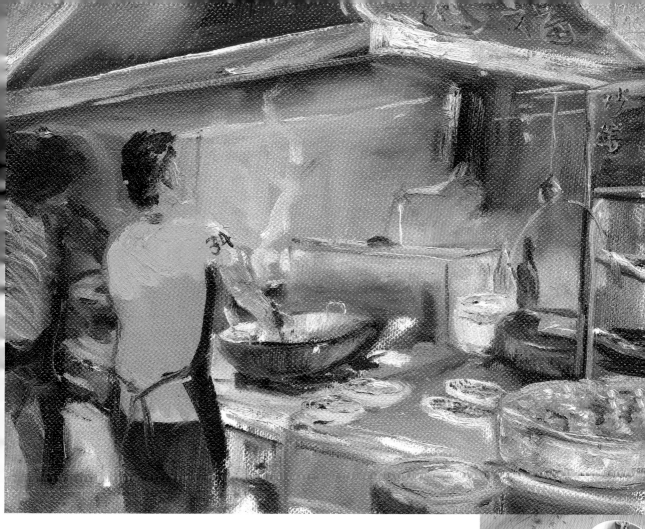

大火熱油，鱔魚片在大鍋裡翻騰跳躍，
煸炒過後是脆的呢
鱔魚意麵的味道是酸是甜？
我們說是進福

進福炒鱔魚
府前路一段 46 號

329

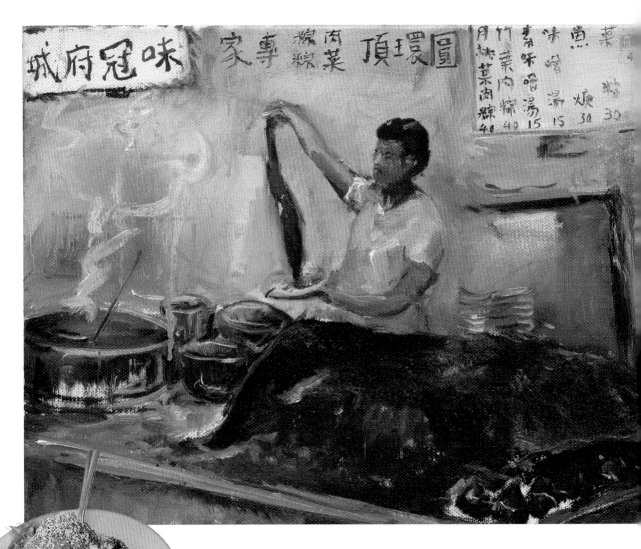

城府冠味
宴專 粽肉 粽菜 頂環圓

魚 菜
味 粉
噌 30
青味噌湯 羹
竹葉肉粽 湯 15 30
月桃葉肉粽 15
40

圓環頂菜粽肉粽
府前路一段 40 號

330

粽葉一抖，粽子就咕咕嚕滾到碗裡
真是力學表現
客人一點粽子，老闆就表演一番
神乎其技啊！

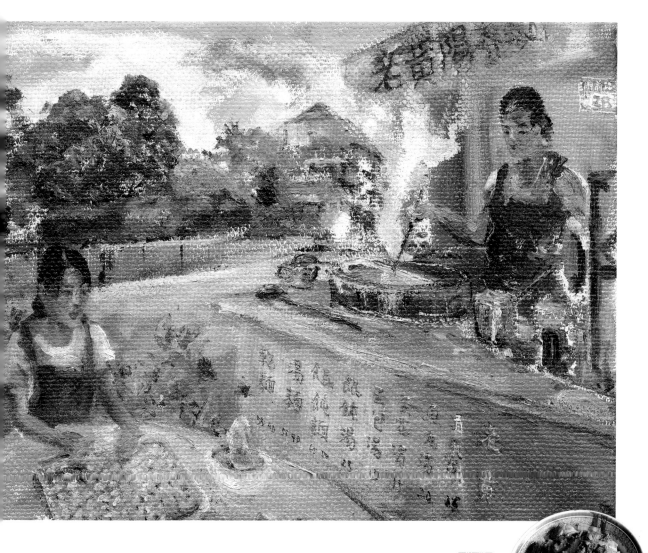

老黃是老店了，傳承了 50 多年的口味
對面是清朝時期萬壽宮舊址，
現在則是地方法院院長宿舍
高牆緊閉神秘，但是掩不住的綠蔭垂映說著建築風華

老黃陽春麵
府前路一段 38 號

331

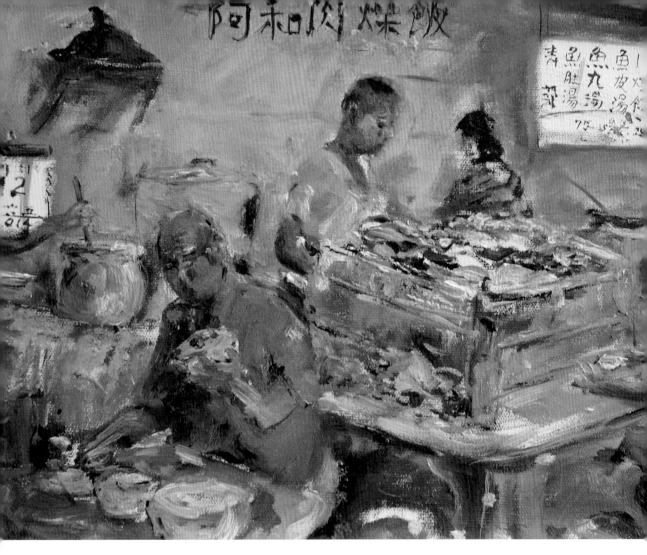

阿和肉燥飯
府前路一段 12 號

332

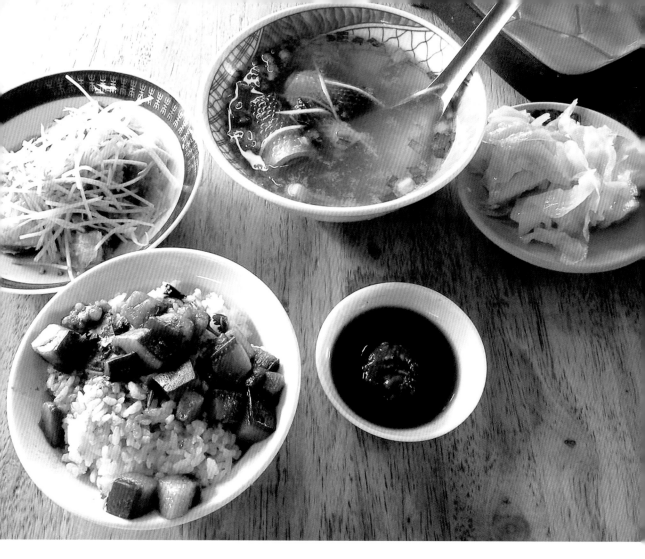

阿和是傳統的飯桌
肉燥飯和鮮魚蔬菜
小小的攤子即時快炒出美味料理
令我敬佩三分

三好一公道當歸鴨

府前路一段2號

東門圓環邊的小店家藏著故鄉的溫暖
品質好，信用好，服務好，價錢公道
薛家三代傳承的藥膳當歸麵線
伴我度過孩提時期的寒冬

333

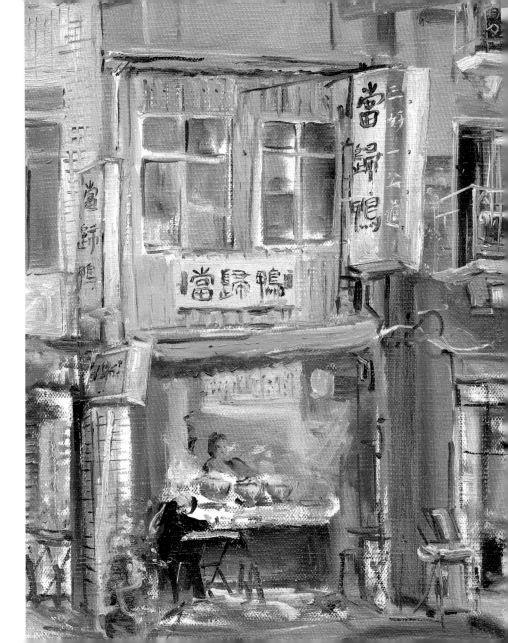

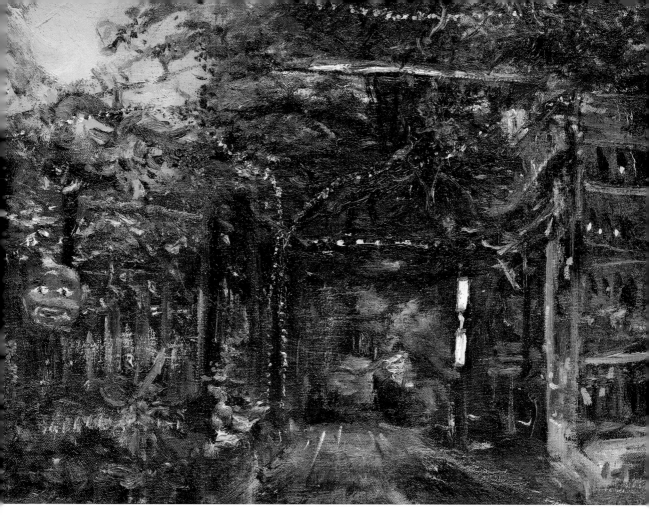

誰一粒粟，秋收萬顆子，

的詩原來是憫農，

這個餐廳，卻象徵食物豐美無比

巷子內的碳烤餐廳，用台南老房子的悠深

特殊的空間趣味，一進一出彷若走失迷宮

秋收炭烤
府前路一段 61 巷 5 號

334

魚壽司
府前路一段 29 號

魚壽司是星空下的美食,只賣晚上
在寂靜已經收攤的復興市場內吃著鮮美的生魚片,是特別感受
四周靜默,這兒門庭若市,更勝白日人潮
只能說台南美食無所不在,食客更是聞香追遠

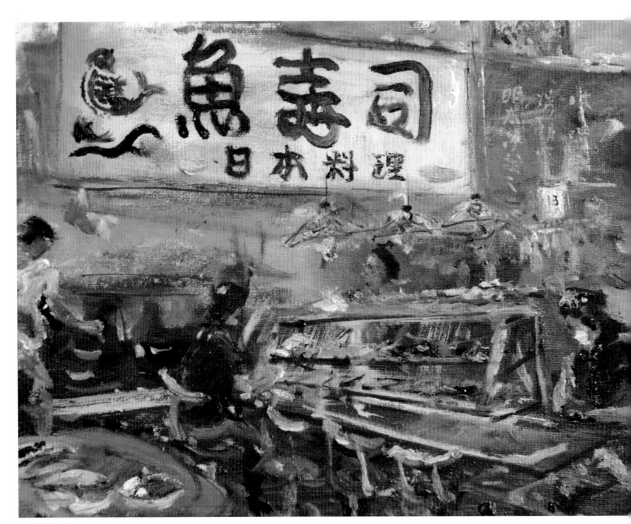

劉阿川虱目魚丸

中山路 8 巷 3 號之 1

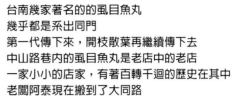

台南幾家著名的的虱目魚丸
幾乎都是系出同門
第一代傳下來，開枝散葉再繼續傳下去
中山路巷內的虱目魚丸是老店中的老店
一家小小的店家，有著百轉千迴的歷史在其中
老闆阿泰現在搬到了大同路

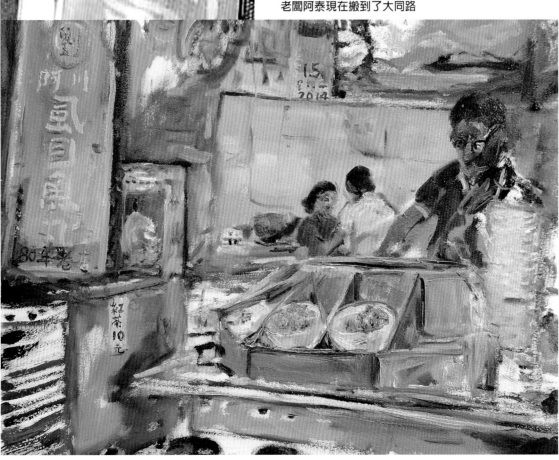

復興深海魚

大同路一段 37 號

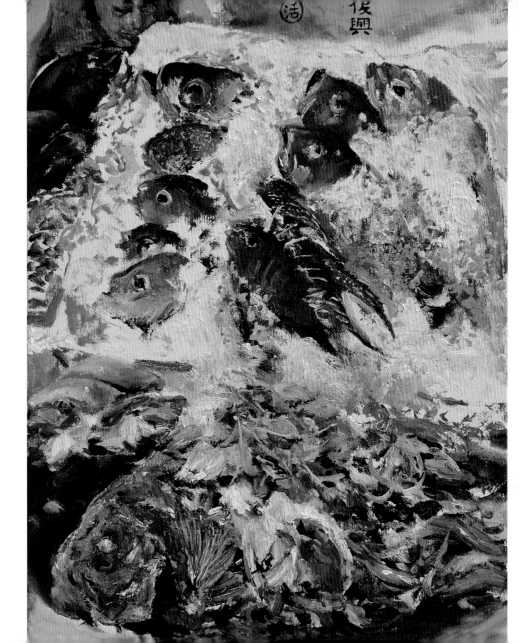

東門圓環邊的大同路，舊稱復興路
店名和路名一樣，店史也超過我的年齡
復興活海產復興羊肉是兄弟店
五柳枝的味道是全世界最 classic

337

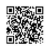

櫻卡拉 OK

府連路 177 號

卡拉 OK 格外能連繫友情
好友高瑞鐘有極好的歌喉
他高歌的身影,與伴唱的女店東
構成美好的畫面

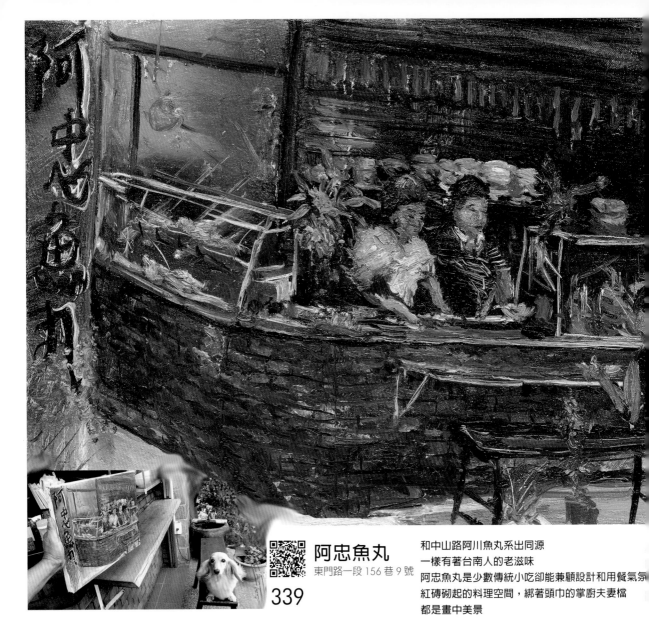

阿忠魚丸

東門路一段 156 巷 9 號

和中山路阿川魚丸系出同源
一樣有著台南人的老滋味
阿忠魚丸是少數傳統小吃卻能兼顧設計和用餐氣氛
紅磚砌起的料理空間，綁著頭巾的掌廚夫妻檔
都是畫中美景

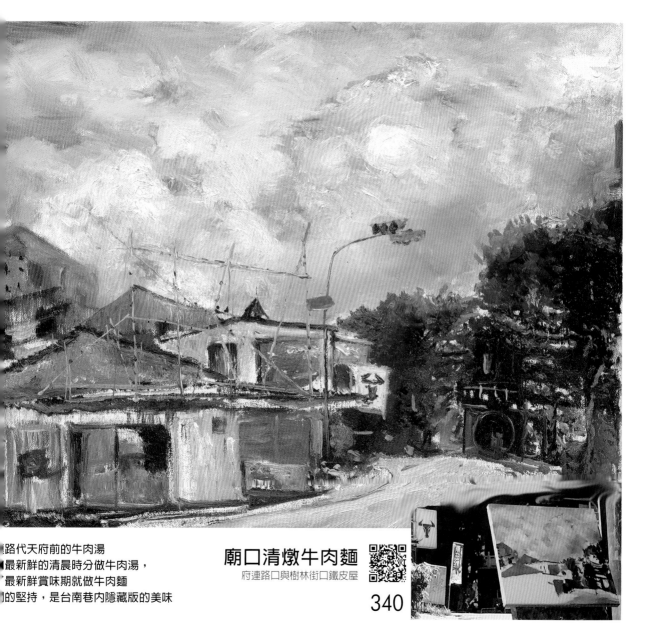

路代天府前的牛肉湯
最新鮮的清晨時分做牛肉湯，
最新鮮賞味期就做牛肉麵
的堅持，是台南巷內隱藏版的美味

廟口清燉牛肉麵
府連路口與樹林街口鐵皮屋

340

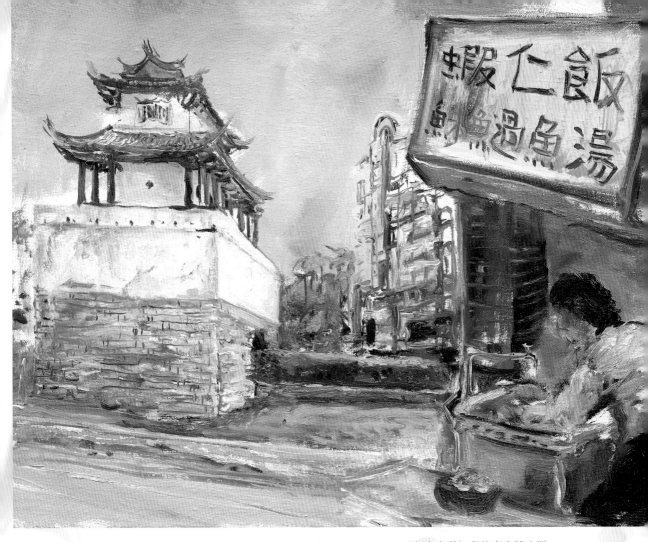

東門城邊蝦仁飯鯸魠魚湯
位於東門圓環

台南充滿無名的老字號小攤
東門城邊的蝦仁飯招牌已經消弭隱沒在歲月之中
沒名沒姓，卻依舊應接不暇
坐在店裡看著著向陽的東門城
一日好風光就此開啟

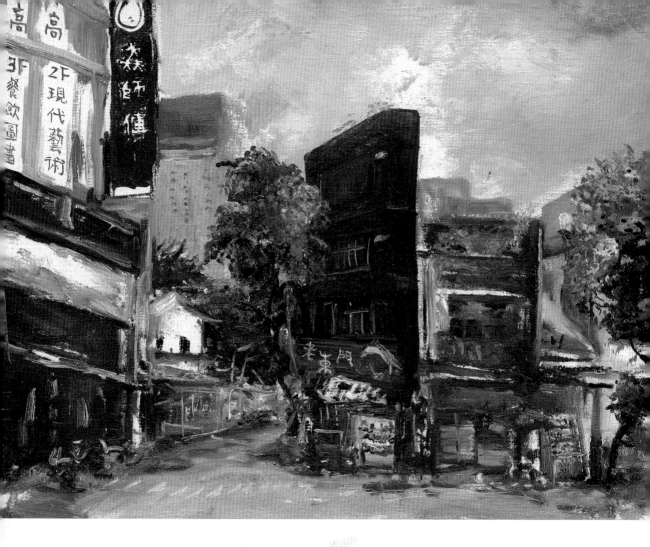

鮮魚和薑絲是絕配
肉燥飯和鮮魚湯是好友聯手
在東門城邊享用道地的好味道

老東門魚肚粥

東門路一段 326 號

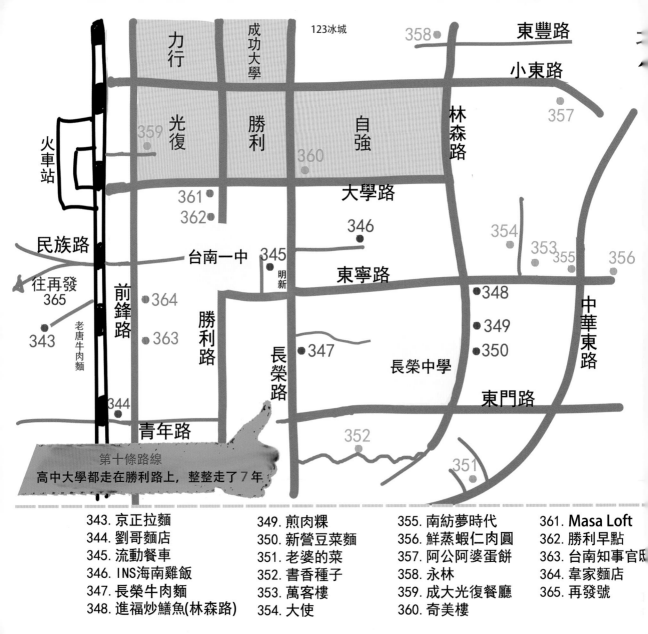

力行

成功大學

123冰城

358　東豐路

小東路

357

光復　勝利　自強　林森路

火車站

359

360

大學路

361

362

354

民族路

353　355

台南一中　345　東寧路　356

346

住再發
365

前鋒路

364

勝利路

明新

348

中華東路

363

349

長榮路

老唐牛肉麵

343

344

347

350

長榮中學

東門路

青年路

352

第十條路線
高中大學都走在勝利路上，整整走了7年

351

343. 京正拉麵	349. 煎肉粿	355. 南紡夢時代	361. Masa Loft
344. 劉哥麵店	350. 新營豆菜麵	356. 鮮蒸蝦仁肉圓	362. 勝利早點
345. 流動餐車	351. 老婆的菜	357. 阿公阿婆蛋餅	363. 台南知事官邸
346. INS海南雞飯	352. 書香種子	358. 永林	364. 韋家麵店
347. 長榮牛肉麵	353. 萬客樓	359. 成大光復餐廳	365. 再發號
348. 進福炒鱔魚(林森路)	354. 大使	360. 奇美樓	

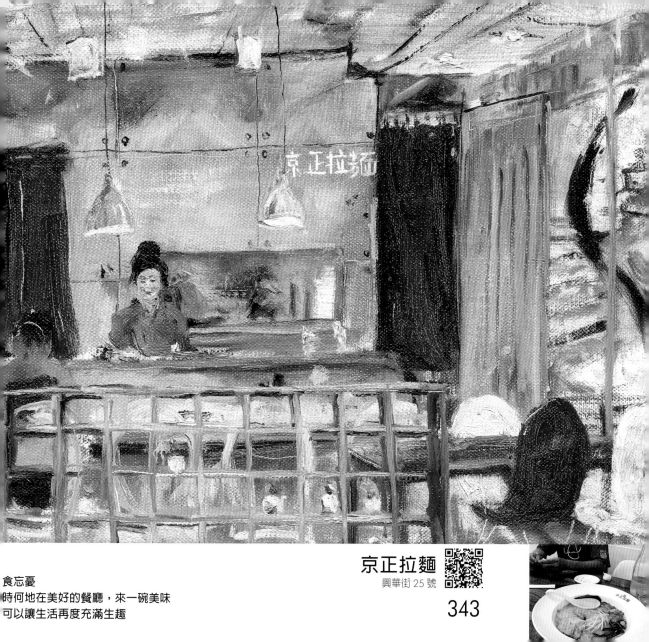

京正拉麵
興華街 25 號

343

食忘憂
時何地在美好的餐廳，來一碗美味
可以讓生活再度充滿生趣

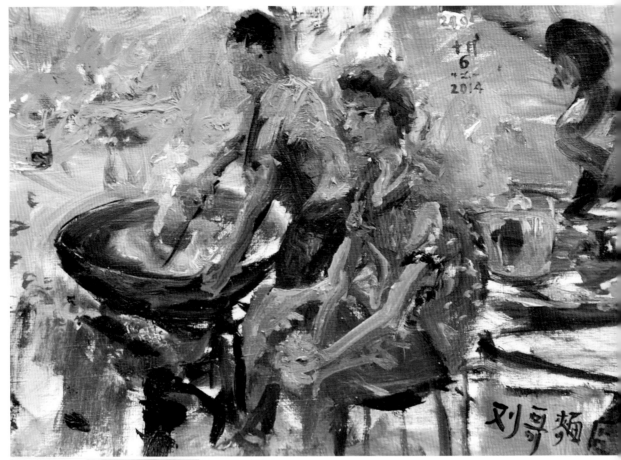

青年路 249 號

看到騎樓下那個超級大鐵鍋
有 2 個想法，老闆的臂力鐵定驚人
還有，麵條盡情翻滾在大鐵鍋中應該很自在吧
自在的麵條賞我們唇齒餘香

劉哥
麵店

344

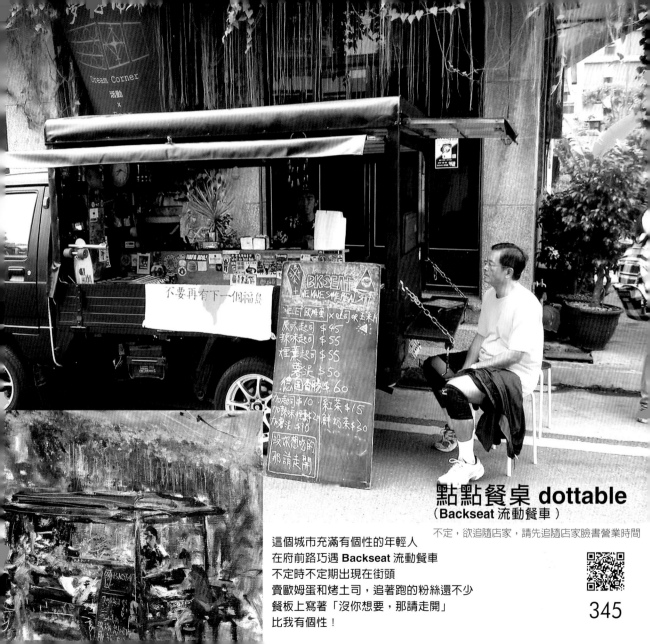

點點餐桌 dottable
（Backseat 流動餐車）

不定，欲追隨店家，請先追隨店家臉書營業時間

這個城市充滿有個性的年輕人
在府前路巧遇 Backseat 流動餐車
不定時不定期出現在街頭
賣歐姆蛋和烤土司，追著跑的粉絲還不少
餐板上寫著「沒你想要，那請走開」
比我有個性！

INS 飲食坊

長榮路二段 66 巷 37-2 號

源自海南島四大名菜，盛行於東南亞的海南雞飯
以異國料理的姿態傳入台灣
美味沒有國界，香香油油的雞飯征服新馬的民眾
也征服台灣人的胃

長榮牛肉湯

長榮路二段 88 號

吃得是福
台南人向來以牛肉湯做為早餐
美味營養又健康的牛肉湯打開一天之晨

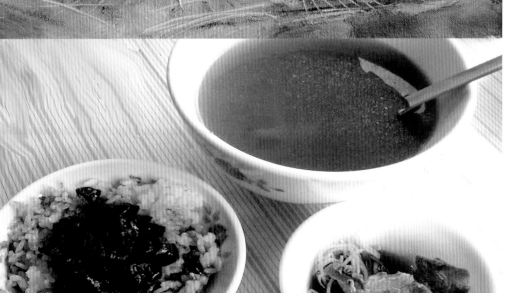

347

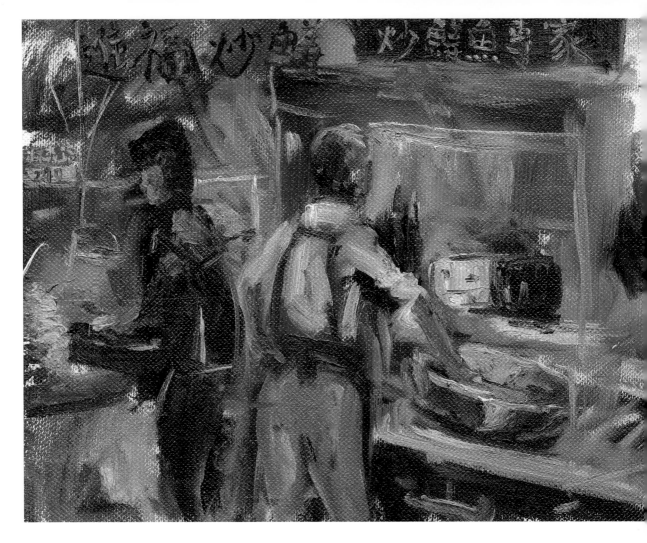

東寧炒鱔魚專家
林森路二段 240 號

鱔魚是四大河鮮之一
古書說「小暑黃鱔賽人蔘」，小暑之際吃鱔魚最滋補
東寧炒鱔魚，保留鱔魚甜脆，也炒出古都風味

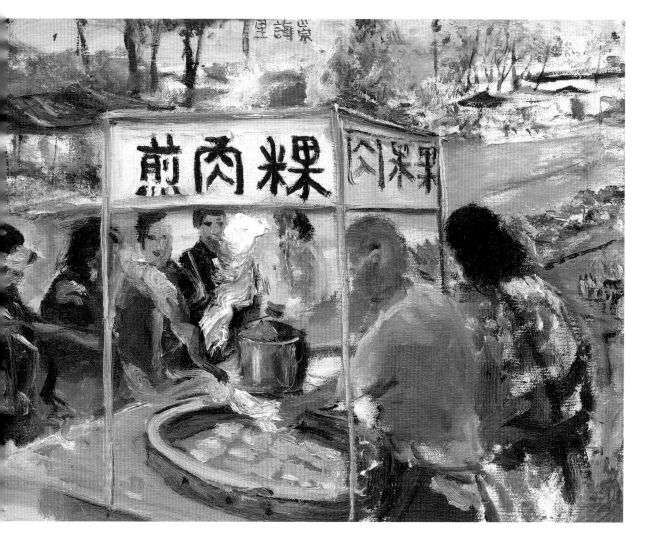

崇誨市場原來是眷村重鎮
市場內的煎肉粿卻來自大灣，台南土本味
只是肉粿沒肉，將熟之際，以煎蛋包裹，再多一層滋味

崇誨市場煎肉粿
林森路二段 192 巷 5 號 (市場內)

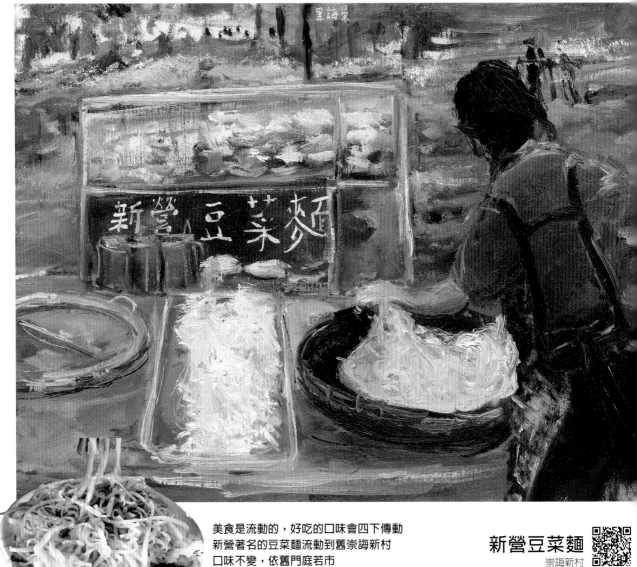

美食是流動的，好吃的口味會四下傳動
新營著名的豆菜麵流動到舊崇誨新村
口味不變，依舊門庭若市
老闆不僅口味不變，買賣的形式也依舊
賣完收攤走人

新營豆菜麵
崇誨新村

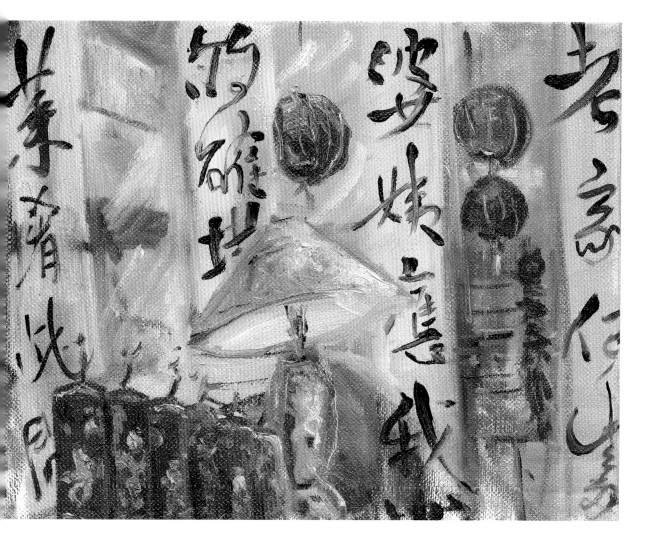

老高佐馬

沙妹妹這我

竹碗坦

莩腩沈

灶上的大火，造就餐桌上的美餚
調色盤上的顏料，造就畫布的色彩
某方面料理和繪畫有共通的精神
加一把綠色蔥花，灑上鮮紅辣椒，立即提味
我在顏料的叢林中，為每一抹色彩找到安身立命的位置

老婆的菜
崇明路 374 號

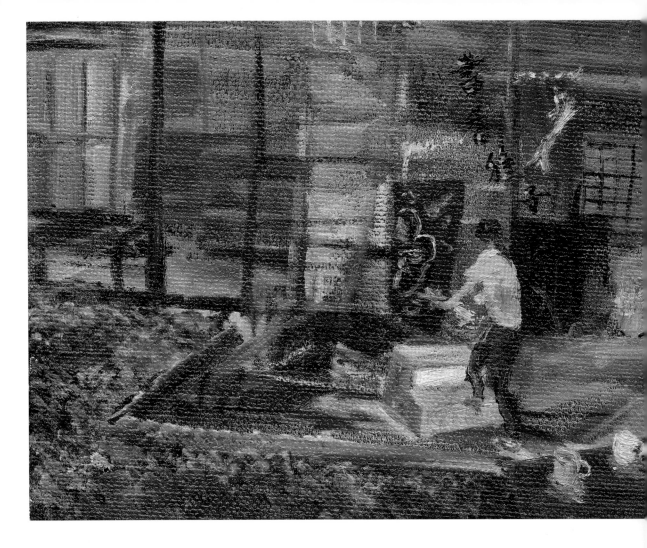

書香種子
府東街 21 巷 14、16、18、20 號 (藏金閣前方)

台南最獨特的老建築資產，得天獨厚
日治時期農事試驗場的老宿舍化身為「書香種子」餐廳
微風涼涼的午後，在書香中品嚐茶香飯香

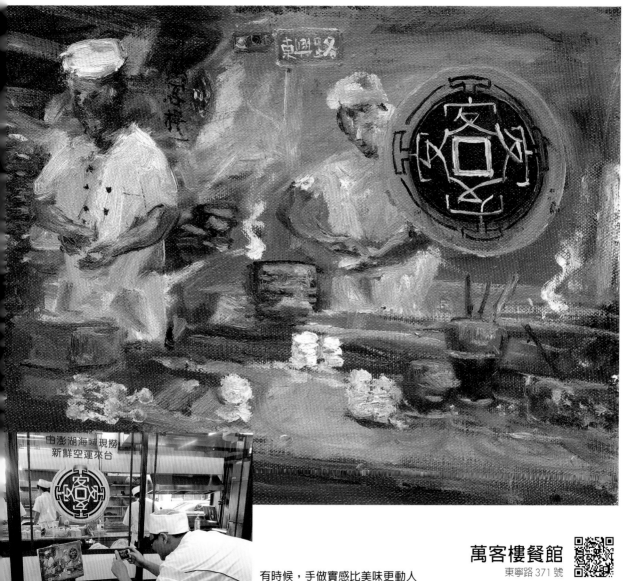

有時候，手做實感比美味更動人
萬客樓的每一塊餅出爐，都看得見

萬客樓餐館
東寧路 371 號

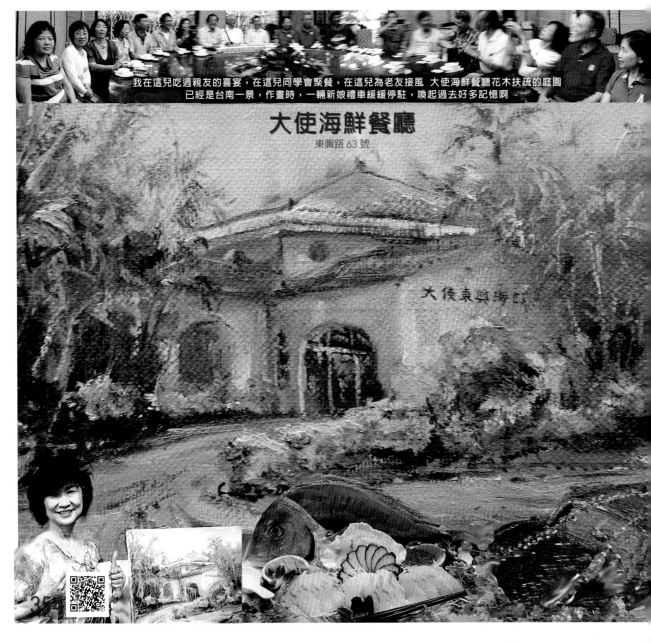

我在這兒吃過親友的喜宴，在這兒同學會聚餐，在這兒為老友接風 大使海鮮餐廳花木扶疏的庭園
已經是台南一景，作畫時，一輛新娘禮車緩緩停駐，喚起過去好多記憶啊

大使海鮮餐廳
東興路 63 號

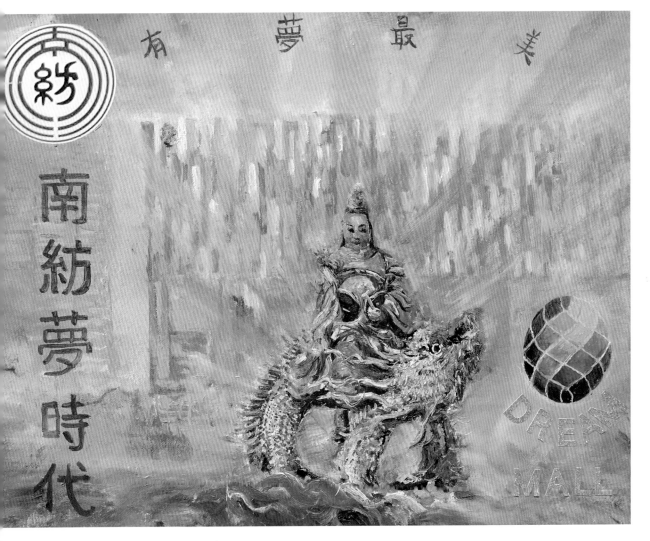

有夢最美

南紡夢時代

夢最美
紡夢時代已經報到
吃邊畫首展就將在夢時代舉辦
紡奠基的太子龍標誌屹立在大樓之前，
實這是不忘本的在地企業

南紡夢時代
中華東路一段 366 號

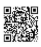

355

鬧區裡連店名都沒有的蝦仁肉圓
鮮字在頭，不用多說了

356

鮮蒸蝦仁肉圓
裕農路 609 號

必店！小巷弄的早餐，沒有招牌，只見人潮，要吃超大現煎蛋餅 只有早起

阿公阿媽蛋餅
小東路 198 巷 10 號

357

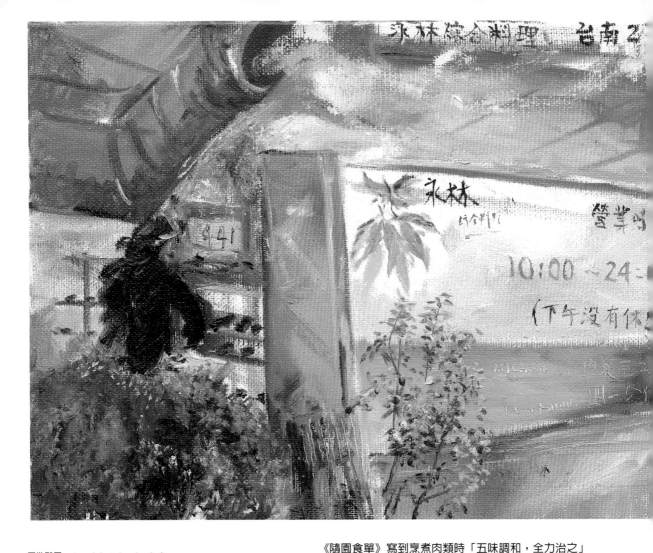

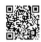 **永林綜合料理**
東豐路 441 號

《隨園食單》寫到烹煮肉類時「五味調和，全力治之」
永林以牛肉出名
不同部位品種的牛肉，不同的烹調方式
達到五味調和之境界

入口　成　光復餐廳　出口

健康夠

成工力

Go

…母校，百感交集
…復餐廳是我大學時代最常來的餐廳
…與俱進的老餐廳整潔明亮
…承著校園的活力與生氣
…Go！健康夠！

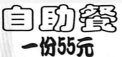

自助餐
一份55元
1主菜、3副菜、1配菜

成功大學
光復餐廳
大學路1號地下1樓（敬業餐廳）

359

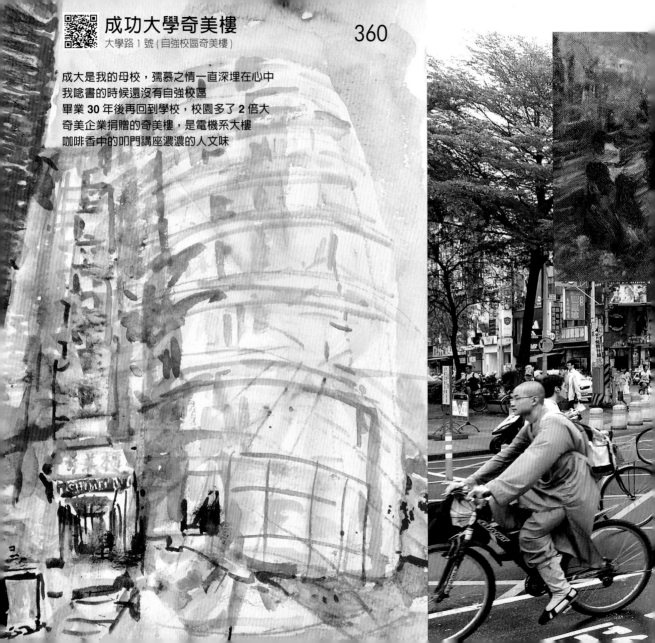

成功大學奇美樓

大學路 1 號 (自強校區奇美樓)

360

成大是我的母校，孺慕之情一直深埋在心中
我唸書的時候還沒有自強校區
畢業 30 年後再回到學校，校園多了 2 倍大
奇美企業捐贈的奇美樓，是電機系大樓
咖啡香中的叩門講座濃濃的人文味

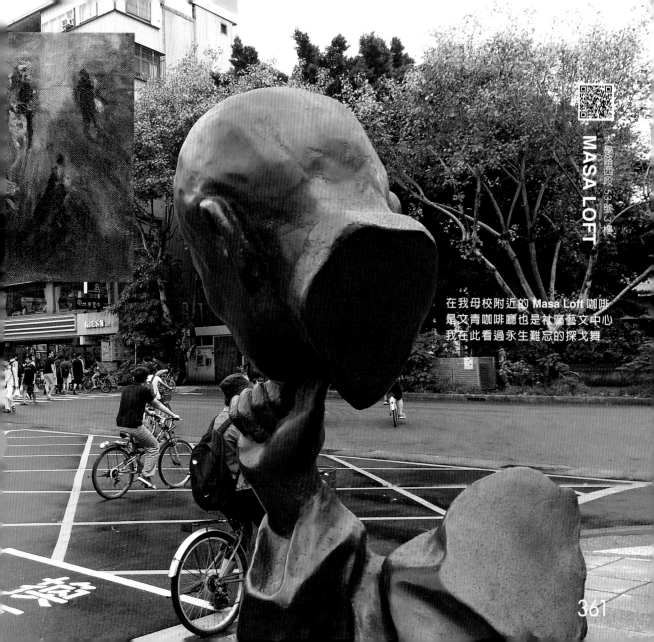

MASA LOFT

大學路西段 53 號 3 樓

在我母校附近的 Masa Loft 咖啡
是文青咖啡廳也是社區藝文中心
我在此看過永生難忘的探戈舞

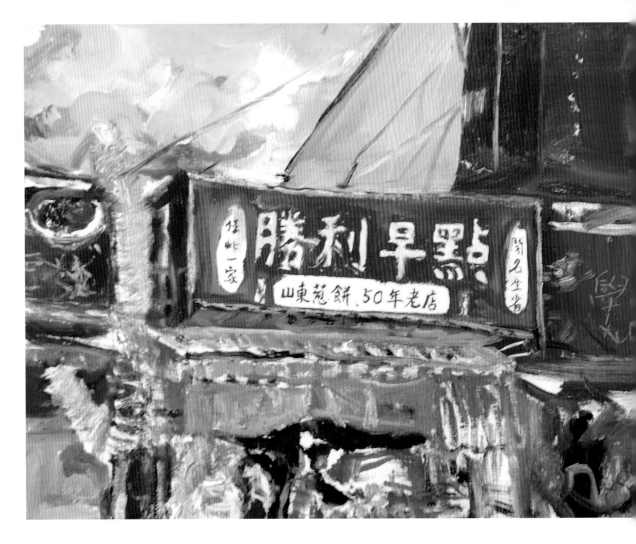

勝利早點
勝利路 119 號

勝利早點和成大人息息相關
大學時期是我裹腹的重鎮
歷經時日淬煉，餐點花色越來越多，店面也擴大了一倍
早餐時節依舊是大排長龍
而蔥餅依舊是我的最愛

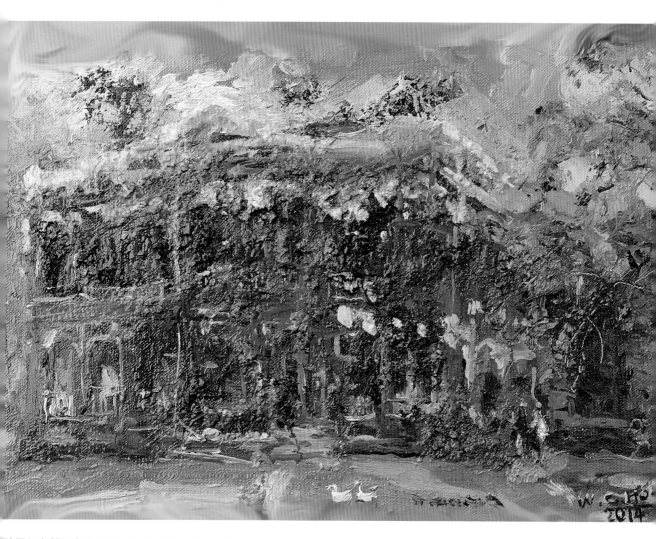

蹟原台南縣知事官邸，是日式和洋混合的老建築
曾在其中聽過古琴音樂會，科技舞展，也在其中品味高檔牛排
間的獨特性，使得包括美食在內的藝術演出，都散發迷人特質
前的苦楝樹，在每年新春之際
樹紫雲，幾乎看不見綠葉，我私自封為台南第一苦楝樹

台南知事官邸
衛民街 1 號

363

韋家乾麵
前鋒路 110 號

這些都是我的老同學，正對畫面第 2 位就是名聞國際的李安
沒錯，李安是我們同班同學
回國來，在這個李昇校長最愛，學校旁的小麵店
大家再續前緣

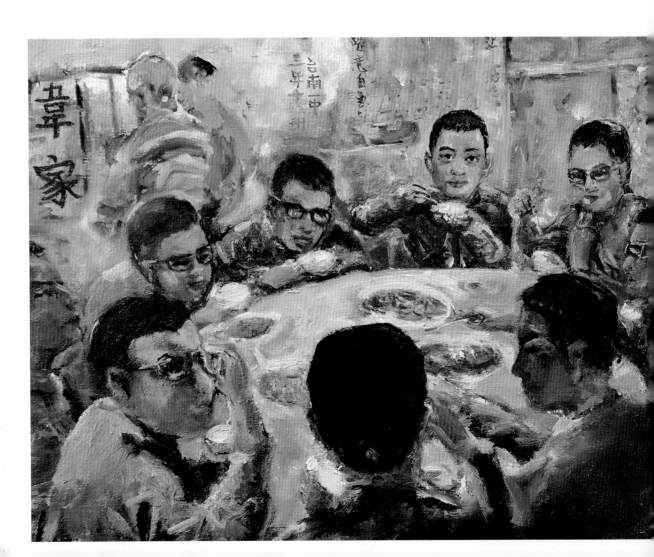

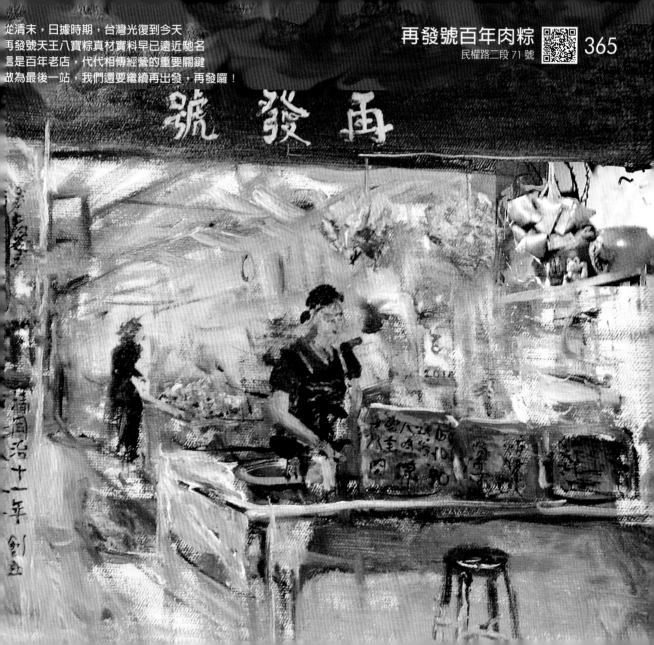

從清末，日據時期，台灣光復到今天
再發號天王八寶粽真材實料早已遠近馳名
這是百年老店，代代相傳經營的重要關鍵
故為最後一站，我們還要繼續再出發，再發囉！

號發再

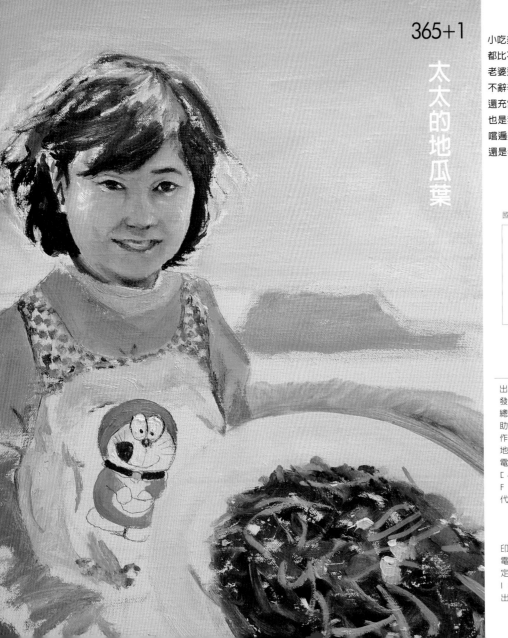

365+1

太太的地瓜葉

小吃美食再怎麼美味，
都比不上親愛老婆的手藝
老婆這一年來身兼多職，冒著身材變形
不辭辛勞陪我作畫，陪我嚐遍大街小巷
還充當畫僮，是我第一個觀眾，
也是我背後最大支持力量
嚐遍美食，
還是老婆手上這一盤地瓜葉美味可口又

國家圖書館出版品預行編目 (CIP) 資料

邊吃邊畫 365 天跟著畫家吃遍台南美食 / 侯
楊淑芬作 . -- 臺南市：侯文欽, 2015.09
面；　公分
ISBN 978-957-43-2657-0(精裝)

1. 油畫 2. 畫冊 3. 餐飲業 4. 臺南市

948.5　　　　　104013823

邊吃邊畫 365 天
跟著畫家吃遍台南美

出 版 者 / 侯文欽
發 行 人 / 侯文欽
總 編 輯 / 呂惠華
助理編輯 / 陳怡瑛
作　 者 / 圖：侯文欽；文：楊淑芬、
地　　址 / 台南市安平區育平七街 60 巷
電　　話 / 0922585990
E - m a i l / happyhoupapi@hotmail.com
F　　B / 侯文欽
代理經銷 / 白象文化事業有限公司
　　　　　402 台中市南區美村路二段
　　　　　出版、購書專線：(04)2265-
　　　　　傳真：(04)2265-1171
印　　刷 / 興台彩色印刷股份有限公司
電　　話 / 04-22871181
定　　價 / 600 元
I S B N / 978-957-43-2657-0 （精裝
出版日期 / 2015 年 9 月

185 阿江炒鱔
鬍鬚忠 186
187 能盛興 188
慕 塩串燒 190
紅豆
189 總舖師媽祖樓
191
海之味
安平豆花
218
219
龍興 202
204
半樓仔 203
河邊海產
田 205 207
神 桃山 京都 206
209 吉藏
上原 210
211 旨味
192 阿星鹹粥
桃花紅 208
193 海龍
194 海產粥
195 筑馨居 196
創世紀 烹書 197
198 FAT Cat
漾仔 199
200 斗屏
217
201 阿添海產
215 強棒友漁
咖啡主題館 216
227 鄭山館
228 永泰興
安平天后宮 229
234 義豐豆阿琦
二七二營本部連
223 春峰麥面館
ㄓㄉ蝦捲 235
壺川 240
236 霸王
椿之味 237
242 葡吉
知味 254
253 舊來發 241
橄饗家 261
王 244 茂爸の麵
鴨母寮 231
東東 243
245 鴨母寮即 景
李記 246 衛屋茶事
247 菁素齋
夕遊出張所 220
230 陳家蚵捲
東興洋行 221
222 王番伯
伯龍坊 225
233 古堡蚵仔煎 224
226 舊烘爐
助紅麴牛肉 227
呷懷念 238
座茶波銀
軒肉粽 255
阿憨鹹粥 248
西羅殿牛肉湯
連得堂 251
井仔腳 266
歐野基 252
好事多 250
大大道製麵 257
大道包子店 256
牛腩火鍋 259
上好旗魚煮 258
239
台南大飯店
筒仔 260
267 總爺
白河 268
269 所長茶葉蛋
270 大輝園藝
小澤十二個 262
264 阿芬 263
五嬸
古早味 271
歸仁公園小販 272
關廟麵 274
古早味蚵嗲 265
奇美博物館 275
虎山咖啡
冰
273